著 鈴木惣一朗 Soichiro Suzuki ｜ 譯 王意婷

細野晴臣

與他的　　七位
錄音
師

細野晴臣錄音術
ぼくらはこうして音をつくってきた

感動推薦

THT唱片　阿思

王信權｜樂評人

東京音樂敗家日記

林強｜音樂工作者

高妍｜插畫家、漫畫家

陳君豪｜金曲製作人、獨立音樂廠牌福祿壽共同經營人

黃大旺　黑狼那卡西

黃少雍｜音樂製作人

葉垂青｜傳藝金曲獎特別獎得主、白金錄音室資深錄音師

細野爺爺窮極一生橫越各時期、各流派的音樂類型，與其單純的創作動機，是我們永遠心之嚮往的美麗樸實風景，每每聆聽總有畫面隨爺爺的意境呈現。

——THT唱片｜阿思

如同書裡其中一位錄音師田中先生所說：「音樂這種東西……只要留在記憶中就夠了。」但是我想每位愛樂人心中都有剛買來不懂、多年後才明白「它的好」的收藏，無論是細野晴臣的唱片，或將記憶給文字化的此書，就屬於這類寶物。

——王信權｜樂評人

作者以超乎異常的熱切探求，深入剖析細野晴臣音樂的奧祕。與七位錄音師進行超深度心法的攻守交談，也揭開了日本半世紀以來珍貴的錄音製作內幕。

—東京音樂敗家日記

細野先生的音樂融合東西文化與各種元素，深深讓我著迷。現在藉由這本書終於可以一探他與同為傳奇的夥伴們在錄音室的祕密，建議搭配他的《Pacific》專輯一同聆聽。

—陳君豪｜金曲製作人、獨立音樂廠牌福祿壽共同經營人

身為日本流行音樂過渡期的鬼才，細野的提問與方法，能由一流樂手、錄音人才與技術運用解決，讓音樂更趨完美，作品也不怕時代考驗。

—黃大旺｜黑狼那卡西

太多有趣的音樂製作故事讓我看得津津有味，生動的文字紀錄彷彿讓我置身錄音室，當面聽著細野先生與錄音師們的每個精彩故事。

—黃少雍｜音樂製作人

「錄音」，是一種心境、是一種藝術，是將當代音樂具象化的創作，是歷史文化演進的紀錄。日本精緻的文化，產生與眾不同細緻的音樂，在製作人的靈感與精巧技術的錄音師交互共鳴之下，產生像大自然獨一無二的音響空間，把無形變為有形，把想像變成音樂。

錄音，就像變魔術一樣的神奇。

—葉垂青｜傳藝金曲獎特別獎得主、白金錄音室資深錄音師

前言

「錄製」音樂這件事

在細野先生的音樂世界前面

究竟，我是在何時首次接觸到細野先生的音樂的呢？

在開始懂事的孩童時期，我就已經注意到老家有一張《Hosono House》唱片。一直以來我都以為是姊姊買的，不過日前再向她確認時，她卻說沒有印象自己買過。所以，謎團是從哪裡開始展開的？

高中時，我很常聽那張《Hosono House》專輯。

我的老家就緊連在女子高中後方，我會把二樓書房

的窗戶全部打開，然後用可以響遍整個校園的大音量，播放專輯中的第一首歌曲〈Rock-A-Bye My Baby〉[1]。校園裡有高大的櫻花樹，風一吹過就婆娑搖曳，沙沙作響。樹葉發出的聲響和細野先生的歌聲，兩者恰如其分地交織在一起，我的內心也隨之搖擺不已。

後來到東京念大學時，我時常去逛位於青山的唱片行「Pied Piper House」（パイドパイパーハウス），當時我並不曉得唱片行行店長長門芳郎先生是細野先生的前經紀人。而那時正逢 YMO[2] 狂潮席捲日本之時。然而，我存錢是為了將細野先生的個人專輯一張一張蒐集起來，因而讓我有幸聽到細野

先生的第三張專輯《泰安洋行》。

初次聽到那張專輯那一天所發生的事，我仍記憶猶新。

當時我住在西荻窪的廉價公寓。買了專輯的那天夜裡，我打開那張專輯，將它放到唱片機的唱盤上，當音樂播放出來的那一瞬間，一道衝擊襲來。

我就這麼沒來由地站在原地，不停地聽著那張專輯，直到隔天早晨為止。整晚，我手中都反覆把玩著那張唱片。

為什麼我會一直反覆聆聽呢？

那是因為，我從來都不曉得有這種音樂。

當時的我並不知道自己為什麼會聽得那麼入迷。

正是因為不知道，所以才著迷不已。

然而，那時將整張專輯緊緊包住的音樂本身，以及每一道的樂器聲響，我都覺得好美。

然後，我做出一個結論：這些音樂不是日本的流行樂，應該是屬於西洋音樂的一種。《泰安洋行》的音樂和我過去所聽到的日本民謠音樂[3]或搖滾樂都不同，所以，自然也就讓我興起「想見見細野先生」的念頭。我打從心底想和做出如此不可思議的專輯的當事人見上一面，想當面請教他為何想製作這類音樂。

受到《泰安洋行》的衝擊沒多久後，我也試著做

1 編按　中文官方翻譯為〈Rock My Baby〉，但為求和原文相符，本書中以〈Rock-A-Bye My Baby〉為歌名。

2 譯注　「YMO」為「Yellow Magic Orchestra」（黃色魔術交響樂團）的簡稱，是由細野晴臣、坂本龍一、高橋幸宏於一九七八年所組成的電子合成器樂團，本書亦採用此通稱。

3 譯注　本書中的「民謠音樂」皆指相對於傳統民謠的當代民謠流行音樂（contemporary folk music），包含民謠搖滾（Folk Rock）等類型。

自己的音樂，利用手邊的簡易器材（四軌的卡式錄音機〔cassette recorder〕和一支 Shure 麥克風），開始在家宅錄。錄音步驟很單純，我先在一軌音樂中放進一些樂段與和弦，然後，邊聽邊隨興疊上一些助奏（obbligato）。接著，再加上另一段助奏。最後，再將廣播雜訊聲或電影台詞等毫無關連的聲音片段拼貼到整軌音樂中。總之，那個音樂並非單純的流行樂（歌曲），算是實驗音樂的類別。不過在混音時，我仍然以流行樂為目標，想做出悅耳動聽的音樂。我將如新生兒般青澀的聲音作品（試聽帶，Demo）寄去各處，結果受到坂本龍一先生和久保田麻琴先生的青睞，隨後也傳到了細野先生的耳中。

於是，我很榮幸地從細野先生創立的音樂廠牌「Non-Standard」（ノン・スタンダード）順利出道。

成為專業的音樂家後，首先讓我感到震驚的是，身邊有許多音樂家都在分析研究細野先生的貝斯演奏技巧、節奏及和弦聲位（chord voicing）的編排，

以及他對合成器（synthesizer）等音響器材的運用方式。對於他們試圖破解細野先生的音樂的熱情，當時我真心覺得他們很厲害。為什麼我沒有呢？不論是過去還是現在，我從未想過去試著拆解、重現、超越細野先生做出的音樂。也因此，這本書也不屬於上述範疇。

對我而言，細野先生的「錄音術」在某種意義上就像是一種「忍術」。「細野先生的音樂，只有細野先生做得出來。」──這個想法在我心中始終沒變。

在細野先生撼動人心的音樂世界面前，我希望自己永遠像初次被《泰安洋行》所撼動的那天一樣的純真。

當我把這種感受告訴細野先生身邊的相關人士之後，我發覺有人和我抱持著相同的想法。他們並非音樂家，而是從事錄音工作的專業錄音師。

音樂家和錄音師

為什麼這次我想要專訪錄音師呢？因為，他們和我一樣，都被細野先生的音樂所撼動，而且還是在錄音現場。所以，這樣我就能在和他們聊聊音響器材的操作技術、錄音工程方法的同時，讓某種事實真相從這些談話中顯現出來。我深信，我們一定能從他們那裡得知細野先生的音樂最大的魅力和樂趣何在。

然後，我從自身的音樂生涯中琢磨出一些想法。優秀的音樂家時常迷失方向。在無正確答案的音樂創作路上是如此，在作曲、編曲的領域上亦是如此。因此，去了解這些和音樂家一同煩惱、常伴其左右且以完成作品為目標進行錄音工作的錄音師的想法，同時將這些想法記錄下來，或許能給未來的音樂（以及音樂家）提供一些「指引」。

細野先生曾公開表示「我做音樂是為了自己和同業」，其錄音作品（本書會介紹他七張純個人專輯）正是反映出這句話的最佳教材。而且，透過他的錄音作品，還能同時回顧日本流行音樂的錄音發展史。細野先生出道時的一九六〇年代後期，是日本的音樂製作從歌謠曲轉為民謠音樂、日式搖滾草創期的時代。隨後，經歷錄音室器材與混音器（console）發展的變遷，一九八〇年代的音樂製作開始從類比錄音走向數位，音樂類型也出現了鐵克諾（Techno）、新浪潮音樂（New Wave）、環境電子（Ambient music，或稱「環境音樂」、「氛圍音樂」）、出神音樂（Trance）及電子音樂（Electronica／Electronic music）等曲風。我認為，走過日本這段動盪的錄音發展史，並且對各種音樂類型都能融會貫通的音樂家，就是細野晴臣。

♪

本書的專訪內容，以下列重點為主。

① 聚焦於錄音師的個性，請他們談談進入業界的理由及喜愛的音樂類型。

② 請教他們和細野先生的相處之道，操作技巧等技術層面的問題會減至最低。

③ 向當代讀者傳達他們不易想像的音樂界時代背景和錄音室風景。同時，除了細野先生的作品之外，也請錄音師聊聊前後經手過的作品。

④ 透過訪談不同世代的錄音師，具體呈現他們各自對「聲音」等議題的觀點。

這些錄音師分別是：吉野金次、田中信一、吉澤典夫、寺田康彥、飯尾芳史、原口宏以及原真人。他們就是細野先生做音樂的支柱，可謂為「聲音七武士」[4]。

這趟「細野晴臣錄音術」的懷舊之旅，想必喚起了每一位錄音師各自在錄製專輯時，那些看似淡忘卻又令人懷念的回憶。而且，相信還能從中獲得新發現。本次我將扮演起中間人的角色，將錄音師的心得感想轉達給細野先生。同時，還要去會一會那些沉睡在倉庫深處的錄音母帶（master tape）及錄音盤帶（audio tape）。

錄製聲音的人，以及被錄製的作品。

本書的製作就如同經歷了一趟音樂朝聖之旅，總共花費了一年半的時間才完成。這段期間，我一一拜訪了錄製細野先生專輯的每一位錄音師，然後返回家中反覆聆聽採訪內容，仔細咀嚼受訪者的一字一句。同時也請細野先生回顧每張專輯的製作過程。

經過裝幀設計成為實體專輯的錄音藝術（唱片或CD），現在或許有如風中殘燭。訂閱制的網路串

流服務已經成為主流，音樂家也因應時代變遷而修正軌道，將表現型態轉向現場表演。話說回來，錄音藝術的歷史本來就是始於音樂的記譜（sheet music）。因此，換個角度來想，音樂製作（音樂本無形式）只不過是返回原貌而已。正因為如此，我希望能透過細野先生的音樂，再次細細體會錄音樂這個行為的高貴，以及聆聽錄製好的音樂的樂趣，還有把設計精美的實體錄製成品拿在手中時那種幸福洋溢的感覺。也許這會讓某些人認為「你好老派」，不過，這正是我的本意。

一直以來，音樂都被認為是「時間的藝術」。被發出的聲音會畫出一道自然的弧線，最後消失於靜謐的世界裡。可是，細野先生的音樂，即便聲音本身

消逝了，也能打破聲響既定的宿命，永遠在我們的心中迴響不已。而且，還能讓我們隨時重拾未泯的童心，覺得「音樂真好」。

鈴木惣一朗

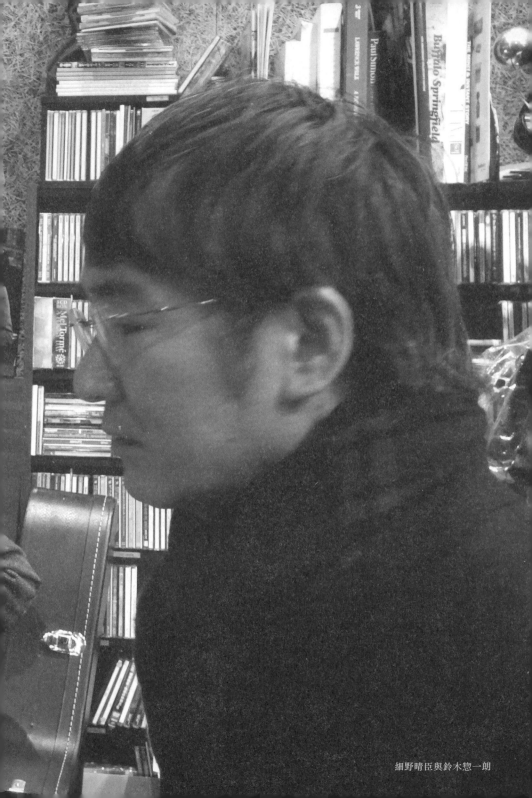

細野晴臣與鈴木惣一朗

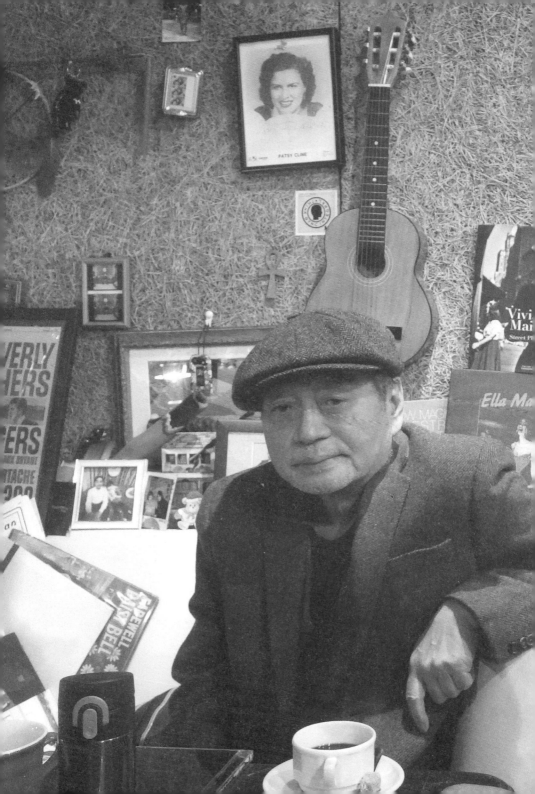

CONTENTS

♪ 1 《Hosono House》
(1973)

吉野 金次
Kinji Yoshino

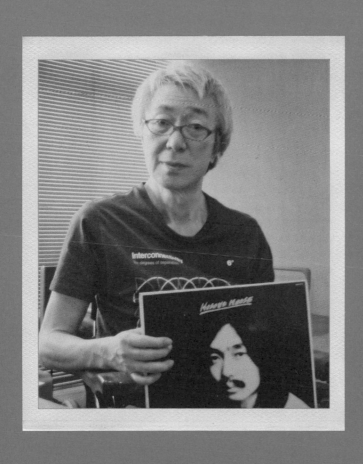

1948 年生於東京都。

東京都立葛西工業高等學校電子科畢業。

1967 年進入東芝音樂工業株式會社錄音部門工作。和 The Launchers（ザ・ランチャーズ）樂團的喜多嶋修組成匿名雙人組合 Justin Heathcliff（ジャスティン・ヒースクリフ）。

1970 年發表同名專輯。同年因從錄音部門收到轉調命令而毅然離職。

隨後，受前工作夥伴細野晴臣之邀，參與 HAPPY END（はっぴいえんど）樂團的《風街ろまん》（Kazemachi Roman）專輯混音工作。此後，成為日本首位自由接案的獨立錄音師。

2006 年因腦溢血病倒，在矢野顯子及細野晴臣的號召之下，舉行《祈願吉野金次回歸之緊急演唱會》（吉野金次の復帰を願う緊急コンサート，暫譯）的慈善表演，並收錄於《音樂的力量》（音楽のちから，暫譯）演唱會 DVD 中。

2008 年重返職場進行矢野顯子的 iTunes 線上演唱會《JAPANESE GIRL-Piano Solo Live 2008-》混音工作，並以《音楽堂》專輯重啟錄音師工作。

主要作品

●淺川 MAKI（浅川マキ）《浅川マキの世界》（淺川 MAKI 的世界，1970）／●南正人《回帰線》（回歸線，1971）／● HAPPY END《風街ろまん》（Kazemachi Roman，1971）／● Garo《Garo》（1971）／●大瀧詠一《大瀧詠一》（及〈乱れ髪〉〔亂髮〕的弦樂編曲，1972）／●音樂合輯《1972 春一番 BOX》10 CD 套裝 (1972)／●細野晴臣《Hosono House》(1973)／●吉田美奈子《扉の冬》（窗之冬，1973）／●友部正人《にんじん》（Ninjin，1973）／●朝比奈隆・大阪愛樂交響樂團《ブルックナー交響曲全集》（布魯克納：交響曲全集，1976）／●矢野顯子《Japanese Girl》(1976)／●井上陽水《招待状のないショー》（沒有邀請函的 Show，1976）／●矢澤永吉《ゴールドラッシュ》（Gold Rush，1978）／●中島美雪《愛してると云ってくれ》（跟我說愛我，1978）／●佐野元春《Someday》(1981)／●尾崎豐《街路樹》(1988)／●坂本龍一《Beauty》（ビューティ，1989）／●柚子《Yuzu More》（ユズモア，2002）／●宮澤和史《Spiritek》(2004)／●矢野顯子《音楽堂》（音樂堂，2010）

據說在錄製專輯《Hosono House》時，細野先生曾經向吉野先生表示：「混音器也是音樂藝術家呀。」細野先生的這句話，為這份過去總被歸類為專業技術從業人員的職業，注入了一股具有創造力的「自我」意識。而這正是吉野先生的第一本著作《混音器是音樂藝術家！》（ミキサーはアーティストだ！，暫譯）的書名由來。這段也是我喜愛的細野軼事之一。

那本書的開頭有一段話讓我印象深刻：「雖然我很想弄懂，但我搞不懂。我也想多去了解各種事情。可是，我看不清楚方向，所以除了毫不保留地放手去做以外，別無他法。這就是我的處事之道。」從這段話，不難看出吉野先生因為聲音而苦惱的內心糾葛。

一般人往往認為錄音師這個職業面對到的只有錄音器材而已，不過錄音室可是比想像中的還要來得有人味。在那裡，音樂家想問什麼就問什麼，例如，「聲音這樣就可以了嗎？」、「不會彈得太爛嗎？」、「重彈一次會不會比較好？」、「果然還是維持原狀比較好？」、「是好，還是不好？」，甚至是「我到底該怎麼做？」。錄音師必須解決音樂家所有的「我不知道」。音樂家總像個迷路的孩子，錄音師則幾乎宛若精神科醫師。

於是，不屈不撓地面對每一次挑戰的吉野先生，成為日本首位自由接案的獨立錄音師，同時也是身兼音樂藝術家的混音師權威。誠如詩人宮澤賢治將自己的文體稱為「心象素描」（mental sound sketch），吉野先生則像是一位達到「音之煉金術士」境界的「心象混音師」。

當吉野先生於二〇〇六年因腦溢血病倒時，我兀自在心裡做了決定。當時我受邀參加由矢野顯子★小姐號召舉辦的慈善演唱會《祈願吉野金次回歸之緊急演唱會》，就在演奏《Hosono House》專輯樂曲的當下，我下定了決心。我一定要找一天去拜訪吉野先生。然後，我想和他聊聊那一段做音樂的往事。

★ 譯注　日本知名流行、爵士音樂家及歌手。坂本龍一前妻。

017

吉野金次訪談

在錄音部門負責披頭四的專輯後製

——首先要請吉野先生談談成為錄音師的起點。

吉野先生畢業於東京都立葛西工業高等學校電子科，隨後於一九六七年進入東芝音樂工業[1]的錄音部門工作。請問當時在東芝是做哪一方面的工作呢？

吉野 從高中電子科畢業之後，我在東芝待了五年，當時被分發到錄音課，主要負責專輯的後製作業[2]。

——專輯是指東芝代理的西洋音樂專輯嗎？該不會是披頭四合唱團（The Beatles）吧？

吉野 是的。當時，由 Capitol 唱片公司發行的《艾比路》（Abbey Road）的專輯母帶拷貝送來東芝後，是我負責後製工作。吉田保[3]先生那時剛好在隔壁錄音室處理其他專輯的後製，我記得我在聽到「咻！」這個音之後，還跑去找吉田先生一起來聽。

——是〈Come Together〉的「咻！」，對吧（笑）。

吉野 是的（笑）。

——也就是說，那張專輯的母帶後期處理（mastering）是吉野先生做的？

吉野 那時的後製工作跟現在的母帶後期處理的概念不太一樣。主要的作業是測量時間……剪輯母帶之類的。

——吉野先生當時最喜歡的音樂果然還是披頭四嗎？

吉野 我的話，是的。

——在那之後，根據資料，您是在一九七一年參與南正人[4]先生的錄音作業時第一次見到細野先生的吧？

吉野　是。那次我負責《回帰線》（回歸線）那張專輯的混音工作。地點在當時位於麻布的ＡＯＩ錄音室（AOI Studio）。

—　那時細野先生應該是以貝斯手身分參與的吧？

吉野　對的。應該就是那一次經由細野先生的介紹，才讓我有機會參與 HAPPY END 樂團第二張專輯的錄音。

—　吉野先生那時已經知道細野先生是誰了嗎？

吉野　那時還不曉得。

—　當時對細野先生的印象如何？

吉野　那時覺得他是一位節奏感很好、很會掌握貝斯「節拍」的樂手。

—　「節拍」是指休止符的處理方式嗎？包含沒有彈奏的部分？

吉野　停頓的感覺之類的。

—　以前發現細野先生右手的大拇指上有一個紅斑，那時真心覺得他只透過那個斑點，就能完美掌控貝斯的演奏。當時吉野先生聽到細野先生的貝斯，有感受到他在音樂方面的核心架構嗎？

吉野　那時還沒有感受到。

—　接下來這個問題應該會是個關鍵。細野先生

1　**譯注**　即「東芝 EMI 株式会社 EMI Music Japan」的前身，現為日本環球音樂旗下廠牌「EMI Records Japan」。

2　大型唱片公司除了國內的作品以外，也會收到來自世界各地已完成混音的錄音母帶。由於這些聲音素材各自的製作環境及音響工程師皆不相同，聲音的基準值也各異。因此，為了符合各國國內的唱片發行標準，必須將母帶進一步後製，以確保品質的一致性。此時要處理的作業，就是決定曲目的最終順序，調整每一首樂曲的音量、

3　音質及音壓，與編輯樂曲和樂曲之間的秒數等，以做出合乎唱片壓片標準的錄音母帶。上述的專輯後製作業，現在則稱為「母帶後期處理」（mastering/pre-mastering）。參見頁 068 專欄內容。

4　**譯注**　日本民謠、雷鬼、搖滾創作歌手（一九四四～二〇二一）。細野晴臣多次以貝斯手身分參與他的專輯製作。

在南正人先生錄音的那個時間點，就已經聽過

《Justin Heathcliff》（一九七〇年）5 這張專輯了嗎？

吉野 對。

——

吉野先生是誰了吧。

——原來如此。也就是說，細野先生當時就知道

吉野 後來才聽說他好像當時就已經聽過了。

HAPPY END 的音樂源頭是？

——最近我第一次聽了《Justin Heathcliff》這張專輯，覺得 HAPPY END 的《風街ろまん》（Kazemachi Roman，風街浪漫）的源頭，或者說聲音的壓縮效果……總之，那張聲音的質感，全都來自這張專輯的感覺。

吉野 聽起來有像嗎？

——「精神層面相近」，這個講法或許比較正確。

鼓組的聲音很棒。

吉野 鼓手是喜多嶋瑛先生，音樂製作人喜多嶋修的哥哥。他是 The Launchers 樂團的鼓手。

——The Launchers！原來如此啊。聲音很乾淨，有吉姆・高登（Jim Gordon）6 的感覺。

吉野 鼓組是 Ludwig 廠牌的，和林哥・史達（Ringo Starr）同一款。

——那個獨特的鼓聲是來自 Black Oyster 這組鼓吧。其實我也有一組，中音和中低音的感覺很舒服。

假設細野先生當時就已經聽過這組鼓聲，我想那關係就真的非同小可了吧。我認為吉野先生和喜多嶋先生因一時興起所製作的《Justin Heathcliff》，很可能就是推動 HAPPY END 開始運轉的契機。這張專輯當時（一九七〇年前後）在東芝的母帶是用幾軌錄的呢？

吉野 這張專輯當時是用三軌錄的。

——？？？三軌要怎麼錄？

吉野　通常會分成左聲道（L）、右聲道（R）和人聲三軌來錄。

—— 之後也就是用所謂的「乒乓錄音」（ピンポン錄音）7 的方式，一軌一軌錄上去對吧。

吉野　是的。要一邊同步把人聲疊錄（overdubbing/dubbing）進去，所以沒辦法多錄幾個版本（take）。

—— 每次都要一次定勝負就對了（笑）。和以前的萊斯·保羅（Les Paul）8 一樣，現場即時錄音。

吉野　部分重錄（punch in recording）的話，拚一點多少還辦得到，可是雜音還是會竄進去。

—— 不過，錄音時帶著緊張感，對音樂來說是好事吧。《Justin Heathcliff》的聲音真的很棒。當時

5　有夢幻樂團之稱的 Justin Heathcliff，僅於一九七一年發行過這一張專輯，便宣告解散。該張專輯在全球也獲得相當高的評價，行情一度飆漲（市面上甚至出現過原音重現的海外盜版作品）。樂團成員為喜多嶋修及吉野金次二人。喜多嶋修於一九六〇年代中期組了一個GS樂團（參見第041頁注25）「The Launchers」，當時作為加山雄三的隨行樂團而活躍，隨後以樂團名義發行了兩張專輯。首張專輯的GS色彩強烈，第二張專輯的風格則是帶有藝術氣息的迷幻搖滾，也成為日後 Justin Heathcliff 樂團在音樂創作上的起點。另一方面，吉野金次以身為披頭四樂迷的錄音師聞名。《Justin Heathcliff》為兩人在深夜無人使用的錄音室中，歷經無數次失敗、不斷嘗試挑戰所完成的音樂作品，並進一步從受披頭四樂團、後期風格的影響中破繭而出，呈現出 HAPPY END 樂團音樂風格的雛形。

6　譯注　美國音樂家、英國藍調搖滾樂團「德瑞克與骨牌合唱團」（Derek and the Dominos）鼓手。

7　譯注　為日本行話，即早期使用盤帶錄音的「分軌錄音」（multitrack recording [MTR]/multitracking/tracking）。因為早期盤帶的軌數非常有限，必須一直反覆將已錄製聲音的音軌空出來錄製（overdubbing/dubbing）更多樂器或人聲。舉最簡單的例子來說，假設磁帶可錄音的音軌有四條，前三軌分別錄製了「音軌1：鼓組」、「音軌2：貝斯」、「音軌3：吉他」、「音軌4：空軌」，若還要錄製其他樂器或人聲，此時就得將前三軌先各自疊錄到「音軌4：空軌」中，再將這三軌的聲音消掉，讓磁帶的狀態變成「音軌1：空軌」、「音軌2：空軌」、「音軌3：空軌」、「音軌4：鼓組＋貝斯＋吉他」，如此一來，前三軌就能再次用來錄製其他樂器或人聲，以此類推。由於這道作業有如打桌球一樣來來回回，故得此名。

8　譯注　美國傳奇吉他手，實心電吉他的發明者，有電吉他之父之稱，在錄音工程技術上亦有非凡貢獻。

要在細野先生家錄《Hosono House》的點子，是細

野先生還是您提出來的？

吉野 是細野先生提出來的。那時我剛錄完大瀧詠

一[9]先生的個人專輯，正想要休息一下時，就接到

Bellwood 唱片（Bellwood Records）的三浦光紀先生

（音樂製作人）的聯繫，說是「細野先生表示他的個

人專輯想用宅錄（home recording）的方式來錄」

（笑）。音樂本來就是生活的一部分，所以我覺得這

個點子很棒。我甚至以為，是不是要把手邊所有能

派上用場的樂器都帶去戶外演奏了。記得當時我滿

心期待。

── 戶外錄音的話，感覺就像英國民謠搖滾樂團

Heron[10] 那樣。先離題一下，請問您當時已經聽過

保羅・麥卡尼（Paul McCartney）用 Ampex 盤帶錄

音機（open reel tape recorder）在家宅錄的同名專輯

《McCartney》了嗎？

吉野 有。

── 果然有！

吉野 當時很喜歡那張。

── 原來如此，我一直都有這種感覺（笑）。然後，

陶德・朗葛蘭（Todd Rundgren）的專輯《Runt》，

據說也是在 Bearsville 錄音室（Bearsville Studio）

用 Ampex 那一台錄音機錄的⋯⋯。

吉野 八軌的吧。

── 原來那張是用八軌錄的喔。以當時的水準來

說算是很奢侈吧。先是有《McCartney》（一九七〇

年），再來是《Runt》（一九七〇年），最後是

《Hosono House》（一九七三年）。這幾張專輯讓我

有一種同時期、同質感的感覺。吉野先生當時果然

都有聽嗎？

吉野 都有聽。我也很喜歡陶德那張《Something/

Anything?》專輯（一九七二年）。雙黑膠唱片（2

LP），音質很好，演奏也很出色。我還自己轉成

CD 母帶（cd master tape）做成光碟，兩張轉成一

張。

——我也是。我也做了一樣的事（笑）。

宅錄先鋒

——所以，為了要在細野先生家裡錄音，吉野先生才把器材都搬過去…根據資料，吉野先生自費購買了當時最新型的高價器材。是 Sigma 的混音器（十六軌類比混音器 BSS-166）和 Ampex MM-1100（十六軌盤帶錄音機）之類的嗎？

吉野 當時我手邊就有了。

——咦！手邊已經有了嗎？

吉野 我記得我當時把自己錄音室的器材原封不動全都搬過去了。

——那些器材是什麼時候買的呢？

吉野 在 HAPPY END 解散演唱會之前。

——所以，一九七三年九月的解散演唱會也是您錄的？

吉野 是的。HAPPY END 解散演唱會的現場音控（PA）和錄音同時做，現在想起來實在難以置信。演唱會結束後那三天，覺得自己都有點壞掉了（笑）。

吉野 我非常喜歡 HAPPY END 解散演唱會現場錄音專輯《Live!! Happy End》（ライブ!!はっぴいえんど，一九七四年）。看到松本先生在最後把鼓棒丟出去，那一刻就覺得…「啊，自己的青春結束了…」

——吉野先生也在一九七〇年代的民謠搖滾音樂祭《唄の市》（歌之市）等參與了許多錄音工作，當

9 參見頁 073 專欄內容。

10 **譯注** 一九七〇年代發行的兩張專輯，皆在戶外錄音，作品中含有許多大自然的環境音。

11 參見頁 070 專欄內容。

時也是用 Sigma ＋ Ampex 那套系統錄音嗎？

吉野 是的。當時我的直覺告訴我，對自由接案的錄音師來說，手邊有沒有一台類比錄音機是攸關生死的問題。所以是（自己）為了追夢而買的。

—— 當時的這個判斷果然是對的。託您的福，我們現在才能聽到珍貴的這聲音被記錄下來。器材的資金來源方面，也多虧 Shibuya Jean-Jean（渋谷ジャン・ジアン）的高嶋進社長提供援助。對了，那時向 Shibuya Jean-Jean 承租的空間，造就了您的個人錄音室「Stone Age Studio」（別稱：降落傘錄音室）的誕生，對吧。

吉野 是的。高嶋先生借我三千萬日圓保證金租下那間小小的練習室，還幫我製作全套的移動式音響系統。錄音音軌和監聽音軌能拆成兩半，所以可以減輕重量，兩個人就搬得動。

—— 也就是說，錄音時，錄音與播放是使用組合式的混音器。想請教一個簡單的問題，據說，壓縮器（compressor）和限幅器（limiter）這類外接器材如果不夠重，聲音就會不夠好，那些器材搬起來都很辛苦吧。像 Fairchild 的器材（壓縮器），也搬去細野先生家裡了嗎？

吉野 搬去了。

—— 那些是租來的嗎？

吉野 不是，也是本來手邊就有的。

—— 竟然是這樣！真的都是吉野先生自己的器材耶。麥克風方面，吉野先生用的果然還是 Electro-Voice 的麥克風嗎？

吉野 是 Electro-Voice 的 RE 系列。

—— 是那支頻率範圍廣泛、長得像潛水艇的灰色麥克風吧（笑）。我也很常用。那支麥克風什麼音都能收，很實用。人聲以外的聲音，如鼓組之類的，也用那支收嗎？

吉野 RE 會用來收鼓組的大鼓（kick/bass drum）。小鼓（snare drum）則是用 Shure SM57。

SM57 我手邊有不少支，可能有十支吧。

—— 所以，收整體鼓組（overhead）的麥克風也是SM57 嗎？

吉野 收整體鼓組的是用 SM87。通鼓（tom-toms/tom drum）也打算全部用 mic-in（麥克風輸入）收音。

—— 房間那麼小，鼓組會有很多聲音相互干擾（串音，crosstalk）吧。

吉野 串音的確很嚴重。

—— 不過，應該是刻意這麼做的吧？

吉野 當時為了要表現那種空間感，貝斯也不用line-in（線路輸入）收，都用麥克風收音。

—— 只用麥克風收？沒有因為保險起見也用line-in 收一下嗎？

吉野 對，沒有。

—— 好 MAN 喔～（笑）。

吉野 結果鼓組以外的麥克風也收到差不多大聲的鼓聲（笑）。

—— 串音太嚴重的話，之後混音會很難處理吧。刻意將四坪大小的臥室當作錄音棚（booth）使用，有什麼目的嗎？簡直可說是宅錄的先鋒了。

吉野 由於混音器一定得在客廳才組裝得起來，所以才選擇把小空間（臥室）當作錄音室來用。房間在屋子最裡面的右手邊。而且駐波（stationary wave）的干擾很嚴重，所以還從其他地方調來榻榻米裝在房間裡面降低干擾，空間因此變得更狹窄，感覺連站的地方都沒有。最辛苦的就是小林（林立夫）了，如果他不從麥克風底下鑽過去，就沒辦法坐在指定的位置上。就算把收正隆（松任谷正隆）的鍵盤的麥克風拉高，串進去的鼓聲也差不多大聲。

—— 這樣的話……聲音不就更容易糊成一團（聲音太密集），會更像單聲道（mono/monoaural）的感覺，對吧。

吉野 就算如此，還是想以空間感優先。

—— 是吉野先生決定的嗎？

吉野　是的。

——我想這算是很激進的手法。因為如果各樂手的演奏不夠協調的話，聲音就會亂七八糟的。

吉野　中途曾經想過貝斯要不要用 line-in 收音，想法有點動搖，結果最後還是用麥克風收到底。

——披頭四在後期也幾乎都改用 line-in 收貝斯了呢。

吉野　HAPPY END 的《風街ろまん》，也都是用麥克風收的。

——當時果然還是比較注重空間感。現在的想法好像都比較實際，貝斯手也偏好在主控室（control room）彈奏（便於在電腦上修改與編輯）。

細野先生是理想領袖

——　可以聊聊細野先生嗎？

吉野　請說，請說（笑）。

吉野　細野先生的音樂才能眾所皆知，不過，優秀的樂手和員工也都會自動聚集到他的身邊，非常受人愛戴。細野先生能一再發掘每個人的優點，讓大家得以發揮各自的個性。而且，細野先生思路清晰，想法不會搖擺不定，是一位理想的領袖。現在也還是如此，對吧。

——完全沒變啊，對聲音還是一樣執著（笑）。話說回來，細野先生是不是有來看大瀧先生錄他的首張錄音室專輯《大瀧詠一》（一九七二年）啊？

吉野　還有參與演奏喔。

——〈あつさのせい〉（都怪天氣熱）這首歌曲，就是由後來的 Caramel Mama（キャラメル・ママ）12 樂團團員所演奏的吧。然後，同一批團員之後又順勢變成《Hosono House》的錄音團隊成員……。往前追溯的話，感覺這個緣分有部分是由大瀧先生的第一張專輯牽起的。

吉野　喔～原來如此。不過，〈指切り〉（打勾勾）

的鼓應該是松本隆先生打的。

——錄〈指切り〉這首歌曲時，大瀧先生只用配唱

(vocal guide) 的方式試唱了一次，大瀧先生後來表

示，吉野先生對此曾經說過：「就跟你說這個版本

絕對更好。」這件事您有印象嗎？

吉野　大瀧先生做個人專輯的那段期間，聲音狀態

是最好的。

——第一次錄到的歌聲就已經非常好的意思嗎？

吉野　當時我的確是這樣想。

——有沒有可能，大瀧先生本身還想多唱幾次？

吉野　應該是喔。

——感覺上，吉野先生好像比較喜歡試錄 (early

take) 的效果？

吉野　是啊。

——大多採用第一次或第二次錄音的版本嗎？

吉野　我也認為第一次錄音最好。還有第零次錄音的境界喔。

——第零次？

吉野　就是把在器材配置階段隨口唱唱的版本先錄

起來，然後就變成「早就錄好了喔」的感覺。這就

是第零次錄音的境界。

——這個厲害了（笑）。

吉野　歌手大概都會頗有微詞，不過實際上我是有

用過這個版本的。就算麥克風或樂器會串進一些嘰

嘰喳喳的雜訊聲也沒關係，還是希望對方能稍微試

唱一下。歌手在那種狀態下唱歌就不會表現得太刻

意，所以效果很好。延續這個話題，〈Rock-a-Bye

My Baby〉的試聽帶，就是吉野先生主動推薦給細

—— 想多做一點比較。

吉野 音樂家通常都會這麼做。

松本隆的鼓組節拍

——《Hosono House》開錄當天是錄哪一首歌呢？

吉野 〈我有一點點〉（僕は一寸）。

—— 歌詞中那句「我有一點點想休個假」[15] 很有趣呢（笑）。

吉野 「我有一點點想休個假」這一句，讓那首歌變得最貼近現實生活。完全就是歌詞寫的那樣。

—— HAPPY END 解散，接著要以獨立音樂人之姿繼續打拚之際，以「暫且休個假」展開錄音工作的感覺，不覺得很神奇嗎？

吉野 他好像真的本來打算休息一下的。結果，別說休息了，後來因為鐵克諾曲風開始流行起來，細野先生比之前還要忙碌十倍，在世界各地來回奔

野先生的吧，還跟他說「這個版本更好啦⋯⋯」。

吉野 三月六日我去錄音時，這個版本就已經錄好了。然後他們播給我聽，我覺得聲音很有溫度，非常喜歡，所以就跟細野先生說「最終版本就用這個吧」，他答應了，之後就直接加掛 Fairchild 的壓縮器，當場就完成兩軌 15 ips（inch per second，英吋／秒）的 38 母帶（38 マスター）[13] 了。

——〈Rock-a-Bye My Baby〉後來都沒有在狹山[14]重錄嗎？

吉野 沒有。

—— 原來如此～總覺得，吉野先生看待聲音的方式在這段談話中展露無遺。有一種音樂至上的感覺，我認為這點就是吉野先生有趣的地方。一般人都有種職人魂，還是會想自己錄幾次看看。

吉野 當時我應該是認為不會再錄到更好的版本了吧。

—— 換作是我，應該至少還會再錄一次左右。會

波……。

──那時都在哪個時段錄音呢?大部分都從中午開始嗎?

吉野 對,中午。

──然後大概錄到傍晚的感覺?

吉野 怕影響到左鄰右舍,所以大多傍晚左右結束。

──我去過狹山的美軍宿舍,所以大概了解狀況,知道音樂只能玩到傍晚五點以前。

吉野 是的。正是如此。

──吉野先生當時住在哪裡呢?

吉野 住所是細野先生指派的(笑)。我住在美奈子

（吉田美奈子）家。

──細野先生曾經說過,就在快要開始錄《Hosono House》之前,細野先生曾向吉野先生表示「專輯想做成這種感覺」,然後請您試聽,吉野先生記得這件事嗎?

吉野 很抱歉,我不記得了。

──當時在狹山聽到 Caramel Mama 時,吉野先生對這個樂團的聲音有什麼想法?和 HAPPY END 的聲音有什麼不同之類的……。

吉野 林立夫先生的鼓當然還是很棒。我(個人)也很喜歡松本隆先生的鼓,打得非常果斷,「叩躂、叩躂、叩躂」、「節拍」掌握得很好。

13 **譯注** 日本行話,即「專業盤帶錄音的最低規格」──兩軌,轉速15 ips,盤帶寬度1/4英吋的錄音母帶。由於15 ips的轉速相當於每秒38公分,故得此名。

14 **譯注** 即狹山市,位於埼玉縣西南部,二戰後曾設置美軍基地,該基地現為日本航空自衛隊「入間基地」。細野晴臣曾在此地居住。

15 **譯注** 原文為「休むつもりです」,不過歌詞中並無此句,應為作者誤植或記憶有誤。正確歌詞為「僕は一寸 笑うつもりです」(我有一點點想笑笑帶過)及「僕は 一寸 だまるつもりです」(我有一點點想保持沉默)。

—我也打鼓，所以我能理解。松本先生感覺很像是以附點音符，或者說是以點的概念在打鼓。林立夫先生的鼓聲模式則是，流線型的感覺……好難形容。

吉野　我懂。

—日前和細野先生談論松本先生的鼓，結果聊到這個話題，說：「松本先生在敲碎音鈸（crash cymbal）時，會醞釀一下下，很有意思耶。」松本先生在敲銅鈸時會猶豫一下，對吧。鼓手一般都是用一種類似慣性的感覺在打鼓，下手時通常不會猶豫，可是松本先生會有種突然迷失聲音方向、像是生平第一次打鼓的感覺。那種效果非常棒，有一種獨特的緊張感。

吉野　那種非技巧性的醞釀感很棒啊。

全部改用疊聲好像也不錯？

—據說當時Caramel Mama也很常聽黑人音樂，和民謠搖滾相比，似乎更常聽馬文‧蓋[16](Marvin Gaye)那種節奏藍調(Rhythm and Blues，R&B/RnB)。而且林立夫先生的鼓，好像也開始往黑人音樂的節奏模式走，您在錄音現場有感受到那種氛圍嗎？換個講法就是「節奏感好黑人喔……」的感覺。

吉野　那時沒有這種感覺耶。

—打法果然還是像民謠搖滾或是鄉村音樂(Country music)的感覺嗎？

吉野　感覺是那樣沒錯。

—吉野先生本身喜歡聽美國南方發源的南方搖滾(Southern Rock)嗎？

吉野　我不太聽耶。

—果然還是比較喜歡以披頭四為主的英式搖

滾？

吉野　是喔，一面倒。

——總覺得這個組合很有意思。吉野先生用英式風格，將美式風格的細野先生包裹起來的感覺。聽過《Justin Heathcliff》之後，會覺得吉野先生應該也聽交通樂團（Traffic）。

吉野　啊啊，交通樂團很棒。

——感覺上，比起美國音樂，吉野先生更偏好英國的音樂。

吉野　是的，沒錯。不過，當（我的）老師披頭四解散之後，我只好開始尋找下一位老師，結果就開始對靈魂樂（Soul music）產生興趣了。我對有弦樂編制（string music）的費城靈魂樂（Philadelphia Soul/Philly Soul）和曼菲斯藍調（Memphis Blues）最感興趣，當然也包括摩城（Motown）的音樂。

——瑪斯爾肖爾斯伴奏樂團（Muscle Shoals Rhythm Section）的音樂呢？

吉野　超級有興趣。

——接下來想請教一下細野先生錄製人聲的方式。假設已經先試唱，人聲的正式錄音，一樣會等到伴奏（instrument）的初步錄音全都錄好之後才開始錄製？先撇開〈Rock-a-Bye My Baby〉的話。

吉野　是的，沒錯。

——人聲的配唱指導（vocal directing）[17]是由吉野先生負責嗎？

吉野　配唱指導是由細野先生親自擔任。

——原來如此。吉野先生都不曾主動表示「這樣唱比較好」之類的意見嗎？

16　譯注　美國摩城唱片（Motown Records）著名歌手、作曲家，對靈魂樂歌手的影響甚鉅，有「靈魂樂王子」、「摩城王子」之稱。

17　譯注　又稱配唱製作人，負責指導人聲的演繹方式與歌唱技巧。

吉野 配唱指導……沒做過耶。細野先生的節奏感很好，歌喉或許算不上最好，不過我覺得他的歌聲很有味道。我是從 HAPPY END 的〈夏なんです〉

——（夏天了）那首歌才開始感覺到的。

吉野 真的。果然還是從〈夏なんです〉這首開始抓到唱歌的感覺。

吉野 現在就會覺得，當時應該要多嘗試疊聲（double tracking）[18] 之類的做法的。

——那時的詹姆斯・泰勒（James Tayler）[19] 就很常運用疊聲的手法。您的意思是，細野先生也這麼想嗎？當時應該要選擇疊聲？

吉野 是，沒錯。

——我之前也覺得《Hosono House》好像也可以這麼做（笑）。可是，疊聲其實很難處理吧。做得太合也毫無樂趣可言……。

吉野 不然就是單軌的一首，剩下的全部疊聲好了（笑）。這樣一來，專輯的整體感覺應該會變得很不

一樣。

吉野 對。

——會變成流行歌的意思嗎？

吉野 對。

——換個話題。那時錄音是用家用電源錄的嗎？

吉野 是的。當時去看場地時就已經先確認過了。

——那時沒有器材需要用到電源升壓器（boost converter/step-up converter）嗎？

吉野 全部都用 100V（volt，伏特）做。

吉野 全部 100V！原來如此啊。都不曾跳電喔？

吉野 對，完全沒事。混音器的用電量其實不大，所以就只剩下 Ampex 那台錄音機了。因為 Ampex 有一公斤重。

田中央的獨棟農舍

——細野先生的人聲會部分重錄（punch in recording）很多次嗎？

吉野　部分重錄了不少喔。

—— 伴奏是一次就錄好（一次演奏到底）吧？

吉野　只有人聲要部分重錄。

—— 所以，人聲要一小段、一小段頻繁剪接的感覺？

吉野　是沒有到那個地步。比較像是在第一段主歌和第二段主歌之間的部分插入一段重錄的感覺。

—— 是說，錄音總共花了幾天？

吉野　一個星期左右。

—— 原來如此啊。那時的錄音天數都很少吧。

吉野　記得是從三月六日開始錄，大概錄了一週左右。那個時期我也特別忙碌，錄到一半（三月七日和九日）還要去毛利錄音室（モウリスタジオ）錄澤田研二的歌曲，然後再趕回來，隔天在狹山的細野家完成混音。

—— 什麼，真的假的？

吉野　錄的是〈危險なふたり〉（危險的兩人）那首。

—— 原來如此（笑）。這還是我頭一次聽說。

吉野　那首歌的低音旋律（bassline）很帥吧。

—— 所以，吉野先生在做〈危險なふたり〉的混音時，細野先生他們也在旁邊一起聽。

吉野　Caramel Mama 所有團員都在混音器的後方一起聽，結果搞到那天沒辦法錄音。因為我們一直反覆聽那首（前奏的吉他樂段）的「登登～答啦啦～登登～」，滿腦子都是那段旋律，所以就沒辦法做別首歌了（笑）。

—— （笑）。吉野先生那個時候真的很忙耶。

18　譯注　人聲或樂器聲錄兩次再疊加起來以增加層次的錄法，或稱「雙軌錄音」。

19　譯注　美國知名創作型歌手，葛萊美獎常勝軍，歷年專輯全球累銷逾四千萬張，代表歌曲有〈You've Got A Friend〉等。

3 March 1973

1 木 Thu

2 金 Fri

3 土 Sat

4 日 Sun

5 月 Mon ... 20:00 〜 23:00 モーリー No1. 沢田

6 火 Tue

7 水 Wed ... 12:00 〜 17:00 モーリー No1. 沢田.

8 木 Thu ... 細野.

9 金 Fri ... 14:00 〜 17:00 モーリー No1 沢田.

10 土 Sat

11 日 Sun

12 月 Mon

13 火 Tue ... 世田ヶ谷区民会館. ヤマハ 奥島 PiANO 録音.

14 水 Wed ... 2ch.

15 木 Thu ... MiX DOWN. 編集.

16 金 Fri

節錄自吉野金次 1973 年的工作行程表

吉野 就是說啊。

—— 《Hosono House》這張專輯的混音，本身是在哪裡做的？

吉野 隔月的四月十一日到十二日在茅崎[20]一棟位於田中央的獨棟農舍中。那時候想，如果在田中央做的話，就算不做隔音也不會被投訴，所以選了一間非常常見的農舍，在榻榻米上混音。喇叭也直接擺在榻榻米上，然後就盤腿坐著混音。做的就是《Hosono House》的正式錄音版本。

—— 好猛喔……我都想拍成電影了(笑)。放在榻榻米上的喇叭廠牌，果然還是用 Altec 嗎？

吉野 Altec 604E 銀箱那款。

—— 做這張的混音時，細野先生人也有來茅崎嗎？

吉野 有請他來茅崎那間旁邊就是化糞池的農舍。

然後，讓他聽過全部的歌曲。我記得那時細野先生說：「反正有〈薔薇與野獸〉，應該可以吧……。」(所有樂曲當中)他好像最喜歡〈薔薇與野獸〉(薔薇と野獣)，應該可以吧……。」(所有樂曲當中)他好像最喜歡〈薔薇與野獸〉的感覺。

—— 專輯做好時，細野先生的樣子看起來如何？有什麼反應嗎？

吉野 反應很平淡……。我還想說他是不是不太喜歡。

—— 嗯～細野先生錄完音之後總是那個樣子，一副不太喜歡的模樣。其實搞不好只是難為情。

吉野 那個，現在回想起來，有點後悔當初為什麼沒在狹山的細野家混音。

—— 是喔……。在茅崎，截然不同的監聽環境，影響果然還是很大嗎？

吉野 是啊。因為澤田研二那首〈危險なふたり〉

20

譯注 茅崎市（茅ヶ崎市），位於神奈川縣中南部，面對相模灣、湘南地區。

的混音在細野家做得很成功，所以，要是《Hosono House》也延續那個混音方式，我想，專輯呈現的感覺應該會很不一樣。那個時候怎麼會想在別的地方混音……，我自己也不懂。

──是因為陷入僵局了嗎？吉野先生自己是不是也有點想遠離狹山那裡？

吉野　倒也不是那樣，不過那個時期是真的忙不過來，所以可能是有什麼工作一定得回去完成吧。

──如果是在細野家而不是在茅崎的獨棟農舍的話，您認為聲音會有什麼變化？

吉野　貝斯應該會更前面。

──果然！現在的狀態，會感覺（貝斯）放得有一點後面。

吉野　因為喇叭是擺在榻榻米上，所以聲音總是會悶悶的，聽不清楚。這個我要好好反省。覺得對細野先生很不好意思。

──您聽過 Bellwood 唱片四十週年（二〇〇五年）的《Hosono House》重新後製版（remastered）了嗎？

吉野　有，聽過了。

──是很用心的重新後製版，剛才提到的問題點好像都解決了。

吉野　是的。重新後製得很好，聽起來很順。

──後來，刻唱片的作業是四月十九日在埼玉的工廠進行的，您對那時候的事情有什麼印象嗎？

吉野　（看了一眼當時的行程表……）我有去耶。

──刻片前，吉野先生有調整等化器（equalizer/EQ）之類的設定嗎？

吉野　應該是維持原貌。刻片時的事情我不記得了。

──雖然我人在現場，但只對場地有印象。

吉野　HAPPY END 的《風街ろまん》的母帶後期處理也是吉野先生做的吧。資料上有寫到，那時使用了 Ampex 的真空管（vacuum tube）盤帶錄音機，

──當時是怎麼做母帶後期處理的？

吉野 真空管盤帶錄音機播出來的聲音很棒吧。之後會再放到 Ampex AG440 那台[21] 跑一次。

—— 光是先過過真空管那台，聲音就會更好、更厚的意思嗎？

吉野 光是過過一次，聲音多少就會增加一些破音的感覺，會更有張力。

—— 細野先生說您是「中低頻至上」，還說吉野先生「人很有趣」(笑)。我其實也算是同類，常常被說聲音的低頻很重。

吉野 有些人錄音不是會把高頻推高，讓聲音變得很尖銳嗎？那種聲音我不行。

和吉野先生邊聽邊聊《Hosono House》

—— 吉野先生，我們來一首首聽《Hosono House》吧。

譯注 指在後製前，先用真空管盤帶錄音機錄音，並用同一台機器播出聲音來。

♪ 〈Rock-a-Bye My Baby〉
（ろっかばいまいべいびい）

吉野 這首幾乎都是單聲道。Fairchild 壓縮器的效果很明顯，聲音嗶嗶啵啵的(笑)。

—— 吉野先生有研究過披頭四的錄音師怎麼調壓縮器嗎？像是傑夫・艾莫瑞克 (Geoff Emerick) 或格倫・瓊斯 (Glyn Johns) 他們。

吉野 沒有喔。

—— 所以，吉野先生是根據自己的判斷來調整壓縮的程度？

吉野 是啊，憑感覺。

—— 細野先生的這首母帶是用三軌錄的吧？

吉野 應該是用乒乓錄音的方式錄 (dubbing) 上去的吧。

—— 樂器演奏和人聲本來就是分開錄的吧，因為

通常都不會一起錄。貝斯也是用乒乓錄音錄的吧？

吉野　是的。

——細野先生當時手邊也有簡便的錄音器材嗎？

吉野　他有一台四軌、雙聲道的家用錄音機。我想他應該是用乒乓錄音的方式一軌一軌錄上去的。

♪〈我有一點點〉（僕は一寸）

——伴奏的初步錄音是採用第一次錄音的版本嗎？

吉野　應該是第一次的。

——除了這首之外，Caramel Mama 在錄音前會先彩排嗎？

吉野　應該都是直接正式錄音。

——果然是因為「鮮度是聲音的生命」嗎？細野先生其實不太會指示說要做成什麼感覺吧。

吉野　沒錯。現在一起聽的話，會覺得《Hosono House》很沉穩，不過，也重新發現專輯中其實有

不少熱情洋溢的歌曲，真是一張好專輯。

——這一次再重聽，我也覺得這張專輯充滿熱情，有一種律動感。那時細野先生有因為要表達製作方向，所以拿了什麼專輯給您試聽參考嗎？

吉野　這倒沒有。細野先生不做這種事。

——也就是說，樂手在錄音現場只以聲音認真對決，是這種感覺。演奏踏板鋼棒吉他的駒澤裕成先生，是在初步錄音完後才加入的嗎？

吉野　是。用疊錄的方式。

——我也有和駒澤先生一起演奏的經驗，他會使用小型的貝斯音箱，對吧。

吉野　好像滿小一台的。

——踏板鋼棒吉他和小型貝斯音箱搭配起來的聲音真是不錯。駒澤先生當時是住在狹山吧，我沒記錯的話。

吉野　啊啊，是嗎？原來如此。

——吉野先生當時有想過要住在狹山嗎？

吉野　沒想過。我是在銀座長大的，不住在都市裡

就活不下去。會靜不下心。

♪〈CHOO CHOO 轟隆隆〉

(CHOO CHOO ガタゴト)

——這個回音效果（echo）[22] 是怎麼做的？

吉野　用回授（feedback）的方式做出一層薄薄的回授音[23]。要把多功能音箱（multifunctional amplifier）的效果送回混音器給推桿（fader）推出來，然後再錄起來。

——只用回授做而已嗎？

吉野　回授音混合單純的回音[24]。

——回音是用哪一台彈簧殘響效果器（spring reverb）做的？

吉野　用AKG的彈簧殘響效果器做的。

——那時就已經有AKG了？

吉野　有。錄和聲（backing vocals）時有用到，我也有參與演唱。

——是您自己主動說要唱和聲的嗎？

吉野　是細野先生提出來的。為了回報細野先生那句「混音器是音樂藝術家！」，就算能力不足，要我做什麼我都義不容辭。

——太感人了……吉野先生自己都沒想過要成為搖滾樂手嗎？

吉野　沒有。

——學生時期有玩團的經驗嗎？

吉野　沒有。

——有點意外啊。所以是一開始就想當錄音師？

22　譯注　此處應是混合了兩種空間類型的聲音效果，即「延遲效果」（delay）＋「殘響效果」（reverb）。

23　譯注　即「延遲效果」。

24　譯注　即「殘響效果」。

吉野　是的，錄音師。

——吉野先生有音樂藝術家天分，但立志成為錄音師，這背後的動機讓我很感興趣。

吉野　因為我是音響宅。

——錄音技術是在哪裡學的呢？

吉野　望著前輩的背影學的。

——偷學的意思？

吉野　對。

《混音器是音樂藝術家！》書封

——原來如此啊。真的都不會有人主動教吧（笑）。

吉野　沒有人會主動教的（笑）。

——《Justin Heathcliff》的錄音機緣是？

吉野　我之所以會認識 Justin Heathcliff 的喜多嶋修先生，是因為 The Launchers 的第二張專輯《OASY王國》（OASY王國）是我錄的……

——正值 GS 樂團潮[25]結束之際。是喜多嶋先生指定要您做的嗎？

吉野　是。當時東芝的錄音師兩大台柱，分別是池田彰老師和行方洋一老師，我就跟在他們身邊學習。池田老師很會錄人聲，非常受到越路吹雪小姐和內藤法美先生[26]的青睞，他們還曾經買領帶送給池田老師，可見有多欣賞。

——抱歉離個題。我很喜歡越路小姐的專輯，她的先生內藤法美的編曲也很有時尚感，在夜店 Bel Ami（ベラミ）現場錄製的作品《ナイトクラブの越路吹雪》（Night Club 的越路吹雪）也非常出色，我

在學生時期很常聽。

吉野　在 Bel Ami 現場錄音的人是我喔(笑)。

—— 咦?原來是吉野先生錄的?失敬、失敬。

吉野　越路吹雪小姐每年都會在日生劇場[27]舉辦《Long Recital》(ロング・リサイタル)演唱會,每年都是由我錄音。

—— 原來是這樣,好險有聽到這一段(笑)。話說回來……剛剛您說您是在錄音師前輩池田先生的身邊一面看、一面學習技術。也就是說,您的錄音技術幾乎都是自己從中摸索的嗎?

吉野　The Launchers 的第一張專輯是池田老師錄的。我聽過之後的感想是,這張專輯的人聲的確錄得很棒,可是伴奏和主唱的聲音分得有點開。所以

當他們要我錄第二張專輯時,我有特別小心,盡量不要讓這兩個部分分離。結果喜多嶋修很喜歡我的錄法,自然就促成了 Justin Heathcliff 這段緣分。

這是我第一次談這件事。

—— 不讓人聲和伴奏分散開來的錄法,雖然不是《Hosono House》那種串音的做法,概念上應該比較像讓各個聲音擁有一致的空間感吧。

吉野　對。就是您說的那樣,要把空間填滿的感覺。

—— 那時的西洋專輯,人聲和伴奏的空間感都和諧一致,日本的都做得很開。日本人這個民族,好像很害怕聽不清楚樂曲中的歌詞……比例真的很難拿捏。

25　**譯注**　GS 為「Group Sounds」或「Group Sound」的簡稱,指日本在一九六〇年代晚期受到披頭四樂團影響的樂團潮,樂團團員通常為數人,以電吉他與主唱為主,曲風大多為流行歌曲或搖滾樂。

26　**譯注**　越路吹雪為日本知名歌舞劇演家及流行歌手,寶塚歌舞劇團首

27　**譯注**　位於東京千代田區有樂町一帶,為日本著名的劇場之一。

席出身,有「日本香頌女王」之稱;內藤法美為日本作曲家、編曲家、鋼琴家。兩人於一九五九年結婚,婚後越路的音樂作品皆由內藤操刀。

吉野 對。要是沒有先好好勾勒作品的最終樣貌，很容易就會誤以為歌聲做得太小。

——這一點正好可以和「中頻至上的優勢」銜接起來。

吉野 喔，真的耶。

——果然還是中頻至上的做法才能統一整體的聲音。不過，一九六〇年代應該很少有人能像吉野先生具備這種概念吧？

吉野 和顯子（矢野顯子）長年共事的期間，就已經有留意不讓鋼琴和人聲分離，雖然這些都是往事了，不過這個經驗，是從做 The Launchers 的時期開始慢慢累積起來的。

——原來如此。我好像多知道了一些吉野先生的祕密（笑）。The Launchers 的喜多嶋先生對西洋音樂也有研究，造詣很深吧。

吉野 喜多嶋修是超人啊。

——非比尋常的意思嗎？

吉野 對。喜多嶋修的哥哥喜多嶋瑛先生的鼓也打得很棒。我是聽他的鼓聲長大的。

——吉野先生您本身也彈鋼琴吧。從小學的嗎？

吉野 是自學的。

——是彈古典鋼琴嗎？

吉野 不是古典。高中時會作曲。

——吉野先生對作曲也有興趣？

吉野 對。

♪《結束的季節》（終りの季節）

——這首的主旋律是人聲和口風琴（pianica，專輯製作名單上的英文樂器名稱標示為 melodion），感覺保留了起初以樂器配唱的感覺？不過，吹奏口風琴的人是細野先生吧？

吉野 應該是細野先生吹奏的。

——感覺上，歌曲的質感和凡·戴克·帕克斯（Van Dyke Parks）[28]的《Discover America》（一九七二

年）非常相近。

吉野 啊，好像是耶。

——這個聲音是卡林巴琴（kalimba，又稱「拇指琴」）的聲音嗎？

吉野 是的。

——果然如此，有加力騷民謠（calypso）的感覺。《Discover America》中有一位叫作羅伯特・格尼奇（Robert Greenidge）的樂手負責演奏鋼鼓（steelpan /steel drum），所以聽到這裡的時候，會覺得細野先生真正想要的應該是鋼鼓的聲音，卡林巴琴只是替代品的感覺。

吉野 鋼鼓嗎？啊～鋼鼓的話應該會很不錯。

——後來在《Tropical Dandy》（トロピカル・ダンディー）專輯中真的用了鋼鼓。一種前哨戰的感

覺？然後這首還有一種奇妙的樂音，聽起來像用滑奏（glissando）演奏的自動豎琴（autoharp/chord zither，或稱「和弦齊特琴」），這是什麼樂器聲？是用鋼琴彈出來的嗎？

吉野 ……不記得了耶。

——也有點像把鋼琴琴蓋掀開，然後用手指在琴弦上撥出滑奏的感覺。

♪〈度過冬季〉（冬越え）

——讓人印象深刻的牛鈴（cowbell）樂音。是林立夫先生在打鼓的同時一起敲奏的嗎？

吉野 是的，同時。

——不是疊錄的？

吉野 不是。

28 **譯注** 美國重量級音樂製作人、詞曲創作者、編曲家，作品橫跨影視。合作藝人如：海灘男孩合唱團（The Beach Boys）、蘭迪・紐曼（Randy

29 **譯注** 加勒比海群島的地方民謠，曲風輕快。

Newman）、巴布・迪倫（Bob Dylan）等人，亦包括 HAPPY END。

——聽說吉野先生有時候也要幫鼓組調音……。

吉野　以前錄音室有一顆音調得超低的小鼓。然後我就被（鼓手）要求用這個小鼓錄音。

——音調得相當低嗎？

吉野　低到鼓棒敲下去完全彈不回來，會「啵」的一聲往下沉的感覺。

——好讚。結果有被討厭嗎？

吉野　村上秀一（村上 Ponta 秀一）先生會一臉厭惡地看向我，露出一副「又來了」的表情（笑）。

——那個音調得低到不行的小鼓是怎麼來的？

吉野　錄 Justin Heathcliff 時，我在一旁看喜多嶋瑛先生調這顆鼓，當時就想說小鼓怎麼調那麼低。

——鼓手一般都會想要調高一點吧。

吉野　對。可以利用鼓棒自然回彈（rebound）的效果來敲奏……。

——這樣打也比較順手。

吉野　對。對了，高橋幸宏也很討厭那顆小鼓（笑）。

幸宏的打法也是像這樣「啪!」地敲打。

——印象中，吉野先生做的鼓聲基本上都不算響亮，因為延音（sustain）很少。

吉野　沒錯。就像持音記號（tenuto）那樣，平穩地敲下去的感覺。

——音調得比較低的鼓通常鼓聲都不響亮，「咚!」的感覺。是因為不響亮的鼓聲聽起來很舒服嗎？當時在錄《Hosono House》的時候，吉野先生有向林立夫先生建議鼓聲應該怎麼做嗎？

吉野　這個倒是沒有。全權交由小林決定。因為串音這種聲音互相串來串去的感覺，才是小林的風格。那個時期剛好也是爵士搖滾樂[30]流行的年代，

吉野先生有聽 Chase 樂團，或者芝加哥合唱團（Chicago）、血汗淚合唱團（Blood, Sweat & Tears/ BS&T）的音樂嗎？

吉野　有聽。（一面聽〈度過冬季〉）現在這段「嗱啦哩啦哩啦～」的（銅管）樂句，就是細野先生想出來的。

—真的嗎？一般人不會想到要這樣編吧。

吉野　對。「真不愧是細野先生」的感覺。

—感覺是受樂隊合唱團（The Band）[31] 的影響滿深的。

♪〈PARTY〉（パーティー）

—聽說這首當時是來自在狹山舉辦的某棒球比賽委託製作的歌曲。

吉野　是喔？

—歌詞不是細野先生寫的喔，是鈴木 Ryoko（鈴木りょうこ）小姐和中山泰先生。這首歌聽得到類似蟲鳴的背景雜訊（background noise）[32]，不過其實我一直覺得那才是最棒的部分。有一種把房間窗

30

譯注　即「融合爵士」（Jazz Fusion），結合搖滾樂元素的爵士樂，或亦稱「融合爵士搖滾」（Jazz-Rock-Fusion）。由於樂器編制多含銅管樂器，所以日本一般也稱之為「銅管搖滾」（Brass Rock，ブラス・ロック）。

戶開著錄音的臨場感……？

吉野　原來如此（笑）。

♪〈福氣臨門 鬼怪退散〉（福は内 鬼は外）

—前奏……這是故意的嗎？雖然這也是披頭四常用的手法。

吉野　完全不記得了。不過這是我喜歡的手法。

—腳踏鈸（hi-hat）像這樣用小拍子打，再加上有各種聲音串來串去，混音時應該很難拿捏平衡才對，不過，整體聽起來很協調耶。

吉野　因為有用榻榻米做隔音來降低駐波的干擾，所以聲音錄起來比想像中的還乾淨。有駐波干擾的話，會出現「嗶～嗶～」聲。

31　參見頁 070 專欄內容。

32　泛指當某特定聲音（音樂等聲響）停止出聲時，在該處依舊會聽到的其他雜音。在本書中亦指環境噪音及麥克風等錄音器材所發出的各種雜訊。

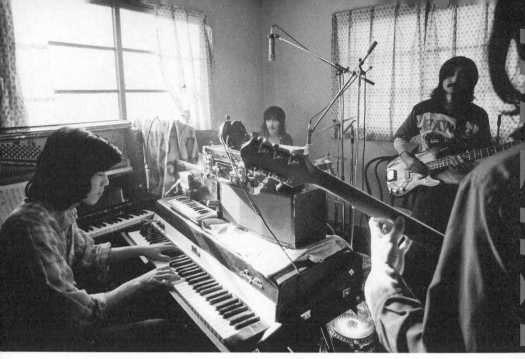

《Hosono House》的錄音現場（1973.2）

—— 這個「砰」的聲音是什麼聲音？聲音有點怪。

吉野 對啊，不知道是什麼聲音。

—— 我很愛聽鼓，總是會忍不住去聽鼓聲，這個落地鼓（floor tom）的聲音真不錯啊。通鼓的麥克風有很貼貼鼓皮收嗎？

吉野 滿貼的。

—— 快貼到鼓皮上的程度嗎？

吉野 貼在鼓皮上聲音會變悶，所以有拉開一點點。

—— 這個「一點點」，很難拿捏吧。那小鼓呢？

吉野 小鼓也有稍微拉開一點點。

—— 一點點（笑）。吉野先生不收小鼓的下鼓皮，對吧。

吉野 只收上鼓皮。

—— 大鼓呢，怎麼收？（麥克風）會擺得很深嗎？

吉野 大鼓的話會擺得很深。

—— 前面的鼓皮會鬆開嗎？

吉野 有開孔收音。

——然後，（請鼓手踩踏板敲擊）再用壓縮器一路

壓的感覺，對嗎？

吉野　是的。

——感謝您的無私傳授（笑）。

♪《居無定所失業低收入》（住所不定無職低收入）

——這首的管樂是吉野先生編的吧，可以請教一

下編曲的經過嗎？

吉野　當初應該並非只是想說「樂手都特地來到狹

山了」，所以才把銅管編進去的。我請管樂手幫

忙配合編曲吹奏，結果就做出這種感覺了。

——果然還是以樂隊合唱團的風格來做嗎？

吉野　你是說他們現場演唱的那張嗎？那張很棒。

——吉野先生這首也很厲害呀。

吉野　都是樂手的功勞。我只是把音符寫出來而已。

——這次重聽《Hosono House》，最喜歡的就是這

首〈居無定所失業低收入〉。以前聽的時候覺得這首

歌很怪，不過現在重聽，才發現這是一首很棒的重

奏曲（ensemble），管樂的部分編得特別好。

吉野　重新後製讓這首歌的管樂聽起來更清晰，給

人的印象也改變不少。

——當時會聽艾倫・圖森特（Allen Toussaint）[33] 或

約翰・賽門（John Simon）[34] 的編曲嗎？

吉野　聽是有聽，但是做不出那麼厲害的聲音。

——管樂也是疊錄的嗎？

吉野　是疊錄的。

33　譯注　美國唱片製作人、音樂家、編曲家、詞曲創作者，對於紐奧良節奏藍調音樂（New Orleans R&B）的發展有諸多貢獻，被譽為「最偉大的流行音樂幕後推手之一」。

34　譯注　美國唱片製作人、音樂家、作曲家，曾製作樂隊合唱團、李歐納・柯恩（Leonard Cohen）等人的作品。

——樂器編制呢？

吉野　次中音薩克斯風（tenor saxophone），長號（trombone）各一，小號（trumpet）兩支。

——用疊聲錄嗎？

吉野　是。

——編制算大耶。然後錄成立體聲（stereo）嗎？

吉野　單聲道。

——這個編制錄成單聲道？是因為音軌數（track）不夠吧。

吉野　因為只有十六軌而已。

——十六軌的話，連磁帶邊也用到了嗎（通常會為了避免磁帶受損而避開不用）？

吉野　是的，有用到。

——不得不用的感覺？

吉野　對。

——十六軌還是有用乒乓錄音的方式錄嗎？

吉野　有的。

——軌數最多的是這首？

吉野　對的。〈我有一點心〉的軌數就少很多。

♪〈桃色戀愛〉（恋は桃色）

——第一次聽到這首時，就覺得這首非常有 HAPPY END 的風格。這張專輯的原始概念應該是來自這首，感覺細野先生是以〈桃色戀愛〉為主軸來發展整張專輯，我亂猜的啦。

吉野　真的很有 HAPPY END 的風格。

——覺得細野先生這個時期的精華，都濃縮在這一首歌當中了。

♪〈薔薇與野獸〉（薔薇と野獸）

——這首〈薔薇與野獸〉是專輯中細野先生最愛的歌曲，的確有馬文・蓋的味道。專輯最初的方向明明是民謠搖滾和鄉村音樂，結果錄音錄到一半目標就會更動，這就是細野先生的一貫作風。這個獨特

的打擊樂音（percussion）是吉野先生的點子嗎？

吉野 我也不太清楚耶。那時我特別留心的是正隆（松任谷正隆）和貝斯合奏的「噠啦啦啦～」那段，每次都被我要求調高音量，還好最後聲音變得很帥。

—— 那一段是這首歌的重點，對吧。各種聲音（在各自的音軌中）互相串來串去，所以混音時要很仔細地用推桿調整，不然聲音聽起來就會不協調。

吉野 沒錯，就是這樣。

♪〈相合傘〉（相合傘）

—— 披頭四的《艾比路》（Abbey Road）專輯最後也收錄了一首類似隱藏版的曲目，叫作〈女王陛下〉（Her Majesty），《Justin Heathcliff》最後也特地留了一小段音樂……請問這段是吉野先生的想法嗎？

吉野 這個不是我。北中正和先生在書中寫到，〈相合傘〉這首本來就是為了要發行個人專輯而寫

的……。

—— 最初的版本不是在第三張專輯《HAPPY END》……原來是在這裡？另外，細野先生和團員一起演奏時是什麼模樣？錄音的時候感覺很放鬆嗎？

吉野 是啊。不是宅錄的話，大概就不會是那種感覺了。

—— 和樂融融的感覺嗎？

吉野 是的，沒錯。

—— 松任谷先生和細野先生在編曲時是什麼關係？會一起討論想法嗎？

吉野 我不記得他們會一起討論耶。他（松任谷先生）的鋼琴彈得很帥。

—— 鈴木茂先生呢？他會提供意見吧。

吉野 啊啊，鈴木茂的話就會。

—— 鈴木茂先生在當時應該算是得力助手吧。先前也有談到，細野先生在某程度上會讓樂手自由發

揮的感覺。

吉野　他不會主動下指示。感覺是在等對方主動回應。

——以前我和他一起演奏時，他也沒給過指令。可是，事情到最後都會往細野先生想要的方向走。每次事情都會自然順著他的心意完成，我覺得很神奇啊。

吉野　他就是可以讓人在不知不覺中發揮（各自的）個性。

——神不知鬼不覺嗎？（笑）應該是因為他很能營造現場的氣氛吧。

吉野　是啊，應該是這樣沒錯。

回音效果，以及大瀧先生

——吉野先生對聲音的偏好，在某種意義上，可說是和吉田保先生等人做的聲音相反。您對他回音效果的混音感興趣嗎？

吉野　我沒有吉田保先生做得那麼好，不過我喜歡佐野元春[35]《Someday》（一九八二年）那張。

——啊！對耶。佐野元春先生的《Someday》，在當時是一張劃時代的作品。對了，吉野先生認為大瀧先生和細野先生的風格像嗎？這件事我想了很久。

吉野　不覺得像耶。

——是嗎？聲音的做法也完全不同嗎？

吉野　大瀧先生就像菲爾·史佩克特（Phil Spector）[36]那樣。總之，不是他要的聲音就不行。第一張專輯很可能就是因為聲音和聲音分得太開，所以他才會給出那麼低的評價吧。他覺得不用回音就沒辦法讓聲音更集中。

——利用回音讓所有聲音合而為一的方式，就是所謂的音牆（Wall of Sound）[37] 吧。大瀧先生沒有直接向吉野先生表示過他想要這種聲音嗎？

吉野　剛開始會比較客氣吧。

——大瀧先生生前曾經說過，〈それはぼくぢゃないよ〉（那不是我做的）的混音做了好幾個版本，所以讓吉野先生累慘了。您記得這件事嗎？

吉野　他（大瀧先生）會指示我，要我把打擊樂的定位從右側45度調成右側50度之類的。

——嗯～非常精細耶。

吉野　所以，不把自己當成大瀧先生的一部分就會做不出來。沒辦法自由發揮個性。

——不過，大瀧先生的第一張專輯和《Hosono House》是一組的作品，所以會覺得吉野先生的個人風格很鮮明。

吉野　是啊，所以我想大瀧先生大概不太喜歡。

——真的是這樣嗎……？可是，現在有很多年輕樂迷都很喜歡大瀧先生的首張專輯和《Hosono House》，所以我認為這兩張專輯都是能夠永久流傳的作品。說得極端一點，回音這種音響效果會過時，對吧。不同時代有各自流行的回音效果，這很不可思議。

吉野　話雖如此，（人聲和伴奏的）聲音還是做得太開了，這點我有好好反省。而且貝斯做得也太小聲。

——錄南正人先生的第二張專輯《南正人》（一九七三年）時，吉野先生又再度挑戰宅錄了吧，那次是在南正人先生位於山上的住處。細野先生也是以樂手身分參加的吧。

吉野　是啊，所以我想大瀧先生大概不太喜歡。

35　譯注　日本搖滾及創作歌手、音樂製作人、電台DJ。曾和大瀧詠一合作。

36　譯注　美國傳奇音樂製作人、作曲家，一九六〇年代代表性人物。

37　譯注　為一種利用大量回音製造和聲效果的錄音技術，發明者即是菲爾‧史佩克特。參見頁068專欄內容。

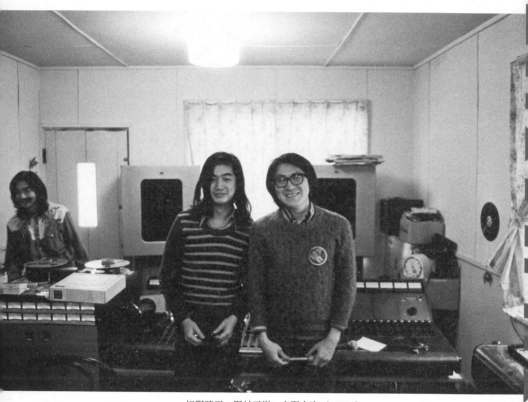

細野晴臣、野村正樹、吉野金次 (1973.2)

吉野　是在八王子錄的。

——錄法和《Hosono House》幾乎相同嗎？

吉野　戶外演奏也成行了，因為剛好是在山上，這是錄《Hosono House》時沒做到的事。

——戶外是指，露天？

吉野　是的，戶外。鼓組會發出「ㄅㄨㄢ～」這種很乾的聲音。

——「ㄅㄨㄢ～」。山中回音嗎？（笑）

吉野　南正人先生的專輯還收錄了鳥叫聲。那時是在一間屋齡兩百年的民宅錄音的，主屋和廁所不在同一棟，聽說上廁所時會有手從馬桶裡伸出來，害我嚇到都不敢去廁所（笑）。

——話題又要轉開一下了。吉野先生真的很常替各種不同類型的藝人錄音耶……矢澤永吉[38]先生的《ゴールドラッシュ》（Gold Rush，一九七八年）也是您錄的吧。

吉野　有一位專任錄音室樂手的吉他手叫作水谷公生，是他向矢澤永吉推薦「吉野先生不錯」，所以我才會收到永吉君的委託。

——矢澤先生的音樂，和細野先生身邊以及他個人的音樂類型都完全不同，那麼矢澤先生也是順著吉野先生的風格錄音的嗎？

吉野　永吉君的音樂反而是伴奏和人聲一定要分得很開，歌聲和人聲一定要（整個）往前衝的感覺，雖然明明是搖滾樂。是很不可思議的人，做法像歌謠曲。

——矢澤先生讓人直覺是搖滾樂，其實卻像歌謠曲，是這個意思嗎？所以，吉野先生一方面先接受

譯注

日本流行搖滾巨星，將日式搖滾推向主流的重要推手之一，個人形象鮮明，擁有龐大的死忠歌迷。

這一點，繼續工作，但其實心裡仍然留下一個謎團的感覺？

吉野 因為，「懂得回應他人需求才叫專業」。

——好帥（笑）。吉野先生想必也錄了不少歌謠曲？

吉野 是的，錄了不少。

——吉野先生本身有比較喜歡哪一次的歌謠曲錄音工作嗎？

吉野 山本琳達（山本リンダ，Linda Yamamoto）那次。

——喔！

吉野 錄的是〈どうにもとまらない〉（怎麼樣都無法停止），就是開頭歌詞是「謠言不可信～」（うわさを信じちゃいけないよ～）的那首。疊錄人聲的那天，沒想到她自行帶了屏風來，擋在錄音棚前方。可能是想要邊唱邊跳舞吧。

——因為還是會害羞嘛～（笑）。作曲人是那位都倉俊一先生吧。

吉野 是的，作詞的是阿久悠先生。

——兩位大師！都倉先生有到錄音室來嗎？

吉野 有。穿著一身潔白的西裝（笑）。

——超讚。請問對吉野先生而言，您認為在歌謠曲的錄音工作以及搖滾樂的錄音工作這兩者之間，自己的內心是否有取得平衡呢？

吉野 非主流文化和主流文化我都愛（笑）。

——反過來問，您是否曾想過要靠自己的力量改造歌謠曲的聲音風格？

吉野 歌謠曲的世界是很可怕的，所以我在錄音時會把自己想得卑微一點。

——把自己想得卑微一點？（笑）主流世界果然比較可怕～。非主流文化的世界其實很和平。

吉野 樹大招風。

——在主流世界強出頭會被打壓。我懂。

——最後……想請教您對大瀧先生的逝世有什麼想法嗎？

吉野　……非常震驚。

——從那次之後，吉野先生就沒再見過大瀧先生了嗎？

吉野　沒再見過了……（沉默）。

——原來如此。……那麼，時間差不多了。最後請您給細野先生一句話！

吉野　細野先生是個能夠挖掘出每個人的優點並加以發揮的人。

不僅思路清晰，想法也很堅定，是位理想的領袖。

請您務必自己重新翻唱一次《Hosono House》！

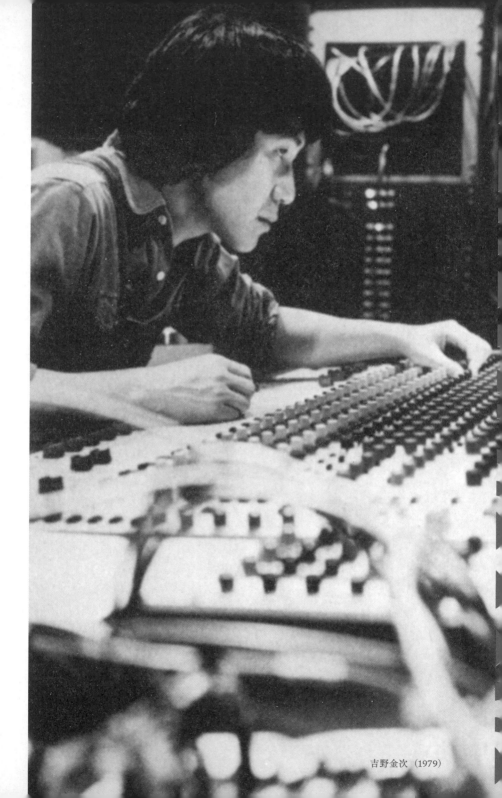

吉野金次 (1979)

《Hosono House》

發行日期	1973 年 5 月 25 日
錄音期間	1973 年 2 月 15 日～3 月 16 日
錄音地點	細野之家
	(埼玉縣狹山市鵜之木地區)
專輯長度	32 分 6 秒
唱片公司	Bellwood 唱片 /KING 唱片
錄音師	吉野金次
唱片製作人	細野晴臣

《Hosono House》各曲編制

① 〈Rock-a-Bye My Baby〉　　　　細野晴臣：主唱 (vocal)、貝斯 (bass guitar)、民謠吉他
　　（ろっかばいまいべいびい）　　　　 (acoustic guitar)

　　作詞／作曲：細野晴臣

② 〈我有一點點〉　　　　　　　　細野晴臣：主唱 (vocal)、貝斯、民謠吉他
　　（僕は一寸）　　　　　　　　鈴木茂：電吉他 (electric guitar)

　　作詞／作曲：細野晴臣　　　　林立夫：鼓組 (drums)

　　　　　　　　　　　　　　　　松任谷正隆：Fender Rhodes 電鋼琴 (electric piano)、
　　　　　　　　　　　　　　　　　 手風琴 (accordion)

　　　　　　　　　　　　　　　　駒澤裕城：踏板鋼棒吉他 (pedal steel guitar)

③ 〈CHOO CHOO 轟隆隆〉　　　　細野晴臣：主唱、貝斯、和聲 (backing vocals)、拍手
　　（CHOO CHOO ガタゴト）　　　 聲 (handclap)

　　作詞／作曲：細野晴臣　　　　鈴木茂：電吉他

　　　　　　　　　　　　　　　　林立夫：鼓組

　　　　　　　　　　　　　　　　松任谷正隆：鋼琴 (piano)

　　　　　　　　　　　　　　　　吉野金次：和聲

④ 〈結束的季節〉　　　　　　　　細野晴臣：主唱、貝斯、民謠吉他、口風琴 (melodion)、
　　（終りの季節）　　　　　　　　 卡林巴琴 (kalimba)

　　作詞：宇野主水*　　　　　　　林立夫：鼓組、打擊樂器 (percussion)

　　作曲：細野晴臣　　　　　　　松任谷正隆：Fender Rhodes 電鋼琴、手風琴

《Hosono House》原版錄音母帶盤帶及外盒

★　**譯注**　宇野主水（宇野もんど）為細野晴臣的化名之一。

《Hosono House》各曲編制

⑤	〈度過冬季〉 （冬越え） 作詞／作曲：細野晴臣	吉野金次＆細野晴臣：管樂編曲（brass arrangement） 細野晴臣：主唱、貝斯 鈴木茂：電吉他 林立夫：鼓組、打擊樂器（牛鈴〔cowbell〕） 松任谷正隆：環境電子風・鋼琴
⑥	〈PARTY〉 （パーティー） 作詞：鈴木 Ryoko（鈴木りょうこ）、 　　中山泰 作曲：細野晴臣	細野晴臣：主唱、貝斯、環境電子風・鋼琴 林立夫：鼓組
⑦	〈福氣臨門 鬼怪退散〉 （福は内 鬼は外） 作詞／作曲：細野晴臣	細野晴臣：主唱、貝斯、卡林巴琴、和聲 林立夫：鼓組、打擊樂器 松任谷正隆：Fender Rhodes 電鋼琴
⑧	〈居無定所失業低收入〉 （住所不定無職低収入） 作詞／作曲：細野晴臣	吉野金次＆細野晴臣：管樂編曲 細野晴臣：主唱、貝斯 鈴木茂：電吉他 林立夫：鼓組、打擊樂器 松任谷正隆：鋼琴
⑨	〈桃色戀愛〉 （恋は桃色） 作詞／作曲：細野晴臣	細野晴臣：主唱、貝斯、民謠吉他、和聲 鈴木茂：電吉他 林立夫：鼓組 松任谷正隆：Fender Rhodes 電鋼琴 駒澤裕城：踏板鋼棒吉他
⑩	〈薔薇與野獸〉 （薔薇と野獸） 作詞／作曲：細野晴臣	細野晴臣：主唱、貝斯、民謠吉他、和聲 鈴木茂：電吉他 林立夫：鼓組、回音效果・打擊樂器 松任谷正隆：鋼琴、Fender Rhodes 電鋼琴
⑪	〈相合傘〉 （相合傘） 作詞／作曲：細野晴臣	細野晴臣：平背曼陀林（flat mandolin）、貝斯、民謠吉他、鼓組、打擊樂器、音效片段

※　原則上，樂曲編制以已公開專輯曲目等官方資訊為準，亦有部分資訊補充自當時的錄音記錄及筆者的採訪內容。

《Hosono House》原版錄音母帶盤帶外盒

《Hosono House》原版錄音母帶盤帶外盒

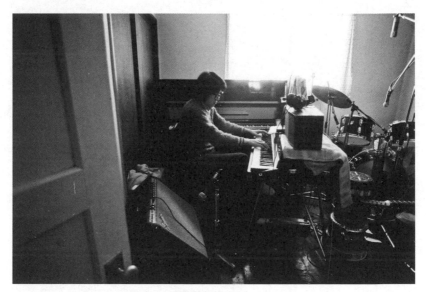

吉野金次（1973.2）

細野先生談《Hosono House》

—— 印象中，細野先生不太聽自己的專輯。《Hosono House》也是嗎？

細野 大概十年會聽一次吧。

—— 真的嗎？（笑）

細野 嗯。這張專輯是在狹山家裡的小房間（四坪大小的臥室）錄的，我想吉野先生的混音應該做得相當辛苦。所有的麥克風都會串進各種聲音，平衡表現想必很難拿捏。最讓我在意的部分就是，鼓組的銅鈸串音串得太嚴重，我到現在都還是很在意，一直以來都是。

—— 不過，我認為，就是那個串音讓那張專輯表現出不可思議的爆發力。接下來的問題，細野先生應該很常被問到。請問，當初《Hosono House》為何會選擇在家中宅錄呢？

細野 最主要是因為吉野先生買了錄音器材，所以想試試看效果如何。選在（非錄音室的）生活場域錄音，主要是想順應吉野先生的意願。是說，狹山的房子，本來就是「WORKSHOP MU!!」[1] 的真鍋立

1 參見頁 151 注 20。

彥先生找到的。房租只要兩萬日圓多一點，當時這樣就可以租到獨棟的房子喔。後來，大家就漸漸往那裡跑了。我也去了，覺得很喜歡，所以就自己一個人搬進去住。而且那個時候，駐紮的美軍還隨處可見，到了聖誕節，軍眷的男女老少會到各家門口唱聖誕歌慶祝。我家的門鈴也響了，門一開，他們就用手風琴伴奏唱歌給我聽，還送我類似聖誕紅的花喔。當時覺得自己還真是住對地方了，不過那一年過後，軍眷就全都回國了。

——當時的社會正處在全共鬥學運[2]的氛圍之中。

同時也是末日論正盛的時期，社會處於動盪不安的狀態。

細野 會搬去狹山住，一部分也是因為想從中逃離出來。不是因為那裡有多特別，只是因為想搬出東京老家後沒有收入，住在狹山的話，多少還能負擔。

在那個年代，社會情勢正朝向「核心家庭」與「入住郊區」發展。我也在這股浪潮中隨波逐流，生活一啊。

——話說回來，當初也不是細野先生自己提出要出個人專輯的，而是石浦信三（HAPPY END 樂團經紀人）先生建議的，對嗎？

細野 對呀。那個年代的音樂人就跟小貓小狗一樣，沒在認真思考的（笑）。HAPPY END 解散了，自己又是貝斯手，所以就完全沒想過要做個人專輯，可是石浦君替我們這些團員研究後該路該怎麼走。結果，他的想法在那段期間都一一實現了。那時候，我其實一點都不想唱歌。唱歌可是我盡可能想避開的工作之一呢。我這個人，真的就是欠缺自我意識

直處在變動的狀態。HAPPY END 的團員自然也就開始各自分東西。並不是因為誰說想要離團，而是自然而然就變成那樣了。解散之後，又組成 Caramel Mama，這也是順其自然的變化。僅僅是當時一直不知該如何是好，因為未來會如何，誰都無從得知。

—細野先生的自我意識是何時開始萌芽的呢？

細野　是顯子（矢野顯子）他們翻唱我的〈結束的季節〉還是〈相合傘〉，結果大家聽了覺得很喜歡之後吧（笑）。

—（笑）。然後自我意識就萌芽了？

細野　這個嘛，先離題一下。高一之前，我對穿著品味的意識也是零。身體明明已經不會再成長了，可是母親還是改不了習慣，要我穿著鬆垮垮的制服，褲子還拖著地。我就每天穿那樣去上學。後來，有一天在月台等車時，我看見自己的模樣映在電車的車窗上。那時我才頭一次發覺：「呃，我穿這什麼東西？」這就是我的自我意識萌芽的瞬間。

—好有趣（笑）。

我就直接穿著這樣去上高中，結果在大家眼中，我竟然看起來很時尚。高中時，我學不良少年穿鞋，就是鞋頭很尖的那種。不良少年還為了打架，在鞋頭加上鐵片喔。反正，我就覺得我也要買那種鞋，我記得應該是翼紋（wing tip）的雕花皮鞋，當時確實叫作「阿龜」（おかめ）[3]。接著又覺得自己一頭亂髮，應該要去理個頭，於是請師傅幫我好好地剪了個三七分髮型，結果就變成常春藤學院風（Ivy Style）了。放假時，還會去銀座的御幸通[4]走學院風台步喔。

2
譯注　全學共鬥會議，簡稱「全共鬥」。為日本各大學在一九六八、一九六九年所組成的跨學院、跨黨派的左派組織，主要的主張為反對學費上漲、反對學生宿舍及學生會館自治與大學經營者的建法等。當時引發日本社會極大關注，並有人員傷亡。

3
譯注　日本傳統面具的一種，又稱「阿多福」，為女性圓臉、高額、塌鼻，雙頰圓潤飽滿。此鞋的雕花因為狀似該面具的額頭髮際模樣而得名。

4
譯注　常春藤學院風格愛好者的聚集地。

細野　回到正題……（笑）。所以，我現在對《Hosono House》是有自我意識的喔。當時的空間感，以及屬於那個已是一片白茫茫的年代的聲音，的確存在於《Hosono House》中。

——記得第一次聽這張的時候，第一首〈Rock-a-Bye My Babay〉就帶給我很大的衝擊，聽起來像是填上日本歌詞的西洋歌曲。總之就像經典名曲那樣，是一首完美到不行的好歌。我相信應該有不少樂迷都有這種感受。

細野　那時狹山的家裡有一台Teac的四軌錄音機，所以半夜我就拿著一把 Gibson J-50 吉他自彈自唱，然後把歌錄下來，打算做成 Demo。我還記得，隔天吉野先生聽過之後很興奮地跟我說：「這首這樣就很好了！」那時我對他的反應還有點不解，因為聲音明明就很爛……不過，既然吉野先生都那麼說了，我自然就接受他的想法。

——當時錄音師和音樂家的關係和現在大不相同

了吧。我入行那時已經是自由主義的年代了。

細野　因為，吉野先生在當時是某一類（音樂的）權威。而且我們從 HAPPY END 的時候就開始合作了，所以我的立場就是請他自由發揮。我連混音器上的 EQ 都不會去碰。反正我也不懂，不懂的東西就不要亂碰。總之，那次時間非常有限，歌都是趕著做好的狀態，很辛苦。那個時期，自己的心思全花在作曲上。

——重新回過頭去看的話，您對《Hosono House》這張專輯有什麼看法？

細野　我沒辦法評斷自己的專輯耶，就只有「做都做了」的感覺。重聽《Hosono House》時，我就只會去聽自己在作曲上的好壞，反而沒在聽整體聲音的做法。不過這張是首張個人專輯，可以說是一種習作，有一種拚盡全力、在及格邊緣的感覺，所以稱不上是滿意。

——這張算不算是細野先生的原點？

細野　總歸來說，因為我在這張之後的變化很大，所以與其說是原點，倒不如說是一次習作。像是宣告就此從 HAPPY END 畢業的感覺。所以，之後的民族風才是我的原點吧。

——碰巧的是，大瀧先生也對自己的第一張專輯《大瀧詠一》（一九七二年）說過同樣的話。

細野　應該對誰而言都是如此吧。

——《Hosono House》和《大瀧詠一》的味道，又拉近了一些。

細野　會不會是狹山和福生 5 就在隔壁而已，所以氣氛很相似？

5　**譯注**　福生市位於東京都西部郊區的多摩地區，和埼玉的狹山市相隔不到二十公里，兩地都有美軍基地。大瀧詠一也是在七〇年代，於福生當地翻修的美軍屋舍設立個人工作室「福生 45 スタジオ」（Fussa 45 Studio），進行許多創作。

未在細野晴臣音樂史冊上留名的　知名錄音師吉田保

吉田保（Tamotsu Yoshida）是從一九六〇年代便活躍至今的錄音師兼混音師。他的親妹妹為創作型歌手吉田美奈子，妹婿則是音樂家身兼製作人的生田朗（也是YMO的經紀人兼活動企劃），所以他和細野先生的淵源頗深。

吉田先後任職於東芝EMI錄音部門和RVC唱片錄音部門，隨後於一九八〇年進入CBS/Sony的六本木錄音室擔任首席錄音師，二〇一四年起陸續發行由他重新後製的音樂作品系列「吉田保Remastering Series」（吉田保リマスタリング・シリーズ，Sony Music Direct 發行）。

若說大瀧詠一為日本的菲爾・史佩克特，吉田保應該就等同於史佩克特的左右手，也就是錄音師賴瑞・萊文（Larry Levine）。有傳言說，吉田本來要擔任HAPPY END的第一任混音師，若當初此事成真，「細野晴臣音樂史」想必也會大幅改寫吧。

這裡要先來介紹一下史佩克特於洛杉磯的錄音室 Gold Star Studios 中首創的錄音技術「音牆」（Wall of Sound）。

「音牆」這門錄音技術，與其說是運用混音技巧創造出的回音效果，其實是當時基於那間錄音室空間狹小的音響

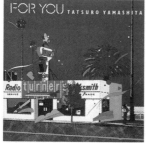

《FOR YOU》
山下達郎（1982）

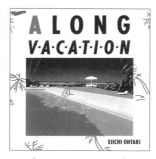

《A LONG VACATION》
大瀧詠一（1981）

特性而偶然製造出來的產物。由於當時有近二十名樂手同時身處其中演奏，因此本來不該錄到的樂器聲都紛紛串進了不同支麥克風裡。

史佩克特便將那些不小心串進去的樂器聲（串音），做成類似回音且充滿力道的原創性聲音效果。而吉田保的錄音及混音技巧的靈感雖然源自於史佩克特，不過兩者的本質不同，吉田保的音響技術，可說是向「音牆」這種回音效果的一種挑戰。

吉田於一九八〇年代復興的數位版「音牆」混音技術有一大特色——傳統的三向定位法。三向定位的概念相當明確，不是將音源的方位定位在中央，就是全部定位在左方或右方。舉例來說，會定位在中央的聲音是大鼓、小鼓及腳踏鈸，通鼓除了過門（fill in）以外，也定位在中央。用來收碎音鈸（crash cymbal）和疊音鈸（ride cymbal）的麥克風（overhead），則全部定位成一左一右。

這種聲音定位算是立體聲混音（stereo mixing）的基本觀念，然而這樣會無法同步調節各音源的左右音量，所以很可能不易取得整體的音量平衡。因此，現在有不少錄音師都會迴避這種做法，可是，吉田保始終貫徹三向定位這個混音黃金定律。而這個明確的定位理念所製造出的效果，正好能避開混音時因過度使用回音效果所導致的聲音混濁不清的情形。簡直就是「吉田 Magic！」。

冠上地名「熊鎮」的 Bearsville 唱片，及其自然原始的音樂風格

樂隊合唱團（The Band）那張有如紀念碑般的專輯《Music from Big Pink》（一九六八年），曾為HAPPY END帶來深遠的影響。這張標榜「藝術就是生活與音樂的結合」、從胡士托音樂節（The Woodstock Music and Art Festival）中誕生的專輯，必定也影響了往後因《Hosono House》集結在一起的音樂家同志，使其共同展開團體生活，同時影響他們的音樂創作。因此，了解 Bearsville 這個音樂廠牌，或許就有機會推敲出細野先生為何想做出「乾淨純粹的聲音（無回音效果的聲音）」。

話說回來，彼得、保羅和瑪麗（Peter, Paul & Mary）及巴布・迪倫（Bob Dylan）的經紀人艾伯特・格羅斯曼（Albert Grossman），是在一九六四年遷居胡士托的。隔年一九六五

年，巴布・迪倫也為了迎接新婚生活而移居此地，隨後其巡迴演唱會隨行樂團 The Hawks 的團員（即後來的樂隊合唱團團員）加斯・哈德森（Garth Hudson）、瑞克・丹科（Rick Danko）及理查・曼弩爾（Richard Manuel）也一同跟進，紛紛入住稱為「大粉紅」（Big Pink）的房子展開共同生活。羅比・羅伯森（Robbie Robertson）則入住格羅斯曼家的小木屋，開始和巴布・迪倫展開「地下室練團」（一九七五年正式發行成專輯《The Basement Tapes》）的音樂生活。經過這一連串的活動之後，The Hawks 改名為「The Band」，並發表首張專輯《Music from Big Pink》。此專輯當時在音樂圈逐漸形成話題，最終讓胡士托聲名大噪，進一步確立了此地作為「搖滾聖地」的印象。於是，「胡士托音樂節」便以

一九六〇年代美式搖滾風格的代表之一姿盛大開演。

[胡士托音樂節]是於一九六九年八月十五日(週五)至十七日(週日)這三天,在美國紐約州沙利文郡的城鎮伯特利(Bethel)舉行的大型戶外搖滾音樂祭。該音樂祭是一場以「人」(human being)為主題的大型集會,呼籲一切要回歸人性,爾後成為反對主流文化的象徵性歷史事件。

一九七〇年於胡士托創立的Bearsville唱片,可說是承接了胡士托音樂節的精神,不過,在當時還只是Ampex唱片(Ampex Records)旗下負責製作母帶的一個部門而已。

然而,Bearsville唱片的創辦人格羅斯曼將他和Ampex公司的簽約金訂金,拿來在自家土地上興建錄音室,並請來陶德·朗葛蘭(Todd Rundgren)

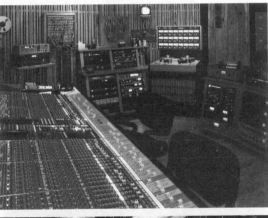

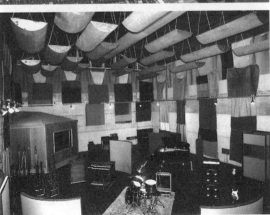

擔任錄音室專屬的音樂製作人,正式自立門戶成為獨立音樂廠牌。

格羅斯曼的理念是「提供一個能讓音樂人專心創作的環境」,並沿用[Bearsville]此地名為音樂廠牌命名,

而[Bearsville]一詞即是「熊鎮」之意。也因此,Bearsville唱片的作品幾乎都帶有濃濃的鄉村風情,清新自然的音樂風格,宛如在小木屋中錄音一般。而且其聲音十分乾淨、原始,

因為「無回音效果的聲音」，就是他們的音樂製作理念之一。

然而，後來他卻於一九八六年飛往英國的途中於機上身亡，就此成為不歸的旅人。數年後，為繼承格羅斯曼的遺志，佐野元春前往 Bearsville 錄音室，並於該錄音室所屬的私有土地內一間稱為「Turtle Creek Barn」的農舍中，錄製了專輯《The Barn》（一九九七年，約翰·賽門〔John Simon〕亦參與製作）。

雖然格羅斯曼自始至終深愛此地，

大瀧詠一

一九四八年七月二十八日生於岩手縣。小學、國中時期隨著擔任教職的母親而四處轉學。小學五年級因為聽了康妮·法蘭西絲（Connie Francis）的〈衣領上的口紅印〉（Lipstick on Your Collar），從此愛上美國流行音樂。自從聽了ＦＥＮ[1]和日本放送電台的廣播節目之後，便開始著手蒐集唱片。後來逐漸養成以分析的角度來聆聽貓王（Elvis Presley）、海灘男孩（The Beach Boys）等人的音樂作品，而這段養成的過程，正好和細野先生的音樂人生幾乎相同。

大瀧先生兩人之間，就類似於保羅·麥卡尼（Paul McCartney）與約翰·藍儂（John Lennon）的關係。想了解兩人（在某種意義上）如何因流行音樂彼此牽引，其實只需去看看他們的創作過程，就會知道「答案只有一個」。事實上，細野先生曾經表示，他在創作時，會想像一下「大瀧先生會怎麼聆聽自己的作品」。大瀧先生也曾在《A Long Vacation》專輯發行前夕，對以ＹＭＯ打入主流市場的細野先生說：「下一次就輪到我了。」[2]代表他其實會關心細野先生的音樂動向。

「笛吹銅次」的別名。會如此取名是源於他自己的冷笑話。因為，既然吉野是「金」次，伊藤是「銀」次，所以自己就是「銅」次了。

山下達郎也曾表示，Sugar Babe（シュガー·ベイブ）[3]樂團的經典名作《Songs》（一九七五年）那永不褪色的聲音，只有大瀧先生出色的錄音技巧才能辦到。

請容我多說幾句，因為實在是太難忘了⋯⋯三十年前HAPPY END復出的那一天，也就是一九八五年六月十五日在國立競技場舉辦的《All Together Now 國際青年年紀念》（國

此外，大瀧先生擔任錄音師時是用披頭四來比喻的話，細野先生和

際青年年記念 ALL TOGETHER NOW，暫譯）演唱會，大瀧先生從彩排開始的每一個動作，都讓我印象深刻。大瀧先生始終低著頭，默默彈著十二弦吉他。表演結束後，他在日本青年館舉辦的那場華麗的慶功宴上也是打算先走一步，他對著站在出口附近的我說了句：「接下來就拜託你啦！」便離開會場。望著他離去的背影，讓我想起那個不斷轉學的大瀧少年⋯⋯。音樂對於大瀧先生而言究竟是什麼呢？真的好想當面請教他。大瀧詠一先生逝世於二〇一三年十二月三十日。

《Niagara Moon》大瀧詠一（1975）

1　**譯注**　美軍廣播電台 AFN 的前身。

2　**譯注**　細野晴臣、鈴木惣一朗合著，《細野晴臣停止不動的時鐘又開始轉動了》（細野晴臣とまっていた時計がまたうごきはじめた，暫譯），平凡社出版，二〇一四年。

3　**譯注**　由大瀧詠一主導的音樂廠牌「NIAGARA」發行，樂團核心成員為山下達郎和大貫妙子，伊藤銀次也曾短暫加入，為《Songs》創作多首歌詞。

♪2　《Tropical Dandy》
（1975）

《泰安洋行》
（1976）

Shinichi Tanaka

田中信一

田中信一（たなか　しんいち）

1948 年生於埼玉縣。1968 年進入日本哥倫比亞唱片 (Columbia Records)。1969 年進入日本皇冠唱片 (Crown Records)，成為旗下音樂廠牌 Panam Label 唱片 (1970 年成立) 的錄音師，曾參與「輝夜姬」(かぐや姬) 樂團、鈴木慶一「Moonriders」、細野晴臣「Tin Pan Alley」等錄音工作。

1977 年成為自由接案的錄音師，開始積極涉足廣告配樂及電影配樂領域，1982 年創立「Superb 音樂公司」(株式会社スパーブ)。此後，事業版圖擴及 CD 製作、戲劇表演、各類音樂表演及錄音室設計規劃等。同時，其音響設計的造詣深厚，眾多音樂錄音室 (細野晴臣的錄音室、哥倫比亞唱片的錄音室等) 的設計皆出自他手。

錄音方面，錄製過坂本龍一、細野晴臣、大貫妙子、山下達郎、矢野顯子、井上陽水、松田聖子、福山雅治、小野麗莎 (Lisa Ono) 等多位音樂藝術家的作品。此外，其電影、戲劇配樂的錄音資歷亦相當豐富，曾經手大島滿 (大島ミチル)、服部隆行、久石讓、加古隆等人的配樂作品錄音。亦有不少交響樂錄音作品。

主要作品

●輝夜姬《The Kaguyahime Forever》(1975)／● Moonriders《Modern Music》(1979)／●矢野顯子《ごはんができたよ》(飯做好了唷，1980)／● Moonriders《Mania Maniera》(1982)／●坂本龍一《音楽図鑑》(音樂圖鑑，1984)／●越美晴 (コシミハル)《ボーイ・ソプラノ》(Boy Soprano，1990)／●谷山浩子《漂流楽団》(漂流樂團，1995)／●服部克久《音楽畑 7 ～ 21》(1998 ～ 2014)／●坂本龍一《Merry Christmas, Mr.Lawrence》(《俘虜》電影原聲帶，1983)／●細野晴臣《銀河鉄道の夜》(《銀河鐵道之夜》動畫電影原聲帶，1985)／●久石讓《Hana-Bi》(《花火》電影原聲帶，1997)／●久石讓《千と千尋の神隠し》(《神隱少女》動畫電影原聲帶，2001)／●服部隆之《Hero》(《Hero》日劇原聲帶，2001)／●大島滿《阿修羅のごとく》(《宛如阿修羅》電影原聲帶，2003)／●松谷卓《いま会いにゆきます》(《現在，很想見你》電影原聲帶，2004)／●加古隆《博士の愛した数式》(《博士熱愛的算式》電影原聲帶，2005)／●加古隆《白い巨塔》(《白色巨塔》日劇原聲帶，2005)／●服部隆之《のだめカンタービレ》(《交響情人夢》日劇原聲帶，2006)／●小野麗莎《芭莎心靈之旅》(Soul & Bossa，2007)／●服部隆之《華麗なる一族》(《華麗一族》日劇原聲帶，2007)／●高木正勝《おおかみこどもの雨と雪》(《狼的孩子雨和雪》動畫電影原聲帶，2013)／●三宅一徳《Woman》(《Woman》日劇原聲帶，2013)／●宮川彬良《宇宙戦艦ヤマト 2199》(《宇宙戰艦大和號 2199》動畫電影原聲帶，2014)／●林友樹 (林ゆうき)《アオハライド》(《閃爍的青春》電影原聲帶，2014)

我和田中信一先生數度擦身而過，地點幾乎都是在與細野先生相關的錄音室現場。回溯一下我那蒼白的記憶，第一次遇到田中先生應該是在錄製動畫電影《銀河鐵道之夜》（一九八五年）的和聲那天，地點則是在Onkio Haus錄音室（音響ハウス）。

在那間燈光幽微的主控室中，田中先生宛如製鞋師傅般，默默地進行作業。當時我已經聽過他的名號，知道這個人就是細野先生在皇冠唱片時期的錄音師，所以本來打算找空檔向他打聲招呼，結果沒有成功。那時我不過是個無名小卒。

第二次遇到他，是在HAPPY END復出演唱會（一九八五年六月）的彩排現場。在日本放送電台那寬廣且毫無裝潢的彩排室中，HAPPY END四名團員一語未發，以細野先生的伴奏為基礎各自彈奏著自己的部分。當時，田中先生就在一旁調整HAPPY END復出後的音樂。

時光飛逝，第三次見到田中先生，是在錄製細野先生

《Medicine Compilation》（一九九三年）專輯中拉拉吉（Laraaji）★段落的錄音現場。那時拉拉吉正以接上效果器（effector）的齊特琴與卡林巴琴，製造獨特的環境電子音。而樂曲的方向，全都只存在於細野先生的大腦中。

在全然無法預期結果的狀態下，田中先生展現十足的韌性，始終靜靜等待聲音成形的那一刻的到來。

和田中先生面對面的對話交流，這次還是頭一遭。當時我緊張得不得了，不過，田中先生似乎是察覺到了，所以他和我聊天時，始終為了我表現得非常輕鬆自在。

★ **譯注** 本名為Edward Larry Gordon，以鋼琴、齊特琴（zither）、卡林巴琴（又稱「拇指琴」）等樂器演奏為主的知名美國音樂家，擅長環境電子、新世紀音樂（New Age music）等曲風，曾和細野晴臣在《Medicine Compilation》專輯中合作。

077

田中信一 訪談

我想進錄音部！

——首先，請田中先生簡單介紹一下您的學經歷。

田中 我出生於埼玉縣川口市，和編曲家星勝先生同學年（一九四八年出生，星勝先生也是埼玉人）。工業高校畢業後去念了升大學的補習班，不過沒念完。那個年代讀電子科系的學生大概只能進電電公社[1]工作，後來雖然也有去NHK見習，不過，當時認為自己大概只能爬到電線桿上，做些焊接類的工作而已。

——焊接是從小就有興趣嗎？

田中 我是從礦石收音機開始就對焊接產生興趣，有個時期會興沖沖地跑去秋葉原買半導體或鍺石做

實驗。而且我家附近剛好有NHK的調幅（AM）廣播電台，只要在電台周邊戴上耳機就能聽到廣播，所以覺得很神奇，「為什麼這樣就聽得到？」（電源線發揮天線的作用時便有可能產生此現象）。

——原來如此，就像特斯拉線圈（Tesla Coil）那樣。

田中 電波訊號強度比較高的區域就會出現那種現象。然後，小學三年級的時候，有一位電子科系背景的大學生鄰居教我很多東西，所以我對這塊領域就愈來愈有興趣。可是，後來就業不太順利，所以暫時先做物流運輸的打工來賺口，剛好需要配送哥倫比亞公司（Nippon Columbia）的電器產品，於是有機會進出哥倫比亞唱片，就此打開了進入音樂界的大門。

——真的是因緣際會耶。

田中 我運氣好，有機會認識哥倫比亞唱片的員工，我跟他聊過我想當錄音師，結果後來有一天他

就告訴我：「錄音師的世界是師徒制，反正先進公司再說吧。」

——「反正……」是嗎（笑）。

田中　然後，我就去面試轉職工作，結果就不小心上了（笑），一九六八年進入哥倫比亞唱片工作。我向人事部同仁表示：「我想進錄音部！」結果被告知：「想當混音師的人，包含工廠員工在內，目前有兩百五十人在排隊。」

——抱歉，請教一下，錄音師在當時是很熱門的職缺嗎？

田中　應該算是不太穩定的工作吧，當時哥倫比亞唱片在川崎也有工廠，總之員工人數很多。後來我被分發去業務部，負責銷售校園專用的廣播器材，所以開始往返位在西新橋的東拓大樓（東拓ビル）。

哥倫比亞唱片的第一間錄音室其實就在那棟大樓裡

面，不過知道這件事的人很少。

——東拓大樓嗎？

田中　是一間很小間的錄音室喔，可是錄音功能很完整。我不斷和業務部反應「拜託讓我進錄音室啦，拜託啦」，不過得到的回應總是一句：「……到時候再看看吧。」

——好有畫面。

田中　就在同一個時期，哥倫比亞唱片總部要在赤坂蓋新錄音室，所以我就向主管拜託，結果，剛好他在皇冠唱片工作的弟弟需要人手，於是我就去面試了。

——從哥倫比亞唱片轉到皇冠唱片？

田中　我問他們：「可不可以讓我進來工作？」皇冠唱片的人問我：「你會做什麼？」我坦白回答：「我什麼都不會。」說也奇怪，竟然被錄取了（笑）。

1　**譯注**　「日本電信電話公社」的簡稱，NTT 集團的前身。

——那個時候，皇冠唱片正好搭上GS樂團的風潮，準備趁勢製作和製流行樂（和製ポップス）2。隨後，就從「皇冠和製流行樂系列作品」（クラウン和製ポップス・シリーズ）轉往「Panam 唱片」發展了。錄製細野先生兩張專輯《Tropical Dandy》及《泰安洋行》）的皇冠第一錄音室，在那時就已經蓋好了嗎？

田中　我進皇冠時還沒蓋好。那時公司沒有自己的錄音室，所以有一陣子，都要去西新橋的飛行館錄音室3（後來的 Sound City 公司），或目黑錄音室這種坊間的錄音室錄音，然後再把母帶帶回公司。不過，皇冠唱片二樓有一間小型工作室，可以進行人聲錄製等作業。所以那裡就是一切的原點。

——田中先生也有參與皇冠唱片錄音室本體的設計嗎？

田中　沒有耶。設計方面實際上是日東紡（日東紡音響工程公司〔日東紡音響エンジニアリング株式会社）〕4承包的，就是由錄過水前寺清子等歌手的團隊主導的。那些人之前全都待過哥倫比亞唱片。因為，皇冠唱片這間公司，其實就是由哥倫比亞唱片前員工所創立的。

——原來皇冠唱片跟哥倫比亞唱片還有這層關係。

所以，所謂錄音師世界的師徒制，是指要先從助理錄音師入門嗎？

田中　當時還沒有助理錄音師這個制度喔。

——是喔？

田中　總之，就像幫大哥提包包的小弟那樣，要一直跟在錄音師前輩的身後。但是，前輩們永遠只有一句「看好了」，不讓我們做任何事，連錄音機都不讓我們碰。之所以會這麼說，是因為真空管年代的盤帶錄音機不好操作，所以，一般都是由錄音師自己操控錄音機（Rec）和停止（Stop）鍵或旋鈕。現在美國或倫敦的錄音師所有操作都會自己來，對吧，就類似那樣。所以，皇冠唱片也像那樣，反正，就先

站在前輩身後看他們操作，而自己要想辦法記住，「有工作就會讓你做」的感覺。然後，當時有一個公司自製的廣播節目《皇冠唱片 一萬元問答》（クラウン・レコード、1万円クイズ）交給我做，音樂以演歌和歌謠曲為主，DJ是鈴木治彥先生和小川哲也先生，有時候我也要處理他們的成音作業（聲音剪輯）。後來，有人問我：「水前寺清子有一個伴奏要錄，要不要一起來看看？」我的錄音師職涯才終於得以展開。

「中華街表演」的真實錄音母帶

——錄音創世紀年代的故事很難得有機會聽到，所以讓人非常感興趣。那個年代還沒辦法多軌錄音吧。

田中 對，還是兩軌同步錄音（人聲和伴奏）的年代。那時歌謠曲的錄法，是先用兩軌錄伴奏或樂器，之後再到小型錄音室中把聲音播出來，再同時用另外兩軌疊錄人聲。當時的混音器大多都是用 Telefunken 廠牌，盤帶錄音機是真空管的 Ampex 351。那台錄音機很難操作，馬達因為要全速運轉，磁帶很快就會用完，所以錄音師的眼睛得一直盯著注意。如果磁帶還在磁頭上時就快轉或倒轉，會發出很可怕的聲音，磁帶上的磁性塗料還可能脫落。所以，每次都要用磁帶卸除器（tape shifter）手動將磁帶從磁頭拆下，總之非常麻煩。後來換成 Studer 這個廠牌之後，就方便多了。

2 **譯注** 一九六〇年代受西洋流行音樂影響的日本流行音樂類型，屬於歌謠曲的一種，特色是全由日本人作詞、作曲及演唱。

3 參見頁 127 專欄內容。

4 **譯注** 現更名為「日本音響工程公司」（日本音響エンジニアリング株式会社）。

—當時的磁帶也要價不菲吧。

田中 是啊，所以磁帶基本上都會以覆寫(overwrite)的方式重複使用。所有的作品都是錄完後就被消除，而且這個動作，要一直重複做到盤帶已經無法再使用為止。這就是為什麼細野先生皇冠時期的錄音盤帶《Tropical Dandy》和《泰安洋行》的錄音母帶盤帶）已經無法取得的原因……。

—我在皇冠時期也有把其他人的盤帶錄音消掉的經驗。因為如果不這麼做，自己當天的演奏就沒辦法被錄進去，不得已只好出此下策。

田中 不過，聲音其實沒有消失喔。

—咦？是傳說中的幽靈音(ghost note，又稱「鬼音」)？

田中 其實就算用盤帶錄音機的消音頭(erase head)消除，聲音還是會以非常小聲的狀態存在。

—以用消磁機(tape eraser/degausser)消音，不過，盤帶錄音機是沒辦法完全把聲音消掉的。雖然也可

要是仔細聽的話，還是聽得出聲音其實還在。

—說到這個，HAPPY END當時的錄音盤帶有奇蹟似地保存下來，應該可歸功於唱片製作人三浦光紀先生的先見之明吧。

田中 什麼！真的嗎？對了，細野先生那次在中華街表演（一九七六年於橫濱中華街的同發新館餐廳）的現場錄音是我做的，滿理所當然的就是……。

—那場應該不是用多軌錄音錄的吧？

田中 當然是兩軌同步錄音，不過其實我用了四軌錄。收錄會場的環境音(ambience/ambient sound)用兩軌錄，然後伴奏(人聲和樂器演奏)也用兩軌錄，之後我再自己混成兩軌。所以，這才是那場表演真正的錄音母帶。而且盤帶其實在我手上，可能是因為那時想想要保密吧。

—什麼!!

田中 我想應該沒有人知道這件事(笑)。不過現在

磁帶已經黏在一起，可能沒辦法播放了。細野先生大概也以為他手邊的是那場的錄音母帶，不過實際上並不是。

——以前我也幫忙做過細野先生《Hosono Box 1969-2000》和《Crown Years 1974-1977》這兩張精選輯，用來CD化的音源，是當時細野先生的經紀人長門芳郎手上的六厘米單聲道錄音盤帶。

田中 用四軌錄音的這件事，除了我應該沒人知道。那時候是把音源線從同發新館餐廳拉出來，然後，我人就在餐廳外面的一台現場音控（PA）專用的兩噸重鋁箱貨車中錄音。

——所以，當時田中先生看不到細野先生在舞台上表演的狀態吧。

田中 完全看不到，而且，樂團團員是在餐廳裡面享受高級的中華料理晚餐，我則是在貨車裡吃燒賣便當這樣。這個我倒是記得很清楚（笑）。還有，吉田拓郎那場妻戀演唱會（《吉田拓郎＆かぐや姫 コ

ンサート・イン・つま恋》〔吉田拓郎＆輝夜姬 concert in 妻戀〕）也是我錄的，那一次也是很辛苦啊……。那時一樣是在會場外面錄音，就在巨大的重低音喇叭（woofer）後面，以一台沒有EQ的混音器，用兩軌同步錄音的。然後，再和山崎聖次（Bellwood唱片錄音師）輪流在小廂型車裡面錄音。車子裡面完全感受不到表演現場的氣氛，所以幾乎都要憑感覺錄。演唱會持續了一整晚，我則是含彩排時間，三天三夜都在熬夜。表演結束後，又要馬上趕回東京的錄音室，把（要給日本放送電台的）廣播用音源全部拷貝好，還要混音跟剪輯。同仁在過程中都一一累倒了（笑）。

花三天做小鼓聲也不成問題

——田中先生在皇冠唱片以第一錄音師身分錄製的第一張作品是哪一張專輯？

田中　第一張錄的是民謠歌手鎌田英一先生的專輯，地點是在飛行館錄音室。就是所謂的「竹管音樂」，編制只有人聲和尺八而已，很老派吧（笑）。可以說是老派到沒人想做的程度，用兩支麥克風調整聲音平衡之後就沒事可做了，錄到一半還不小心打瞌睡。沒想到第一次負責錄音工作就想睡覺了（笑）。

——皇冠唱片在成立 Panam 唱片之後，做了哪些事？

田中　最先做的應該是 Los Panchos 三重奏（或稱「Trio Los Panchos」）的作品。做完之後，在波麗佳音（Pony Canyon）工作的田中迪先生因為和 YUI 音樂工房（ユイ音楽工房，由後藤由多加及吉田拓郎主導的音樂製作公司，以音樂藝術家為主軸）有來往，所以就把南高節（南こうせつ）[5] 和輝夜姬他們介紹過來。

——那時候牧村憲一 [6] 先生也是皇冠唱片的員工吧。

田中　當然。後來前輩們因為忙不過來，就把錄音工作交給我，那張作品就是輝夜姬的最後一張專輯《The Kaguyahime Forever》（一九七五年）。接著，我就順勢做了雙人組合「風」的首張同名專輯（一九七五年），以及南高節的個人專輯《かえり道》（歸途，一九七六年。Tin Pan Alley 亦參與製作）。之後還陸續做了 Iruka（イルカ）、Moonriders、細野先生、鈴木茂。真的忙到連睡覺的時間都沒有。

——總歸來說，Panam 唱片的作品幾乎是由田中先生一手包辦吧。

田中　真的是一人作業喔。不過，後來山崎聖次從 Bellwood 唱片過來幫忙，所以從 Iruka 的第二張專輯《夢の人》（夢想之人）起，就開始一起分擔工作了。

——一九七〇年代是民謠搖滾的全盛時期，和之前做歌謠曲的時候相比，做聲音的方式有什麼劇烈變化嗎？

田中　以前前輩會交代我們要「邊看邊學」，不過其實學不太起來（笑），就算他們有教我一些技巧，還是只能靠自己摸索。所以，反而是和ＹＵＩ音樂工房的後藤先生及牧村先生一起工作時，還有做南高節的時候也是，會聽聽西洋的民謠搖滾作品，然後仔細思考小鼓的聲音要怎麼做。當時，就算花上三天做小鼓聲也不會有問題。工作環境很友善。

——　我在皇冠唱片時期也曾一整天都在錄節拍聲（click，為了維持節奏穩定的節拍聲）（笑）。不知道為什麼公司對這點特別通融。

田中　細野先生也是這樣喔。會不會是因為製作人是中根康旨（後來成為鈴木惣一朗的唱片製作人）的關係，所以才能這樣做？因為，細野先生當時也是會說「今天要做新曲子喔」，結果大概花上十個小時只做了節拍器的聲音，最後還丟下一句「做好囉！」，就回家了。

因為回音效果被叫作「山中回音歐吉桑」

——　話說回來，田中先生喜歡聽哪一種類型的西洋音樂？

田中　我有買彼得、保羅和瑪麗（Peter, Paul & Mary）和金士頓三重奏（The Kingston Trio）那類的唱片來聽。

——　在某種意義上，感覺您聽的音樂的年代和細野先生有所重疊。

田中　不過，事實上（在我心中）我不認為那算是所謂的西洋音樂。所以，每當有人說彼得、保羅和瑪

5　**譯注**　日本創作歌手，民謠樂團「輝夜姬」團長，音樂作品橫跨影視配樂。

6　**譯注**　日本音樂製作人，曾參與「輝夜姬」、本書作者的專輯製作，亦曾在細野創立的音樂廠牌擔任唱片製作人。

麗是西洋音樂時，我都會覺得很好笑。相反地，有些人會覺得聽歌謠曲的人品味很差，我也不喜歡那種跟風的評論。歌謠曲也有很優秀的，所以說到底，還是個人興趣的問題吧？

──我懂。

田中　我自己認為，難道因為有在聽拉丁音樂（Latin music），就可以說自己有在聽西洋音樂嗎？從民族音樂（ethnic music）的角度來看的話，日本的傳統民謠也同樣算是民族音樂吧。我對本條秀太郎[7]先生的音樂也有相同看法，他的作品，我是先透過細野先生認識阿茂（濱口茂外也）[8]，阿茂再介紹給我聽的。

──聽過您的想法之後，會讓我覺得田中先生的立場很中立，不偏不倚，這點讓人印象深刻。這樣我好像就能懂，為什麼細野先生會把田中先生稱為「山中回音歐吉桑」了。當時兩位似乎有些各持己見，感覺您對於細野先生強烈的西洋音樂風格是有點意見的。

田中　怎麼說？

──這段故事是來自細野先生，他說他對田中先生當年的印象，就是一個「會把聲音加上回音效果，然後在錄音室用 JBL[9] 大聲播出來的人」。可是細野先生知道自己的歌聲不適合加上回音，所以總是要求錄音師「人聲不要使用回音」。不過，因為田中先生無論如何一定會加上回音效果，所以他才會幫田中先生取綽號叫「山中回音歐吉桑」。

田中　當時我應該沒想過要把回音效果加到會被細野先生叫作「山中回音歐吉桑」的地步啦（笑）。其實是因為，一九七〇年代這些錄音室，像是毛利錄音室[10]、飛行館或目黑這些錄音室，空間規劃都不是那麼到位，通常只要做到聲音不要外洩的程度就好。後來，木匠兄妹合唱團（Carpenters）那種類型的音樂在七〇年代當道，大鼓的聲音聽起來就像是在眼前演奏一樣，所以大家開始認為聲音要做吸音處理，

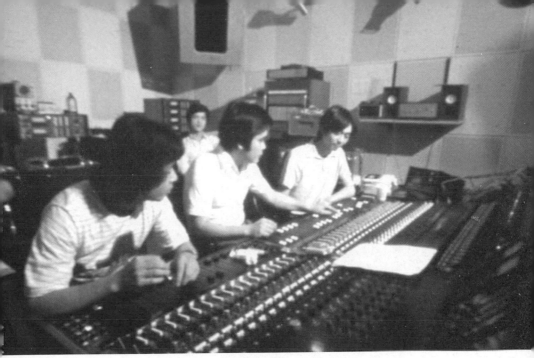

皇冠唱片錄音室

沒有殘響的大鼓聲就流行起來了。感覺像是「沒有回音的聲音＝西洋音樂的聲音」。可是我個人覺得，把沒有回音的聲音錄起來排列組合，並無法就此形成音樂。所以，為了加上自然的回音效果，只能用當時手邊僅有的殘響效果器 EMT 140（板式回音，plate reverb）製造回音，結果，得到的回應都說殘響感太重了。

——殘響的感覺真的很難拿捏呢。一九七〇年代因為嬉皮文化的影響，大家容易偏愛清新自然的聲音。所以只要是人造的聲音，就會有人反對。不過，回音效果的殘響音，也能視為是一種樂器聲吧，這麼一來，殘響音也會是自然的樂音。不過能不能這麼想，就各有各的觀點了。

7　譯注　三味線演奏家。

8　譯注　打擊樂手，麥與細野樂團。

9　譯注　美國知名喇叭品牌，常見於專業錄音室。

10　參見頁127專欄內容。

田 對呀。

—— 像背景雜訊也是一樣，能否把它當作一種樂音來看待，而非單純的雜訊，也是同樣見仁見智。

田 嗯嗯，我懂。

殘響音反而刻意拿掉

—— 這裡要先一口氣跳到一九九○年代去……。

田中先生在幫美晴（越美晴，コシミハル）[11] 的專輯混音時，我也曾經去到錄音室見習。當時的混音器上已經有電腦裝置，音量推桿的移動狀態已經視覺化，所以可以看清楚田中先生實際的操作。那時田中先生的做法和剛才聊到的完全相反，樂器沒有出聲的部分，推桿反而全部拉掉。田中先生會如此徹底執行這一點，讓我很驚訝。好像反而是要打造出一個把樂器的殘響音都去掉的世界。

田 應該沒有像你說的，有那麼厲害的世界觀啦（笑）。我在做矢野顯子的時候就這樣了，所有的雜訊都會讓我很煩躁。有時候吉他的演奏會停四小節不彈，對吧？可是這樣麥克風的雜訊就會出現。我就是從這地方開始注意到這一點，所以我都會一次次把用不到的麥克風都拉掉。最誇張的一次是，小鼓第二拍和第四拍中間停頓的那一拍，也被我拉掉了（笑）。

—— 這讓我想起田中先生當時做的 Moonriders《Amateur Academy》（一九八四年）那張。那張專輯的無聲部分聽起來很舒服。

田 大鼓沒出聲的部分，也全都被我拉掉了。

—— 有用噪音閘門效果器嗎（noise gate）？

田 就算用了，還是會殘留一點聲音，不是嗎？所以，混音器還是會先切成靜音，把聲音拉掉。而且我覺得這樣其實「滿有趣的啊」。所以，一首歌的混音，可能會做超級久。

──一九八○年代那種技巧性的操作，每一種都很好玩。不過，並非聲音好壞的問題，應該說在那個時代只能這樣做。來看一九七○年代的話，那個年代注重的是天然的生活方式或自然的聲響，是一種有機的感覺。……回到正題。所以當時皇冠唱片只有那台板式回音效果器嗎？我聽起來怎麼還有其他回音效果的感覺？

田中　還有 AKG BX20 那台彈簧殘響效果器（spring reverb），和飛利浦（Philips）出的磁帶延遲效果器（tape echo delay），也有家用的 Roland RE-201 延遲效果器，不過主要都用板式回音那台。板式那台的殘響效果，在使用上會調得很長或很短，那時真心希望要是有兩台就好了。然後，想要質感更細膩的回音效果時，就會採用分軌錄音的方式疊

　譯注　日本創作歌手，擅長新音樂（New music）、城市流行（City Pop）等流行電子曲風，音樂作品大多由細野製作。

加聲音。像人聲就會重疊好幾次，讓聲音富有層次。

──錄音室當時還有什麼器材嗎？

田中　壓縮器好像幾乎沒有耶，頂多就是一台 Urei 1176 而已。那時有用到的效果器，是鈴木茂帶來的 MXR 黃色小型相位效果器（phaser），不然就是 Roland 的和聲延遲效果器（chorus echo delay）。那是一個沒有專業效果器的年代啊。錄人聲的麥克風，則是用 Neumann C 269 或 U 87 i 那款。好像也有用到真空管的落語麥克風（Sony C 37A）。為了做出效果器風格的聲音，細野先生都是採用疊聲的方式錄人聲。

──當時，詹姆斯·泰勒（James Tayler）的人聲也幾乎都是用疊聲的方式錄的。

　譯注　日本行話，日本落語表演常用的型號，故有此名。

田中　回到剛剛回音效果的話題，細野先生的七〇年代是以無殘響聲為主的年代。不過就音樂性而言，我個人喜歡樂器自然鳴響（現在聽來）有趣是有趣，不過以組成音樂的樂音來說，我覺得實在有太多聲音沒有發出鳴響的感覺。現在的音樂雖然沒有像以前那麼追求無殘響風格，可是無殘響帶來的影響並沒有改善，現在沒有太多錄音室的規劃能讓樂器發出舒服的聲響。就這點來說，音樂廳的音響效果還比較好一點。因為，音樂廳的殘響是經過人工計算的，所以效果有時會比錄音室還要好。

──回音效果的設定，似乎從《Tropical Dandy》到《泰安洋行》的轉變之間，有慢慢定調的感覺？

田中　應該是說，細野先生和我已經互相了解對方了吧。也可以說是我漸漸知道細野先生的喜好了，說不定，我其實一直都很在意您剛剛說的「山中回音歐吉桑」的問題（笑）。從聲音的完整度來看，《泰安洋行》好像比較理想。

討厭聲音變得不自然

──今天來這裡的路上，我思考了一下吉野先生錄《Hosono House》的方式，和田中先生的錄法有什麼差別。若從雙方各自的優點來看，田中先生錄製的聲音，不管在哪個年代都帶著自然的風格。有一種沒有透過外接器材改變音質的質感。

田中　完全沒那樣做喔，我是走自然路線的。錄完音還要我調這個調那個，我實在辦不到，反正我就是討厭聲音變得不自然。基本上，我不用EQ，也不用壓縮器。這一點我也沒向細野先生提起，有部分原因是覺得，「不能理解也沒差吧」。

──我自己對錄音師會有一種印象，所謂的錄音師，EQ或壓縮器的操作技巧應該很高超。不過樂手的聲音風格，其實不少都深受披頭四的影響，

所以，還是有很多人喜歡壓縮器做出來的聲音吧。

田中 有人喜歡壓縮器的聲音，一定也有人不喜歡。終究還是個人喜好的問題，這一點，可能別人說不過我的三寸不爛之舌（笑）。

——（笑）。我的印象中，田中先生的聲音風格似乎比較接近一九五○年代的流行樂。所以，如果《Tropical Dandy》或《泰安洋行》也用壓縮器做出搖滾樂的風格，我想現在聽來反而會有一種過時的感覺。

田中 原來如此。

——錄音時怎麼處理音量的動態限制問題？

田中 我會把樂手（自然的）動態表現錄起來，彈得大聲就錄得大聲，小聲就錄小聲一點。要是監聽混音器（cue box）送到耳機中的聲音有對應到麥克風擺位，我一定會自己調整送給樂手聽的音量。因為如果忽然把大聲的聲音送回去給樂手聽，樂手一定會變成彈得比較小聲。反過來說，把小聲的聲音

回送給樂手聽的話，他就會一下子彈得很大聲。為了避免讓樂手這麼做，我通常會先把音量調到大小適中的程度再送給他們聽，讓他們自己思考該如何拿捏演奏的動態表現。

——優秀的錄音師，會隨時確認樂手透過監聽混音器聽到的狀態啊。早期的監聽混音器是哪一型的？

田中 只能送立體聲混音的整體音量。

——是喔？這樣就不能聽各軌的狀態了吧。

田中 對。岔開話題一下，我記得在錄鈴木茂的《Lagoon》（ラグーン，一九七六年）時，我一樣只送了立體聲混音到他的監聽混音器中。要是送給他的聲音調得不夠協調，甚至會導致他無法好好演奏。

——那一張，不是在皇冠的錄音室錄的吧⋯⋯。

田中 在夏威夷的「Sounds of Hawaii」錄音室錄的，設備很糟糕的錄音室（笑）。那時是租來錄兩張

專輯，久保田麻琴和夕陽樂團（久保田麻琴と夕焼け樂團）的《Hawaii Champroo》（ハワイ・チャンプルー，一九七五年，細野晴臣共同製作），以及《Lagoon》這張。看是哪一張中午錄，哪一張晚上錄。而且是由細野先生和久保田先生猜拳決定（笑）。

然後，細野先生猜贏了。但因為我們想出去玩，所以行程規劃是中午去海邊玩，晚上錄音。

——晚上才錄音嗎？（笑）不過，這樣錄音時，大家應該都玩得很累了吧。

田中 所以，《Lagoon》這張在夏威夷只錄了四首歌的樂器部分，其餘是回皇冠唱片用一週的時間錄完的。根本算不上是在夏威夷錄的（笑）。

——是喔～是因為期限快到了嗎？

田中 那時也出現了不少不可思議的鬼故事。我們還說是不是細野先生帶去夏威夷的，因為房門會突然自己關起來，害大家都無法進房……。有一次是我和長笛手國吉征之要從住宿旅館的五樓坐電梯下

樓，因為電梯「碰」地一聲停下來了，所以我們自然以為已經下到一樓，結果電梯竟然還停在五樓（笑）。

近乎未使用混音器的混音器操作

——接下來想請教一下專輯中幾個我比較在意的音色設計。在《Tropical Dandy》中的〈Hurricane Dorothy〉和〈絹街道〉這兩首歌裡，原聲鋼琴（acoustic piano）[13] 聽起來有美式琴聲的去諧（detune，刻意微妙錯開音高的技巧）風格。

田中 那個時期有參考 Little Feat 樂團鍵盤手比爾·佩恩（Bill Payne）的琴聲。紐約乾燥的空氣能讓鋼琴奏出「鏘～鏘～」的聲音，所以那時為了做出這種聲音，皇冠唱片剛買來的史坦威型號 B（Steinway Model B）鋼琴，都快被我們玩壞了（笑）。

史坦威的琴是古典鋼琴，所以聲音都太甜，而且因

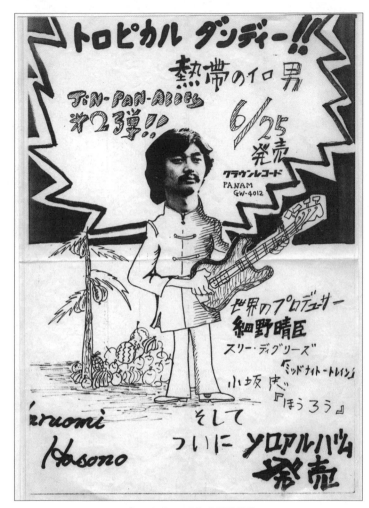

《Tropical Dandy》的專輯傳單

為是全新的，琴聲狀況不太好。所以我們請來調音師，花了大概兩晚還是三個晚上，請他一面聽各種音源，一面調整，還把琴槌給削平了（笑）。

──那樣做沒事嗎？另外，Fender Rhodes 電鋼琴的聲音也很有特色。

田中　我直接從拾音器（pick-up）收音，再把API的圖示等化器（graphic equalizer）的 4 kHz 及 8 kHz 開到最大（旋鈕轉到最大值）才做出來的。由於音量提高了 16 dB 左右，所以幾乎只剩下琴弦的敲擊聲。把 EQ 調得極端一點，再過和聲延遲效果器之後，聲音就會變成那種「叮叮噹噹」的音色。

──那個音色真的很棒。

田中　神奇的是，如果打開那台電鋼琴的琴蓋一看，就會發現拾音器的接頭是 RCA 頭（RCA jack/connector）[14]。那顆 RCA 頭延伸並連接到外部的 TRS 頭（phone jack/connector，TRS 端子）。

如果像平常一樣，讓聲音從 TRS 頭輸出再錄起來的話，錄到的聲音就會跟我預期的不太一樣。我想知道為什麼，所以直接接內部的 RCA 頭錄音，結果就錄到想要的聲音了。所以，一直以來我都是直接連 RCA 頭錄音的。

──皇冠唱片的錄音師好像都有繼承這個傳統耶。我也是都連 RCA 頭錄音（笑）。還有，我進公司時，混音器的廠牌已經換成 SSL（Solid State Logic）了，聽說以前是用傳說中的 Trident（Trident Audio Developments，簡稱為「Trident」）[15]……。後來 Alfa 唱片（Alfa Records）的 LDK 錄音室（LDK Studios）[16]也是用 Trident 混音器，那台做出來的聲音具有獨特的破音質感，聲音真的很棒。

田中　LDK 錄音室也是用 Trident 那台嗎？原來。

──我想，就算在鐵克諾時代，細野先生多少也是因為對皇冠唱片的那台 Trident 做出來的聲音難

以忘懷，所以才又引進到自己的錄音室中。

田中　Trident 那台，是從現在代理杜比音響系統的 Continental Far East 音響公司買來的。說個有趣的題外話，Trident 也有經營音樂廠牌，叫作「Trident Audio Productions」，皇后合唱團（Queen）曾經是他們旗下的藝人，簽的是樂團的唱片製作、發行版權及經紀約。Trident 還一度想把版權賣給日本皇冠唱片。現在就會覺得，當初沒買下實在太可惜了（笑）。

——皇后合唱團在皇冠唱片!? 太意外了（笑）。

田中　總之，Trident 做出來的聲音很好，細野先生也很喜歡。雖然那台混音器是用非平衡式（unbalanced）傳輸，不過，這或許就是聲音很好的

原因。雖然非平衡式的機器在切換時很容易產生雜訊，光是切換 EQ 的開關就會出現「啪！」這種雜音。不過內建的 EQ 很優秀就是了。

——為什麼容易產生雜訊的非平衡式，聲音反而比較好？

田中　簡單來說，非平衡線是靠熱線（hot）和地線（ground）[17] 來傳輸訊號，對吧。如果訊號在接地後才流入線圈的話就沒事，可是切換裝置時就一定會串入雜訊。如果是像卡農（Cannon）[18] 那種平衡線（balanced cable）的話，因為接地端的接觸面積比較大，所以訊號是接地後才流入線圈的，這樣雜訊就很難串進去。而 Neve 的混音器都是平衡式的，所以不容易產生雜訊。就這點而言，Trident 的設

14　譯注　又稱「RCA 端子」。電鋼琴的拾音器是內建在琴身中。

15　參見頁 130 專欄內容。

16　參見頁 128 專欄內容。

17　譯注　即正極端跟接地端。

18　譯注　本為廠牌名稱，後來習慣沿用此名稱呼接頭為 XLR 端子的平衡線。

計並不是太嚴謹。

——設計不夠嚴謹的混音器，做出來的聲音反而比較好？

田中 就是說啊，結局是這樣。

——我以前去美國納許維爾 (Nashville) 工作時，那裡的錄音室果然也是用 Trident 混音器。也就是說，Trident 能自然做出會讓樂手感到舒服的聲音。

田中 就是這樣沒錯。

——田中先生本身最喜歡哪一台混音器？果然還是 Trident 的嗎？

田中 不是喔，我喜歡 Consipio 錄音室[19]那種完全不用混音器或其他器材的感覺。

——「完全不用混音器或其他器材」是什麼意思？

田中 感覺類似……沒有混音器的感覺。我喜歡沒有讓電子訊號過混音器的感覺。從麥克風直接錄進錄音機，聲音是最好的。原因在於，聲音在那種狀態之下，就沒辦法再從中做任何調整了。

——任何調整，是指錄音方面的操作嗎？

田中 類似「麥克風收到的聲音，進混音器用EQ調整→送到效果器→……」這樣。錄音師通常會按照一般的流程，將聲音送到各種器材中調整，導致音質不斷下滑。而且，若是直接沿用麥克風訊號的音量大小 (mic level)，音質會掉得更多。所以，要用盡量短一點的線，把麥克風接到麥克風前級 (麥克風前級放大器，pre amp/amplifier) 上，音量要先提高至 4 dB (+4 dB，錄音的音量基準值)，再把聲音送到錄音機。如此一來，音質就會提升不少。

——以 Pro Tools 為主體且不使用混音器的電腦錄音，就是這種感覺吧。我剛開始也是偏向類比的做法，所以，Pro Tools 中的音源會過一次類比混音器再回到電腦上作業，可是做到一半還是放棄了。因為，連接混音器的音源線雖然已經縮到最短，可是聲音一進混音器，我就注意到音質變差

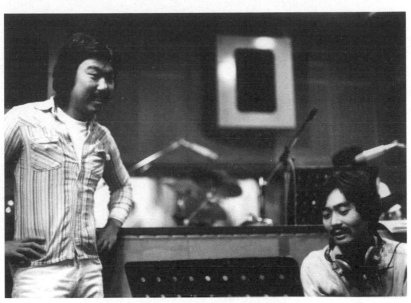

濱口茂外也、細野晴臣

了。到頭來，感覺小時候扛著「Densuke」(デンス
ケ，攜帶式卡帶錄音機)20錄下的鳥鳴聲，聲音反而
是最好的(笑)。

田中　就是啊(笑)。

——所以說，Consipio 錄音室的設計概念，基本
上就是基於不使用混音器這一點吧。

田中　我常去的 Sound Inn 錄音室 (Sound Inn
Studio)，有自己設計 EQ 和麥克風前級的配置。
如果把這些器材並排放在舞台旁邊，不就變成一台
混音器了？這就是錄音室設計的靈感來源。而且，
以前 Neve 或 SSL 這類混音器的音量推桿模組
(fader module) 一軌寬四十毫米 (mm)。二十四軌
的混音器，手還算搆得到，四十八軌的話，手就不

19　參見頁 127 專欄內容。

20　譯注　原為 Sony 一款機材的商標名稱，後來日本繼續沿用此名稱
呼此類型的錄音機。

夠長了。所以我就去問GML的喬治·馬森伯格（George Y. Massenburg）21，看看推桿是不是有可能做成三十毫米的寬度，最後就完成了現在Consipio錄音室建置的音響系統。

——一台將音質劣化的要素減至最低的混音器。

田中 就技術而言是很優秀沒錯，可是太花錢了……（笑）。

——忽然想起，我記得以前曾經在細野先生的個人錄音室（狸貓錄音室）看過田中先生自製的混音器。好像是木框的……請問那個是？

田中 那時候沒有適合在家使用的小型混音器。所以不只細野先生，我也有做給井上鑑、岡田徹、南高節他們。規格基本上都一樣。後來因為頗受好評，連一般的音樂家也找我訂做（笑）。

——所以，與其說是工作，倒比較像是興趣吧？

田中 是興趣啊，畢竟我小學三年級就對焊接有興趣了。而且，那時剛好是各種效果器開始出現在市面上的時期，像吉他手沒事就會一次用上好幾台，結果讓聲音愈做愈差。所以，我還做了可以統一各台效果器音量的外接器材，上面有一顆具備高通濾波器（high pass filter）功能的開關。那也是做興趣的就是了。

上班族錄音師

——問題的次序有點前後顛倒了，但請問您最初是在哪裡見到細野先生的？

田中 這我就不太記得了（笑），怎麼會這樣？松任谷正隆的話，倒是記得很清楚……反正就是一種「啊，您好」的感覺。當時Caramel Mama都是集體行動，所以細野先生應該也是和他們一起現身的。

——請問是細野先生指定要田中先生擔任專輯的

錄音師嗎？

田中 指定？當時沒有指定這種事喔。那時要以唱片公司的運作為主，所以我只是個單純的上班族喔。要穿西裝上班，還要乖乖打卡。當時公司吩咐我進錄音室時，要把西裝外套脫掉用衣架掛好，工作時還要把襯衫的袖子捲起來。不過替細野先生工作時已經是民謠搖滾的年代，所以就一身T恤、牛仔褲，變得比較自由了(笑)。在那之前都要穿西裝上班喔。

—— 聽說艾比路錄音室的錄音師在當時也要一身白衣。

田中 (笑)。總之，公司的錄音部門行程很滿。像錄細野先生之前是錄南高節，可是因為花太多時間，所以變成一大問題。會這樣說是因為，以往歌謠曲的編曲師是固定的，而且人一定會在現場，所以伴奏會花一到兩小時錄音，人聲十次就錄好也是常態，大多只要幾個小時就能完成錄音工作。可是，南高節一首歌就要錄一個晚上。所以，他們在公司內部的形象就是「跟嬉皮沒什麼兩樣」，錄音師前輩們對他們也就敬而遠之了。因為，大家不過就是個上班族，有妻小要養，只想過規律的生活而已(笑)。

—— 原來如此啊。

田中 而且當時我最年輕，所以有工作的話，都是「喂，你來做」的感覺。每天我都睡在錄音室，鋼琴罩蓋在身上，就倒頭睡了。不過每一間唱片公司

—— 細野先生也被迴避了。

21 音樂製作人、錄音師。積極開發設計音響相關器材，並以「參數等化器」[parametric equalizer]（可利用三種參數調節各頻段的中心頻率 [center frequency]、寬度 [bandwidth] 及音量 [gain] 的基礎理論提倡者聞名。參與製作的專輯相當多，包含地球風火合唱團(Earth, Wind & Fire)、詹姆斯·泰勒(James Tayler)、旅行者樂團(Journey)、琳達·朗絲黛(Linda Ronstadt)、Little Feat樂團、蘭迪·紐曼(Randy Newman)等人的作品。

應該都是這樣。年輕人（樂手）就搭配年輕錄音師。

——田中先生當時就有聽 HAPPY END 嗎？

田中 沒有耶。我是和細野先生有來往之後才開始聽的。所以，我真的不是什麼咖（笑）。

——您客氣了。

田中 雖然有人會把錄音師的地位和音樂藝術家相提並論，不過其實完全不是那麼一回事，通常還是以音樂藝術家為主。我在整個演出中參與的比例……換算起來，只有百分之十而已。

——我的看法是，細野先生大概從一九九〇年代開始宅錄之後，也開始自己從事錄音工程的作業。可是細野先生還是對錄音師表現出很深的敬意。而我一直覺得，田中先生的混音和細野先生的混音，有若干相似之處。

田中 是嗎？不過，當時的確有不少音樂藝術家會插手混音器的操作，手就直接從背後伸過來了，像教授（坂本龍一）那樣（笑）。

——細野先生不做那種事吧。

田中 細野先生不會。其實我也會要一點手段，如果被要求「吉他調大聲一點」，當下我的確會調大給他們聽，不過我會趁他們不注意的時候調回來（笑）。這部分一定要伺機而動，有所進退。只要我認為是收到的指示不正確，我就會堅持到底，不輕易妥協。

——就我個人的經驗而言，音樂家今天覺得不喜歡的地方，通常只要等到隔天的聽覺煥然一新之後，又會覺得「這不錯啊」。所以我總是認為，一味聽從音樂家的指示，並不全然正確。

田中 包含您所說的，整體聲音的管理工作本來就是錄音師的職責吧。可是，當有人要求「吉他要大聲一點」時，如果自己也有心要提高音樂的完整度的話，還是得確實聽從指示吧。即便自己內心覺得「有點討厭」，還是不得不拋開自尊照辦理。其實，有時候讓對方知道自己願意聽從一切指示（中

立的立場），也是必要的做法。

—深有同感。

田中　舉例來說，因為喜歡某類型的音樂而入行的錄音師，通常從一開始就已經建立好自己的世界觀。可是這樣在錄音時，會只依照自己的觀點做事，沒有去理解音樂家的想法，就很容易起衝突。就這點而言，我和細野先生可能算是志同道合的。

—應該是喔。

田中　我是沒有我們兩人爭執不休的印象。……「音樂果然還是單聲道就好了」，這個想法也是細野先生先提出來的。有一次他口中念念有詞：「這首想做成單聲道。」可是全部用立體聲做出來的音樂，一旦突然改成單聲道的話，聲音平衡就會走樣，所以我記得當時吃了滿多苦頭。不過，在仔細思考之後，我得到一個結論，就是如果連單聲道都調不好，立體聲就更不用說了。這點我也是做了才知道。

—我也是因為試過從混音器上的單聲道按鈕切換成單聲道來混音，才發現這件事有多難。

田中　您是把用立體聲做出來的聲音直接切換成單聲道來聽吧。不過要是聲音因此失衡，我會切回立體聲，然後一邊聽，一邊找出最佳的平衡點。也有可能到最後，還是選擇立體聲的混音方式。這樣也是一種很棒的結果。

—原來如此，受教了。

田中　原因在於，直接將立體聲切成單聲道的話，定位在中央的貝斯和大鼓的音量會上升到＋6dB。反過來說，如果貝斯和大鼓在切成單聲道之後，音量反而剛剛好的話，代表負責節拍的樂器在回到立體聲的狀態後，音量反而會變小。不過，那種聲音平衡有時也出乎意外的好喔。這種對聲音平衡的感受方式，我是從細野先生那裡學到的。結果經過多次實驗之後，我也開始認為「還是單聲道好」。

讓人看不出有無目的的邀請方式

——您記得當時細野先生進錄音室的情形嗎？包含在錄音的過程中。細野先生在一段訪談中提到，他覺得錄《Tropical Dandy》的時候，「有一種在雲端的感覺」；然後錄《泰安洋行》時，是「開始慢慢降落到地面的感覺」；《Paraiso》的錄音，則有一種「冷靜地降落並站在地面上的感覺」[22]。

田中 我想一下喔……。要說細野先生人很開朗的話，是還滿開朗的啦（笑）。不過，我最有印象的是他很會遲到這點。我們通常從中午開始錄音，他遲到最久的紀錄，是遲到八小時。當時，矢野顯子和林立夫等 Caramel Mama 的團員會一起等他來，可是細野先生卻遲遲沒有現身。那個年代又沒有手機，打電話去他家也沒人接。大家自然都認為他那天應該不會來了，所以就把器材全部收拾好。結果才一出錄音室大門，就看到細野先生踏著小碎步從

溜池[23]的停車場快步走來，大家也只好返回錄音室錄音了。

——據說《Tropical Dandy》的錄音時數實質上只有一百個小時。《泰安洋行》的錄音時間有多出一倍嗎？

田中 我想一下喔。那時高橋幸宏他們是說花了兩百個小時。現在想來，一百個小時算很快耶。到了一九八〇年代，錄音時數就慢慢增加到「四百個小時」了。

——具體來說，當時的錄音流程是？

田中 基本上，如果是錄四種樂器編制（吉他、貝斯、鼓組、鍵盤）的話，會請鼓手進小型的打擊樂專用錄音棚（percussion booth）錄音。然後，吉他手吉田茂通常錄到一半就會離開，說他晚一點再用疊錄的方式來錄。Moonriders 的錄音過程也是一樣，所以即使說好要一起錄四種樂器編制，可是一旦節拍器聲錄好了，最後還是一個個樂器分開錄。

細野先生的話，他會自己一個人先開始錄，一段假定的吉他或鋼琴樂段，同時一面思考，如果他認為「這一段還是要有林立夫的鼓比較好」，就會把人找來一起錄音……。然後，最後再把細野先生假定的鋼琴拿掉，我記得是這種模式。

—— 會有和弦簡譜之類的樂譜嗎？

田中 也沒有寫譜，因為會寫譜的人寫了之後，可能還是會有人表示「我覺得這樣比較好」。然後，還會聯絡久保田麻琴先生，問他們要不要來錄音室玩。細野先生邀請人的方式，會讓人不知道他是有目的，還是沒有目的。大家聞下來的時候不都會開始做一下不同的嘗試嗎？所以，只要現場有人也認為那個嘗試有趣，就會開始玩起來。有時候也會出現這種有趣的展開。

—— 該說是隨性嗎？感覺很自由。

田中 就錄音室的氣氛而言，感覺一切都是從無意中開始展開的。像是「今天有誰要來嗎？」、「那就請他錄一下和聲吧」，或是「那就請他敲個木琴吧」，之類的。

—— 錄音前會彩排嗎？

田中 我記得完全沒有彩排。因為在錄音室作曲在那個年代是常態。那個時期大家開始流行口頭編曲（head arrangement）24，連那位石川鷹彥25也沒有寫譜來。即便是瀨尾一三26，也沒有給我們簡譜或演

22 譯注　細野晴臣，《地平線的階梯》（地平線の階段，暫譯），八曜社，一九七九年。

23 譯注　地名，位於東京赤坂。

24 譯注　一邊演奏一邊編曲的編曲方式。樂手只靠聽力和記憶力編曲，沒有樂譜，常見於爵士樂。不寫譜是因為早期爵士樂手大多不具備讀譜能力。

25 譯注　日本知名吉他手、編曲家、音樂家，曾和吉田拓郎、大瀧詠一等人合作。

26 譯注　日本重量級音樂製作人、編曲家、作曲家，為中島美雪的御用製作人。

Harry's News

泰安洋行

Ａ面は細野晴臣演ずるハリー・ホソノ氏の主演第一弾ともいうべき作品。

ストーリー・イメージの中におかれた曲のニュアンスと夢の中での話の飛躍におもわず吹き出したくなります。ともかく、主演第一作としてはなかなかの演技力といえるのではないでしょうか。しいていえば、こころもちエロティックでエキゾティックな出演者が彼の相手役ならば、なお良かったような気がします。そうなればもう少し、永くホンコンに足をとめていられたのでは…。曲としては、パーソナルソング力作**"チャウ・チャウ・ドッグ"**（Ｂ－３）が最高。!!体得する意識の中から生まれてきたゴスペルとでもいえそうです。また、男のロマンを代表するような**"エクゾティカ・ララバイ"**（Ｂ－５）もなかなかの伊達男ぶりを感じさせてくれます。

トロピカルダンディーのカントリーから**"？の街"**に戻

ってきた我等のヒーロー、ハリー・ホソノこと細野晴臣のパーソナリティー。いよいよ感性の時代の到来と共に**"ナチュラル・ハイ"**というものがあることに気がつくアルバムです。「泰安洋行」はWaveが自信をもってお届けするパラダイス＝自己意識開放の第一弾です。

「Harry's News：泰安洋行」明信片

奏方面的指示。也可能是因為他覺得「寫了也彈不出來吧」。

——很有嬉皮的味道啊（笑）。田中先生把當時細野先生的音樂歸類為哪種類型？加力騷民謠之類的嗎？

田中　我沒有把細野先生的音樂歸類在加力騷民謠耶。嗯，若要說的話，有點輕佻（笑）。半開玩笑的那種。尤其是《Tropical Dandy》專輯A面的樂曲，都有點在說笑的感覺。

——我認真覺得細野先生是真的在嬉鬧。

田中　總之我做得很開心喔。例如〈Black Peanuts〉這首，應該有特定的含意，那個世界既不像演歌，也不算民謠搖滾，能感覺到一種「玩心」。

——《Tropical Dandy》當時賣了三萬張，算是皇冠唱片的暢銷專輯。我就是因為在學生時期聽到了《泰安洋行》那無與倫比的世界，才真正興起想進音樂界的念頭。不過三十年後再重新聽一次，會發現

印象和當初的截然不同。

田中　我很喜歡《Tropical Dandy》這張。半開玩笑的音樂果然還是很有意思。《泰安洋行》有點太完美了……。

——細野先生在《Tropical Dandy》中有一種藝術家魂大爆發的感覺。「熱帶三部曲」中的第二部曲《泰安洋行》，則是讓細野先生身為音樂製作人的才華開始萌芽，覺得他好像很冷靜地在注視著自己。

田中　我之所以會對《Tropical Dandy》印象深刻，是因為雖然現在的細野先生已經是一位精通多種樂器的音樂家，不過，他就是從那個時期開始積極嘗試馬林巴木琴（marimba）類的樂器。

——細野先生在專輯中，把國吉征之先生原先吹奏的長笛，換成Mellotron磁帶琴27音色的長笛，我認為這一步就是日後細野晴臣（鐵克諾風格）音樂成形的一大關鍵。

不論哪一種錄音工作都很有趣

—— 今天我帶了很多細野先生的相關資料，也包括這個。

田中：（看著以 Tin Pan Alley 名義發行的唱片《宵待草》のテーマ》[28]，A面收錄〈「宵待草」のテーマ》[29]「宵待草」電影主題曲），B面則為插曲〈冬の出逢い〉〔相遇在冬季〕。）哇，太厲害了這個。我還是頭一次看到耶。這張應該是在日活錄的。

—— 田中先生一路走來真的做了好多工作……。

田中：我自己都沒有留庫存喔。之前我也和普通人一樣是個音響宅，經手的作品和唱片我都會留在身邊，不過從某個時間點開始就突然都不想要了。

—— 我聽說您以前是個不折不扣的音響宅。

田中：我的主擴大機廠牌是 McIntosh，喇叭是 Altec 的 604E 銀箱，唱盤是我自製的，有三支唱臂 (tonearm)……，現在可能在鈴木慶一那裡了（笑）。我還蒐集了各式各樣的唱頭 (cartridge)。然後我做了各種實驗，還是做不出理想的聲音。後來發現手邊還是需要 JBL 等級的高級音響，突然有一種「錢再多都不夠花」的感覺，因此就決定放手了。這麼一來，唱盤好像也不需要了，那就乾脆全部賣掉吧。所以最近家中只留下十張左右自己操刀的 CD 作品，幾乎沒有音響器材。音樂就用電腦或手提音響聽就好。

—— 自己的作品都沒有典藏或歸檔起來嗎？

田中：都沒有留下來喔。

—— 完全沒有？

田中：完全沒有！因為，就不需要了啊。鈴木先生到時候也會這麼想的。

—— 我也會達到這個境界嗎？

田中：音樂這種東西……只要留在記憶中就夠了。

—— 原來如此呀……。

田中：我對錄音工作的心態，並不是「錄音樂藝術家才叫有趣，錄歌謠曲就很無趣」，基本上只要是

錄音工作，哪一種工作我都覺得很有趣。

——有一種處之淡然的感覺呢。聊到現在，我覺得這是田中先生最鮮明的個人特質。

田中　訪談開始時我也有提到，我最初是以上班族的身分入行，之所以有幸認識細野先生，只是因為剛好在錄音部門工作而已。就這層意義而言，我到現在還是自認為是上班族。最近則是因為服部良一[30]的關係，也參與了X Japan 團長YOSHIKI 的個人專輯製作。他們好像滿欣賞我的風格。

——最後，請向細野先生說句話。

田中　我已經沒在用殘響效果器了喔，被我丟掉了。所以請幫我轉達，說「我已經不是山中回音歐吉桑了」。然後，我也和細野先生一樣，要繼續在業界耕耘，所以還請多多指教！

後記

為了去拿前文提到的、田中先生手邊那張中華街現場表演的錄音盤帶（二○一五年執筆的此刻是收藏在細野先生的音源典藏庫中），我在採訪後過幾天，又前往Sound Inn 錄音室拜訪田中先生。那時他正一邊吃著三明治，一邊著手處理服部克久先生的演唱會錄音母帶。我怕妨礙他工作，所以表達感謝之後就早早離開了。返家途中，田中先生的那句

27　**譯注**　以磁帶為音源的演奏裝置，外型如鋼琴，有三十五個琴鍵，每個琴鍵各自對應一種以錄音磁帶錄製的音源，等於一台內建三十五種音色的類比取樣機，也稱為「魔音琴」。

28　**譯注**　日本電影《宵待草》的電影原聲帶，當中收錄兩首歌。電影於一九七四年在日本上映。

29　**譯注**　日本重量級作曲家、編曲家、作詞家（一九○七～一九九三），因對日本歌謠曲、J-POP、爵士樂的貢獻聞名。其子服部克久、其孫服部隆之，皆是日本知名音樂家。

30　**譯注**　日活株式會社，日本知名電影製作發行公司。

話，一直在我腦海中揮之不去：「音樂這種東西……只要留在記憶中就夠了。」很多人都會把自己喜歡聽的音樂，或是和自己相關的音樂作品都蒐集起來，當作生活的一部分。可是，對他而言，所有事物都會隨風而逝。那些事物若有幾許殘影留下，已讓他心滿意足。我認為這就是田中先生所要表達的觀點。在細野先生眾多的作品中，《Tropical Dandy》和《泰安洋行》是相當受歡迎的兩張專輯。

而坐在細野先生身旁一起做出這兩張傑作的田中先生從不邀功，他說得雲淡風輕，彷彿在遠眺著那些逝去的風景。想必那是出自於他對細野先生的深厚敬愛，並以身為音樂職人為傲的緣故吧。

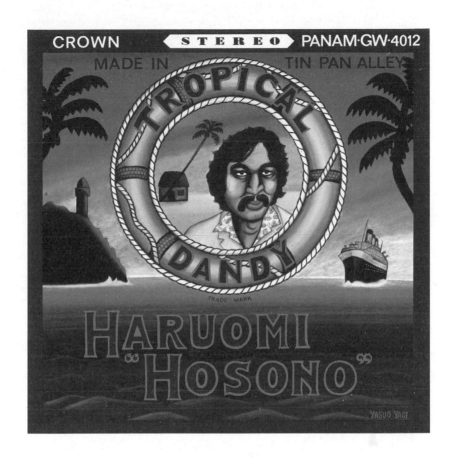

《Tropical Dandy》

發行日期	1975 年 6 月 25 日
錄音期間	1974 年 11 月 25 日～ 1975 年某日
錄音地點	皇冠錄音室
專輯長度	34 分 09 秒
唱片公司	Panam 唱片 / 皇冠唱片
錄音師	田中信一
唱片製作人	細野晴臣

① 〈Chattanooga Choo Choo〉
（チャタヌガ・チュー・チュー）
作詞：麥克・高登 (Mack Gordon)
作曲：哈利・華倫 (Harry Warren)
日語歌詞補作：細野晴臣

細野晴臣：主唱、貝斯
鈴木茂：電吉他、和聲
林立夫：鼓組
佐藤博：鋼琴
濱口茂外也：打擊樂器
福島照之：弱音小號 (muted trumpet)
吉田美奈子：重唱 (duet vocals)
久保田麻琴：和聲

② 〈Hurricane Dorothy〉
（ハリケーン・ドロシー）
作詞／作曲：細野晴臣

細野晴臣：主唱、弱音貝斯、鼓機 (drum machine)、
　　Mellotron 磁帶琴
鈴木茂：娃娃效果電吉他 (wah-wah guitar)
林立夫：鼓組
佐藤博：鋼琴
濱口茂外也：打擊樂器
國吉征之：長笛 (flute)
克萊兒・法蘭西斯 (Clare Francis)：「hurricane」人聲 (voice)
吉田美奈子：和聲、「so far」人聲
大貫妙子：和聲
伊集加代子：和聲

③ 〈絹街道〉
（絹街道）
作詞／作曲：細野晴臣

細野晴臣：主唱、貝斯、相位效果揚琴 (phaser sound
　　dulcimer)、馬林巴木琴 (marimba)、ho-e-yah 和聲
鈴木茂：電吉他
林立夫：鼓組
佐藤博：鋼琴
濱口茂外也：打擊樂器
南高節：ho-e-yah 和聲
吉田美奈子：和聲

《Tropical Dandy》、《泰安洋行》
原版錄音母帶盤帶及外盒

Tropical Dandy (1975)、泰安洋行 (1976) — 田中信一 Shinichi Tanaka　　　110

《Tropical Dandy》各曲編制

④ 〈熱帶夜〉
(熱帶夜)

作詞／作曲：細野晴臣

細野晴臣：主唱、貝斯、民謠吉他 (acoustic guitar)、音效 (海浪聲)
林立夫：鼓組
佐藤博：Fender Rhodes 電鋼琴
濱口茂外也：打擊樂器 (三角鐵〔triangle〕)
駒澤裕城：踏板鋼棒吉他 (pedal steel guitar)
山下洋治：烏克麗麗 (ukulele)
久保田麻琴：擬聲吟唱 (scatting)

⑤ 〈北京 Duck〉
(北京ダック)

作詞／作曲：細野晴臣

細野晴臣：主唱、貝斯、單簧管 (clarinet)、牛鈴 (cowbell)、音效
　　(呼嘯而過的消防車)
鈴木茂：電吉他
林立夫：鼓組
佐藤博：鋼琴、玩具鋼琴 (toy piano)
濱口茂外也：打擊樂器
國吉征之：長笛

⑥ 〈漂流記〉
(漂流記)

作詞／作曲：細野晴臣

細野晴臣：主唱、貝斯、口哨聲、民謠吉他
林立夫：鼓組
松任谷正隆：鋼琴、哈蒙德電風琴 (Hammond organ)
伊藤銀次：電吉他
矢野誠：管樂＆弦樂編曲 (brass & string arrangements)

⑦ 〈Honey Moon〉
(ハニー・ムーン)

作詞／作曲：細野晴臣

細野晴臣：主唱、貝斯、民謠吉他、相位效果揚琴、鼓機

⑧ 〈三時の子守唄〉
(三時の子守唄)

作詞／作曲：細野晴臣

細野晴臣：主唱、民謠吉他、腳步聲

⑨ 〈三時の子守唄〉
(Instrumental，演奏版)

作曲：細野晴臣

細野晴臣：貝斯、民謠吉他
林立夫：鼓組
伊藤銀次：電吉他
山下洋治：烏克麗麗
矢野誠：弦樂編曲

⑩ 〈漂流記〉
(演奏版)

作曲：細野晴臣

細野晴臣：貝斯、音效 (海浪聲、南國鳥鳴聲、蒸汽鐵皮船聲、電話鈴聲)
林立夫：鼓組
松任谷正隆：鋼琴、哈蒙德電風琴、合成器 (synthesizer)
伊藤銀次：電吉他
克萊兒・法蘭西斯：人聲
矢野誠：管樂＆弦樂編曲

| REEL No. | | CROWN | | | □ MONO PHONIC |
| L-1846 | | | | | ☑ STEREO PHONIC |

No.	TITLE	ARTIST	TIME	MASTER No.	RECORD No.	PEAK
1	チャタヌガ・チュー・チュー	細野晴臣	2 48	CSS-6715	S-5 Ⓐ	VU
2	ハリケーン・ドロシー	〃	5 39		Ⓐ	VU
3	絹街道	〃	3 29	QSL-2994	GW-4012	VU
4	熱帯夜	〃	4 54			VU
5	北京ダック	〃	2 38			VU
6						VU
7		(19'43")				VU
8	BD.3 CSS-4649	PW- GW- 546A				VU
9						VU
10	"TROPICAL DANDY" 「A」					VU
11				15c 1.2k 10c/3		VU
12						VU

LEVEL (TOP 2)κ .10κ Hz L: R: ○ VU SET DATE: '74 11/25 ~ '76 4/64

DIRECTION	L	C	R	STUDIO: # 1
BAND:				MACHINE: HH-1100〜AG-440B-2
BAND:				EQ: (NAB.) AME. CCIR. BTS.
BAND:				SPEED: 19cm / SEC. (38cm) / SEC.
BAND:				

REMARKS:

録 49/6 2,000

REEL No.						
L-1847						

CROWN

☐ MONO PHONIC
☑ STEREO PHONIC

No.	TITLE	ARTIST	TIME	MASTER No.	RECORD Va.	PEAK
1	漂流記	細野晴臣	2 06			VU
2	ハニー・ムーン	〃	2 51		Ⓑ	VU
3	三時の子守唄	〃	2 29	CSL-2984	GW-4012	VU
4	三時の子守唄	〃	2 26			VU
5	漂流記	〃	4 05			VU
6			—			VU
7	BD.2 CSS-4650 GW		(14'55")			VU
8	PW 546 B					VU
9			—			VU
10	" TROPICAL DANDY „ 「B」					VU
11			—			VU
12			—			VU

LEVEL (TOP) 1K, 10kHz	L: R: ○ VU SET	DATE: '74 11/6 ~ '75 4/4
DIRECTION L C R		STUDIO: #1
BAND:		MACHINE: MM-1100 ~ AG-440B-2
BAND:		EQ: (NAB.) AME. CCIR. BTS.
BAND:		19cm (38cm)
BAND:		SPEED: / SEC. / SEC.
REMARKS:		録 49/6 2,000

泰安洋行

HARRY HOSONO from TIN PAN ALLEY '76

Tropical Dandy (1975)、泰安洋行 (1976) — 田中信一 Shinichi Tanaka　　114

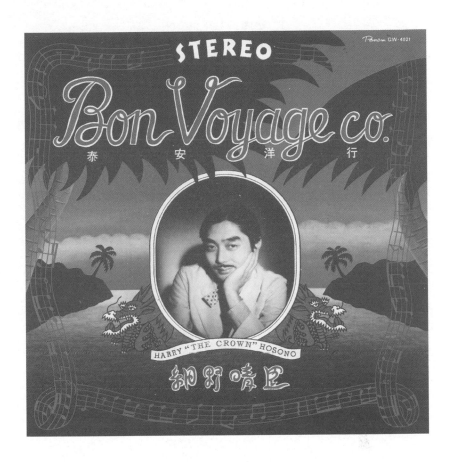

《泰安洋行》

Bon Voyage co.

發行日期	**1976 年 7 月 25 日**
錄音期間	**1976 年 4 月 11 日～1976 年某日**
錄音地點	**皇冠錄音室**
專輯長度	**31 分 49 秒**
唱片公司	**Panam 唱片 / 皇冠唱片**
錄音師	**田中信一**
唱片製作人	**細野晴臣**

① 〈蝶々 – San〉　　　　　　　　細野晴臣：主唱、貝斯、三味線、拍手聲 (handclap)
　　（蝶々さん）　　　　　　　　鈴木茂：電吉他
　　作詞／作曲：細野晴臣　　　　林立夫：鼓組
　　　　　　　　　　　　　　　　佐藤博：鋼琴
　　　　　　　　　　　　　　　　矢野顯子：RMI 電鋼琴 (RMI electra-piano)
　　　　　　　　　　　　　　　　大瀧詠一：和聲
　　　　　　　　　　　　　　　　山下達郎：和聲
　　　　　　　　　　　　　　　　宿霧十軒＊：男低音 (vocal bass)
　　　　　　　　　　　　　　　　山下 Yota 郎（山下よた郎）＊：船長的聲音
　　　　　　　　　　　　　　　　川田琉球舞踊團：「cho cho-san」(蝶々 – San) 聲☆
　　　　　　　　　　　　　　　　岡崎弘：中音薩克斯風 (alto saxophone)
　　　　　　　　　　　　　　　　村岡建：次中音薩克斯風 (tenor saxophone)
　　　　　　　　　　　　　　　　砂原俊三：上低音薩克斯風 (baritone saxophone)

② 〈香港 Blues〉　　　　　　　　細野晴臣：主唱、貝斯、立奏電鐵琴 (vibraphone)、三味線
　　（香港ブルース）　　　　　　林立夫：鼓組
　　作詞／作曲：霍奇・卡麥可 (Hoagy　佐藤博：鋼琴
　　　　　　Carmichael)　　　　　矢野顯子：RMI 電鋼琴
　　　　　　　　　　　　　　　　濱口茂外也：打擊樂器

③ 〈"Sayonara", The Japanese　細野晴臣：主唱、貝斯、馬林巴木琴
　　Farewell Song〉　　　　　　鈴木茂：民謠吉他、電吉他
　　（'サヨナラ' ザ・ジャパニーズ・　林立夫：鼓組、打擊樂器
　　フェアウェル・ソング）　　　佐藤博：鋼琴、單簧管
　　作詞：弗雷迪・摩根 (Freddy Morgan)　濱口茂外也：打擊樂器
　　作曲：Hasegawa Yoshida　　　矢野顯子：和聲
　　　　　　　　　　　　　　　　大貫妙子：和聲

④ 〈Roochoo Gumbo〉　　　　　　細野晴臣：主唱、貝斯、馬林巴木琴
　　（ルーチュー・ガンボ）　　　鈴木茂：電吉他
　　作詞／作曲：細野晴臣　　　　林立夫：鼓組
　　沖繩語：川田禮子　　　　　　佐藤博：鋼琴
　　　　　　　　　　　　　　　　濱口茂外也：打擊樂器
　　　　　　　　　　　　　　　　矢野顯子：和聲
　　　　　　　　　　　　　　　　大貫妙子：和聲
　　　　　　　　　　　　　　　　川田琉球舞踊團：和聲

★　**譯注**　大瀧詠一的化名。
★　**譯注**　山下達郎的化名。
☆　**譯注**　日文發音。

《泰安洋行》各曲編制

⑤ 〈泰安洋行〉
（泰安洋行）

作曲：細野晴臣

細野晴臣：貝斯、鋼琴、馬林巴木琴、鋼鼓（steelpan/steel drum）、打擊樂器、鼓機

⑥ 〈東京 Shyness Boy〉
（東京シャイネス・ボーイ，
Tokyo Shyness Boy）

作詞／作曲：細野晴臣

細野晴臣：主唱、貝斯、鋼琴、鼓組、馬林巴木琴、鼓機、叭噗喇叭（bulk horn）、和聲

村岡建：次中音薩克斯風

砂原俊三：上低音薩克斯風

⑦ 〈Black Peanuts〉
（ブラック・ピーナッツ）

作詞／作曲：細野晴臣

細野晴臣：主唱、貝斯、鋼琴、馬林巴木琴、和聲

鈴木茂：民謠吉他、和聲

林立夫：鼓組、打擊樂器、和聲

岡田徹：手風琴（accordion）

⑧ 〈Chow Chow Dog〉
（チャウチャウ・ドッグ）

作詞／作曲：細野晴臣

細野晴臣：主唱、貝斯、Fender Rhodes 電鋼琴、和聲

鈴木茂：電吉他

林立夫：鼓組

小坂忠：和聲

久保田麻琴：和聲

中根康旨：和聲

市橋一宏：和聲

⑨ 〈Pom Pom 蒸氣〉
（ポンポン蒸気）

作詞／作曲：細野晴臣

細野晴臣：主唱、貝斯

鈴木茂：民謠吉他、電吉他

林立夫：鼓組

佐藤博：鋼琴

谷口邦夫：鋼棒吉他（steel guitar）★

小坂忠：和聲

久保田麻琴：和聲

⑩ 〈Exotica Lullaby〉
（エクゾティカ・ララバイ）

作詞／作曲：細野晴臣

細野晴臣：主唱、貝斯、哈蒙德電風琴、馬林巴木琴

鈴木茂：電吉他

林立夫：鼓組

佐藤博：鋼琴、Roland 合成器

濱口茂外也：打擊樂器

★ **譯注** 又稱「夏威夷電吉他」。

REEL No.						
L-2027		☐ MONO PHONIC				
		☑ STEREO PHONIC				

No.	TITLE	ARTIST	TIME	MASTER No.	RECORD No.	PEAK
1	蝶々さん	細野晴臣	3 20	2dB down		VU
2	香港ブルース	〃	3 09	2dB down	Ⓐ ⌐ front	VU
3	サヨナラ ザ・ジャパニーズ・フェアウエル・ソング	〃 4dB UP	4 21	CSL-3436	GW-4021	VU
4	ルーチュー・ガンボ	〃	3 02			VU
5	泰安洋行	〃 4dB UP	3 38			VU
6	蝶々 F.IN					VU
7			(16'32")			VU
8	冒頭 ドラから（ドラ別の音をMUTEする事）					VU
9						VU
10						VU
11						VU
12						VU

LEVEL (TOP 1K 10K 100 Hz L:O R:O) VU SET DATE: 4/11 ~ '76

DIRECTION	L	C	R	
BAND:				STUDIO: #1
BAND:				MACHINE: MM-1100 ~ AG-440B-2
BAND:				EQ: NAB AME. CCIR. BTS.
BAND:				SPEED: 19cm / SEC. 38cm / SEC.

REMARKS:

録 50/6 5,000

Tropical Dandy (1975)、泰安洋行 (1976) — 田中信一 Shinichi Tanaka　　118

119

皇冠錄音室

細野先生談《Tropical Dandy》、《泰安洋行》

——田中先生好像滿在意那個「回音效果放太多了……」的山中回音歐吉桑」問題(笑)。他說：「我已經不是山中回音歐吉桑了喔。」

細野 真是抱歉(笑)。

——不過，當時的日本音樂，也從歌謠曲往民謠

及搖滾樂的方向轉變，正處於劇烈變動的時期。錄音技術的感覺（音樂平衡）也大不相同，應該有不少人在錄音時感到不知所措。

細野 應該滿辛苦的。

——田中先生說了：「沒有回音的聲音在我耳中聽起來不像音樂。」這句話讓我印象非常深刻。

細野 因為，那時我一心認為我的聲音不適合加上回音效果嘛。

——當時真的那麼想嗎？

細野 因為當時我喜歡的音樂（西洋音樂）全都是那種類型，聽起來都是沒有殘響的音樂。雖然我不討厭以前那些有加回聲的流行樂，不過因為我當時想往不同的方向走，所以特地追求沒有殘響效果的音樂風格。後來在錄音室試聽錄音結果時，發現聲音怎麼全都加上回音了，所以我才會大叫：「哇～好像山中回音。」林立夫也說過一樣的話喔。

——細野先生那時是第一次見到田中先生嗎？

細野　我們頭一次見面就是在錄音室，所以才能做出那種內

當緊張。然後，混音時我就跟他說了：「請把那些

回音效果全部拿掉！」

——從《泰安洋行》和《Tropical Dandy》在聲音效

果上的差異來看，就能看出，田中先生確實理解了

細野先生想在聲響上呈現的細膩表現。

細野　《Tropical Dandy》是一場實驗啊。

——不過，有趣的是，田中先生表示，他明顯更

喜歡《Tropical Dandy》。每一位錄音師對細野先生

的作品都各有自己的許多想法。

細野　是喔，不知道原因是什麼呢。

——我最近也覺得《Tropical Dandy》很棒。感覺

可以聽到細野先生青澀（純真）的一面。細野先生的

青澀時期。

細野　其實那時我內心希望「唱片只出A面就好

了」。B面就空著，連刻都不用刻。就是因為

《Tropical Dandy》的製作期間是落在《泰安洋行》

和《Hosono House》之間，所以才能做出那種內

容。這張專輯只有在那個時期才做得出來，是過渡

時期的作品，甚至可說是具紀念性的。前一陣子，

我在一場表演中巧遇南高節，他告訴我，當時我在

位於溜池的皇冠錄音室中聽了大瀧詠一在同一時期

推出的專輯《Niagara Moon》後，就大叫：「輸

了！」

——「輸了！」這段故事屬害了。

細野　南高節也說他從那張專輯學到很多。然後形

容我是「風雅人士」。居然有人說我風雅（笑）。

——不過，那張「輸掉了」的專輯《Tropical

Dandy》，在當時可是賣了三萬張喔，這件事您知

道嗎？

細野　不知道，還真意外（笑）。

——不過可惜的是，《泰安洋行》聽說就賣得不太

好了。

細野　這個我就知道了，因為大家當時都落荒而逃

啦。我可是親眼目睹那群人，往三百公尺遠的地方逃走了（笑）。大家都異口同聲地說：「太可怕了、太可怕了。」

——不過我也是到現在才真的了解，《泰安洋行》這張專輯，將細野先生身為音樂家的心境深刻地展現出來。能感覺到一種氣魄，或許，那種氣魄真的可以用「可怕」這個詞來詮釋。不過，我認為《泰安洋行》是細野先生身為音樂家最初的高峰。身為樂手、作曲家、編曲家也是如此……。然後，因為我打算在本書中向每一位錄音師請教他們對於將混音器「視為一種樂器」的各種觀點，所以我還是必須聽聽細野先生對 Trident 的想法。

細野　我會注意到 Trident 混音器的優點，就是在《泰安洋行》的製作期間。那個時期我還沒開始碰混音器，不過我一直緊緊黏在田中先生身旁喔（笑）。

從皇冠唱片轉到 Alfa 唱片之後，細野先生還把 Trident 引進到自己的 LDK 錄音室。音樂型態也從民謠搖滾、熱帶曲風轉向鐵克諾音樂，即便如此，我還是能感覺到，「細野先生的樂音（心境）都是一脈相連的」，我自己很喜歡這一段故事。

細野　其實，我最近開始和 Take One 錄音室 (Studio Take One) 的人碰面……不知為何，那位錄音室經理竟然是個布吉伍吉 (boogie-woogie) [1] 超級樂迷（笑）。LDK 錄音室轉賣給他們的 Trident 混音器就擺在那間錄音室裡（笑）。而且，吉野先生以前就是在 Take One 錄音室當錄音師，所以我正在考慮下次要不要在那間錄音室錄音。

——也太巧了吧～（笑）。請細野先生一定要用 Trident 錄錄您現在的音樂。

細野　說起來，《泰安洋行》這張的聲音，就是

1　**譯注**　一九二〇年代後期在黑人社群流行的音樂流派，是一種打擊樂形式濃厚的藍調鋼琴演奏風格，曲風輕快，可跳舞。

Trident 的聲音啊。其他機器是做不出那種聲音的。

—— 這張也讓人感覺到，細野先生似乎想把專輯做得有型一點。就某個層面而言，您自己有感覺到《泰安洋行》會成為自己的傑作嗎？

細野 做完〈Roochoo Gumbo〉時我曾這樣想過喔，因為結果比預期好太多了。錄和聲時我就覺得「這真的太棒了！」，那種心滿意足的感覺，之後可能就不曾有過了。

—— 這跟佐藤博先生的合作也有很大的關係吧？

細野 我還記得第一次和他合作的曲子是《Tropical Dandy》的〈北京 Duck〉喔。那時就覺得：「哇～他琴彈得真好。」佐藤先生能演奏出我自己想不出來的樂句表現。雖然〈Roochoo Gumbo〉的鋼琴是我編的，不過在佐藤先生的演奏之下，那段琴聲顯現出無限生機，呈現出來的感覺比我自己想的要好上太多了。錄音時反覆切磋琢磨才是成功的關鍵。在《泰安洋行》的專輯概念中，

佐藤博的存在是具有相當重要的地位啊。

—— 我的想法是，正因為細野先生沒有和林立夫先生、佐藤博先生順利組團，所以才有後來的 YMO；就是因為《Linda Carriere》[2] 那張夢幻般的專輯沒有成功發行，所以才成就了後來的 YMO。

細野 這真的很有意思。事物的走向，並非取決於有能力做到的事情，而是辦不到的那一面。在無法辦到的事情的縫隙中求生存，完成能力所及之事。

—— 因為天不從人願啊。

—— 很多事情之所以能成功，就是因為不得不做吧。

細野 是啊、是啊。現在的我就是萬般無奈的倖存者。因為逼不得已而存活至今的一具殘骸，就在這裡喔（笑）。

—— 細野先生就算觸礁了也是愈挫愈勇的感覺。

細野 反正，我本來就是鐵達尼號生還者的後代嘛（笑）。[3]

——說得好！《泰安洋行》終於完成時，細野先生內心有什麼感慨嗎？

細野　《泰安洋行》讓大家逃的逃，跑的跑，不過我的內心非常充實喔（笑）。雖然只有我一個人覺得充實就是了。

——這張算是後來常聽的專輯嗎？

細野　算喔、算喔，這張常聽喔。聲音本身也很喜歡，再說，這張有我不喜歡的歌嗎？（再次把專輯封底翻過來確認）

——有嗎？

細野　沒有耶⋯⋯很OK！

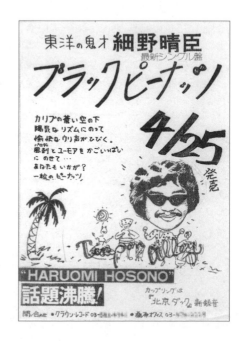

2　參見頁229專欄內容。

3　**譯注**　其祖父細野正文是當年鐵達尼號郵輪上唯一的日籍乘客，並在該次船難中生還。

在本書中登場的錄音室

細野先生在一九七〇年代初期開始從事音樂活動，不知當時東京有幾間錄音室？我是在一九八〇年代開始以職業音樂家的身分進入音樂界，就我記憶所及，我自己使用過的錄音室不過二十間左右。每一間錄音室都擁有大型錄音棚、混音器、喇叭、盤帶錄音機以及考究的外接器材，來自各領域的音樂家在錄音室進進出出，整個空間都充滿了創作的狂熱氣息。進入二〇〇〇年之後，隨著CD等光碟類產品銷量下降以及製作預算的刪減，外加 Pro Tools 等 DAW（digital audio workstation）[1] 替補而上，在家使用

DAW製作音樂已是常態，使得專業級的大型錄音室數量大幅減少。

接下來，我將以自己的方式來介紹在本書中登場的幾間錄音室。回過頭看才發現，細野先生大多偏好規模較小的錄音室。可能是因為細野先生對音樂（異常）需要集中注意力，所以傾向在私人的空間平靜地製作音樂。

因此，為因應本書主題，此處不會特別介紹所謂的多功能大型錄音室，而是要介紹幾間和細野先生淵源較深且個性十足的錄音室。

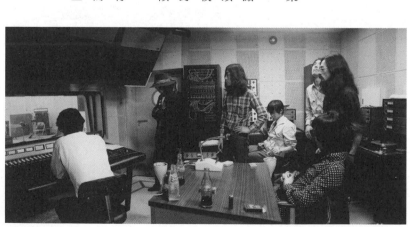

小坂忠《ありがとう》（謝謝）專輯的錄音情形。毛利錄音室（1971.5）

毛利錄音室

毛利錄音室（モウリスタジオ，Mouri Studio）以錄製 HAPPY END 專輯《風街ろまん》（一九七一年）而著稱。當時的唱片製作人為三浦光紀，錄音師則是吉野金次。隨後，三浦先生向正處於解散狀態的 HAPPY END 提議前往美國洛杉磯錄音，然而，他在當時卻深刻地感受到：「吉野金次在毛利錄音室做出的聲音才是能通行全球的作品。」爾後接班的 Mouri Artworks Studio 則繼承了毛利錄音室的精神，目前也作為影視方面的錄音室使用，地點在毛利錄音室原址旁的斜坡上不遠處。

飛行館錄音室

一九六〇年代在東京西新橋一丁目有一間飛行館錄音室（別名：日本放送錄音）[2]。這間錄音室本來是日本航空聯盟大樓頂樓的音樂廳，後來直接改建成錄音室，二戰前後也曾作為電影院使用。飛行館錄音室在當時也曾提供給位於日比谷的 NHK 當作錄音室使用（錄製《夢であいましょう》〔讓我們在夢中相見〕等電視節目）。

隨後由於民營電視廣播媒體的開放，非官方的使用需求上升，因此正式開放大眾租借。一九六〇年代後期，飛行館錄音室成立音樂製作部門「Ado Music Staff」（アド・ミュージック・スタッフ）[3]，同時也是音樂錄音室成立音樂製作部門的先驅。

Consipio 錄音室

Consipio 錄音室（コンシピオ・スタジオ，Consipio Studio）於一九九三年十一月成立。錄音室的整體概念由高橋幸宏規劃，音響設備顧問為田中信一，空間設計則是由山本耀司負責，並由高橋信之擔任錄音室經理，整個設計團隊由當時所能想到的最強陣容所組成，是一間非常前衛的錄音室。

Consipio 錄音室在設計之初便以「跳脫錄音室空間規劃的既有框架」為理念，大廳地板上還有納斯卡線（Nazca Lines）[4] 般的巨幅圖案，整間錄音室瀰漫著獨一無二的氣息，獨特的氛圍令人印象深刻。

此外，錄音室空間內部也採取大膽的設計，將一般錄音室牆面上的隔音牆板取下，讓水泥磚牆與鋼筋裸露出

CONSIPIO STUDIO
AGENT CŌN-SIPIŌ CO.,LTD.

LDK studio

「Consipio 錄音室」及「LDK 錄音室」logo

來，打造出高科技感的空間。當時錄音室的牆面一般都由「阻絕外部聲響用的隔音層」及「決定室內空間音場的吸音層」所組成，不過 Consipio 錄音室反而刻意捨棄吸音層，利用挑高的設計讓空間更顯寬敞。然而，吸音材是決定錄音室空間音場的關鍵要素，因而改用和吸音板的吸音頻率同等級的蛭石吸音材（クーストン，具有平坦的吸音頻率響應 [frequency response]）曲線，這種吸音材含有一種能排氣的特殊礦石加工成分。同時，常見於吸音層內部的吸音棉（吸音室）在此搖身一變，形成一種裝置藝術，裝飾於天花板及水泥磚牆上。

LDK 錄音室

LDK（LDK Studios）為「Living Dining Kitchen」的縮寫，命名者為細野先生。由於該錄音室的設計以「個人錄音室」為概念，因此錄音棚比其他錄音室還要小很多，主控室及藝廊空間反而相對寬敞。錄音室最初主要提供 Alfa 唱片旗下音樂廠牌 Yen 唱片（Yen Records）[5] 旗下藝人使用，往後也開放給一般大眾利用。二〇一四年三月關閉。

DW 錄音室

DW 錄音室（DW Studio）的別名是「Daisy World Studio」，又稱「狸貓錄音室」（Racoon Studio）[6]，為細野晴臣的個人錄音室。順帶一提，細野先生因為有一陣子迷上影集《雙峰》(Twin Peaks)，所以也將該錄音室取名為「Quiet Lodge」（同時亦是《Medicine Compilation》專輯中的曲名），他在錄製他的個人廣播節目《Daisy Holiday》時，也是使用這個錄音室的名稱。

杉並 Greenbird 錄音室

杉並 Greenbird 錄音室（Sound Studio Greenbird Suginami）是在一九六一年於杉並區崛之內成立的音樂錄音室，開業當時即擁有可容納交響樂

團演奏的大型錄音棚，直到一九九九年結束營業為止，有許多不同類型的音樂作品在此錄製。目前則由位於新宿御苑的「Studio Greenbird」（スタジオグリーンバード）繼承該錄音室的精神[7]。

Freedom 錄音室

Freedom 錄音室（Freedom Studio Infinity）是自一九七〇年代晚期起，在新宿大久保開業的老牌錄音室，以「音樂無定律！」為經營理念，一共有三間錄音室，可因應各類錄音需求。該錄音室提供可支援十六軌類比錄音及四十八軌數位錄音的盤帶錄音機，其中的十六軌類比錄音因為能做出溫暖的音色，在樂器演奏錄音方面廣受好評。

Onkio Haus

Onkio Haus（音響ハウス）是一九七四年在銀座開業的老牌音樂錄音室，擁有六間錄音室，其中五間設有剪輯室，支援電視廣告與各種影像相關的音樂製作，以及高音質母帶後期處理作業，能因應當前最高規格的音樂製作需求。

「Freedom 錄音室」及「Onkio Haus」logo

1 **譯注** 數位音樂工作站，音樂製作軟體。

2 **譯注** 現為「Sound City 影音後製公司」（株式会社サウンド・シティ）

3 **譯注** 因在網路上查無資料，此處暫用此譯名。

4 **譯注** 位於秘魯南部塞丘拉沙漠上，在納斯卡鎮與帕爾帕市之間的巨大地面圖樣。

5 參見頁191注10。

6 **譯注** 又稱「たぬきスタジオ」、「タヌスタ」。

7 **譯注** Studio Greenbird已於二〇二〇年三月三十一日結束營業。

依錄音工程師觀點、專為錄音工程師打造的知名混音器——Trident

關於 Trident Audio Developments（簡稱「Trident」），一般而言是以混音器廠牌享譽盛名，不過對於專業音響業界來說，該廠牌的產品之所以和其他廠牌不同，就在於其混音器是基於「依錄音工程師的觀點、專門為錄音工程打造」的理念開發而成。

一九七二年，時任 Trident Studios 首席錄音工程師的麥侃・托夫特（Malcolm Toft）打算購置新的混音器，可是對於當時市面上的混音器不太滿意，因此他決定要完全靠自己的耳朵來開發新機器。經過數次反覆試驗之後，終於完成了符合麥侃需求的

Trident

私人專用混音器〔A-Range〕。不過由於當時 IC（積體電路）板仍不常見，所以該型號的電路使用了大量的電晶體（transistor）。因此，經常用於中低頻（low mids）及中高頻（high mids）EQ 的線圈，便造就了〔A-Range〕混音器充滿特色的溫暖音色。〔A-Range〕混音器在上市後立刻獲得好評，一共

製作了十三台，其中一台即是由位於美國洛杉磯的錄音室 Cherokee Studios 購得，大衛・鮑伊（David Bowie）、洛・史都華（Rod Stewart）以及法蘭克・辛納屈（Frank Sinatra）等多位流行音樂巨星都曾以此混音器錄製音樂，Trident 也就從此聲名不墜了。

Trident Series 80 （L.D.K. Studios，1982）

♩ 3 《Paraiso》
(1978)

Norio Yoshizawa

吉澤典夫

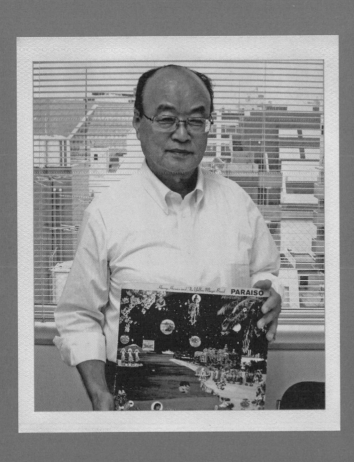

1945 年生於東京都。東京豐島實業高等學校畢業。

進入日本 Victor 唱片公司工作，當時該唱片公司設有不同唱片部門，國內音樂部分為純國內音樂部、教養部；西洋音樂部則有 RCA 部、飛利浦部（錄音師為本城和治）以及海外組（World Group，錄音師為所忠男），最初一共有四位錄音師負責所有音樂類型。後來因西洋音樂部開始製作與銷售日本音樂藝術家的作品，RCA 部門改由隨後入社的內沼映二負責，吉澤典夫則負責飛利浦部海外組的歌手。

日本 Victor 時期主要錄製的音樂藝術家有荒木一郎（國內音樂部）、法蘭克永井（Frank Nagai，國內音樂部）、森山良子、長谷川清志、峰厚介、第一代山本邦山、The Tempters 等人。同時期也因為結識了作曲家村井邦彥、米奇・柯提斯（Mickey Curtis），在職期間便開始在音樂出版公司 Alfa Music 協助錄音。錄音代表作為民謠樂團「Garo」、小坂忠、成田賢等。

後應米奇・柯提斯、村井邦彥之邀，成立新錄音室而離職，赴美視察美國當時的錄音室現況並籌備器材。1971 年轉職於 Alfa & Associates 唱片製作公司，成立錄音課。錄音課共有十二、三名員工共同經營錄音室與音樂製作。該公司有百分之八十的音樂藝術家的作品出自他手，如：民謠樂團「紅鳥」（赤い鳥）、荒井由實、Garo 及吉田美奈子等。Alfa & Associates 唱片製作公司隨後併入 Alfa 唱片（Alfa Records），負責錄製 YMO、雷納・席馬德（Rene Simard）、塔摩利（タモリ）等人的作品。

1994 年 Alfa 音樂公司解散，成立母帶後期處理公司「AST」（株式会社エイエステイ）。

吉澤典夫 （よしざわ　のりお）

主要作品

●荒木一郎《空に星があるように》(期盼星空，1966) ／● The Tempters（ザ・テンプターズ）〈エメラルドの伝説〉(The Legend Of Emerald，單曲，1968) ／●山本邦山《銀界》(1970) ／●米奇・柯提斯（Mickey Curtis）《耳》(The First Ear，1972) ／●小坂忠《はずかしそうに》(害羞的模樣，1973) ／●成田賢《眠りからさめて》(一覺醒來，1971) ／● Garo《Garo2~4》(1972～1973) ／●荒井由實《ひこうき雲》(飛機雲，1973) ／●紅鳥（赤い鳥）《書簡集》(1974) ／●雷納・席馬德（Rene Simard）《ミドリ色の屋根ルネ》(綠色的屋頂，1974) ／●荒井由實《Misslim》(1974) ／●吉田美奈子《Minako》(1975) ／● Garo《吟遊詩人》(1975) ／●荒井由實《Cobalt Hour》(1975) ／●吉田美奈子《Flapper》(1976) ／●塔摩利《タモリ 1～3》(塔摩利 1～3，1977～1981) ／● YMO《Yellow Magic Orchestra》(1978) ／● Casiopea（カシオペア）《Casiopea》(1979) ／● YMO《Solid State Survivor》(1979) ／● Casiopea《Super Flight》(1979) ／● Casiopea《Make Up City》(1980) ／● YMO《Public Pressure》(1980) ／● Casiopea《Cross Point》(1981)

熱　情的樂迷想必多少都曾在專輯封面上看過這位錄音師的名字——吉澤典夫，又稱〔Dr. Yoshizawa〕（吉澤博士）。以下是我對他的印象——吉澤先生透過他的品味，讓日本流行音樂界從以往的歌謠曲世界的磁場中解放出來，朝著（所謂的）西洋音樂的音響世界中展翅高飛。

介紹吉澤先生之前，有一個程序得先走一遍，也就是要先介紹一下村井邦彥★先生。村井先生以〈翼をください〉（請給我翅膀）的作曲者著稱，不過他也是音樂出版公司☆ Alfa Music 於一九六九年成立後，YMO之所以能順利組團的關鍵人物。我曾因為一次神奇的緣分而有機會造訪村井先生的宅第。村井先生當時並不在意我別無目的的來訪，早已放好《Soft Samba》的CD等候著我的到來。「是蓋瑞・麥弗倫（Gary McFarland）吧。」、「你知道他？」我們的話題從那張專輯的出色之處，聊到A&M唱片（A&M Records）、CTI唱片（CTI Records）到地平線唱片（Horizon Records）。臨別之際，村井先生慢條斯理地將他的筆電打開來給我看。電腦桌面上顯示的是一張村井先生和湯米・利普馬（Tommy Lipuma）及艾爾・施密特（Al Schmitt）三人和樂融融的合照，鏽色的色調十分美麗。

村井先生是一位認真搏鬥的人，他不但充分了解日以往充滿日式情調的音樂，同時也期望能做出更接近無殘響效果的美式音樂。結果，村井先生經手的音樂作品，每一張都融合了東西方音樂各自的優點，讓日本流行音樂界更加豐富多元。我想，這正是他之所以對「細野晴臣」這位音樂家如此重視的緣故吧。而且，日本需要一位如艾爾・施密特那般禁得起千錘百煉的錄音師。而那位就是本章的主角——人稱〔Dr. Yoshizawa〕的吉澤典夫先生。

★ 參見頁 172 專欄內容。

☆ 譯注　即「音樂出版商」（music publisher），主要負責媒合詞曲創作人與音樂使用者，並協助處理音樂著作授權、授權費等音樂版權方面的業務。

吉澤典夫訪談

在這種沒有靈魂的地方，會做不出我們要的音樂

吉澤　喔！是《Paraiso》（はらいそ）ALR-6000 版耶（看著《Paraiso》的黑膠唱片說道）。只有初期的序號是 6000 吧，後來序號就一直更換了。[1]

—— 前些日子在錄音盤帶攝影現場遇到您的時候，您說：「《Paraiso》做得很開心喔～」這句話讓我滿意外的（笑），印象非常深刻，因為我本來以為吉澤先生的反應會是「做那張真是累死我了～」。還有，[Alfa Music 是大家一起親手建立的公司喔]，那段話也很棒。將一個最好的團隊一同創立公司並成立錄音室的感覺都充分傳達出來了，也讓我重新體會到音樂製作在當時是多麼偉大的夢想。

吉澤　因為 Alfa 唱片的大家都是對村井先生的音樂深深著迷，所以才會進來一起工作。

—— 在進入 Alfa 之前，吉澤先生是在日本 Victor 唱片[2]工作吧，待了十年左右。

吉澤　我高中畢業後沒有進大學念書。當時我比較想進硬體開發部門，並非音樂軟體事業部門[3]。不過那時因為看到「徵求混音師」的布告，想說還是先進去看看好了。當時我完全不懂混音師是什麼就去應徵了（笑）。單純覺得看起來好像滿有意思的。

—— 是喔？

吉澤　可是，就算進了錄音室，做的也都只是麥克風配置或錄音機操作，整整三年都沒有機會碰混音器。再加上年紀也和前輩相差很多，每天只能剪接母帶，徹頭徹尾都在接受訓練。而且，那時 Victor 正處於吉田正歌謠[4]的全盛時期，所以，我就只能跟在前輩的身後默默地看著他們做音樂。

—— 當時 Victor 錄音室是在現在的青山那裡嗎？

吉澤　不在青山，Victor 的錄音室本來是在築地。我的工作橫跨築地和青山兩地。然後，那個時期的演歌是用兩軌同步一次錄好整首伴奏。當時演歌一首長度頂多兩分半鐘吧，所以錄三次左右，大概就能全部錄完。第一次錄音是要調整編曲，第二次是試音，第三次基本上就正式來了。也就是說，錄音師得在這期間完成所有的工作，很辛苦，常常做得滿頭大汗。

—— 吉澤先生第一次坐在混音器前錄的是哪一張作品？

吉澤　嗯～我不記得坐在混音器前錄的第一張作品了，不過在我負責的作品當中，我自己滿喜歡荒木一郎先生的作品(負責作詞、作曲、演唱)的《ある若者の歌》(一位年輕人的歌)，由吉澤先生錄製，一九六六年發行，同年獲頒藝術祭文部大臣獎勵

—— 荒木一郎先生算是日本第一位創作型歌手吧，和長谷川清志先生並列的樣子。

1　譯注　日本唱片協會有訂定唱片商品編號系統，分成數種，其中一種為規格產品編號。以 ALR-6000 為例，「ALR」為「Alfa Records」之意，「6000」則為商品唱片序號。

2　譯注　最初原為美國一家唱片公司暨留聲機製造商 The Victor Talking Machine Company (即「勝利牌留聲機」)的日本分公司，後經多次併購與整合，內部許多部門各自獨立成為不同公司，包含知名影音器材與家電製造商 Victor Company of Japan (即「JVC」)，及其音樂出版事業「日本 Victor 株式會社」(日本ビクター株式会社)。目前所有子公司又重新納入控股集團「JVC 建伍株式會社」(JVCKENWOOD Corporation) 旗下，而音樂出版

3　譯注　軟體在此是相對硬體而言，在日本通常負責音樂製作、錄音、出版、銷售等業務。

4　事業的公司現稱為「JVC 建伍勝利娛樂」(JVCKENWOOD Victor Entertainment Corp.)，旗下擁有多個音樂廠牌，包含發行細野晴臣近年作品的 Speedstar 唱片。本書則以日本的慣用名稱「日本 Victor」或「Victor」通稱之。

作曲家吉田正特有的、散發都會氣息與哀愁感的旋律。吉田正的創作類型廣泛，包括情感歌謠(ムード歌謠)、青春歌謠、節奏歌謠(リズム歌謠)等，是日本歌謠史黎明期的支柱之一。

吉澤 對啊。當時正逢 GS 樂團潮的全盛時期，隸屬 Victor 第二營業部飛利浦部[5]的本城和治先生的工作，以及原先由村井先生負責的 The Tempters，也幾乎都由我來做。然後也因為受到米奇·柯提斯（Mickey Curtis）的青睞而被找去錄音。總之，因 Victor 是一間大型企業，不僅剛剛提到的歌謠曲，其他如童謠、古典等音樂類型的錄音工作也都必須照單全收。所以後來被找去 Alfa 時，自己（錄音師方面）的基礎都已經打好了，正好處於「想多嘗試不同方向」的時間點。

——說到米奇先生就讓我想到，米奇先生那張前衛搖滾（Progressive Rock）專輯《耳》（一九七二年）也是您錄的，有印象嗎？

吉澤 嗯，那張也做得很開心。音樂很不可思議，在 Victor 是做不出來的。

——專輯是在一九七二年發行，那時吉澤先生應該已經見過細野先生（以貝斯手身分參與七首歌曲

製作）了吧。

吉澤 這個嘛～（笑）我真的不記得了。我自己認為和細野正式合作的工作，應該是做蘑菇唱片小坂忠還是 Garo 耶。不過，開始和細野一起工作才知道，他的鼓組不是整組一起錄，而是一個一個分開錄，這點讓我很驚訝。

——小鼓、腳踏鈸、大鼓，全部都要分開錄吧。

吉澤 對對對。不過那時已經是多軌錄音的年代了，所以多少能在混音時再調整一下。

——吉澤先生在 Victor 時期常去的外部錄音室毛利錄音室，是用幾軌錄音？

吉澤 毛利錄音室一樓是十六（音）軌，二樓是八軌。可是蘑菇唱片是獨立廠牌，沒什麼預算，所以都在二樓錄。那個年代就是這樣啊。

——是說，Victor 總部的錄音室又是什麼情形呢？

吉澤 Victor 非常先進，從單聲道年代就採用多軌

（Mushroom Label），日本第一個獨立音樂廠牌）的

錄音了。

——什麼！真的喔？

吉澤 用兩軌錄的作品會再整理成單軌單聲道。八軌錄音也很早就引進了。那時可能只有 Victor 辦得到吧。不過概念等同於兩軌。八軌就算直接播放，音樂平衡也和兩軌的做法一樣，概念和現在的多軌錄音完全不同喔。而且，那時鼓組各部分也沒有分開錄音，連大鼓都沒有自己的音軌，麥克風只用三支（鼓組整體立體聲兩支＋小鼓一支）左右的感覺。有一次，我錄到一半也幫大鼓架了一支麥克風，結果還被主管罵。大鼓因為音壓大，一般得用動圈式麥克風（dynamic microphone）收音，不過我都會刻意換成 電容式麥克風（condenser microphone），很常用 49（Neumann TLM 49）來

收，聲音果然就變好了，有一種蓬蓬的感覺。像演歌就很適合用電容式麥克風收音。

——後來，您就從 Victor 轉移陣地到 Alfa Music 了。想請教這一段經過。

吉澤 我的前輩在離職時把場面弄得不太好看，被 Victor 列為拒絕往來戶。因為那時我都看在眼裡，所以就決定離開時一定要好聚好散。結果，村井邦彥先生認真起來，主動幫我去向 Victor 高層表明，說：「不管，吉澤我是要定了！」（笑）

——原來如此啊。Alfa 錄音室成立的前一晚，吉澤先生和村井先生人在美國吧。

吉澤 因為村井先生在蘑菇唱片時期曾經向我說過：「在這種沒有靈魂的地方，是做不出我們想要的音樂的。」所以，才會認為必須要有一個專屬的

5 飛利浦唱片（Philips Records）即為荷蘭知名電器製造商「飛利浦」旗下的唱片公司，自一九五六年起，和日本哥倫比亞唱片（Nippon Columbia）、日本 Victor 等企業合作。

137

的外觀還獲得建築雜誌的好評，不過村井先生好像不太喜歡就是了。後來YMO大賣，收購了大樓，外牆馬上就被漆成白色了。

錄音室。結果，「那要不要去美國看看？」「走啦，去看一下那裡的錄音室是什麼情況啦。」話題便朝這個方向展開了。然後，就在村井先生因為要聯繫海外相關人士而四處奔波之際，我居然在機場大廳巧遇 Yanase [6]子公司 TCJ (Television Corporation of Japan，日本舊名為「日本テレビジョン株式会社」)的社長。結果，那位社長先生直接告訴我：「村井先生要開音樂錄音室的話，那就用我那棟在田町的大樓裡的空間就好啦，借你們用啦。」事情就變成這樣了……。

──我記得那裡的一樓是一間咖啡廳吧。

吉澤　對，咖啡廳和空調室。二到四樓是挑高樓層的TCL影視專用錄音室。所以 Alfa Music 決定租借上層的五、六樓，改裝成正式的錄音室。

──印象中，外牆好像還有壁畫之類的。(參見頁166圖)

吉澤　嗯，畢竟房東是影視背景的企業。那個奇妙

錄音室一定要能讓身體感受到振動

吉澤　正確來說，Alfa Music 最初並非唱片公司，而是 Alfa & Associates 唱片製作公司。後來在一九七七年才成為獨立的唱片公司，蘑菇唱片的發行版權也跟著轉移。[7]

──那，吉田美奈子小姐的《Flapper》(一九七六年)專輯呢？

吉澤　我記得那張是由RCA唱片[8]發行，然後委託我在 Alfa 製作。後來美奈子才轉到 Alfa Music，我自己也很喜歡那張專輯，當中還收錄了大瀧先生創作的歌曲〈夢で逢えたら〉[如果能在夢中相會]。那首歌幾乎都是大瀧先生錄的，我感覺自

己只是在一旁觀摩。沒想到還有那種音樂製作方式，真的受益匪淺。

——吉澤先生如果能和大瀧先生攜手合作製作專輯，想必會相當有趣吧。

吉澤　沒那回事，我跟不上他的腳步啦。他很厲害，手法非常細膩。我覺得我應該沒辦法像他那樣做出如此濃密的音樂。和他相比，我算是（刻意地）比較簡化，空隙很多。大瀧先生則是密度相對很高。看到大瀧先生的錄音方式，我才意識到，「原來還能那樣錄音啊」。

——偏好空隙很多，意思是比較注重聲音的空間感嗎？細野先生也常說，從喇叭播出來的聲音要能讓空氣振動，才有聽音樂的感覺。

吉澤　我曾經和細野聊過：「原聲樂器的聲音不用EQ調的話，就能表現出聲音的空間感。」

——錄音師分成兩種類型，一種是以聲音為重，動不動就想用EQ的類型喔；另一類不透過EQ，而是利用麥克風擺位來調整聲音。

吉澤　我是屬於利用麥克風擺位的那種喔。前一陣子碰到細野時也跟他聊到這點，說我會運用麥克風的種類以及麥克風與音源之間的距離來調整聲音。細野有說他最近也是用這種方式做音樂。

——EQ是調整聲音的最終手段，是這樣嗎？

吉澤　嗯。我也是在Victor時期才學到這點，在純日本音樂的世界裡。以前我有錄過古箏、三味線那類樂器。總之，純日本音樂的泛音（overtone/

6　譯注　株式会社ヤナセ，為歐洲和北美多家汽車廠牌的日本總代理商及中古車零售商，隸屬日本伊藤忠集團。

7　譯注　在日本，唱片製作公司（原盤制作会社）通常只負責音樂、母帶或唱片的錄音和製作，而唱片公司（レコード会社）主要負責版權作品的出版業務，如發行、生產、銷售、宣傳等。台灣則大多都由唱片公司一手包辦，尤其是主流音樂的大型唱片公司。

8　譯注　原為美國RCA唱片（RCA Records）在日本設立的分公司。

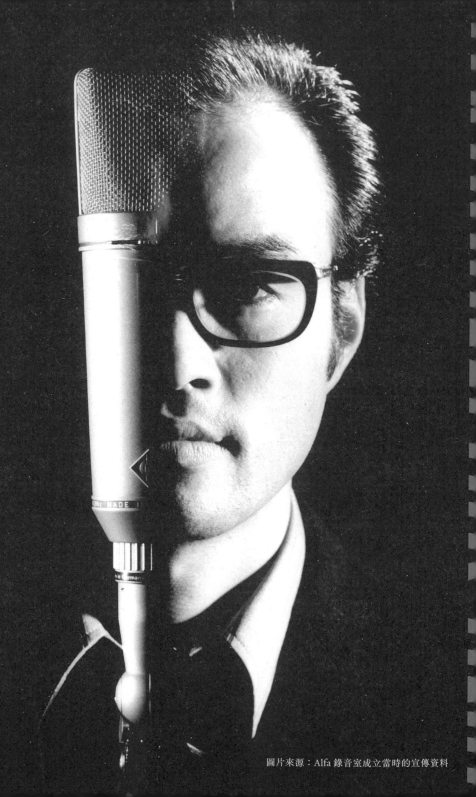

圖片來源：Alfa 錄音室成立當時的宣傳資料

harmonics）非常豐富，所以只靠直達音[9]是不夠的，還要運用泛音，不然聲音就不會「好豐盈」。

——「好豐盈」嗎（笑）。

吉澤　舉例來說，只要聽聽美國爵士樂的黑膠唱片就會知道，他們做的貝斯聲，泛音的感覺就是不太一樣。高音的部分，日本人還追得上，可是低音就完全不行了，對聲音的感受方式，讓日本人做不出那種感覺。樂手演繹聲音的方式也不同。我記得應該是在做李·萊特諾（Lee Ritenour）[10]的樂團時，因為聲音（本身）就已經夠完美了，所以我完全不用再調整什麼。千萬不可貿然用EQ調整聲音。所以，在正式錄音之前，我會在錄音室試聽彩排的狀況。

——每一種（用麥克風收到的）樂器聲相互堆疊，才能創造出泛音，或說是美味的成分，對吧。

9　**譯注**　直接從音源傳過來的聲音，相對於反射音而言。

10　**譯注**　多次獲得葛萊美獎的知名美國爵士吉他手。

吉澤　對。所以當初在蓋Alfa錄音室時，也沒有採用高大的隔音屏風。因為聲音堆疊的感覺很好，泛音的狀態自然就會更理想。然後，設計概念便開始朝「錄音室一定要能讓身體感受到振動」的方向走了。

——吉澤先生在主控室聽聲音時，音量也會轉很大嗎？

吉澤　滿大的喔（笑）。這樣樂手也會很開心。

——我自己也偏好大音量，不過，混音時不把聲音調得很小聲，就會聽不清楚聲音的定位，對吧。

吉澤　最後還是得調小聲才聽得出來。

——細野先生現在在車子裡聽音樂（貝斯聲）的音量還是開很大。大到讓身體都能感受到「砰！砰！砰！」的感覺。他說，有一次他還因此被警察攔下來。

吉澤 （笑）。所以說，和細野合作總是會讓我很擔心貝斯做得不夠好，會特別小心，心裡老是想著「細野會不會喜歡這個貝斯聲」。不做錄音師之後，回過頭再想想，我可能一直都很擔心自己是不是沒有做出細野追求的貝斯聲。

—— 原來如此。

吉澤 真的對細野很抱歉。會這麼說是因為，我覺得我沒有完全掌握他要的感覺，所以才會懊悔，要是當初有跟他多聊一點就好了。我做到最後都還在摸索細野音樂追求的目標與聲音。細野應該也有察覺到我的困惑，所以我想他大概也有所退讓吧。

——《Paraiso》的貝斯是用 line-in 收音，不是用麥克風收 (mic-in) 吧？

吉澤 對啊，用 line-in 收的。

—— 他在皇冠時代都是從貝斯音箱收音。

吉澤 應該是要順應時代的潮流，所以才不得不用 line-in 收貝斯吧。不過，就算用 line-in 收，細野一樣做（彈）得出近乎於用 mic-in 收錄的聲音。是一種具有空間感，又不會不協調的聲音。所以，他一向在主控室彈貝斯。

—— 疊錄《Paraiso》的合成器部分時，也是在主控室進行的嗎？是走所謂的 YMO 模式[11]嗎？

吉澤 對啊。而且在主控室也比較好溝通。

—— 老實說，樂手後來可以進去主控室這點，不覺得很煩嗎？會有一種很耗神的感覺。

吉澤 我倒是覺得這樣滿好的，方便溝通。

設計理念全然不同以往的錄音室「Alfa Studio A」

—— 回頭聊聊錄音室成立的經過吧。兩位當初赴美是為了替 Alfa 找器材，根據資料，村井先生因為認識美國知名編曲家唐・柯斯塔（Don Costa），所以透過他的弟弟蓋・柯斯塔（Guy Costa）找到傑克・愛德華茲（Jack Edwards）、也就是摩城唱片

（Motown Records）和A&M唱片錄音室的設計師，來監修錄音室的設計。

吉澤 村井先生介紹他過來和我一起去找需要的器材。全方面支援我們器材的音響公司則是Teac。赴美之前雖然有先擬好器材清單，可是去到現場觀摩之後，發現混音器和錄音機的感覺和想像中完全不同。喇叭也讓我們嚇了一大跳，因為我們沒用過Altec（銀箱）那種等級的。

——吉澤先生赴美前原本規劃要使用哪些器材？

吉澤 我本來是打算用在毛利錄音室和Onkio Haus錄音室[12]使用的混音器，後來跑了幾間廠商，器材清單也列好之後，仲介說要帶我去看看一間很有意思的公司，結果是一間叫作「Bushnell」的公司，器材規格可以客製化。總之，那間公司員工的態度完全不一樣，從頭到尾仔細地聆聽我的需求，

說是可以幫我客製化混音器。所以我就告訴他們我想用API（Automated Processes Inc.，API當時仍是零件製造商，尚未推出正規的混音器）的模組，機器內部的模組用API，音量推桿就讓他們決定。總之請他們用API就對了。

——我對API做出來的聲音的印象，就是明亮又俐落。

吉澤 對啊，聲音很俐落。

——又明亮，又俐落。正是吉澤先生的聲音的形象。

吉澤 如果是以往使用的混音器，不把增益（gain）轉到最大，就做不出想要的聲音。可是用API模組的話，推桿只要推到3或4左右，就能做出想要的聲音。重點是EQ很優秀。就算不透過gain放大訊號，一樣能做出理想的聲音曲線。（盤帶）錄音機

11　參見頁175專欄內容。

12　參見頁129專欄內容。

143

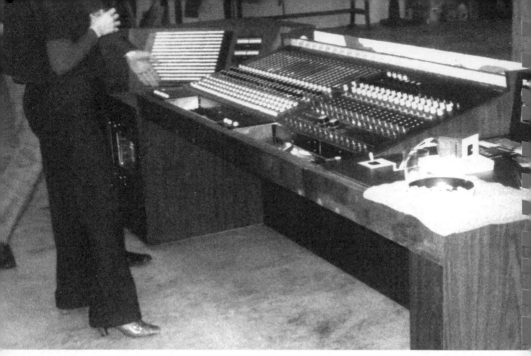

組裝中的「Bushnell」混音器（1972）

本來是想用在 Victor 用過的 Ampex 3M 79 系列，不過 79 系列在美國已經停產了，換了一個新型號。所以就先預訂新型的 3M 十六軌，再回日本[13]。

—— 所以精挑細選的器材馬上就正式上場了嗎？

吉澤　沒（笑）。剛剛提到的 Bushnell 客製化混音器因為延遲交貨，趕不及錄音室開幕，所以就請他們先送來一台半成品，再請 Teac 幫忙完成。我想，Teac 的客製化技術，就是在 Alfa 錄音室成立期間培養出來的。所以，現在回想起來，那套系統的設計雖然簡約，可是聲音反而很好。

—— 意思是，光是讓聲音過混音器，就能感受到 API 的好。

吉澤　嗯，沒錯。

—— 後來，Alfa 換過兩次混音器。

吉澤　Alfa 的器材租約都是五年一期。器材大多都是五年升級一次版本，對吧。然後，正規的 API 混音器剛好在租借年限將至時到貨，所以就一次全

部換掉了。當時 Alfa 的音響器材都是用租的，連麥克風全都是租來的。

──那容我再確認一次，荒井由實的《ひこうき雲》（飛機雲，一九七三年）是用 Bushnell 客製化混音器做的，《Paraiso》則是用升級版的 API 正規混音器，順序是這樣，沒錯吧。

吉澤 是的。

──《ひこうき雲》和《Paraiso》這兩張專輯我都聽過很多次，《ひこうき雲》的聲音摩登、溫暖，帶有英國那種煙霧繚繞的氣息。《Paraiso》則是更乾淨俐落，聲音是美式的摩登風格。同樣都是 API 模組，聲音的速度感好像不太一樣。

吉澤 《ひこうき雲》這張做得特別辛苦。因為那個時候器材還沒到位，混音器還是半成品，而且連 EMT-140 殘響效果器（板式回音，plate reverb）也

沒有，只靠一台 AKG 彈簧殘響效果器（spring reverb）來完成。

──原來如此。連板式回音那台也沒有？

吉澤 後來還是 Teac 把他們的 EMT 殘響效果器讓給我們用。

──想請教一下 Hachimitsupai（はちみつぱい，蜂蜜派）在樂團前期使用 Alfa 錄音室的經過。

吉澤 Alfa 錄音室本來是為了做我們自己的作品而成立的錄音室，後來是我向村井先生提議，希望錄音室也能夠租給外面的人使用。而且有其他人進出錄音室，對錄音師也是一種正面的刺激。像 Hachimitsupai、五輪真弓小姐、高倉健先生都有來過。

──就我的記憶，我對錄音棚牆面的隔音板設計滿有印象的。

13 訂單參見頁 167〔Alfa Studio A 器材清單〕。

吉澤　從美國找來的那位錄音室設計師傑克・愛德華茲，本來是希望錄音室整體都能產生良好的殘響，所以牆面全面採用木板設計，可是這樣會違反日本的消防和建築法規，後來才改用鋼板設計。原先的空間規劃是希望能製造更多殘響。以村井先生和我蓋錄音室的原則而言，我們重視的是提供一個能讓樂手演奏出理想聲音的環境，然後再由我們來處理那些聲響。所以作為 Alfa 錄音室的「Studio A」，設計理念和以往的錄音室都完全不同。

《Paraiso》的錄音

——　話說回來，錄《Paraiso》時，有事先和細野先生開會討論嗎？

吉澤　嗯～讓我想想喔。當時的第一錄音師是我，我有印象的是，村井先生曾經告訴我：「《Paraiso》拜託用吉澤先生的聲音來做喔。」錄音助手則是寺田君[14]。

——　我覺得《Paraiso》的聲音，某個角度有 A&M 唱片的味道。

吉澤　我從 Victor 時期就很喜歡 A&M 唱片的聲音，而且我也錄過赫伯・阿爾珀特（Herb Alpert）的作品（一九七八～一九八六年間 A&M 唱片將日本國內的唱片銷售版權交由 Alfa Music 代理）[15]，唱片製作人的話，我也很喜歡克里德・泰勒（Creed Taylor）[16]。

——　我想，這兩位音樂巨擘，總是在思考如何將爵士樂的音樂語法精鍊成流行樂。村井先生喜歡的蓋瑞・麥法蘭（Gary McFarland）[17] 的編曲也是如此。從某種意義來說，他們都能早先一步注意到融合（mix）音樂的趣味性，細野先生的音樂也讓我有同樣的感覺。

——　接下來，想請教一下錄製細野先生作品的具體流程。

吉澤　那時好像有提供樂譜，不過我不看，只憑感覺來做。

──當初如何和細野先生決定聲音整體的方向？以及殘響效果的質感之類的呢？

吉澤　嗯～錄伴奏的初步錄音時就會開始討論了，整體方向的話，會等到混音的最後階段才決定。細野有時候也會在那個階段動手調一下混音器。

──以前我曾經監製過《Hosono Box 1969-2000》，那時沒有錄音，不過我有聽過《Paraiso》的初步錄音音軌，也就是所謂的簡略的初步伴奏錄音（無疊錄、無人聲）。聽起來真的超～級～樸實的（笑）。完全無法想像後來會變成那種聲音閃亮亮的《Paraiso》宇宙。然後，現在重聽CD版的

《Paraiso》，就會覺得樂器編制比想像中還要單純，明明有許多不同樂器一同出場，聲音聽起來卻非常簡練。印象改變滿多的。

吉澤　可能真的會有這種感覺喔。那時細野帶了各式各樣的民族樂器進錄音室，很多都是我第一次接觸的種類，所以我一直在思考要怎麼錄比較好。然後，鋼鼓的音也不準，還是細野在那裡敲敲打打，自己把音調回來的。總之這過程很有趣。

──而且也很積極採用如甘美朗音樂（Gamelan）的玩具版樂器（如〈Shambhala Signal〉這首）。

吉澤　不過，因為那些樂音沒有指向性，樂器整體發出的聲音大多都是「哇嗚～」的感覺，對錄音師來說難度相當高。你會看到音量儀表中的音量都有

14 譯注　即下一章對談的寺田康彥。

15 譯注　美國知名小號手，同時也是A&M唱片的共同創辦人。

16 譯注　美國知名唱片製作人，亦是CTI唱片創辦人。CTI即「Creed Taylor Incorporation」的縮寫。

17 譯注　美國知名爵士歌手、作曲家、編曲家、立奏電鐵琴（vibraphone）樂手。

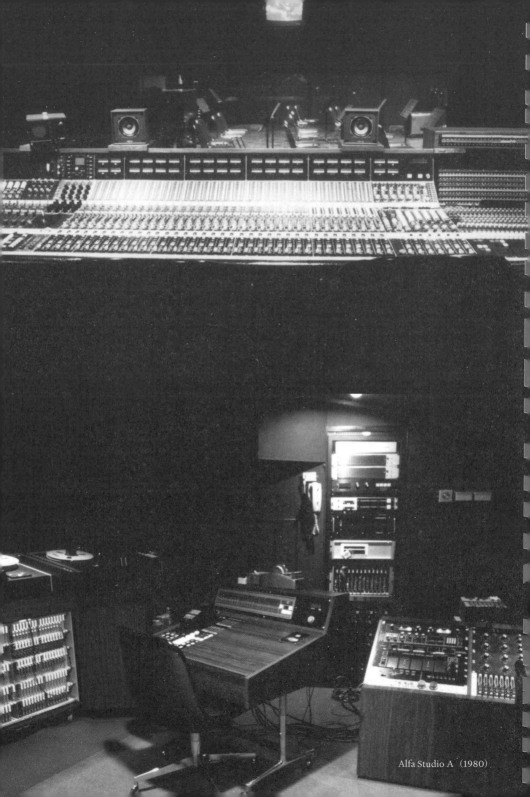

Alfa Studio A (1980)

到位，可是聲音卻被淹沒在伴奏裡出不來。

——這也算是 Yamaha CS-80 和 ARP Odyssey 等合成器首次在細野先生的個人專輯中登場，吉澤先生第一次錄到合成器是在《Paraiso》這張嗎？

吉澤 是錄到了合成器沒錯，不過因為是類比合成器(analog synthesizer)，所以完全沒有不順的感覺。

——伴奏的初步錄音是原聲(人)演奏，而類比合成器的特色就是可以完美融入到音樂伴奏裡。

吉澤 讓我對合成器的運用感到驚豔的，還是非YMO莫屬。那時是頭一次感受到，原來合成器的世界能發出那樣的聲音。不過，錄完YMO歐洲巡迴演唱會那張[18]後，我就把工作讓給小池光夫[19]接著

做，沒有錄YMO了，因為當時我還要負責他們的行政管理工作。YMO的錄音，我做了第一張同名專輯《Yellow Magic Orchestra》和《Solid State Survivor》，然後做到歐洲巡迴演唱會那張為止。

——回過頭來看，我覺得吉澤先生和細野先生在某種層面的感覺很契合，對聲音的偏好也是如此，節奏感方面好像也是這樣……。

吉澤 我是屬於類比的愛好者，所以可能因此有對到細野的感受性吧。細野雖然也玩電子，不過相對而言，我一直覺得他應該也是類比愛好者。

——細野先生在皇冠時期是用 Trident 的混音器，可是《Paraiso》用的是API，所以我想他的內心對聲音的變化應該多少有些掙扎。因為這兩種做聲

19 18

譯注 即《Public Pressure》。

和寺田康彥、飯尾芳史同為YMO的主要錄音師。現在則和吉澤典夫共同經營「AST Mastering Studios」，以延續 Alfa Studio A 的精神。以下是小池光夫直搗錄音工程核心的名言：「演奏者、錄音技術、樂器的狀態等各種要素皆會影響錄音的完成度。即使其中一項要素特別突出、錄音狀況特別好，也不代表錄音的完成度很高。將所有最不利的條件調整得一樣好，才是完成度高的錄音。」

音的方向，在某種意義上是完全相反的。

吉澤 Alfa Studio A 成立時，剛好是美國西岸音樂流行的年代，原則上，我們瞄準的是西岸的風格，所以才盡量使用美國器材。不過，細野卻不曾表示《Paraiso》告別樂壇、遠離世俗的樣子。當時有這種感覺嗎？

——我大概知道為什麼。因為他做專輯時喜歡挑戰新的聲音。他之所以會將 Trident 引進自己的 LDK 錄音室，應該也是因為想要將兩種不同的聲音特性一網打盡。

「API 和我的聲音不合」。

吉澤 說到 LDK 錄音室……有一天，村井先生告訴我，說他很想替細野蓋一間錄音室。錄音室好像是找奧村稔正[20]先生設計，器材則要和細野討論。結果，細野說美國的器材全都不行，所以，最後只能採用歐洲和日本器材拼裝而成的音響系統。而且LDK錄音室建造時，剛好遇到日本整個音樂界都偏向英式風格的時期，所以應該是因為這樣才會採用 Trident。錄音機則是兩台 Lyrec 兩軌盤帶錄音

機。還有一張可以躺在上面過夜的大型沙發。

——那時，正逢細野先生以職業音樂家身分從事音樂活動大約十年的時期，說穿了，他似乎打算以

吉澤 嗯～細野本來就不會把心思寫在臉上(笑)。總而言之，《Paraiso》完全就是一張興趣導向的作品。說起來，他去幫 Yuming（ユーミン）[21]伴奏或是和 Caramel Mama 玩團，也確實有一種為工作而工作的感覺。我現在才想起來，在《Paraiso》之前，釜范弘先生曾在《Father & Mad Son》（一九七一年）專輯中，和他的父親釜范正一起演唱，那也是我做的，而且感覺和《Paraiso》很像。

——《Father & Mad Son》和《Paraiso》的因果關係是？其實，有聽說當時細野先生原本要以製作人的身分幫釜范正做個人專輯。《Paraiso》一直被認定為「熱帶三部曲」的最終章，可是這幾年重聽之後，

讓我開始有一種「嗯？是嗎？」的感覺。因為這張跟著開心起來嗎？我每次聽都有這種感覺。

——以前聽這張的黑膠唱片時，不覺得人是在每一首樂曲的做法和音樂性都各自有別。所以又回到前面所說的，吉澤先生最初那句「《Paraiso》做得很開心喔～心得就是這樣而已」，才會讓我印象那麼深刻。我想，或許對細野先生而言，這張專輯的概念並非來自所謂的「熱帶三部曲」，而是他將這張純興趣的音樂作品視為「一種期待」，送給那個儼然已成為專業音樂人的自己。

吉澤　就是這樣沒錯。不覺得這張聽著聽著，也會[paraiso]（天堂），倒是有一種被拐入「魔界」的詭譎感。然而現在再聽，就覺得非常有型又單純，感覺很好，聽了很開心。不過話說回來，村井先生當時聽到《Paraiso》的成品時有說什麼嗎？

吉澤　我想想喔。不過，作品發行之後，Alfa的銷售部門的確沒有特別熱絡的感覺，賣得不如預期的樣子。

20　藝術總監、平面設計師、畫家。桑澤設計研究所畢業，一九七〇年成為設計品牌「WORKSHOP MU!!」的共同創辦人。「WORKSHOP MU!!」曾為小坂忠、Sadistic Mika Band、HAPPY END、細野晴臣、加藤和彥等多位藝人設計專輯封面。該品牌的設計風格和日本以往的專輯封面設計概念（封面幾乎都是藝人照片）大不相同，封面設計主打意象式的拼貼藝術或插畫風格，因而經常被拿來和英國

21　的設計公司「Hipgnosis」比較。一九七六年「WORKSHOP MU!!」結束經營後，奧村靫正成立設計公司「The Studio Tokyo Japan」，並擔任YMO的藝術總監。事業亦橫跨企業廣告設計、海報設計、書籍美術設計、舞台設計、劇場美術設計等領域。

譯注　荒井由實的暱稱。

保留一部分的過往，同時挑戰全新的類型

——《Paraiso》的錄音生活……通常都怎麼展開？

吉澤 大家會先在錄音室大廳一起用餐（會請一樓的咖啡廳外送餐點上來），吃完就是「好，來錄吧」的感覺。通常都會錄到早上。整體錄音作業斷斷續續的，前後大概錄了一個月左右。不過我自己倒是沒有錄了那麼久的感覺就是了。也沒有彩排，總之，就是先錄看看，然後修正再修正，接著再繼續錄的感覺。

——裡面有幾首歌（〈Fujiyama Mama〉、〈Shambhala Signal〉）是細野先生自己疊錄的吧。鼓機（drum machine）在那個年代已經用到了，那節拍器聲也有嗎？

吉澤 節拍器聲沒有喔，《Paraiso》完全沒用到。而且，專輯裡的腳步聲（最後一首歌曲〈Paraiso〉的結尾處）是我做出來的。

——腳步聲是什麼時候錄的？

吉澤 應該是整首歌快做好的時候。有扎扎實實地錄進錄音機裡。

——實際上是怎麼錄音的？

吉澤 我有實際穿著走嗎？又好像不是，感覺是我用手拿著鞋子走。反正，我自己認定我有正式參與《Paraiso》的錄音演奏就對了（笑）。

——混音作業還是很花時間嗎？

吉澤 做了快一個星期吧。因為本來就不應該花太多時間混音啊。總之，《Paraiso》是一張整張從零開始製作的專輯，這點我還有印象。

——冒昧請教一下，吉野先生在做《Paraiso》之前，有聽過細野先生的相關作品嗎？

吉澤 說到這個，我還真的沒聽過（笑）。不管是 Tin Pan Alley 還是 HAPPY END 的唱片，都沒聽。

——該不會連現在也是吧？

吉澤 嗯。這是我做錄音師的原則。因為如果聽了

之前的聲音，然後又自我設限的話，就會被（先前

的印象）綁架吧。所以，我才會決定什麼都不去聽，

因為，那道印象會一直殘留在自己的腦海中，而且

很難擺脫。總之，我不希望把過去的東西裝進自己

的大腦裡，要有原創性，也就是要隨時做出新東西

的意思……這是思想層面的問題。（關於這個堅持）

甚至讓我一度想要上山坐禪。

—— 要讓自己隨時宛如一張全新的畫布一樣，這

點我頗有同感。那麼您現在都聽什麼音樂呢？

吉澤　我只聽有興趣的東西耶，像是古典樂之類

的。不過，像這樣偶爾聽聽《Paraiso》，還滿有意

思的（笑）。

—— 坦白說，細野先生的相關作品中，有什麼作

品是吉澤先生認為有趣的嗎？

吉澤　應該還是YMO吧，而且是第一張同名專

輯。覺得能完美融合類比和數位音樂的作品非這張

莫屬。

—— YMO第一張同名專輯在美國發行的是由湯

米・利普馬和艾爾・施密特兩人[22]一起重新混音的

版本，吉澤先生聽過之後有什麼感想嗎？

吉澤　老實說，我比較喜歡自己做的聲音。雖然剛

剛不是在說他們，不過，他們就是因為聽了我的版

本所以才不行。因為這樣會很難發揮自己的風格。

我自己不論是做重新混音的工作，還是做追求新聲

音的工作，我還是無法先聽做過的東西。那樣做出

來的聲音的確會更乾淨，音質也更好，可是整體的

感覺是不能有所更動的。不過重新後製（remastered）

或是高解析音樂（Hi-Res audio）的世界還是很有意

思的。有時候自己聽了也會很驚訝，因為可能因此

聽到某個本來沒聽見的聲音。

22　參見頁 177 專欄內容。

——最後想要請問吉澤先生，在您為數眾多的作品當中，您會怎麼定義《Paraiso》這張專輯？

吉澤　應該是「保留一部分的過往，同時挑戰全新的類型」吧（笑）。

——完全就是您說的那樣啊（笑）。

吉澤　（笑）。不過，每次遇到細野，他真的都是一副積極向前的樣子，對吧。

——因為他總是渾身散發出一種「我要來做個什麼」的氣息。最後，有什麼話想對細野先生說嗎？

吉澤　不做錄音師之後，我一直都覺得，我和細野對聲音的看法有一部分是一致的。比較遺憾的就是，我沒能好好摸索細野對低音的想法。

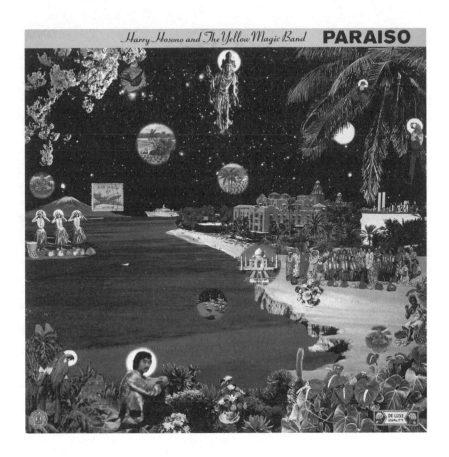

《Paraiso》

發行日期	**1978 年 4 月 25 日**
錄音期間	**1977 年 12 月～ 1978 年 1 月**
錄音地點	**Alfa Studio A**
	唯有〈Asatoya Yunta〉於皇冠第一錄音室錄製
專輯長度	**34 分 37 秒**
唱片公司	**Alfa 唱片**
錄音師	**吉澤典夫、寺田康彦**
重新混音	**吉澤典夫、細野晴臣**
唱片製作人	**細野晴臣**

《Paraiso》各曲編制

① 〈Tokio Rush〉
(東京ラッシュ)

作詞／作曲：細野晴臣

細野晴臣：主唱、貝斯、電吉他、合成器 Yamaha
　　CS-80
林立夫：鼓組
佐藤博：鋼琴
坂本龍一：合成器 Yamaha CS-80
齊藤 Nobu（斉藤ノブ）：打擊樂器
大貫妙子：和聲
Tokyo Boys（東京ボーイズ）：和聲

② 〈Shimendoka〉
(四面道歌)

作詞／作曲：細野晴臣

細野晴臣：主唱、貝斯、電鋼琴 Yamaha CP-30、鋼鼓
林立夫：鼓組
佐藤博：Fender Rhodes 電鋼琴、合成器 Yamaha
　　CS-80
鈴木茂：電吉他
齊藤 Nobu：打擊樂器

③ 〈Japanese Rhumba〉
(ジャパニーズ・ルンバ)

作詞／作曲：傑瑞・米勒（Jerry F. Miller）

細野晴臣：和聲、貝斯（玫瑰木指板）、鋼琴、合成器
　　Yamaha CS-80、打擊樂器
釜范正：主唱
林立夫：鼓組
佐藤博：合成器 Yamaha CS-30、電鋼琴 Yamaha
　　CP-30
齊藤 Nobu：打擊樂器
釜范弘：和聲
川田朝子：和聲

④ 〈Asatoya Yunta〉
(安里屋ユンタ)

沖繩民謠

細野晴臣：主唱、貝斯、馬林巴木琴、Roland 合成器、
　　打擊樂器
川田朝子：主唱
林立夫：鼓組
佐藤博：鋼琴
鈴木茂：電吉他
濱口茂外也：打擊樂器
萩田光雄：弦樂編曲

《Paraiso》各曲編制

⑤ 〈Fujiyama Mama〉

作詞／作曲：厄爾・布羅斯 (Earl Burrows)

歌詞日譯：井田誠一

補作日文歌詞：細野晴臣

細野晴臣：主唱、馬林巴木琴、貝斯、Yamaha 合成器、Yamaha 電鋼琴、鋼琴、鼓組、電吉他

工作人員：拍手聲

⑥ 〈Femme Fatale〉
（ファム・ファタール〜妖婦）

作詞／作曲：細野晴臣

細野晴臣：主唱、貝斯、馬林巴木琴、電鋼琴 Yamaha CP-30、打擊樂器、音效

高橋幸宏：鼓組

坂本龍一：Fender Rhodes 電鋼琴、合成器 Yamaha CS-80

德武弘文：電吉他

濱口茂外也：打擊樂器

⑦ 〈Shambhala Signal〉
（シャンバラ通信）

作曲：細野晴臣

細野晴臣：銅鑼 (玩具)、Ace Tone 鼓機 (Ace Tone Rhythm Producer，過 Mu-Tron 效果器)

⑧ 〈Worry Beads〉
（ウォリー・ビーズ）

作詞／作曲：細野晴臣

Inspired by 《Linda Carriere》

細野晴臣：主唱、貝斯、鋼琴、合成器、電吉他

林立夫：鼓組

佐藤博：合成器 Yamaha CS-80

齊藤 Nobu：打擊樂器

武川雅寬：小提琴

大貫妙子：和聲

山縣森雄 (あがた森魚)：和聲

東京 Shyness Boys (東京シャイネス・ボーイズ)：和聲

⑨ 〈Paraiso (Haraiso)〉
（はらいそ）

作詞／作曲：細野晴臣

細野晴臣：主唱、貝斯、馬林巴木琴、打擊樂器、電吉他、口哨

林立夫：鼓組

佐藤博：Yamaha 電鋼琴

坂本龍一：合成器 Yamaha CS-30、合成器 ARP Odyssey

齊藤 Nobu：打擊樂器

細野晴臣＆工作人員：嘈雜聲

細野晴臣 with Dr. Yoshizawa 的鞋子：腳步聲

《Paraiso》24 軌錄音母帶盤帶及外盒

細野先生談《Paraiso》

—— 第一次見到吉澤典夫先生時，他直截了當地向我表示：「我就只是做得很開心，沒其他感想了喔。」這句話讓我很感動。《Tropical Dandy》、《泰安洋行》和《Paraiso》一般被稱作「熱帶三部曲」，

細野　我從以前就很喜歡器樂衝浪音樂（Instrumental Surf）[1]，有一陣子很常聽。那些樂團賣得好就會換新東家，會被主流唱片公司相中。可是，再聽他們後來的作品，就會發現聲音好像變了。雖然我不知道這樣是好，還是不好，但就是會覺得好像哪裡不太對。《Paraiso》這張也是換東家後做出來的作品，因為我不小心換到一間主打融合爵士（Jazz Fusion）的唱片公司（笑），所以聲音也跟著變了。不過我本來就不討厭融合爵士，像是 Stuff 樂團[2]，我自己也深受他們影響。《泰安洋行》完全沒有 Stuff 的感覺，不過《Paraiso》就帶有 Stuff 那種紐約氣息了。

不過在聽過吉澤先生那句話之後，最近再重聽這張，就開始有一種「這張專輯是不是有點異想天開」的感覺。

1　譯注　為衝浪音樂（Surf music）的一種，以樂器演奏為主，無人聲。

2　譯注　七〇、八〇年代之際知名的美國爵士放克樂團。

——正是如此。千萬不能被這個橫尾忠則風的封面設計給騙到了(笑)。

細野 就這層意義而言，這張可以算是開啟了迎向

——《Paraiso》這張讓我感受到細野先生的專業，我總是邊聽邊讚嘆。

YMO的「新局面」。

細野 因為都是我在自導自演啊(笑)。而且還沒有請唱片製作人。

——Alfa唱片散發出村井邦彥先生當年那種類似A&M唱片的都會感，總之，風格很強烈。

細野 我自己倒是有一種突然從南方的音樂廠牌，被提拔進L.A.的A&M唱片的感覺(笑)。而且簽約的時候，他們真的是用英文說服我的，說什麼「I can do anything for you」(我會為你做任何事)。雖然這句是A&M唱片的傑瑞·摩斯(Jerry Moss)3的口頭禪就是了(笑)。村井先生的經營模式，就是來自摩斯那種精明幹練的風格啊。

——不過，印象中細野先生當年似乎打算做完《Paraiso》就準備遠離世俗，不做音樂了。這張本來有可能成為您最後一張音樂作品，對吧？

細野 所以我才會寫下〈Shimendoka〉這首歌。不過這也不是什麼沉重的往事啦。《泰安洋行》的音樂風格雖然沉穩，可是情緒是高昂的。《Paraiso》就有一種回到現實的感覺，像是從高空降落到地面那樣。所以，其實現在也是如此，從那張開始，現實生活的意味一直都很濃厚。

——曲終那一句口白「下次就會 more better 喔」(この次はモアベターよ)有什麼意義嗎？

細野 那句是忽然想到的，我自己也搞不清楚，不懂那時候我到底想幹嘛(笑)。結果，後來那變成耐人尋味的一句話。可能那時一心都只想要露個一手吧。還有，最後那個腳步聲，是用吉澤先生的高爾夫球鞋做出來的。鞋子是套在手上，不過倒是沒有聞聞看臭不臭就是了(笑)。我記得那個動作應該是

我做的，不過好像是吉澤先生的樣子？

——請細野先生談談《Paraiso》您錄人聲的習慣。

就是「我唱歌的時候拜託不要聽～」的故事。

細野　（笑）。我不想讓人聽見或看見自己在錄人聲的模樣。山本琳達（Linda Yamamoto）當年也是如此。而且，會這麼做的人聽說還不少喔。王子（Prince）在錄人聲時，好像也會把工作人員全部請出錄音室。

——細野先生現在還是一樣吧。

細野　對，現在也是一樣。錄得好才會請大家聽聽看。

——細野先生最喜歡的混音器果然還是Trident嗎？

細野　現在想起來……我以前最喜歡的搞不好不是Quad Eight的混音器。用Quad Eight混音器做出來的聲音最自然。雖然我不太用那台來錄自己的專輯，不過那台是吉野先生最愛用的混音器。只是，當時覺得Quad Eight的聲音太過自然，所以我不太想要用它。那台混音器可以做出忠於樂器原聲的聲音，總是給我一種成熟穩重的感覺。不過現在想想，就會覺得那台混音器其實很優秀。Quad Eight的對照組就是SSL了。錄《Paraiso》時使用的API混音器，做出來的聲音就介於Quad Eight和SSL之間，能輕易做出我想要的聲音。所以如果《泰安洋行》也用API來做，聲音應該就會變成《Paraiso》那樣。音樂家的編曲方式，也是會隨著不同混音器而有所更動啊。

3　**譯注**　A&M唱片的共同創辦人之一。

	東京ランナー。 ok		Worry Beads ok		シャンバラ通信 ok		
1	Kick	1	Kick	1		1	
2	Hi-Hat	2	Hi-Hat	2		2	
3	Snare	3	Snare	3	ACETONE Rythm BOX	3	
4	Toms	4	Tom's	4	Gloken	4	
5		5	A.Piano	5	Gloken	5	
6	E.Bass Original	6	Bass	6	Gloken	6	
7	A-PIANO	7	Vocal ハモ	7		7	
8	Acc PIANO ok	8	Vocal メロ	8		8	
9	Vocal melo ①	9	Percussion	9		9	
10	Tambourine	10	YAMAHA piano ←?	10		10	
11	clavinet	11	Synthe OK (HOSONO)	11		11	
12	Horn	12	Synthe	12		12	
13	Hi-Hat (HOSONO)	13	Vocal) ハモ	13		13	
14	H.Organ ハモ 40'c	14	Vocal)	14		14	
15	E.GTR (HOSONO)	15	Vocal メロ	15		15	
16	clavinet	16	E.GTR	16		16	
17	E.Bass ok	17	A.Piano (HOSONO)	17		17	
18	CS-80 Guitar	18	Fiddle	18		18	
19	CHO	19	CHO	19		19	
20	CHO	20	CHO	20		20	
21	CS-80 clavinet	21	YAMAHA (ソロ)	21		21	
22	Vocal ハモ	22	Synthe	22		22	
23	Vocal ハモ	23	YAMAHA (SATE)	23		23	
24	Vocal melo ②	24	Synthe	24		24	

STUDIO "A" ALFA

DATE: 12-12. '77
CLIENT:
PROGRAM: "ほうれそ"
ARTIST: H. HOSONO
PRODUCER: H. HOSONO
ENGINEER: N. YOSHIZAWA
ASSISTANT Y. TERADA

NUMBER OF TRACKS: 24
TAPE SPEED: 30 ips
DOLBY NR: IN □ OUT ☒
RECORDER: MCI
alignment according to MRL 250 nwb/m
SHEET ___ OF ___
REEL ___ OF ___

24-179

ALFA & ASSOCIATES, INC
5-19 SHIBAURA 3-CHOME, MINATO-KU, TOKYO 108 JAPAN
PHONE: (03) 455-1791

《Paraiso》24 軌錄音母帶盤帶及樂曲音軌記錄表

STUDIO "A" ALFA

DATE 12-21-'77
CLIENT
PROGRAM "はらいそ"
ARTIST 細野晴臣
PRODUCER H. HOSONO
ENGINEER N. YOSHIZAWA
ASSISTANT Y. TERADA

NUMBER OF TRACKS: 24
TAPE SPEED: 30 ips
DOLBY NR: ☐ IN ☒ OUT
RECORDER: MCI
alignment according to MRL 250 nwb/m
SHEET ___ OF ___
REEL ___ OF ___

24-178

ALFA & ASSOCIATES, INC
3-39 SHIBAURA 3-CHOME, MINATO-KU, TOKYO 108 JAPAN
PHONE: 063-456-1291

#	12/1 FUJIYAMA MAMA OK 2'40"	13/6 四面道歌 OK 4'50"	12/8 ジャパニーズ・ルンバ OK 3'30"	はらいそ OK 4'10"
1	Malimba SOLO	KICK	KICK	KICK
2	YAMAHA Synthe	HI-Hat	HI-Hat	Hi-Hat
3	E Bass SOLO	SN	SNARE	SNARE
4	Clapping	Toms	TOMS	Vocal 2CHORUS HI-S (HOSONO)
5	Vocal	↑	↑	Vocal ソロ OK
6	Vocal } OK	E Bass 1/21 OK	(DIRECT) Bass	E Bass
7	KICK	Rhodes	Rhodes	Malimba
8	Hi-Hat	↓	↓	Malimba
9	Snare	E GTR	PERCUSSION	percussion
10	TOM	Percussion	Bass (Rhodes) OK	E GTR (HOSONO)
11	↑	YAMAHA E.piano	CHO	E GTR (HOSONO)
12	YAMAH E.PIANO	YAMAHA PIANO	YAMAHA Synthe	YAMAHA PIANO (SATE)
13	↓ Y3 HOSONO	↓ 1/23	YAMAHA CP-30	
14	E Bass ← ORIGINAL	YAMAHA E.PIANO	Claves	F. GTR (HOSONO)
15	PIANO	STEAL DWM	CHO	Toms
16	E.GTR	Vocal サビ ②	Gito Vocal	↓
17		STEAL DWM	A. PIANO (HOSONO)	Odyssey ソーダ LYRIC
18		Vocal 70 ①	Vocal KANAYAMA ステレオ	Odyssey ソーダ 動き
19		Vocal 70 ②	Vocal HIROSHI ステレオ	フィデル
20	clapping	Vocal サビ ①	Vocal 3L OK	↑
21	Malimba	YAMAHA Synthe part-1	BONGO (HOSONO)	E GTR (HOSONO)
22		↑	Maracas (HOSONO)	TRIANGLE
23		YAMAHA synthe part-2	YAMAHA Synthe (HOSONO)	YAMAHA Synthe (SAKAMO 75)
24	Malimba YOTAN	↓	YAMAHA Synthe	↓

《Paraiso》24 軌錄音母帶盤帶及樂曲音軌記錄表

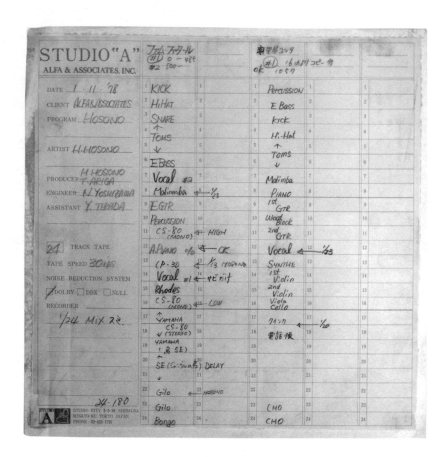

《Paraiso》24 軌錄音母帶盤帶及樂曲音軌記錄表

建築家の独創

エンジニアの夢

アーチストのパラダイス

プロデューサーの成功の鍵

来春やっと東京にも出現!

ALFA & ASSOCIATES, INC.

STUDIO "A" SERIES NO. 1

私達のSTUDIO "A" は現代のストラ
ディヴァリウスです。
　STUDIO "A" は現代音楽のクリエーションの
ために必要かつ、欠かせないスタジオです。
　STUDIO "A" は世界一の音楽技術の能力とセ
ンスを持ったブレーンが集まって造っている
スタジオです。
基本設計—ジャック・エドワーズ（モータウ
ン、A&M、ウォーリー・ハイダー、MGM、
サウンド・ラブス等）アメリカのヒット曲を
出しているスタジオの90％を造った建築家
　STUDIO "A" は音楽を創る皆さまの望みをか
なえます。

　プロデューサー、ディレクター、ミキサー、
アーチスト、ミュージシャンの皆さま、STUDIO
"A" を使用することは、理想的な環境で最高
の音楽をクリエートすることです。
例えば、ケイコウトウのような強いあかりは
ありません。STUDIO "A" ライトはすべてラ
イトスパンのフィルター付き、ダウンライト

・スポットを使っています。
　壁は美しい木目、ゆかは厚いジュウタン。
機材について小しいえば、コンソールはブッ
シュネル特性、オートメイテッド・プロセス社製
インプット20、アウトプット16、テープレ
コーダーは3Mの24ch、16ch、8ch、スカリーの
4ch、2ch、完全なキューシステム。テープ及び
キューシステムはすべてリモートコントロール
式、2chプレイバックはもちろんコントロール
・ルームそしてスタジオ内での4chプレイバ
ック、モニターシステム（J・B・L、トムヒ
ドレー、モニターシステム）を備えております。

良い音楽をクリエートしたい人、良い音楽を
プレイしたい人、ヒット曲を創りたい人は
STUDIO "A" をつかって下さい。

PS、もっと詳しいことを知りたい方は12
月4日号のSTDIO "A" SERIES NO.2
をごらん下さい。

ALFA & ASSOCIATES, INC

資料來源：吉澤典夫收藏品

Alfa Studio A 全景

録音設備.

調整卓. MIXING CONSOLE	アメリカ BUSHNELL ELECTRONICS 社　特注 IN PUT - 24. OUT PUT - 16.

録音機 TAPE RECORDER	16 CHANNEL　3M　SERISE - 79　× 1 8　〃　　〃　　〃　　× 1 4　〃　　SCULLY MS -282-4　× 1 2　〃　　〃　MS-280-2　× 2

モニター スピーカー	調整室： JBL トム ヒドレー システム ×4 スタジオ： JBL -4325.　　× 4

エコー装置	AKG　BX-20　　　× 1 EMT　EMT-240　　× 1

マイクロフォン	NEUMAN.： M-49C ×2, M-269 ×6, 　　KM-86 ×2, KM-88 ×2, SHUER ： SM-53 ×2, SM-57 ×2, ELEC.VOICE ： RE-20 ×4 SONY ： C-55P ×2, C-37P ×4.

その他 附属 設備	NOISE REDUCTION SYSTEM (DOLBY-361) ×20 LIMITER AMP (ユニーバーサル・オーディオ 1176LN) ×4. EQUALIZER (シグマ・システム 特注 ステレオ用) ×2. FILTER AMP (ユニーバーサル・オーディオ 565T) ×2. PROGRM EXPANDER (KEEPEX-500) ×8. V・S・O RESOLVER (ウェストレーク・オーディオ B101) ×1 RECORD PLAYER ×1.

Alfa Studio A 器材清單 (1972)

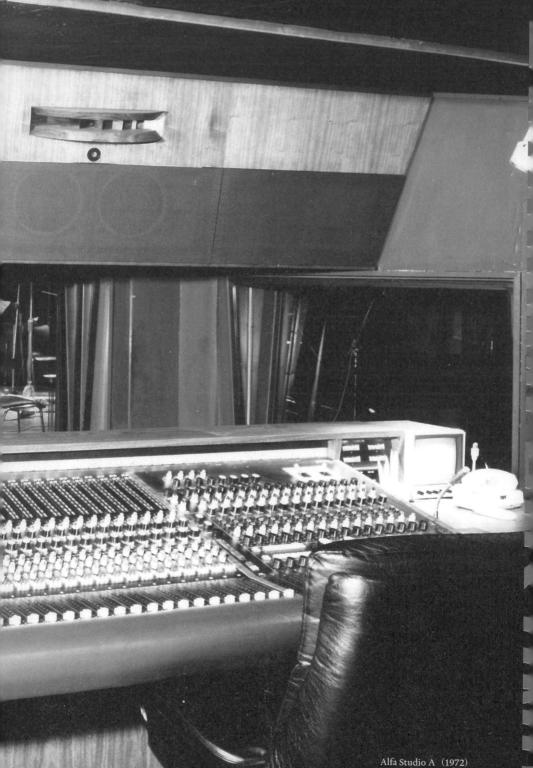

Alfa Studio A (1972)

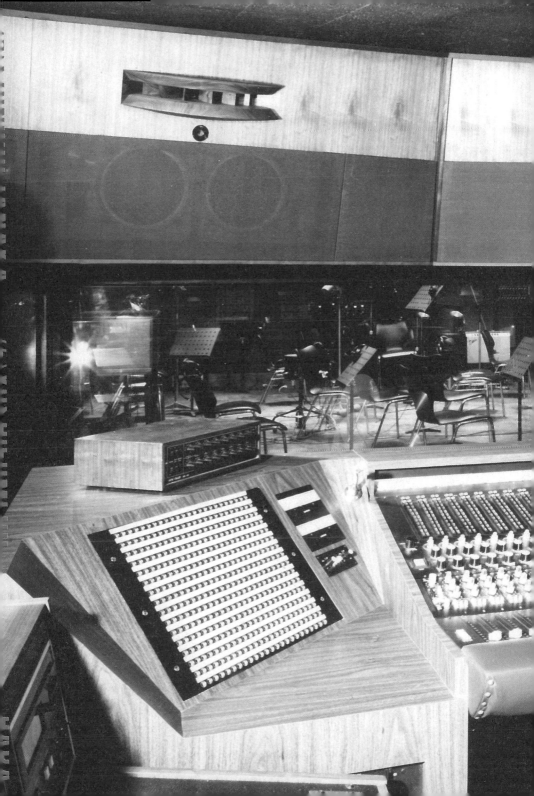

在 Alfa Studio A 中的細野晴臣（1979）

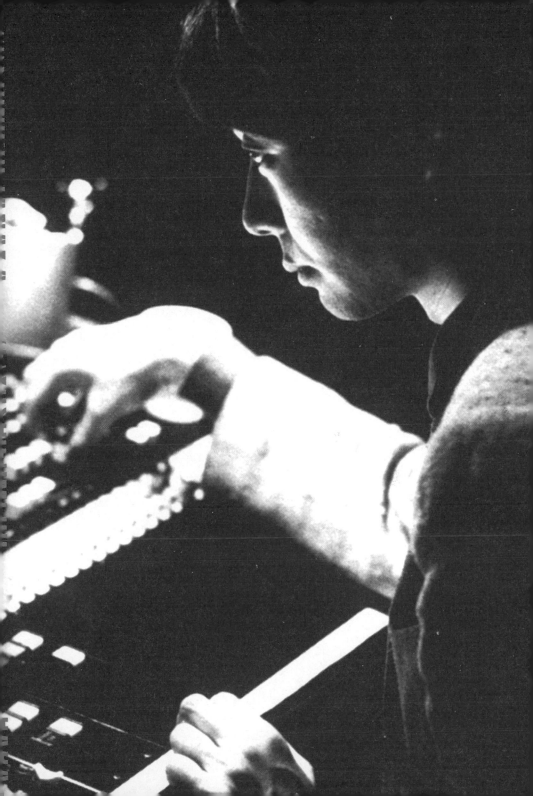

村井邦彥俐落簡練的世界

村井邦彥先生被譽為日本的伯特‧巴克瑞克(Burt Bacharach)[1]，並以日本小學、國高中合唱比賽常見曲目〈翼をください〉(請給我翅膀)的作曲者廣為人知，不過，他的經歷其實還要更加豐富多彩。而且，他應該算得上是日本唯一一位身兼唱片製作人的作曲家和編曲家。

村井先生出身於慶應義塾大學的名門學生爵士樂團「Keio Light Music Society」(慶應義塾大学ライト‧ミュージック‧ソサイェティー)。一九六〇年代後期，他以GS樂團潮黃金時期(The Tigers、The Spiders、The Mops、The Tempters等)的作曲家身分出道。據說他的作曲技巧是習自同一時期活躍於樂壇的作曲家東海林修[2]，並有一段時期追隨電影作曲家米榭‧勒格杭(Michel Legrand)[3]為師。然而，我之所以會深受他的音樂所吸引，其中的過程卻有一點點不太一樣。因為，我是從Toi Et Moi(卜ワ‧エ‧モワ)的歌聲和音樂得知村井邦彥這號人物的。

Toi Et Moi是由一男一女組成的雙人民謠樂團，現在仍從事著音樂活動。團員之一是來自School Mates(スクールメイツ)[4]的山室英美子，另一位則是以歌手為志向的芥川澄夫，當年兩人算是因為「渡邊Production」藝能事務所的積極推動才組成樂團。

Toi Et Moi有著優質的英倫民謠風格，散發出獨特的憂鬱氣息，在當年以歌謠曲為主流的日本樂壇中有如異軍突起，其出道歌曲〈或る日突然〉(忽然有一天，一九六九年，村井邦彥作曲)一炮而紅，讓兩人一夕之間變身為國民偶像。當時的我也立刻深受他們吸引，不過，關鍵的一擊，卻是後來成為札幌冬奧主題曲的那首〈虹と雪のバラード〉(彩虹與雪的情歌，一九七一年，村井邦彥作曲)。

當然，他們的歌聲依舊出眾，然而，讓我更著迷不已的，是那首歌曲的音樂製作。那是一個簡練俐落的世界，令人震撼，宛如日本對《法國13天》（13 jours en France）第十屆冬季奧運的紀錄片。法杭斯・賴（Francis Lai作曲）那部電影的唱和。

「這首歌到底是誰做的⋯⋯?」我從為數甚少的資料中，終於找到了村井邦彥這個名字。忽然間，我想起我曾在哪裡看過這個名字。我打開我手邊唯一一張由《ステージ101》（舞台101，NHK的音樂節目）發行的音樂專輯《赤い屋根の家》（紅屋頂的房子，一九七二年）。當時我習慣用鉛筆把喜歡的作曲家圈起來，而村井邦彥的名字就列在中村八大、東海林修的旁邊，一樣也被我畫上圈圈。雖然同一時期我也關注以「日本卡洛・金」（Carole King）名號登場的五輪真弓的那張《少女》（一九七二年）等；後來，將原先由 Toi Et Moi 打動我內心深處的「某種東西」進一步具象化的創作，卻是另一位當時仍沒沒無聞的創作歌手荒井由實的出道專輯《ひこうき雲》（一九七三年）。這張專輯讓我完全體會到什麼叫作「內心颳起一陣狂風」。《ひこうき雲》所呈現的世界觀，就是如此具有關鍵的力量。我再次仔細搜尋《ひこうき雲》的專輯製作名單，結果，村井邦彥這個名字，果然以唱片製作人的身分出現。

當時，村井先生便是一面以這種方式從事音樂活動，一面發揮音樂製作長才。一九七〇年，他和音樂企業家的川添象郎、歌手米奇・柯提斯及內田裕也、音樂活動企劃木村英樹，共同創辦唱片公司「蘑菇唱片」（Mushroom Label），旗下藝人包括 Garo、小坂忠等；後來更名「Alfa & Associates」唱片製作公司乘勝推出紅鳥樂團、荒井由實、Hi-Fi Set 合唱團等人的音樂作品，進一步打開了日後新音樂（New music)[5]潮流的序幕。

一九七七年，「Alfa 唱片公司」成立，「蘑菇唱片」與「Alfa & Associates 唱片製作公司」的唱片銷售版權也隨之移轉。隨後，由於 Circus 合唱團（サーカス）、Casiopea、YMO 接連大賣，Alfa 唱片的知名度也跟著大增，因而取得了 A&M 唱片在日本的銷售代理權，而這正是 Alfa 唱片原先成立的動機之一。一九八二年，小杉理宇造和山下達郎以關係企業的名義成立「Moon Records」（アルファ・ムーン），營運資金由車商 Yanase 的董事

長梁瀨次郎及村井邦彥資助。

順帶一提，村井先生當時將A&M唱片創辦人傑瑞・摩斯視為他自己做唱片製作人的原型。一九六二年，摩斯和美國知名小號手赫伯・阿爾珀特共同出資一百美元創辦A&M唱片（A&M的「A」和「M」分別來自兩人名字「Alpert」和「Moss」的開頭字母），而當年的A&M唱片即是現今所謂的獨立音樂廠牌的先鋒。當初該唱片公司之所以會成立，是因為要發行阿爾珀特自身的音樂作品，他以墨西哥傳統音樂「馬利亞奇」（Mariachi）和美國流行音樂融合而成的「亞美利亞奇」（Ameriatchi）6 等曲風，相當受歡迎。

Alfa 商標

蘑菇唱片商標

譯注1 美國知名歌手、唱片製作人，作品屢次獲得葛萊美獎及奧斯卡音樂獎項肯定。

譯注2 日本作曲家、編曲家、合成器樂手，影視配樂作品眾多。

譯注3 法國作曲家、編曲家、指揮家和爵士樂鋼琴師，影視配樂作品豐富，並獲奧斯卡金像獎肯定。

譯注4 為「東京音樂學院」為培育演藝人員所組成的大型選秀團體。

譯注5 日本流行音樂類型之一，流行於一九七〇年代，編曲較華麗，並開始以電子樂器取代原聲樂器。

譯注6 此為和製英語，是日本用語，在國際上並不通用。

Alfa Records ～ We Believe In Music ～
精選輯（2015）

YMO的錄音

錄音室通常會設置三種空間——主控室(control room)、錄音棚(booth)及機房(mechanical room)。混音器、限制器(limiter)等各種錄音器材會放在主控室,並在此操作機器,將樂器演奏與人聲等素材錄進硬碟或母帶中。此空間還有一個規矩,就是「只有限定的專屬工程師」,才能在此進行操作。

錄音棚則是樂手或歌手實際彈奏樂器、歌唱等活動的空間。為了發揮樂器聲的表現,錄音棚空間會加以設計(以調節早期反射音[early reflections]),並透過監聽混音器

(cue box)連接耳機和主控室聯繫。由於此空間過去是以隔音玻璃隔間,從主控室望去可以看得一清二楚,因此在日本也有「水族箱」一稱。

機房則是收放電源供應器或類比錄音機等錄音器材的空間,通常建在主控室隔壁,目的是讓主控室維持安靜沉穩,空調則置於他處。

由此可知,過去(約莫至一九七〇年代為止)錄音室的各室有固定的工作分配,而且,非相關人員禁止進出各自的空間。然而,打破(傳說中的)禁忌,讓結束錄音棚演奏的樂手進入主控室直接操作混音器的人,正

是披頭四。後來,YMO甚至不在錄音棚而在主控室演奏,進一步地將這種錄音型態常態化。

YMO的定位,通常會定位成透過電腦操控的電子樂器(合成器)展現自動演奏功力的音樂團體先驅,不過該團早期的表演大多都是由團員親自演奏。這一點,便是YMO與德國電子音樂天團——啟發YMO組團的發電廠樂團(Kraftwerk)之間的一大差異。YMO團員每個都是樂手,不但擅長發電廠樂團不甚拿手的樂器演奏,也精通亟需技巧的融合爵士。隨後,YMO向發電廠樂團看齊,決定

封印樂器的演奏（技巧）。他們挑戰運用可說是與樂手演奏相互矛盾的電腦程式來做音樂，捨棄原聲樂器的表現，結果在電腦音樂方面成功贏得知性音樂團體的美譽。YMO每推出一張專輯，都能看到他們愈來愈常運用新的程式設計展現其音樂性，最後終究打破了「主控室是錄音工程師調整聲音的場所」的既定框架。總之，主控室的混音器也算是一種樂器，這就是他們的音樂製作理念。

YMO是一邊在腦中想像自己正在錄音棚錄音演奏的感覺，一邊和電腦奮戰。用麥克風收音的前提是必須加以考量音響空間設計，主控室則難以如法炮製，不過，由於YMO使用的是合成器類的樂器，所以是以line-in方式錄音（無需麥克風），因此，人聲以

外的伴奏幾乎都能以此方式錄音。

由於當時需要專業知識才能將音樂訊號輸入序列器 1（Roland MC-8）中，因此是交由懂電腦音樂編程（programming）的松武秀樹來負責，不過自從團員自身也能即時操作的序

列器（Roland MC-4）問世之後，音訊輸入的工作就能由樂團自己來處理，所以松武秀樹便沒有參與《Naughty Boys》（一九八三年）的專輯製作。

也就是說，打破「主控室、錄音棚、樂手、錄音工程師、程式設計師」之間的既定框架，並將所有概念整合起來，即可視為是YMO這個音樂團體的終極目標。

YMO那種從所有限制中解放開來、自由奔放的音樂製作哲學，隨後便由後起的前衛音樂家傳承下去，時至今日，在主控室演奏樂器已是家常便飯。本書則將此錄音型態命名為「YMO模式」，藉此能讓各位有所了解。

Roland MC-4（為細野晴臣所有）

1
譯注 sequencer，又稱編曲機、音序器等。將音樂訊號輸入此裝置後便會自動演奏。

傳奇錄音師——艾爾·施密特

能以錄音師兼唱片製作人身分獲得近十一次[1]葛萊美獎肯定，應該可以稱得上是最成功的音樂製作達人了吧。而在音樂界本來就很少有人同時擁有這兩種頭銜，不過只要是對錄音師這個行業有興趣的人，想必多少都曾聽聞「艾爾·施密特」（Al Schmitt）這個名字。

出身於紐約的艾爾·施密特，當初是透過他的叔叔哈利·施密特 (Harry Schmitt/Smith) 的介紹，以實習生身分進入 Apex 錄音室 (Apex Recording Studios) 工作，踏出通往錄音師之路的第一步。他在那裡遇見了一位錄音師前輩，而那位前輩即是日後赫赫有名的唱片製作人湯姆·鐸德 (Tom Dowd)（可參照紀錄片《Tom Dowd & The Language of Music》）。艾爾從鐸德身上學到錄音的基礎技術，不過後來鐸德搬到亞特蘭大，所以艾爾也跟著轉而前往位於洛杉磯的錄音室「Radio Recorders」工作，負責錄製亨利·曼西尼 (Henry Mancini) 的暢銷專輯。經過後來幾次的錄音工作，讓艾爾取得曼西尼所屬的「RCA 唱片」的信任，進而於一九六三年進入該唱片公司擔任首席唱片製作人一職。艾爾在 RCA 唱片（並非以錄音師身分）製作過山姆·庫克 (Sam Cooke)、杜安·艾迪 (Duane Eddy)、The Astronauts 樂團、傑佛森飛船合唱團 (Jefferson Airplane) 等人的作品，搖身一變成為炙手可熱的獨立唱片製作人。

艾爾就是在這段期間結識了傳奇唱片製作人湯米·利普馬 (Tommy Lipuma)。不過，由於兩人當時都身為製作人，所以沒有共事的機會。然而當利普馬在製作戴夫·馬森 (Dave Mason) 的出道專輯《Alone Together》（一九七〇年）時，本來預定要來的錄音師布魯斯·波尼克 (Bruce Botnick)

卻無法如期前來，他想起自己的朋友
艾爾曾經當過錄音師，於是打了電話
過去。

久未錄製唱片的艾爾因為錄了這張
專輯，又重新體驗到錄音的樂趣，因
而就此重操錄音師舊業。

自此之後，只要是由利普馬擔任唱
片製作人的專輯，製作名單中一定有
艾爾·施密特的名字。他們共同製作
的代表作有喬治·班遜（George
Benson）《Breezin'》（一九七六年）、
麥可·法蘭克斯（Michael Franks）
《The Art of Tea》（一九七五年）、尼
克·德卡羅（Nick DeCaro）《Italian
Graffiti》（一九七四年）、娜姐莉高
（Natalie Cole）《永誌不忘》
(Unforgettable，一九九一年）等。和
利普馬合作之外的知名作品還包括傑
克森·布朗（Jackson Browne）《Late
for the Sky》（一九七四年）、尼爾·
楊（Neil Young）《On the Beach》
（一九七四年）、史提利丹合唱團
(Steely Dan)《Aja》（一九七七年）。
與細野先生相關的音樂作品，則是由
艾爾重新混音的美國版YMO首張同
名專輯（由A&M唱片發行）。

1
譯注　至二〇二三年已獲得二十次葛萊美獎。

♪4　《S・F・X》
(1984)

《Medicine Compilation》
(1993)

Yasuhiko Terada

寺田康彦

1954 年生於滋賀縣。

於專門學校攻讀影視、電影、戲劇領域，1975 年進入 Alfa 唱片的前身「Alfa & Associates 唱片製作公司」，以荒井由實、Hi-Fi Set 合唱團、吉田美奈子等人的錄音助手之姿開始學習錄音技術。就職 Alfa 唱片期間，除了負責 Casiopea 和 YMO 等 Yen 唱片旗下藝人之外，其他如 Soft Ballet（ソフトバレエ）、Pink、東京小子（TOKIO）、Spitz 等多位藝人的專輯混音亦由他操刀，作品橫跨各種音樂類型。1994 年成立以創作型音樂家為主體的獨立唱片公司「Think Sync Integral」及錄音室「Think Sync Studio」。隨後創立的獨立音樂廠牌「Think Sync Records」，至今一共發行二十一張專輯★，音樂事業亦包含音樂藝術家的培育。1995 年與吉他手兼主唱石田小吉（石田ショーキチ）及鍵盤手吉澤瑛師合組樂團 Scudelia Electro（スクーデリアエレクトロ），於 2005 年樂團解散之前推出數張專輯，亦曾在現場表演時於舞台上展現即時混音技巧（dubbing）。2004 年起擔任倉敷作陽音樂大學特任教授一職，替學校建置錄音室設備，並教授音樂製作、錄音室錄音等課程。最近則於大貫妙子的致敬專輯《Tribute to Taeko Onuki》中，和闊別已久的 Tin Pan Alley、松任谷由實☆再次合作錄音，同時亦負責矢野顯子的新專輯錄音工作。

<div style="float:left">寺田康彥（てらだ　やすひこ）</div>

主要作品

● 塔摩利《タモリ 2》(塔摩利 2，1978)　/　● Casiopea《Casiopea》(1979)　/　● YMO《增殖》(X ∞ Multiplies，1980)　/　● Sheena & The Rokkets (シーナ & ザ・ロケッツ)《Channel Good》(1980)　/　● Imo-Kin Trio (イモ欽トリオ)〈High School Lullaby〉（ハイスクールララバイ，單曲，1981)　● Snakeman Show (スネークマンショー)《戰爭反對》(1981)　/　● Sunsetz (サンセッツ)《Heat Scale》(1981)　/　● 三好鐵生〈涙をふいて〉(擦乾眼淚，單曲，1982)　/　● 立花角木 (立花ハジメ)《H》(1982)　/　● 越美晴《Tutu》(チュチュ，1983)　/　● 安田成美《風の谷のナウシカ》(《風之谷》動畫電影主題曲，單曲，1984)　/　● Water Melon Group (ウォーター・メロン・グループ)《Cool Music》(1984)　/　● 戶川純《好き好き大好き》(喜歡喜歡好喜歡，1985)　/　● Mute Beat (ミュート・ビート)《Mute Beat TRA Special》(1985)　/　● World Standard (ワールドスタンダード)《音樂列車》(1985)　● Qujira《Karasu》（カラス，1987)　/　● 大貫妙子《A Slice of Life》(1987)　/　● Pink《Psycho-Delicious》(1987)　/　● Dead End (デッドエンド)《Shambara》(1988)　/　● Soft Ballet《Earth Born》(1989)　/　● Spiral Life (スパイラルライフ)《Future Along》(1993)　/　● 東京小子 (TOKIO)《TOKIO》(1994)　/　● 電氣魔軌樂團 (電気グルーヴ)《Dragon》(1994)　/　● Scudelia Electro《Scudelia Electro》(1997)　/　● Spitz《ハヤブサ》(Hayabusa，2000)　/　● 矢野顯子《飛ばしていくよ》(飛揚而去，2014)　/　● 大森靖子《洗腦》(洗腦，2014)

身處在類比時代和數位時代的音樂轉換換期之間，自 Tin Pan Alley 的黃金時期、YMO 的終點，到後來細野先生發行個人專輯為止，寺田先生在如此珍貴的年代和細野先生相遇，兩人一同度過了那段蜜月般的音樂時期。他也是我主流出道後第一位接觸的專業錄音師。

當時的我以宅錄為主，並以自己的方式做音樂，對於我做的 Demo，細野先生給予讚賞，並建議我可以直接發行試聽帶內容就好，然而我卻回絕了。

「我會做出跟試聽帶一樣好的東西，請讓我從頭再做一次。」

試聽帶的音樂中滿是我初出茅廬的衝勁，正式錄音之後卻發現那份天真無邪實在難以凌駕。細野先生（反而）提議要我將這一切都保留下來，並且告訴我：「找那個人就對了。」當時他推薦給我的人選就是寺田先生。

寺田先生對於我的樂團 World Standard（ワールドスタンダード）表示欣賞，還說：「一邊曬太陽一邊聽，一定超讚！」然後就陪著那個對做音樂一無所知的我，一起在錄音室認真玩耍。他總是給我一種帥氣的感覺，直到今日，寺田先生看起來還是一樣又帥又年輕。

寺田先生在聊《Paraiso》、《S・F・X》和《Medicine Compilation》的時候，他總是以一切不過恍如昨日的口吻向我述說那段往事。從初次見面到現在，三十年的歲月已悄然流逝。

☆ **譯注** 即婚後冠夫姓的荒井由實。
★ **譯注** 原書付梓出版（二〇一五年）前的統計。

181

寺田康彥訪談

在岡林信康的專輯中得知細野先生的名號

——今天要麻煩您了。

寺田 事前我先拜讀了一下資料……鈴木君，你的調查做得很徹底耶。那份資料太厲害了！就是《S‧F‧X》的那個錄音流程。那種東西我自己一定想不起來。

——那個是我從寺田先生在《S‧F‧X》發行期間的某次訪談[1]中找到、再整理起來的資料。每一首樂曲多少有點差異，不過《S‧F‧X》的錄音流程大致上是如此。當時我人也在錄音室裡看細野先生錄音，所以我想應該是大同小異。

（第一階段）

1 先將音訊輸入到 MC-4[2] 中（沒完沒了的作業）。

2 決定曲長、拍速。

3 用 MC-4 音訊中的 Linn Drum 鼓機音色來演奏（或 TR-909、TR-808 等）[3]。

4 使用某音源錄製合成器（暫訂的和弦進行）。

（第二階段）

5 錄製合成器貝斯（synth bass）旋律。

6 錄製合成器弦樂（synth strings）（Kurzweil、Yamaha DX-7、Sequential Prophet-5 等）。

7 錄製助奏（obbligato）型態的合成器管樂（synth brass）。

8 合成器鋼琴（synth piano sound），利用木管樂器音色潤飾。

（第三階段）

9最後階段，主旋律基調明朗化（樂曲全貌終於浮現）。

10編輯混音。

寺田　太棒了！(笑) 這份資料真的很重要。因為到頭來，我們從ＹＭＯ時期起就全部都用這套流程錄音。

──《Ｓ・Ｆ・Ｘ》的部分要留待後面再繼續……。

這裡要先一口氣跳回寺田先生的成長背景。您是滋賀縣出身的對吧？

寺田　是的，是一個山川遍野、自然文化很豐富，但毫無人文素養可言的地方(笑)。

──也就是所謂的收音機世代吧。

寺田　對，透過廣播節目聽一九五〇年代的西洋音樂和一九六〇年代的西洋音樂，還自己獨自玩烏克麗麗。

──您是獨生子嗎？

寺田　我有一個哥哥，他總是拿著天文望遠鏡看星星，結果後來就直接進氣象廳工作了。他喜歡聽電影配樂和情感歌謠類的音樂，像是派西費斯管弦樂團（Percy Faith & His Orchestra，又譯伯希心樂團、培西費斯＆他的樂團）、雷蒙・拉斐爾（Raymond Lefevre）、波爾・瑪利亞（Paul Mauriat），所以（那些音樂）也就自然而然進到我的耳中了。

──小學時期嗎？

寺田　小學時我自己還是聽歌謠曲(笑)。我的人生整個都是歌謠曲。家人沒有一個人會看《The Hit

1　譯注　《Sound & Recording Magazine》（サウンド＆レコーディング・マガジン），Rittor Music，一九八五年二月號。

2　譯注　即 Roland 序列器 MC-4。

3　譯注　Linn Drum、TR-909、TR-808 皆為鼓機型號。Linn Drum 為 Linn Electronics 的產品，TR-909、TR-808 則是來自 Roland。

Parade》（ザ・ヒットパレード，富士電視台現場直播的音樂節目），所以我一直都是自己一個人看。The Peanuts（ザ・ピーナッツ）[4]和弘田三枝子[5]他們會翻唱填上日本歌詞的西洋歌曲，所以不知不覺中，我也跟著認識當時所有的西洋流行歌了。對我而言，The Peanuts 的存在是非常關鍵。

—— 上國中之後聽的果然還是 GS 樂團嗎？

寺田　迷了一陣子喔。像是 The Tigers、The Jaguars（ザ・ジャガーズ），還有 Ox（オックス）。

—— 過去您提到學生時代有玩團的經驗，曾說：「我的歌聲不是那種可以賣錢的聲音，所以就放棄玩音樂了。」

寺田　對（笑）。你記性還真好⋯⋯。那是在高中時期，我因為喜歡 The Folk Crusaders（ザ・フォーク・クルセダーズ）和 Itsutsu No Akai Fusen（五つの赤い風船）[6]，所以就和朋友兩個人背著吉他自彈自唱，也就是所謂的雙人民謠組合（笑）。有一次，

大阪某間店在舉辦選秀，說是甄選上了就會出道，結果我們還是落選了。剛開始我本來想可以往專業樂手發展，可是在看過各種現場表演之後，我就放棄這個夢想了。因為當時強烈感受到專業和業餘的落差有多大。

—— 當時的大阪剛好是關西民謠大流行的時候吧，反體制（anti-establishment）風格的那種。

寺田　對。我也跟著一頭栽進風格陰沉的民謠世界裡了，像是友部正人、高田渡、加川良、吉田拓郎的作品。其中聽得最多的是岡林信康。尤其是〈自由への長い旅〉（通往自由的漫長旅程，收錄於專輯《見るまえに跳べ》[跳了再看]，一九七○年）這首，當時異常喜歡⋯⋯。

—— 是喔，有點意外。

寺田　也可能是因為離老家很近。然後，我就在專輯製作名單中發現 HAPPY END 和細野先生的名字了。

—— 是說，您本來就對錄音師這個行業有興趣嗎？

寺田　以前去看現場表演時就注意到音控師（PA）的存在，覺得他們的工作看起來滿有趣的，因為我本來就對機器有興趣。那時我會去大阪的日本橋那裡買喇叭單體，也曾自己製作喇叭外殼。我可能就是在那個時期，在雜誌上看到有混音師這個職業。

面試當天就聽見那首〈あの日にかえりたい〉……

寺田　後來我因為要去念專門學校，所以就上來東京……那時有一位打工認識的藤岡先生（某 GS 樂團的前主唱）把我介紹給帝蓄唱片[7]，幾經輾轉，最後就進去位於田町的 Alfa 錄音室了。

—— 那時錄音室已經蓋好了吧？

寺田　對，錄音室已經蓋好兩三年了。混音器是客製化的 Bushnell。到 Yuming（荒井由實）的那張《Cobalt Hour》（コバルト・アワー，一九七五年）為止都是用 Bushnell 那台。從《Paraiso》那張開始才換成正規的 API 混音器。而且，我去面試的那天剛好在錄〈あの日にかえりたい〉（想要回到那一天），所以可以聽到從錄音室傳過來的聲音！

—— 喔喔！

4　譯注　由雙胞胎姊妹組成的歌唱團體，為日本一九六〇、七〇年代歌謠曲最具代表性的歌手之一。

5　譯注　日本歌謠曲、西洋翻唱歌曲全盛時期最具代表性的女歌手之一，在日本地位十分崇高。

6　譯注　意思是「五顆紅氣球」。

7　譯注　テイチクレコード，Teichiku Records，現名「帝蓄娛樂」（株式会社テイチクエンタテインメント，Teichiku Entertainment）。「帝蓄」為該公司創辦社名「帝国蓄音機商会」（Teikoku chikuonki shokai）的簡稱，商標名為片假名「テイチク」而蓄音機即是留聲機之意。該唱片公司曾一度納入日本 Victor 旗下，二〇一五年被兄弟工業（ブラザー工業株式会社，Brother Industries）收購。

寺田 那時聽得到吉澤先生做的聲音。Alfa 團隊當時的三大台柱是吉澤先生、瀨戶宏征先生和鈴木先生，小池光夫先生（小名「卡洛斯」〔Carlos〕）則是兼差的感覺。然後，因為卡洛斯說他想去美國深造，所以我剛好遇到錄音室在招募人手的時期，時機正巧。

—— 當時錄音師如何分配工作？

寺田 瀨戶先生負責 Circus 合唱團、Hi-Fi Set 合唱團和 Bread & Butter（ブレッド＆バター）那一類歌手的作品。吉澤先生負責 Yuming、吉田美奈子、塔摩利、細野先生、Casiopea 等各種類型的作品。我則是同時擔任兩邊的助手。

—— 所以，寺田先生就是在那段期間認識細野先生的嗎？

寺田 對啊，錄《Cobalt Hour》的時候。我就是在那個時候第一次碰到細野先生。當時的對話我都還記得喔。通常樂手完成演奏之後就會離開錄音室，可是 Tin Pan Alley 那一票人彈完了就會進到主控

室來，然後我們就會有一種「現在是什麼情形?!」的感覺（笑）。接著他們就會開始指揮辦案，要我們調這個、調那個。那個年代的錄音師基本上很凶，混音器本身是不會讓樂手碰的，所以吉澤先生表情總是有點不太高興，表現出「要調就來調啊」的樣子（笑）。那時候的階級觀念就是那麼重。不過，到了我這個年代就很不一樣了，變成「和樂手一同做音樂」的感覺。好壞當然就另當別論了。

—— 當時有以哪位錄音師和混音師作為範本嗎？

寺田 休・帕德漢（Hugh Padgham）[8] 和艾爾・施密特，當然還有吉澤先生和瀨戶先生。總之，吉澤先生在錄音室的手腳超級快（笑），又很積極嘗試新東西，直覺準確又果斷。而且他做的鼓聲會比外面的錄音師再大聲一點。我一直覺得吉澤先生和細野先生對聲音的偏好有一點類似……。這兩個人做事都很嚴謹，建構聲音的方式很像，都熱衷於把聲音

擺在正確的地方，同樣不喜歡聲音定位得曖昧不明。吉澤先生還會用振盪器（oscillator）把聲音全部檢查一遍。

——日前我去訪問吉澤先生，他說他對吉田美奈子《Flapper》那張的錄音工作印象深刻。

寺田　我也是。協助《Flapper》的錄音，是我進業界以來最關鍵的工作。

——時間點上算是準備錄製《Paraiso》之前吧。

寺田　對的。我就是在錄《Flapper》時認識大瀧先生、山下達郎先生和佐藤博先生他們。我還記得達郎先生把教授（坂本龍一）帶來，然後用高高在上的口吻跟教授說：「你來彈一下鋼琴！」（笑）大瀧先生則是因為想要獨自一人唱歌，所以我和吉澤先生就被趕出主控室了（笑）。

——寺田先生後來以第一錄音師身分錄製的專輯是哪一張？

寺田　應該是 Garo 樂團的 Tommy（日高富明）的個人專輯《Tommy》。當時 Marshall 音箱要疊三層，因為要用大音量錄音，所以吉澤先生就是一副「寺田你來做！」的感覺（笑）。

8 英國唱片製作人、錄音師。推崇音樂家的感性，能夠以高超的技巧，巧妙地引導音樂家發揮本領，因而獲得高度評價，一九九二年曾獲美國專業錄音與音響製作雜誌《Mix》票選為「最具影響力的十大唱片製作人」。帕德漢曾以首席錄音師身分參與製作 XTC 合唱團的傑作《Black Sea》（一九八〇年），當時他透過嶄新的噪音閘門殘響效果（gated reverb）以及最先進的效果器操作技巧，創造出獨特的鼓組音色，隨後立即受到混音界大力讚揚。隔年，他在警察合唱團（The Police）《Ghost in the Machine》（一九八一年）專輯中進一步展現他的錄音技巧，除了鼓手史都華·科普蘭（Stewart Copeland）的大鼓擊鼓聲（attack）之外，其他的鼓組聲幾乎全都被他用噪音閘門（noise gate）切掉。帕德漢處理原聲鼓組的手法猶如鼓機，這種極端的技巧，為往後的後搖滾（Post-Rock）及電子音樂帶來深遠的影響。前文的「田中信一訪談」中，同樣也出現了手法相當極端的「降噪方針」，而這種做法，或多或少受到國外錄音師手法的影響吧。

「寺田君，你可不可以不要聽我唱歌？我會害羞。」

——請問您還記得錄《Paraiso》時，有哪些器材嗎？

寺田　混音器就是剛剛提到的 API 系統，還有 3M 的十六軌類比盤帶錄音機、AKG BX-20 彈簧殘響效果器（spring reverb）、EMT-240 殘響效果器（板式回音，plate reverb）。這台是把 EMT-140 規格調降後的私人改裝品）、Eventide FL201 噴射效果器（flanger）、Universal Audio 1176LN 壓縮器。

——相較於其他專輯，細野先生在《Paraiso》中嘗試了各種聽起來很歡樂的唱法。想請教一下當時錄音的情形。

寺田　錄《Paraiso》時，細野先生一心想要做一些實驗性的聲音，總是興致勃勃的感覺。比如說，他

會把 BOSS 的 Dr. Rhythm 鼓機接到貝斯音箱上，再用 mic-in 的方式收音起來，不然就是把好幾台效果器串連起來製造效果。有時候他還會指示我們把麥克風架在不太尋常的地方收音。總之一切都是實驗性質的。人聲的收錄時間也比現在的快很多，因為他很會唱歌。有趣的是，細野先生因為不想被人聽到自己的歌聲，所以他在錄歌聲時會先切掉主控室的監聽喇叭，然後自己在錄音棚用耳機監聽。

——嗯？什麼意思？

寺田　「寺田君，你可不可以不要聽我唱歌？我會害羞。」他這樣說（笑）。唱完了他就會向我們揮手示意，表示錄音可以暫停了。所以，人聲的音量大小設定完畢之後，我連人聲的錄音結果都不會聽，因為從主控室這邊的監聽喇叭是聽不到任何聲音的，這就是我們錄人聲的模式。從頭到尾我就只能盯著音量儀表看。那時有一種「這是什麼鬼錄音法？」的感覺（笑）。

——好好笑（笑）。

寺田 一種完全無法在主控室聽到聲音的錄音方式。雖然細野先生總是說「討厭自己的聲音」，不過我一直覺得他的歌聲很好聽。細野先生一向會把自己的聲音的低頻修掉，不過我覺得很可惜，因為那段頻率的加分效果很好。細野先生的歌聲很適合加掛壓縮器或效果器。原因在於，他的聲音裡有相當多的泛音（overtone/harmonics）。

——換句話說，泛音就是聲音好聽與否的關鍵要素啊。所以，《Paraiso》錄好之後，寺田先生聽了有什麼感想嗎？

寺田 倍受衝擊的感覺，感受到一種（音樂）風格的轉變。因為那張專輯既不屬於搖滾，又非民謠，也不是流行樂，是一種全新型態的音樂作品。或者可以說，有一種和佐藤博先生一脈相連的「Alfa風

9 參見頁229專欄內容。

格」。就像那張幻影般的專輯《Linda Carriere》9一樣，可以從中感受到濃濃的Alfa唱片風格。

——細野先生好像也曾經邀請佐藤先生加入YMO（因佐藤博先生赴美之故未能實現），然後，要是林立夫先生當初也沒有婉拒的話，YMO的團員也許就會變成「細野晴臣＋佐藤博＋林立夫」這三位Alfa風格代表的組合了。而且，如果《Linda Carriere》順利發行的話，我們大概也聽不到鐵克諾風格的YMO了吧。雖然一切都是我在幻想就是了（笑）。

YMO製作團隊的變遷

——現在回過頭去看的話，有喜歡的YMO專輯

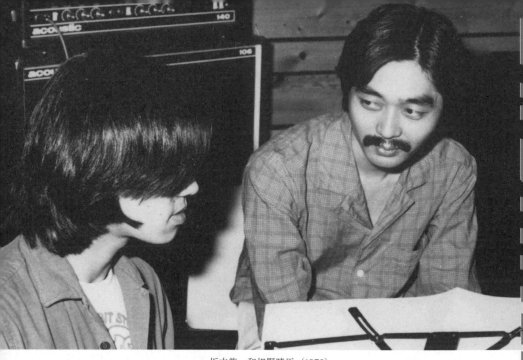

坂本龍一和細野晴臣（1978）

寺田 應該是《Solid State Survivor》（一九七九年）和《增殖》（X∞Multiplies，一九八〇年）。《Solid State Survivor》的樂曲和聲音都最有生命力。第一張同名專輯的曲風是融合爵士，細野先生的色彩很強烈，不過 [Solid] 那張完全是另一回事，完美融合了三個人的特色。《BGM》（一九八一年）那張是由細野先生和幸宏先生主導，另一張《Technodelic》（一九八一年）則是由教授主導。YMO 的後期作品開始走向個人風格，不是三位一體的感覺。

── Yen 唱片 10 的作品當中，有比較喜歡哪張專輯嗎？Sunsetz（サンセッツ）如何？

寺田 Sunsetz 的《Heat Scale》（一九八一年）讓我印象滿深刻的。在那之前，我都是用 JBL 的喇叭監聽，不過錄《Heat Scale》時，細野先生帶來Tannoy 的大型監聽喇叭進錄音室，所以這張做出來的聲音和其他作品都不同。然後是立花角木（立花ハジメ）的《H》（一九八二年）、由細野先生擔

綱製作的《Super Xevious》（一九八四年）、戶川純《好き好き大好き》（喜歡喜歡好喜歡，一九八五年）、高橋幸宏《Tomorrow's Just Another Day》（一九八三年）和 Sandii（サンディー）的《Eating Meter/Volume Unit Meter）大眼瞪小眼。

——「Yen 唱片」時期的大鼓音色只有一種嗎？

寺田　可能也有稍微補強一下合成器的音色吧。

——後來的《Medicine Compilation》（一九九三年）主要是用 TR-808、TR-909 這兩台鼓機來處理低音的部分，那這樣就說得通了。TR-808、TR-909 用小音量聽，敲擊聲就能發揮得恰到好處，聲音會變得很好，可是用大音量來聽的話，聲音十之八九都會破掉。要如何處理這種特性，對當時的音樂家來說是一大課題。聽說，寺田先生當時也曾經利用家用等級的 Tascam（混音器）調整 EQ 設定，

Pleasure》（一九八三年）。還有 Testpattern（テストパターン）的作品，愈講愈多。

——當時，越美晴的《Tutu》（チュチュ，一九八三年）和《Parallelisme》（一九八四年）這兩張作品的完成度之高，也讓我留下很深的印象。音樂以及混音都近乎完美的感覺。

寺田　對啊。那個時期的混音做得很開心，所以非常投入。因為那種做音樂的方式是我前所未見的。反正就是對大鼓的聲音非常要求的感覺(笑)。細野先生說他在聽了國外的音樂之後，總是會去思考

「要怎麼做出那個聲音」。所以，基本上就是在跟壓縮器對抗，要想辦法在提高音壓的同時，又不會去影響到音量的大小。所以我常常和音量指示器（VU

10　譯注　Yen Records，由細野晴臣和高橋幸宏於一九八二年成立的獨立音樂廠牌，三年間培育出眾多個人風格鮮明的音樂藝術家，對——

獨立音樂廠牌，三年間培育出眾多個人風格鮮明的音樂藝術家，對——

日後日本的獨立音樂、獨立音樂廠牌的成立，以及日本整個音樂界發展的影響深遠。

結果問題好像就迎刃而解了。

寺田 因為細野先生曾經說過：「聲音在車子裡面聽起來會破破的話，就代表這個低音不行。」所以濾波器（filter）能不能有效發揮作用，最為關鍵。另一個重要課題，就是如何讓壓縮效果聽起來自然流暢。所以不只錄音器材，連合成器上的設定旋鈕我都有認真研究喔。

——您對ＬＤＫ錄音室有什麼回憶嗎？那間錄音棚很小一間吧？早期反射音形成了一種獨特的音響效果。

寺田 我記得大概只有四坪左右吧。立花角木那張《H》就很棒，鼓是鈴木佐衛子（鈴木さえ子）打的。

——寺田先生自身也常在ＬＤＫ錄音室工作嗎？

寺田 我常常關在裡面工作喔（笑）。飯尾君[11]也常常在那裡待到天亮。因為 Alfa Studio A 行程總是滿檔，沒辦法待到天亮，所以 Yen 唱片的作品基本上都在ＬＤＫ錄音室進行。

——後來，ＹＭＯ名義上解散，團員分別成立獨立音樂廠牌。細野先生成立音樂廠牌「Non-Standard」，教授成立唱片公司「MIDI」，幸宏先生成立音樂廠牌「Ｔ・Ｅ・Ｎ・Ｔ」，三人各自以這種型態繼續製作音樂，Alfa 唱片的錄音師團隊則是以調派的形式，外調至其他音樂廠牌工作。

寺田 我主要在細野先生那裡工作，做過 Imo-Kin Trio（イモ欽トリオ）、〈風之谷〉〈風の谷のナウシカ〉等等。總之，在那裡做音樂很好玩，錄音室的狀態常常就像小朋友的玩具箱那樣。其實，細野先生曾經問過我：「要不要離開 Alfa 唱片，到 Non-Standard 這裡來工作？」

——是喔？

寺田 不過，當時我還有些工作想在 Alfa 唱片完成。

——重新回頭去看的話，您對「Alfa 唱片」這間唱片公司有什麼感想？

寺田　有一種「大家為了做出村井先生心中理想的音樂和聲音，同心協力、不斷挑戰」的感覺。覺得那些音樂作品也會永久流傳下去。因為 Alfa 唱片的理念，就是「We Believe in Music」（我們對音樂有信心）啊。

細野先生總是帶頭嘗試新事物

——終於要來聊《S・F・X》的錄音了。YMO 解散之後，「Yen 唱片」多少還在運作，「Non-Standard」就已經搶先開跑。作為前哨戰的首張作品，是一張特殊規格（附贈手冊）的十二吋單曲〈Making of Non-Standard Music/Making of Monad Music〉[12]（一九八四年）。接著就是自《Philharmony》發行以來的第一張個人專輯《S・F・X》。製作《S・F・X》的 Sedic 錄音室 (Studio Sedic，セディックスタジオ，由「SCI 專業錄音公司」[株式会社 SCI] 設計和經營）現在已經消失了，當時是位於由西武關係企業經營的大型唱片行「六本木 WAVE」大樓的最上層[13]。想先和您確認一下錄音室

11
12　譯注　即下一章對談的飯尾芳史。
　　　譯注　[Monad] 是細野和帝蓄唱片攜手成立的另一個音樂廠牌。

13　譯注　該大樓現址即是當時因都市計畫拆除改建後的「六本木 Hills」。

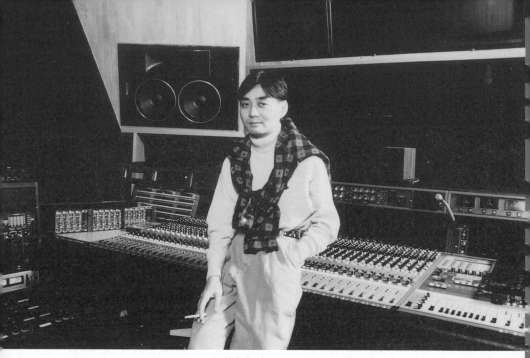

Sedic 錄音室（Studio Sedic，1984）

的音響系統。

寺田　WAVE 大樓的一樓是唱片行和時髦的咖啡店，每次去錄音室時總是讓人既興奮又期待，而且錄音室樓下是藤幡正樹先生（動畫師）[14] 的工作室，我記得還曾經去偷看他工作。聽說當時動畫作品一秒鐘要價一百萬日圓。Sedic 錄音室的殘響音很多，似乎給細野先生一種新型態次世代錄音室的形象。他過去幾乎都在殘響很少的空間工作，所以會覺得這間錄音室的聲響明亮又具有臨場感。混音器用的是 Neve 的 V R 系列，錄音機則是 Sony PCM-3324。Neve 那台的動態範圍很廣，尤其是上層（高音），延展性很好。

——寺田先生還是比較喜歡 API 的混音器嗎？

寺田　因為我一路都是用 API 學錄音的啊。API 的 E Q 頻段的調節效果很好，聲音會變得很厚實，所以不太需要再把多餘的部分修掉。不過，想要凸顯人聲的細膩表現時，Neve 的麥克風

前級放大器（pre amp/amplifier）會更好用。

——Sedic 錄音室有哪些麥克風？

寺田　固定會用的是電容式麥克風（condenser microphone），像是 Neumann U67、U87 和 TLM 49……詳細情形我不太記得了，因為不是那種會用到很多麥克風的編制（笑）。印象中 Sedic 錄音室因為是走 Sony 路線，所以器材配置大多和 Sony 的六本木錄音室（Sony Music Roppongi Studio）或信濃町錄音室（Sony Music Shinanomachi Studio）很像。

不過，我倒是記得那時很常用到 Korg 的延遲效果器（SDD-1000 Digital Delay）。好像是細野先生的個人收藏，當時有兩台。

——而且還可以用來製作取樣音源。其實我以前也有一台（笑）。

寺田　那時雖然也有一台取樣機（E-MU Emulator），不過 Korg 那台能夠迅速地做出取樣音色，而且，我想細野先生也想要更加隨心所欲地創作刷碟音色（scratch sound），或是鏗鏘有力的節奏聲吧。樂器的部分則是除了之前的類比合成器之外，還有一台 Kurzweil 數位鍵盤（一九八三年發售，是當時第一台以唯讀記憶體 ROM 處理取樣音源的電子樂器），那台的鋼琴和弦樂音色之逼真，讓我非常驚豔。

——《S‧F‧X》的錄音流程是固定的嗎？

寺田　第一天要把音訊輸入到 MC-4 中，暫訂的和弦進行應該也一起放進去了。不過我通常不清楚每天在做哪一首歌就是。

——因為不是一首一首做，而是好幾首同時一起

14

譯注　日本新媒體藝術大師，東京藝術大學名譽教授，現為加州大學洛杉磯分校設計與媒體學院（UCLA Design Media Arts）客座教授。

做，對吧？

寺田　對。所以完全不會知道樂曲最後會變成什麼模樣（笑）。

——是純音樂？還是有人聲的歌曲……？通常也不會有所謂的樂譜吧？不過倒是有給MC-4輸入數值用的樂譜。

寺田　總之非常花時間，要錄很多內容。從傍晚六點開始錄，錄完了就去營業至深夜的餐廳或家庭餐廳吃東西（笑）。

——有一個單純的問題想要請教一下……請問《S・F・X》為什麼最後只收錄了六首歌？看起來好像有幾首歌被剔除了，樂曲的音軌紀錄表15上有兩首歌沒有收錄在專輯中，像是〈北極〉和〈あくまのはつめい〉（惡魔的發明）（參見頁207圖）。這兩首寺田先生有印象嗎？

寺田　〈北極〉好像有一點印象喔（笑）。總之，細野先生展現出他追求完美的一面。他應該不會想把任何不滿意的部分放進專輯中，因為這樣會降低作品的完成度。

——混音是細野先生和寺田先生你們兩位一起進行的嗎？

寺田　基本作業是我來做，不過即便聲音已經用EQ和殘響效果處理過，唯獨大鼓的平衡表現和音色還是很難獲得細野先生的認可，因為他的心裡早已下了一個標準。有時候我們還會把混音後的音源，直接帶去熟識的夜店DJ那裡檢視聲音的平衡表現，非常奢侈……。

——那個時候（一九八五年前後）正逢類比和數位的轉換期。有一段文字紀錄16也提到，當初《S・F・X》混音後的母帶也因為想要了解兩者差異，所以特地從數位轉成類比試聽比較。細野先生也曾經表示，〈Androgena〉這類樂曲比較適合用類比來做。

寺田　啊，我想起來了，我好像有拷過類比的母帶

喔。印象中，中低頻的聲音聽起來有比較舒服。不

過，當時只因數位的訊噪比[17]和串音（crosstalk）的狀態都很完美，所以一直讓我覺得很棒。況且，《S・F・X》發行年分是一九八五年，CD這種載體的音質與音色表現在當時都尚未成熟。

——不過，當時整個社會都一心一意想要前進發展，所以也不得不跟著時代走……。

寺田　在音樂製作方面，細野先生總是走在最前面。再加上我們那個年代的器材，更新的速度之快，尤其是只要錄音室出現新型的混音器或錄音機，大家就會一起認真研究。況且，器材是美規還是歐規，調整的方式也有所不同。那時要一直反覆進行那些作業，而且非學會不可，但也多虧了這

點，讓我受益良多。

——重新思考一下《S・F・X》的音樂製作背景就會發現，這張作品不但跨越了搖滾樂傳統的八位元(bit)取樣規格，甚至超越放克、迪斯可、融合爵士的十六位元，是一種三十二位元音樂的挑戰。三十二位元已經是音樂取樣切割的極限了（超過此位元深度，人類的大腦會無法感知差異，聲音聽起來會有黏在一起的感覺）。當初還有一段插曲，據說那時有讓阿非利卡・邦巴塔 (Afrika Bambaataa)[18]聽《S・F・X》，他聽了之後只回了一句：「狂(Crazy)！」那時 Art of Noise 樂團（所屬唱片公司[ZTT唱片][ZTT Records]）正值全盛時期）和JG・瑟威爾 (JG Thirlwell)[19]也很受歡迎，所以在

15　譯注　錄音盤帶的外盒上通常會標示盤帶收錄的音軌紀錄。

16　譯注　《Sound & Recording Magazine》，Rittor Music，一九八五年二月號。

17　譯注　訊號雜訊比，signal-to-noise ratio，縮寫為 SNR 或 S/N。

18　譯注　美國知名 DJ、饒舌歌手、音樂製作人，碎拍節奏音樂(Breakbeat)創始人之一，影響嘻哈文化甚鉅。

當時也算是走在嘻哈音樂、世界音樂潮流的尖端。

然後，我還在 Sedic 錄音室巧遇過金・桑尼・艾德（King Sunny Ade）[20]，他想來錄音室看細野先生，就和艾德先生擦身而過（笑）。

寺田 對耶～（笑）。總而言之，那時不論是英國還是美國，全世界的音樂製作或許都因為取樣音源的發展而掀起一場革命。所以，當時我認為細野先生一定又在盤算要從事新的挑戰。而且，對錄音師來說也是一個轉機，因為我們剛好在遇到瓶頸的時期聽到「ZTT 唱片」[21]的作品，因而讓我們對殘響效果器，尤其是壓縮器複雜的操作技巧產生極大的興趣，得以好好從頭研究一番，能面對嶄新的音樂製作概念。

——包含《Ｓ・Ｆ・Ｘ》，您認為這張專輯的音樂製作背景展現的是鐵克諾音樂的進化，還是結束？

寺田 這張作品走出ＹＭＯ的鐵克諾流行音樂風

格，同時又走在嘻哈那種黑人音樂的先端，給人一種充滿刺激的節奏感。

《Ｓ・Ｆ・Ｘ》的錄音。結果細野先生遲到了，所以

細野先生心中應該只有一個正確答案

——時間繼續往前推進到一九九〇年代。電視影集《雙峰》（Twin Peaks）、「藥物」（medicine）、「環境電子」、「出神音樂」這幾個關鍵字開始在細野先生的大腦中成形。

寺田 那個年代，就是《Medicine Compilation》的時期吧！這張專輯真是不錯，真的很不錯。當時我也很常進出細野先生的個人錄音室（DW 錄音室），其實像這種類似布萊恩・伊諾（Brian Eno）[22]風格，卻又富有節奏感的環境電子音樂，可能才是我的最愛。雖然在做這張的時候還沒有這種感覺就是了（笑）。

——《Medicine Compilation》現在聽會比當初聽

到的時候還有感覺。是因為我年紀到了嗎?(笑)這
張作品的音像世界讓人心蕩神馳。

寺田　不過,細野先生的音樂或許都會讓人產生這
種感受,很多東西在製作時還無法領會。YMO重
新合體之後的《Technodon》(一九九三年)也是一
樣,現在聽就覺得好讚。只不過在做這時一直在
彩排,有夠累人(笑)。有些專輯要用現在的感官來
聽才會覺得更棒,對吧。

——《Medicine Compilation》採用了在當時算是
相當先進的 Super Bit Mapping(SBM)[23] 錄音技
術,十六位元的CD聽起來卻有二十位元那種細緻

的殘響效果,當時還引發了一陣話題。

寺田　聽起來的感覺很接近現在的高解析音樂
(Hi-Res Audio)。SBM非常適合用來製造環境電
子那種殘響效果。不過因為音壓很高,所以可能不
太適合用在節奏鮮明的樂曲上。

——不論是當時還是現在,您認為什麼才是細野
先生心目中理想的聲音?

寺田　應該還是音壓飽滿又有穿透力,中低頻密度
也要夠高的聲音吧。感覺上,細野先生的心中應該
只有一個所謂的正解。為了得到那個答案,沒有任
何一個嘗試是正確無誤的。所以為了進一步接近

19　譯注　又名 Foetus、Steroid Maximus,澳洲音樂家、作曲家、唱
片製作人,擅長融合多種曲風,如神遊舞曲(Trip Hop)、後龐克
(Post-Punk)、爵士樂等。

20　譯注　奈及利亞歌手、創作人,擅長多種樂器,是將非洲流行音樂
文化推向國際的重要推手之一。

21　參見頁230專欄內容。

22　譯注　英國音樂家、作曲家、製作人和音樂理論家。環境電子音樂
大師,亦從事視覺藝術。

23　譯注　為Sony獨家的降噪技術的簡稱。該技術可將相當於二十位元的音
樂資訊轉換至十六位元的數位錄音載體(CD)中播放,並大幅減少
雜音的干擾。不過,當時SBM技術僅適用於類比輸入的 48kHz/
44.1kHz錄音規格。

它，錄音師只能自己從中摸索。

——可是我對細野先生做的聲音的第一印象，就是他的音樂總是給我一種聲音悶悶的感覺(笑)。

寺田　我想他應該不喜歡那種中高頻刺耳、低音和高音太突出但中頻被挖空，而且又沒有層次的聲音吧。不過他的悶悶感是具有穿透力的。我覺得他想表現出黑膠唱片那種中低頻豐富、密度又高的質感。細野先生喜歡的鋼琴聲也始終沒變，優秀的美國鋼琴就是他喜歡的類型，琴聲有一種甜甜的感覺。

——就聲音的偏好來說，感覺他和吉澤先生有一部分的喜好是相通的。

寺田　基本上，細野先生和吉澤先生都是做事相當嚴謹的人，所以對訊噪比或雜訊都很敏感。

——這裡要再次請教您，請問您如何定義錄音師和混音師的工作？

寺田　就是要盡可能做出符合音樂家或編曲家心中的音像世界，同時要以最完美的形式，將理想的聲音俐落地表現出來。

——我也覺得確實是如此。

寺田　好想再跟細野先生一起製作舞曲喔。可以在舞池中蹦蹦跳跳的那種。因為細野先生在我心中的形象，就是他在錄音室裡無止境地敲打 TR-808 的模樣(笑)。總之，和細野先生一起工作，讓我掌握節奏感的功力大增。

——因為細野先生總是說，他想要當的其實是打擊樂手啊(笑)。

寺田　我想要和細野先生一起做《S・F・X 2》(續集)。不管是取樣機還是幫忙操作電子樂器的樂手，反正所有人員和器材，都由我來出(笑)。

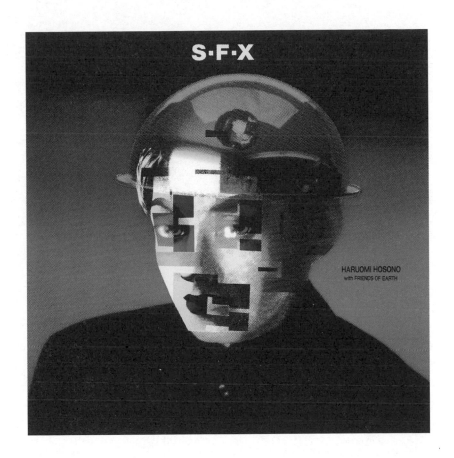

《S・F・X》

發行日期	1984 年 12 月 16 日
錄音期間	1984 年（詳細日期不明）
錄音地點	Sedic 錄音室
專輯長度	33 分 20 秒
唱片公司	Non-Standard 唱片 / 帝蓄唱片
錄音師	寺田康彥
唱片製作人	細野晴臣

《S・F・X》各曲編制

全樂器演奏：細野晴臣

① 〈Body Snatchers〉　　　　　　　久保田麻琴、Sandii、彼得・巴拉康、柯堤斯・納普
（ボディー・スナッチャーズ）　　　（Curtis Knapp）：人聲
作詞／作曲：細野晴臣
日語詞英譯：彼得・巴拉康（Peter
　　　Barakan）

② 〈Androgena〉　　　　　　　　　越美晴：和聲
（アンドロジーナ）
作詞／作曲：細野晴臣

③ 〈S・F・X〉　　　　　　　　　　西村麻聰（F.O.E/Friends of Earth）：Fender 貝斯
作曲：細野晴臣

④ 〈Strange Love〉
（ストレンジ・ラヴ）
作詞／作曲：細野晴臣
日語詞英譯：彼得・巴拉康

⑤ 〈Alternative 3〉
（第 3 の選択）
作曲：細野晴臣

⑥ 〈Dark Side of The Star〉
（地球の夜にむけての夜想曲）
作曲：細野晴臣

※ 補充說明：CD 版
最初 CD 版的〈Body Snatchers〉改收錄「Special Mix」版，同時多收錄一首十二吋單曲〈Making
of Non-Standard Music/Making of Monad Music〉中的歌曲＊。而 2001 年 11 月 21 日重新發行的
再版 CD，則將〈Making of Non-Standard Music/Making of Monad Music〉收錄曲另外發行，CD
版曲目改為和 LP ／錄音帶相同的收錄曲目。

★　**譯注**　即〈Non-Standard Mixture〉（ノン・スタンダード・ミクスチュアー）。

《S·F·X》24 軌錄音母帶盤帶及外盒

《S・F・X》錄音音軌清單

① 〈Body Snatchers〉

音軌 1 歌聲～錄音版本 1 細野晴臣
音軌 2 歌聲～錄音版本 2 細野晴臣
音軌 3 人聲「Body! Snatchers!」(取樣機 SDD-1000)：久保田麻琴、柯堤斯・納普
音軌 4 大鼓 1(Linn Drum)
音軌 5 大鼓 2(Linn Drum)
音軌 6 小鼓 (音源不明)
音軌 7 打擊樂素材 (TR-909)
音軌 8 通鼓 (音源不明)
音軌 9 拍手聲 (音源不明)
音軌 10 orchestral hit 管弦樂敲擊齊奏音色 (取樣機 SDD-1000)
音軌 11 黑膠唱片取樣音源 (scratch 刷碟音色)(取樣機 SDD-1000)
音軌 12 黑膠唱片取樣音源「EVA!」(取樣機 SDD-1000)
音軌 13 序列機・貝斯 1(YAMAHA DX-7)
音軌 14 序列機・貝斯 2(Prophet-5)
音軌 15 序列機・貝斯 3(YAMAHA DX-7)
音軌 16 合成器・管樂和弦 (樂器演奏初步錄音)(Prophet-5)
音軌 17 合成器・雙簧管 (樂段)(YAMAHA DX-7 + Prophet-5)
音軌 18 合成器・手風琴 B 部分和結尾部分 (YAMAHA DX-7)
音軌 19 合成器・奇幻的印度笛 尾奏部分 (音源不明) 合成器・馬林巴木琴 (音源不明)

② 〈Androgena〉

音軌 1 歌聲・細野晴臣
音軌 2 歌聲・越美晴
音軌 3 歌聲・細野晴臣「lunatic」、「androgena」疊聲部分
音軌 4 大鼓 (Linn Drum)
音軌 5 小鼓 (Linn Drum)
音軌 6 康加鼓 (conga)(Linn Drum)
音軌 7 拍手聲 (Linn Drum)
音軌 8 牛鈴 (Linn Drum)
音軌 9 通鼓 (Linn Drum)
音軌 10 鈴鼓和鐵沙鈴 (cabasa)(Linn Drum)
音軌 11 打擊樂器 (Kurzweil)
音軌 12 鼓框聲 (rim，類似節拍器聲……音源不明)
音軌 13 合成器・貝斯 (Kurzweil)
音軌 14 合成器・弦樂 (Kurzweil)
音軌 15 合成器・管樂 (Kurzweil)
音軌 16 合成器・鋼琴 (Kurzweil)
音軌 17 合成器・木管樂器 (YAMAHA DX-7)

《S・F・X》錄音音軌清單

③ 〈S・F・X〉

音軌 1 大鼓 (Linn Drum)

音軌 2 小鼓 (Linn Drum)

音軌 3 拍手聲 (Linn Drum)

音軌 4 腳踏鈸 (音源不明)

音軌 5 Art of Noise「登！」(取樣機 SDD-1000)

音軌 6 警報聲 (音源不明)

音軌 7 Indonesia of Noise (取樣機 SDD-1000)

音軌 8 噪音 (Prophet-5)

音軌 9「歪邀！」(Prophet-5)

音軌 10 合成器貝斯 1 (音源不明)

音軌 11 合成器貝斯 2 (音源不明)

音軌 12 原聲貝斯 (演奏・西村麻聰)

音軌 13 合成器・弦樂 (Prophet-5)

音軌 14 合成器・吉他 (Prophet-5)

音軌 15 人聲「Be good Be good」(取樣機 SDD-1000)

音軌 16 人聲「He make control dark side」(取樣機 SDD-1000)

音軌 17 音效・原子小金剛的跑步聲 (取樣機 SDD-1000)

④ 〈Strange Love〉

音軌 1 歌聲・細野晴臣

音軌 2 歌聲 (和音)・細野晴臣

音軌 3 大鼓和通鼓 (Kurzweil)

音軌 4 大鼓 2 (TR-909)

音軌 5 大鼓 1 (Linn Drum)

音軌 6 大鼓連擊 (Linn Drum)

音軌 7 通鼓 (TR-909)

音軌 8 腳踏鈸 (音源不明)

音軌 9 小鼓 (Linn Drum)

音軌 10 小鼓 2 (Linn Drum)

音軌 11 小鼓連擊 (Linn Drum)

音軌 12 拍手聲 (Linn Drum)

音軌 13 序列機・貝斯 (Kurzweil)

音軌 14 合成器・Fender Rhodes 電鋼琴 (音源不明)

音軌 15 序列機・木管 & 旋律 (Prophet-5)

音軌 16 合成器・手風琴 (Prophet-5)

音軌 17 噴射效果 (flanging) 鈴鐺風琴音色 (Prophet-5)

音軌 18 合成器・單簧管 (YAMAHA DX-7)

音軌 19 合成器・雙簧管 (Prophet-5)

音軌 20 合成器・吉他 (Kurzweil)

音軌 21 合成器・和弦・手風琴 (Prophet-5)

《S・F・X》錄音音軌清單

⑤　〈Alternative 3〉
音軌 1 合成器・風琴 摩斯密碼 (取樣機 SDD-1000)
音軌 2 合成器・甘美朗 (Gamelan)（取樣機 SDD-1000)
音軌 3 合成器・類笛聲 (取樣機 SDD-1000)
音軌 4 合成器・弦樂器 (取樣機 SDD-1000)
音軌 5 打擊樂器 (TR-909)
音軌 6 細野曲「3・6・9」的「咔、咔、咔」(取樣機 SDD-1000)
音軌 7 人聲「噢、噢、噢」(取樣機 SDD-1000)
音軌 8 人聲・男性 (取樣機 SDD-1000)
音軌 9 人聲「一、二」(ichi、ni)（取樣機 SDD-1000)

⑥　〈Dark Side Of The Star〉
音軌 1 立體聲・鋼琴 L (Kurzweil)
音軌 2 立體聲・鋼琴 R (Kurzweil)
音軌 3 立體聲・襯底 (pad) L (Prophet-5)
音軌 4 立體聲・襯底 R (Prophet-5)

《S・F・X》24 軌錄音母帶盤帶外盒

0 nwb/m DOLBY / NECAM / Q-LOCK MASTER · SLAVE

SEDIC SEIBU DIGITAL COMMUNICATIONS AUDIO STUDIO ☎ 470-9701

HEET NO. 1 TONES_____KHz_____KHz_____Hz~0vu & DOLBY TONE TAPE NO. 3

TIME 5'46"	(T/D)	REMARKS (SMPTE. Rec. 1/7)					DATE '84/11/1 Rec.			SMPTE FULL−10dB	
13 Record Sampling スクラッチ	14 BASS (シーケンス) 1 (DX-7)	15 Record Sampling EVA!!	16 ORCH HIT 昆[C][C]" (EMU) "VOX SAMPLE" (SDD-1000)	17 EVA!! INTRO (SDD-1000) CLAP (LINN)	18 BODY" SNATCHER" 昆[C][D]" 昆"ENDING (SDD-1000)	19 インド 間奏 ENDING (SDD-1000) Oboe(DX-7)/(Prophet) 8·2[A](2.3TIME) 昆(X0) ノコギリレコゲ P.PP.P.P 22ch	20 VOICE ENDING (SDD-1000)	21 KICK TRIGER 3ch KICK	22 VOX 3TIMEら囲 (mr. EQ-) (LINN)	23 アコーディオン 昆.[C].[B]" ENDING (mr.HOSONO) (DX-7)	24 MC-4 **ANALOG CH** 1 SHE JUST (SDD-1000) 2 THING (SDD-1000)

TIME 5'00"	(T/D)	REMARKS (SMPTE. Rec. 1/7)					DATE '84/11/6 Rec.			SMPTE FULL−10dB	
13 オルガン モーリス協奏曲	14 ガムラン HI.	15 ガムラン LOW	16 VOICE (男) MC-4 より 23 ×	17 笛	18 笛みたい	19 弦楽器	20 LINN MASTER	21 TR-909 17.ミー 硬 BRUSHで	22	23	24 MC-4
(SDD-1000)	(SDD-1000)	(SDD-1000)	(SDD-1000)	(SDD-1000)	(SDD-1000)	(SDD-1000)		(SDD-1000)			

TIME	(T/D)	REMARKS					DATE '84/11/11 Rec.			SMPTE FULL−10dB	
13	14	15	16	17	18	19	20	21	22	23	24

TIME		REMARKS					DATE / /			SMPTE FULL−10dB	
13	14	15	16	17	18	19	20	21	22	23	24

《S · F · X》24 軌錄音母帶盤帶及錄音音軌清單

FOR·PCM3324

SAMPLIN

ARTIST 細野晴臣 DIRECTER mr. YOKOTA TAPE SPEED 15·30 IPS 25

CLIENT ___GEO___ MIXER mr. TERADA ASS __ITOH__ STUDIO _A_ ST S

M—1	TITLE BODYSNATCHERS *LONG VERSION.*				COUNT 0(=ABS.100)~600				TAKE #1 O·K		
1	2	3	4	5	6	7	8	9	10	11	12
CLAP	VOX	KICK	SNA	TR-909 (ON,OFF)	←	TOM'S	BASS	BASS	←	BRASS (CHODE)	Record Sampling
	3Times 回 (no.tag.)			2×959			(シーケンス) 一部使用!!	(シーケンス) 2			スフラッチ
				P.P.From 2ch							
(LINN)	(mr. HOSONO)	(LINN)	(LINN)		(LINN)		(Prophet)	(DX-7)		(Prophet)	

M—2	TITLE ALTERNATIVE - 3				COUNT 0(ABS=730)~520				TAKE #1 O·K		
1	2	3	4	5	6	7	8	9	10	11	12
										Telephone	アイアイアイ (VOICE)
										From HOSONO's Record 3·6·9	
										(SDD-1000)	(SDD-1000)

M—3	TITLE DARKSIDE OF THE STAR				COUNT 0(ABS=1320)~540				TAKE #1 O·K		
1	2	3	4	5	6	7	8	9	10	11	12
		← PIANO →				← Prophet →					

M—	TITLE				COUNT				TAKE		
1	2	3	4	5	6	7	8	9	10	11	12

《S·F·X》24 軌錄音母帶盤帶及錄音音軌清單

7KHZ EMPHASIS OFF

~250~nwb/m ~DOLBY~/ NECAM / Q-LOCK MASTER · SLAVE

SEDIC AUDIO STUDIO
SEIBU DIGITAL COMMUNICATIONS
☎ 470-9701

SHEET NO __1__ TONES_____KHz_____KHz_____Hz~0vu & DOLBY TONE TAPE NO __2__

TIME 4'50"				REMARKS (SMPTE.Rec. 11/7)			DATE '84/10/10 Rec.				SMPTE FULL−10dB
13	14	15	16	17 p	18	19	20	21	22	23	24 MC-4
PIANO B C D (6) E F(10~114) E F(92~)	← 大きな鐘 → C D G(9~16)		HI-CHORD キョン,キョン	バッキンタイプ Melody	バッキンタイプ コード HI	バッキンタイプ コード LOW	BASS (シーケンス) II	BASS (シーケンス) I			
(FAIRLIGHT)	(DX-7)		(Prophet)	(Prophet)	(Prophet)	(Prophet)	(Prophet)	(Prophet)			

TIME 6'05"				REMARKS (SMPTE.Rec. 11/7)			DATE '84/10/16 Rec.				SMPTE FULL−10dB
13	14	15	16	17	18	19	20	21	22	23	24 MC-4

TIME 4'45" (T/D)				REMARKS (SMPTE.Rec. 11/7)			DATE '84/10/22 Rec.				SMPTE FULL−10dB
13	14	15	16	17	18	19	20	21	22	23	24 MC-4
→ STRINGS 1番	BRASS C(Oboを) 1番 2番	Perc	PIANO HI	PIANO LOW	PIANO HI D	VOX	BASS シーケンス	木管 D·♭⑤B REVERS	←	VOX ルミアイカル アンチロゴ W	
(KURZWELL)	(KURZWELL)	(KURZWELL)	(KURZWELL)	(KURZWELL)	(KURZWELL)	(MIHARU)	(KURZWELL)	(DX-7)	(AMS)	(miharu)	

TIME 5'40" (T/D)				REMARKS (SMPTE.Rec. 11/7)			DATE '84/10/25 Rec.				SMPTE FULL−10dB
13	14	15	16	17	18	19	20	21	22	23	24 MC-4
2)	TOM 連打!	HAT	KICK 連打!	ACCODION (CHODE) 2	← 鐘のオカズ キョン INTRO~あ,Ending	SNA 連打!	CLARINET (DX-7) Ob (Prophet) P.P.Fromル.13ch	BASS シーケンス	GUITAR	ACCODION (CHODE) 1	
et)	(TR-909)		(LINN)	(prophet)	(Prophet)	(LINN)		(KURZWELL)	(KURZWELL)	(prophet)	

《S·F·X》24 軌錄音母帶盤帶及錄音音軌清單

FOR. PCM. 3324

SAMPLING RATE 44.
TAPE SPEED 15・30IPS

ARTIST 細野晴臣 for "SFX" DIRECTER MR. YOKOTA 1984 12A

CLIENT ___GEO___ MIXER MR. TERADA ASS ITOH STUDIO___ST

M—1 TITLE ? (CUE TYPE) 未使用 LP-02 COUNT 0(=ABS.100)—500 TAKE #1 O.K

1	2	3	4	5	6	7	8	9	10	11	12
COWBELL	KICK	SNA	LOW TOM ECHO	TOM(LOW)	TOM(HI)	TR-909	CLAP	TOM CLAP	TR-909 (TOM)	←STRINGS→ 囚.囲.囚@	
(LINN)	(LINN)	(LINN)	(AMS)	(LINN)	(LINN)		(LINN)	(LINN)		(DX-7)	

2×960

M—2 TITLE ? 未使用 LP-03 COUNT 0(=ABS.630)—620 TAKE #1 O.K

1	2	3	4	5	6	7	8	9	10	11	12
R-BOX	KICK	SNA	TR-909	LINN MASTER	LINN MASTER (Perc)	TOM	KICK	SNA	TR-909 (TOMS)		
(FAIRLIGHT)	(FAIRLIGHT)					(LINN)	(LINN)	(LINN)	(LINN)		

M—3 TITLE ANDROGENA LP-04 COUNT 0(=ABS.1320)—500 TAKE #1 O.K

1	2	3	4	5	6	7	8	9	10	11	12
TAMB CABASA	KICK	SNA	CONGA	CLAP	COWBELL	TOMS	VOX	LINN MASTER	RIM カウント.囚	←STRINGS—	
									P.P.From 8ch		
(LINN)	(LINN)	(LINN)	(LINN)	(LINN)	(LINN)	(LINN)	(mr.HOSONO)	(LINN)		(KURZWEIL)	

M—4 TITLE STRANGE LOVE LP-05 COUNT 0(=ABS.1850)—600 TAKE #1 O.K

1	2	3	4	5	6	7	8	9	10	11	12
←KICK→ TOM P.P.From 7.8.9ch		SNA	CLAP	KICK P.P.From 2.11ch	LINN MASTER TAMB RIM	VOX ⟨MAIN⟩ P.P.From 8.9ch	RHODES	VOX ⟨PIANO⟩	SNA	KICK	木月 シーケンス (Melo
(KURZWEIL)		(LINN)	(LINN)	(TR-909) (LINN)	(LINN)	(mr.HOSONO)	(mr.HOSONO)	(mr.HOSONO)	(LINN)	(TR-909)	(Proph

《Ｓ・Ｆ・Ｘ》24軌錄音母帶盤帶及錄音音軌清單

EMPHASIS OFF

6owb/Ⅲ ~~DOLBY~~/ NECAM / Q-LOCK MASTER · SLAVE

SEDIC
SEIBU DIGITAL COMMUNICATIONS
AUDIO STUDIO
☎ 470-9701

HEET NO _1_ TONES _1_ KHz_____ KHz_____ Hz~0vu & ~~DOLBY TONE~~ TAPE NO _1_

TIME 7'00"		イントロ Prophet シーケンス	REMARKS 4 Bars ≒ 9.8sec 176 Bars DATE '84/9/5 Rec.								SMPTE FULL-10dB
13 内臓とりなし ゲシャ!!	14 広瀬さんなし ゲシャ!!	15 VOICE 図	16 ゴゴゴゴゴゴ	17 ゴゴゴゴゴ	ORCHES ジャンジャン ART OF NOISE!!	ORCHES ART OF NOISE!!	連打!! (TR-909)	21 STRINGS (CHORD)	22 BASS	23 1.V.! スタンダード	24 MC-4
		Prophet (Melo) 3回目の 頭光		一銀 16cht 図 中 3.4の図Melo たいほー Low			S.W. IN.OUT カサカサ鳴り P.P.From				
10 (EMU)	(EMU)		右いほー (EMU)	(EMU)	(EMU)	(EMU)	3ch	(Prophet)	(Prophet)	(EMU)	

TIME 1'10"				REMARKS					DATE '84/9/10 Rec.		SMPTE FULL-10dB
13 STRINGS のような	14 BASS	15 STRINGS	16 鉄鐘	17 STRINGS (Melo)	18 STRINGS	19 STRINGS	20 BRASS	21 鉄鐘 ガムラン?	22 鉄鐘 ガムラン?	23	24 MC-4
手弾き 1	シーケンス	手弾き 1	シーケンス	シーケンス 1	シーケンス 2	シーケンス 3	シーケンス 4	カンカン シーケンス A	カンカン Hi シーケンス B		
(Prophet)	(EMU)	(Prophet)	(Prophet)	(Prophet)	(Prophet)	(Prophet)	(Prophet)	(Prophet)	(Prophet)		

TIME 2'08"				REMARKS					DATE '84/9/11 Rec.		SMPTE FULL-10dB
13	14 ←— STRINGS —→ C·Bass	15	16 ←— STRINGS —→ Vla	17	18 LINN カウント	19 STRINGS (Melo)	20 A·PNO	21 ←— STRINGS —→ (CHORD) 1	22	23	24 MC-4
	(Prophet)		(Prophet)		(Prophet)		(EMU)				

TIME				REMARKS					DATE '84/9/12 Rec.		SMPTE FULL-10dB
13	14	15	16	17	18 STRINGS Vla	19 ブラッシュ	20 ジャンパロ	21 STRINGS Vla	22 STRINGS C·Bass	23	24 MC-4
					Ending のみ シーケンス	シーケンス	シーケンス	シーケンス END	シーケンス		
					(Prophet)	(DX-7)	(DX-7)	(Prophet)	(Prophet)		

《S・F・X》24 軌錄音母帶盤帶及錄音音軌清單

S・F・X (1984)、Medicine Compilation (1993) — 寺田康彦 Yasuhiko Terada　　212

FOR·PCM 3324.

ARTIST _HARUOMI - HOSONO_ DIRECTER _MR. YOKOTA (TEICHIKU)_ / _MR. ITOH (GEO)_ SAMPLING RATE. 44.1KHz TAPE SPEED 15 · 30IPS

CLIENT _GEO_ MIXER _MR. TERADA_ ASS _ITOH_ STUDIO _B_ ST

30分 3·24-8 MIX (ANALOGE)

M— 1 TITLE _MAKING OF NON-STANDARD "_ HOSONO. A-type COUNT O (=ABS.0.100) — 720 TAKE #7 O.K

1	2	3	4	5	6	7	8	9	10	11	12
Prophet (CHORD)	オハイエンス!! 1行目 Prophet アルペジー	ヤム!! チャチャ.チャ.チャ	Perc (SNA)	KICK	SNA	HAT	CABASA	CLAP	LINN MASTER	Perc (TOM)	チャチャ.チャチャ ホッチキス
	2×961										
(EMU)	(EMU)	(TR-909)	(LINN)	(LINN)	(LINN)	(LINN)	(LINN)	(LINN)	(TR-909)	(EMU)	

M— 2 TITLE _MEDIUM COMPOSITION #1_ HOSONO. B-type COUNT O (=ABS. 850) — 120 TAKE #7 O.K

1	2	3	4	5	6	7	8	9	10	11	12

M— 3 TITLE _MEDIUM COMPOSITION #2_ HOSONO. C-type COUNT O (=1040) A.B.S — 220 TAKE #7 O.K

1	2	3	4	5	6	7	8	9	10	11	12
	チェンバロ (Melo) 1.	オーボエ (Melo) 2	STRINGS Kla		STRINGS Kl. 4	STRINGS Kl.		STRINGS (CHORD) 3		STRINGS 2	
	(Prophet)	(Prophet)	(Prophet)		(Prophet)			(Prophet)			

M— 4 TITLE _MEDIUM COMPOSITION #2 Take-2 (未使用)_ HOSONO. D-type COUNT O (=1330) A.B.S — 210 TAKE #7 O.K

1	2	3	4	5	6	7	8	9	10	11	12

《Ｓ・Ｆ・Ｘ》24軌錄音母帶盤帶及錄音音軌清單

細野先生談《S・F・X》

——當年我在出道（World Standard）前夕，因為要和細野先生開會，所以就去拜訪了製作《S・F・X》的 Sedic 錄音室，那時我往主控室一望，結果看到了自己也在用的 Teac 家用錄音機和延遲效果器……。沒想到細野先生也和我一樣使用市售的一般器材，結果還能做出那麼厲害的音樂，實在讓我驚訝不已。這應該是一九八四年秋天的事。

細野　從《Philharmony》到《S・F・X》這段期間，我自己的音樂製作方式開始有所轉變。那時是音樂界開始轉向數位化製作的時期，正好也是 Sony 剛推出 PCM-3324（數位盤帶錄音機）之時。

不過，《Philharmony》反而特地用類比錄音機（丹麥廠牌 Lyrec）來做。因為，以前我在 YMO 時期曾經用 3M 的數位錄音機（The Digital Audio Mastering System＝DMS）錄過音，可是結果我不太喜歡，所以後來才會改用 Teac 的家用錄音機（Tascam 80-8）來錄。那是在做《BGM》的時候，用那張專輯圓潤飽滿的低音是用 Teac 的聲音，用 3M 就做不出來。做《S・F・X》時，在 Sedic 錄音室使用的是 PCM-3324，那種「光芒四射」的聲音感覺不算太差，和 3M 比起來已經算是很好了，所以當時有點難以抉擇。剛開始之所以會類比和數位兩種都錄的原因就在此，因為我一時還拿不定主意。

——細野先生自己後來也買了PCM-3324吧。

細野 對。那台到幾年前都還放在DW錄音室裡。

——話雖如此，細野先生為何還是積極採用家用器材錄音呢？

細野 做《Philharmony》時，取樣機用的是高級器材E-MU Emulator，我記得我的產品編號應該是68號。順便說一下，1號在史提夫・汪達（Stevie Wonder）那裡（笑）。後來受到嘻哈音樂的影響才了解到，「根本不需要用什麼高價的器材，要用隨手可得的器材來做才對」，就像阿非利卡・邦巴塔那樣，現場操作Korg SDD-1000（數位延遲效果器），即興創作取樣音色。YMO以往那種嚴肅內斂的音樂製作已經過時了。TR-808雖然YMO當初也玩得很凶，不過邦巴塔的手法更新穎。這點給我的影響很大。器材的平價化是一個重大的轉折。

——感覺〈Alternative 3〉這首就是那個影響之下的

——細野先生自己後來也買了PCM-3324吧。

人想用類比錄音這門技術了。

——然後，畢竟PCM-3324比較好用，所以《S・F・X》最後還是決定要用那台來做。

——最後選擇那台的決定性因素是什麼？

細野 因為收錄在《S・F・X》的〈Strange Love〉這首曲子有許多細膩的停頓（聲音消逝之處），用數位錄音就能做出無聲狀態，一種完全沒有嘶嘶聲（hiss）[1]的世界。那時我才發現：「原來無聲才是重點！」而且這點只有數位錄音才能做到，所以後來我也就開始專心往數位製作發展了。

——田中信一先生也說過一樣的話。他說，沒出聲的部分，也就是無聲部分，聽起來很舒服。

細野 嶄新的數位錄音在那個時代有如大浪般席捲而來，所以大家都一心追著浪潮走。幾乎已經沒有

譯注

1　磁帶在錄音或在播放時所產生的高頻雜訊。詳細說明參見頁341注12。

產物，效果很驚人耶。

細野　因為那首是即興創作，是在出神的狀態下把某個音源放到唱盤上播放，再隨手用 SDD-1000 取做出來的。之後我又將偶然錄到的音源做成循環樂段(loop)，然後一邊聽效果，再一邊把聲音錄進去(笑)。

──沒想到是這樣。

細野　這個手法我在《銀河鐵道之夜》（一九八五年）和《Coincidental Music》（一九八五年）也玩過。

──《The Endless Talking》（一九八五年）好像也有……。

細野　對對對，那一張是我即興創作的集大成之作！那張專輯主要是為了在義大利熱那亞的裝置藝術展覽製作的，用的是能無限播放的循環卡帶。總之，當時想要做的事情實在太多了。因為音樂以外的資訊量也很大。

──感覺也用了各式各樣不同的樂器。有新型的，也有特地使用古老的樂器。

細野　《S·F·X》的木管音色應該是用 DX-7 做的。

──還有 Linn Drum、Kurzweil 的鋼琴音源、TR-808 及 909、E-MU Drumulator……。

細野　E-MU Drumulator，真懷念啊(笑)。

──另外有一點讓我覺得很奇妙的是，《S·F·X》僅僅收錄了六首歌曲而已。我有找到幾首有錄音但最後沒收錄的樂曲（〈あくまのはつめい〉[惡魔的發明]、〈北極〉），看來細野先生有錄樂器演奏和假定的和弦旋律，然後就沒再繼續往下做了。也就是說，《S·F·X》這張專輯的六首收錄曲是經過精心挑選的。作品完成後，細野先生有什麼感想嗎？

細野　不過，那時我不太喜歡〈Body Snatchers〉的日語版，所以就做了別的版本，結果反而更喜歡那個版本。歌曲方面，我到現在還是很喜歡〈Strange Love〉和〈Androgena〉。最喜歡的，果然還是

〈Alternative 3〉！

—— 我記得當時看到《S・F・X》這張激進的專輯中有收錄〈Strange Love〉和〈Androgena〉這兩首歌，讓我感到「細野先生果然心中還是有流行樂的啊」，有種鬆了一口氣的安心感。

細野　當時雖然聽的都是激進的嘻哈音樂，不過那時覺得十六位元好像不太夠，所以就嘗試了一下三十二位元。那個時期我整個人都投入在這件事上。

—— 當時除了阿非利卡・邦巴塔的音樂以外，還有受到哪一種音樂類型的影響嗎？

細野　J・G・瑟威爾吧，有一種重金屬嘻哈的感覺。

——（笑）。好久沒聽到了。後來細野先生延續《S・F・X》的音樂風格，組了一個新樂團「F・O・E」[2]，同時主打「O・T・T」（Over The Top）這個音樂理念。

細野　那是因為那個時代的氛圍吧。一種「超越上限」的概念。那時雖然還沒有網路，不過已經是一個資訊氾濫的年代。至少我自己是這樣認定，因為那個年代的資訊太過氾濫，一切都做過頭了。不過那個音樂理念，其實是從席維斯・史特龍（Sylvester Stallone）的電影《超越顛峰》［Over The Top］，一九八七年上映）那裡借來的（笑）。

—— 細野先生其實是史特龍粉吧。他的新電影您也看過了吧。

細野　嗯，覺得他很有天分啊。反正我本來就是半個迷弟。我愛史特龍（笑）。

2　以細野晴臣和 Interiors 樂團前團員野中英紀為核心的音樂團體，成員不定，西村麻聰、越美晴、Sandii 等人都曾加入。該音樂團體以「Friends of Earth」名義在《S・F・X》的工作人員名單中登場之後，一共發表了三張迷你專輯，而且直到音樂活動結束之前，皆使用由細野本人命名的「Over The Top/O.T.T.」節拍製作鐵克諾音樂。專輯《Sex Energy & Star》（一九八六年）中收錄了詹姆斯・布朗（James Brown）的〈Sex Machine〉翻唱曲，詹姆斯・布朗本人以及梅修・帕克（Maceo Parker）亦參與演唱。

《Medicine Compilation》

發行日期	1993 年 3 月 21 日
錄音期間	1990 ～ 1992 年
專輯長度	63 分 07 秒
唱片公司	Epic/Sony 唱片
錄音師・錄音地點	細野晴臣 / 狸貓錄音室（錄音室設備維護 by 原口宏）
	寺田康彥 /Onkio Haus
	田中信一 /Victor 錄音室
	吉野金次 /Sony 信濃町錄音室
混音師	寺田康彥＆細野晴臣 & Kay Nakayama（ケイ中山）（Onkio Haus）
唱片製作人	細野晴臣

《Medicine Compilation》各曲編制

① 〈Laughter Meditation〉
作詞：越美晴
作曲：細野晴臣、Kay Nakayama

細野晴臣：Medicine · 鼓組、Prophet-5
拉拉吉 (Laraaji)：齊特琴 (zither)、卡林巴琴
　（過單顆效果器）
Kay Nakayama：TR-808、貝斯、Oxygen · 豎琴
　（harp) & 取樣音源
越美晴：鋼琴
瑪麗亞 · 布瑞金 (Maria Brackin)：人聲

② 〈Honey Moon〉
作詞／作曲：細野晴臣

細野晴臣：主唱、樂器演奏
矢野顯子：擬聲演唱 (vocalese)
木津茂理：和聲
Yoko Tami (タミヨウコ)：和聲

③ 〈Deira〉
作曲：細野晴臣

細野晴臣：全樂器演奏

④ 〈Quiet Lodge Edit〉
作曲：細野晴臣、Kay Nakayama、寺田康彥

細野晴臣：鍵盤
Kay Nakayama：鋼琴＆取樣音源
河內重昭 (チト河內)：鋼鼓 (steelpan/steel drum)
原田悠仁：鋼鼓

⑤ 〈Medicine Mix〉
作曲：細野晴臣、清水靖晃

細野晴臣：鍵盤、框鼓 (bendir)、人聲
越美晴：人聲
清水靖晃：葛利果聖歌風格 (gregorian conception)
大德寺昭輝：祝禱聲
Kay Nakayama：打擊樂器

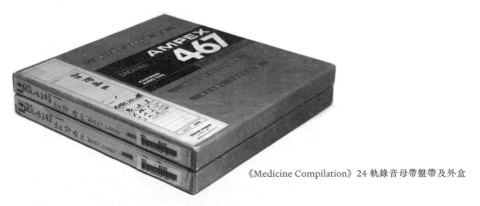

《Medicine Compilation》24 軌錄音母帶盤帶及外盒

《Medicine Compilation》各曲編制

⑥　〈Sand Storm Edit〉
作曲: 細野晴臣、Kay Nakayama、寺田康彦

細野晴臣: 民謠吉他、其他樂器

⑦　〈Mabui Dance #2〉
作曲: 細野晴臣

細野晴臣: 鍵盤		上原知子: 主唱	
照屋林賢: 三味線		木津茂理: 和聲	
Yoko Tami: 和聲		河內重昭: 鋼鼓	
原田悠仁: 鋼鼓			

⑧　〈Aiwoiwaiaou〉
作詞／作曲: 細野晴臣

細野晴臣: 主唱、樂器演奏

⑨　〈Armenian Orientation〉
作曲: 細野晴臣

細野晴臣:「杜讀管」(duduk) 模擬音色、
　　框鼓、鍵盤
木本靖夫: 鐘 (bells)

⑩　〈Ambient Meditation #3〉
作曲: 拉拉吉 (Laraaji)

細野晴臣: Prophet-5
拉拉吉 (齊特琴 (過單顆效果器)
福澤諸 (福沢もろ): 人聲

※ 附註

《Mental Sports Mixes》

由 The Orb (艾力克斯‧派特森 (Alex Paterson))、808 State (葛蘭‧馬賽 (Graham Massey))、Bomb the Bass (提姆‧席曼農 (Tim Simenon))、Something Wonderful (Kay Nakayama) 等人將《Medicine Compilation》和《Omni Sight Seeing》此兩張音樂作品重新混音過的專輯。

1.〈Orgon Box (Secret Life Mix)〉
2.〈Laughter Meditation (The Reality Of Impossible Orbjects)〉
3.〈Caravan (Desert Hallucination Mix)〉
4.〈Medicine Mix (Massey Mix One)〉
5.〈Laugh Gas (Remix 12")〉
6.〈Arabic 1 (Cave Of Life Mix)〉
7.〈Laughter Meditation (Massey Mix)〉
8.〈Medicine Mix (Extend Wonga Wig Out 2)〉

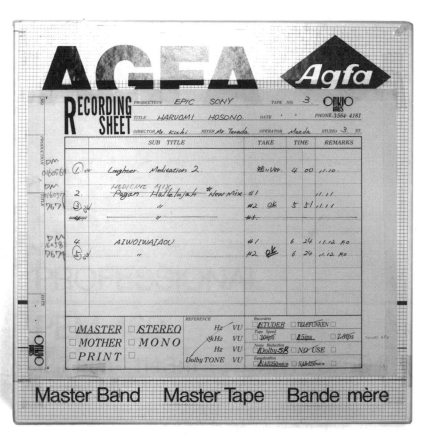

《Medicine Compilation》原始錄音母帶盤帶外盒

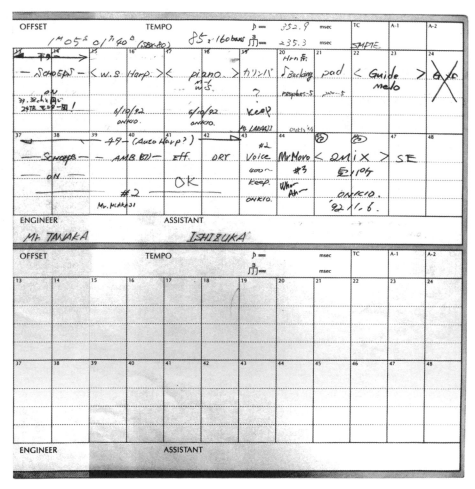

《Medicine Compilation》48 軌錄音母帶盤帶及錄音音軌清單

TITLE 細野晴臣 Solo M-1 (Laughter Meditation) **TIME** **ABS** 0 ~ 8'20
RS SN 1'00 ~ 9'20

1	2	3	4	5	6	7	8	9	10	11	12
< Bass >	H.H.	Kick	← perc →	perc →	㉖ SN keep	SN	KASE	Cym	Tom	Triangle	
		ON	OFF			78~					
	6/10/92 ONKIO	6/10/92 ONKIO	RE-20	67.	6/10/92 ONKIO	6/10/92 ONKIO			6/10/92 ONKIO	6/10/92 ONKIO	

25	26	27	28	29	30	31	32	33	34	35	36
Voice #1	perc	笑い	カリンバ	Mr. Moko	Mr. Movo	← SCHOEPS		49 (Auto Harp)	AMB (87)	Line	Line
400~ (OK)	HOSONO	B3bars	19ch のプレイを 上書した その OK	#1 Wko...	#2 Abi...	ON			#1 AMB	Effect out	DI ect out
ONKIO 8/10/92	ONKIO	ONKIO									

DATE 1991.2.3 **STUDIO** Jvc 302st **PRODUCER** Mr. HOSONO **ARRANGER** Mr. HOSONO.

TITLE **TIME** **ABS**

1	2	3	4	5	6	7	8	9	10	11	12

25	26	27	28	29	30	31	32	33	34	35	36

DATE **STUDIO** **PRODUCER** **ARRANGER**

《Medicine Compilation》48軌錄音母帶盤帶及錄音音軌清單

CLIENT: EPIC SONY
DIRECTOR: HOSONO

☑DIGITAL 3324 ~ 37F8　☐ANALOG
EMPHASIS OFF | LEVEL
SAMPLING RATE 44/ | N/R
| SPEED

13	14	15	16	17	18	19	20	21	22	23	24	REMARKS
SN	SN	(KICK)	KICK	SAX_Delay	くて	H.H	BASS TB-303	PAD		HOSONO VOX	'92 3/30	
	ブラシ	909		清水靖晃		M-1	うさうひみづすす		WAVE ST. Mellow Square	1745~ そトレロ		
				Rec. '92 5/6 おさらぎ的		Rec. 5/30	Rec. 5/6 '90 少しにしい 使う	→		Safe 寂しい別	Tempo. 120 Offset -14.35.00	

37	38	39	40	41	42	43	44	45	46	㊽	㊼	ARRANGER
母その perc 85~	Syn Gui Melo	Wood	Vox	VOX	VOX	VOX		GREGORIO HYMN	< 2Mix >		HOSONO	
→DBL	17~65 73~80 105~112	MIHARU 91トル Delay 気!!	MIHARU S-1000	LOW U-110	∟FEMALE┘ T3+U-110			(CD)		完1枚 11/6~11/7	ENGINEER HOSONO	
HOSONO	89-105	500% 26FB 333%6 0 FB ↓								ONKIO 3	ASSISTANT HOSONO	

TAIL OUT	NOTICE				ONKIO HAUS	TEL. 564-4181 · FAX. 567-0935

13	14	15	16	17	18	19	20	21	22	23	24	REMARKS
(Strings #2)	FX ①	FX	FX	VOICE	LOW TOM	シンバル	ブラシ ワーク	KICK	BASS	LONG TONE	SE VOICE	<DRUMS> '88. 0'5 (23'09")
	WAVE ST.	くじら	↑		(×イ- 808) ×8	R-8M "/5	R-8M "/9	909	PROT.	WAVE ST.	E- MAX	
	とさうさ 出す	付く 方がいい	対集的	サ12イ お.はんエコー		お切い絶めん バーエコ	使す絶めん ?		"/8	"/9	"/9	Tempo. 120 (3/4) Offset -21.'94.00

37	38	39	40	41	42	43	44	45	46	47	48	ARRANGER
10/12/92 ONKIO	10/12/92 ONKIO	10/12/92 ONKIO	BASS	BAM BOO #2				SE				
808. kick	808 Cym	proceus F. snap	10/12/92 ONKIO T-3 4 Proteus	三清水 version	EPA ? ナイ ←────→ にそっぱなし		<─ hort ─>		くて		ENGINEER ASSISTANT	

《Medicine Compilation》48 軌錄音母帶盤帶及錄音音軌清單

TITLE: Pagan Hallelujah) **SHEET NO.** **PROJECT:** QUIET LODGE/SOLO.
COUNT: ABS 1430 ~ 2025

TRACK	1	2	3	4	5	6	7	8	9	10	11	12
	(R.BOX)	VOICE	SN	<	Perc.	>	909	Kick	(RIM)	AMBIENT HARP	BASS	KICK
		SAMP'LING	808				perc.	MIX	808	< T3 >	F-G	808
			PA 9 Feedback 794 13% 6/4 18.21					(基本は 伍ちか)				

TRACK	25	26	27	28	29	30	31	32	33	34	35	36
	VOX	COWBELL	TOM	KICK	VOX	KICK	Fl. Snap	VOX Hosono	ユニヌ perc	鐘 2種類	和の perc	皮もの perc
	Hosono ② タイトル	808	808	808 + S-1000	大岸子 R.	R-8		Hosono ①	17～88	17～81	65～81	85～
						1/4				12ch 12PPT		
								R-8	1/4	R-8	R-8	HOSONO

TITLE: BAMBOO (仮) **COUNT:** 2130 ~ 3310

TRACK	1	2	3	4	5	6	7	8	9	10	11	12
3/4	LONG TONE	(ﾅﾅ)	ﾅﾅ	ﾅﾅ	ﾅﾅ	(ﾅﾅ)	DUDAK SOLO		DUDAK	SE	(EPf #2)	
TOTAL 470位?	LOW WAVE ST. 1/8		1/2ん feed back delay 33 sec. '90 12/4	1/2ん		とば゛ツ	(裏) T3 79ら おくれエコー '90 12/4		LONG LOW T3	半 戸 マリンバ チャイナ EMAX '90 15/4		

TRACK	25	26	27	28	29	30	31	32	33	34	35	36
	?	?	鈴 ONKIO	10/12/92	尺八 (ok)	ハーモナイズ	(せ2)		10/13/92 ONKIO	10/12/92 ONKIO	10/12/92 ONKIO	10/12/92 ONKIO
			きもとくん	MEDECINE Drum ①	MAIN 三柄眞風	A			MEDECINE Drum ②	? Drum	金物 Perc.	808
			'90.14/4		'90.15/4							13 bars

↓ 割入 三をかすこと

《Medicine Compilation》48 軌錄音母帶盤帶及錄音音軌清單

細野先生談
《Medicine Compilation》

——這張不可思議的專輯是細野先生留長髮的時期（笑）製作的。老實說，我有很長一段時間都沒辦法親近這張《Medicine Compilation》……。

細野　我也一樣喔。

——可是這次重聽之後卻覺得「好讚！」，這點我和寺田先生意見一致。這張現在聽來比當初更有感，怎麼會這樣？是因為我終於跟上這張專輯的腳步了嗎？還是因為我（的年紀）開始能理解美國原住民的心情了？

細野　喔？啊～是我那個美國原住民時期是吧[1]。

——《Medicine Compilation》是當老爺爺的練習喔？（笑）那個時期是細野先生出神音樂的全盛時期，全心全意在糅合浴室音樂和環境電子音樂。當時還提出了「Quiet Hip」（躁進的寧靜）這個口號。

細野　當時的事情，我已經不記得了耶……。

——我想也是。那時的細野先生就像一部會自動寫日記的機器，每天都馬不停蹄地在做音樂。彷彿每一天都是為了下一個目標在自我訓練一樣。

細野　《Medicine Compilation》最後錄好的是〈Aiwoiwaiaou〉這首喔，在進入母帶後期處理作業的前一天做好的。那時候覺得專輯中不放進這首不

我是在準備練習當老爺爺啦。

行。

—— 這首歌給人一種紐奧良爵士（New Orleans Jazz）遇上藥物文化的感覺。

細野　我是以做非洲音樂的心態在做〈Aiwoiwaiaou〉啊。連非洲的朋友聽了都說這就是他們的音樂，有菲拉庫提（Fela Kuti）[2]的感覺。

—— 那個時期常常可以看到細野先生在打框鼓。

—— 那又是為什麼？

細野　這個就要往回倒帶一下，因為在做上一張專輯《Omni Sight Seeing》時，我迷上了用框鼓做音樂的樂團，整個人就像著了魔一樣。我還有認真研究摩洛哥「柏柏人」（Berber）和「格瓦那」（Gnawa）的傳統民族音樂（據說該音樂會讓聽眾進入出神狀態以便驅魔）。然後我找不到會打框鼓的人，所以

只好自己下海了。

—— 印象中，拍子好像滿奇特的。

細野　兩拍三連音，是一種可以打成兩拍，也能打成三拍的打法。當時我認為這就是音樂的原始節奏，就一個人打個不停。所以說，從《Omni Sight Seeing》開始，《Medicine Compilation》這張也是，我在專輯中放進了許多象阿拉伯音樂、歐洲的環境電子音樂，以及非洲音樂的元素。我甚至還去夏威夷拜訪利里醫師[3]。

—— 細野先生發掘了許多象徵時代意義的關鍵字，就像剛才提到的「Quiet Hip」。感覺您對這件事的熱忱更勝音樂。

細野　對。像是「calm」（冷靜）、「tranquility」（平

1　譯注　細野晴臣在該專輯製作期間（一九九〇年代前後）對美國原住民文化十分嚮往，影響了他的音樂創作風格，甚至模仿他們紮起長辮子。

2　譯注　奈及利亞音樂家，非洲節奏音樂（afrobeat）先驅。長期關注社會與政治，並積極透過音樂發聲。

3　譯注　美國醫師暨神經科學家約翰・利里（John C. Lilly），「漂浮療法」的提倡者，設計首座「漂浮艙」，據說能讓人在艙內失重且無聲無光的狀態下完全放鬆情緒。

靜）這類關鍵字。

——還有「algae」（如水藻般的生活態度）、「tabula rasa」（如白紙般的狀態）。

細野 「algae」現在還是進行式，是很重要的字。從那時開始展開的事物，到現在仍然在進行中。可以說是一種意識，或者說是概念，總之，那些重要的文化還是一樣連綿不斷地在延續下去，可是世人依舊沒有察覺。

——不過，您當時給我一種「細野先生的心思飄去哪兒了？」的感覺，讓我很擔心。

細野 是啊。渾身充滿不安。

——……而且，還很忘情地讀了《死ぬには良い日だ》[4] 這本書吧。

細野 簡直無法自拔。這些文字已經超越個性本身，是「宇宙智慧」等級的東西，所以字字句句都是關鍵啊。

4 **譯注** 丹尼斯・班克斯（Dennis Banks）與理查・爾多斯（Richard Erdoes）著，三五館。原書名為《Ojibwa Warrior》，日文版書名意為「今天是死去的好日子」。

未發行的夢幻專輯
《Linda Carriere》

在 Tin Pan Alley（細野晴臣、鈴木茂、林立夫、松任谷正隆）參與過的眾多相關音樂作品當中，這張專輯被認為是必聽佳作，卻遭受被打入冷宮的命運。《Linda Carriere》（全十曲）宣傳用的樣品盤上刻有［ALFA001］，這個數字即是專輯編號，代表這張是「Alfa唱片」最先製作的專輯作品。

一九七七年年初，細野先生和［Alfa 唱片］簽下唱片製作人契約，而當時的首要任務，就是「要讓國外女歌手在國際上出道」。為了實現這個夢想，他和村井邦彥在美國當地舉辦選秀會，因而找到一位克里奧人

（creole，出生於中南美洲的歐裔白人後代或混血兒）女歌手琳達・凱莉爾（Linda Carriere）。

想必當時細野先生的腦中已經浮現出 Dr. Buzzard's Original Savannah Band 樂團的形象，因為這張專輯不但充滿獨特的克里奧情調及熱帶風情，還散發出濃濃的 AOR（Adult Oriented Rock，成人抒情搖滾）樂風，算是日本本土製作的首張「伯班克曲風」（バーバンク・サウンド）[1]音樂作品。

這張出道作品擁有豪華的創作陣容，除了細野先生以外，還找來山下達郎、佐藤博、吉田美奈子、矢野顯子等人作曲，同時積極參與錄音演奏。可是琳達本人聽了成品之後，卻對歌詞內容（作詞者為時任《紐約時報》記者的詹姆士・雷根［James Ragan］）

頗有微詞，而音樂總監村井邦彥也認定這張作品的「樂曲太過薄弱」，終至落入無限期延後發行的命運。至今，這張專輯仍多次有人提議發行，但計畫依舊處於停擺狀態，令人遺憾。

不過，《Linda Carriere》這張音樂作品在現在聽來依然十分出色，並且可以由此合理推測，「要是這張專輯當初順利發行的話，很可能會改變後來YMO 的製作方向」。另外偷偷補充一下：這張目前尚存少量宣傳用的樣品盤，在拍賣市場的價格仍居高不下。

[1] 譯注

為和製英語，直譯成英語則為［Burbank Sound］。此曲風在日本用來表示美國唱片製作人暨唱片公司高層藍尼・沃倫克（Lenny Waronker）於一九六〇年代晚期在華納唱片製作的音樂作品，其風格通常是以抒情搖滾或抒情流行歌曲為主。當時華納唱片總部位於加州的伯班克（Burbank），故得此名。

ZTT音樂製作風格

ZTT唱片（一九八二年成立）主要是由唱片製作人兼錄音師蓋瑞·朗根（Gary Langan）及音樂製作人崔佛·洪恩（Trevor Horn）所成立，當時唱片公司經營團隊的主要成員是由錄音師來擔任，這一點同時象徵了一九八〇年代的音樂製作方針。

該廠牌的第一首暢銷金曲，也誕生於唱片公司成立的同一時間，而這首歌便是收錄在ABC合唱團首張專輯《愛情語彙》（The Lexicon Of Love，一九八二年）中的〈愛的容貌〉（The Look of Love）。當時流行聆聽、比較著從唱片中擷取一段其他現成音源的十二吋黑膠的重新混音版，樂迷也相

當期待聽到同一張專輯的不同版本。

隨後，Yes合唱團的專輯《90125》（一九八三年）在全球大賣，ZTT唱片因此在國際上聲名大噪。洪恩和朗根兩人充分運用當時仍屬高價位的音色長度必然也很短，然而這項技術上的限制，卻也造就了「管弦樂敲造他們的音樂製作風格。他們製作音樂的基本方式如下。

首先，由於Yes合唱團在錄製專輯時，有一首鼓手亞倫·懷特（Alan White）的樂曲（track）沒有用到，他們就把這首當作取樣的主要素材，接著從唱片中擷取一段其他現成音源的佛·洪恩（巴格斯樂團〔The Buggles〕前團員）的音樂偏好。正因如此，

Fairlight等取樣機製造大量的取樣音源。可是礙於當時的技術發展，取樣音源往往只有數秒長而已，能錄製的音色長度必然也很短，然而這項技術上的限制，卻也造就了「管弦樂敲擊齊奏」（orchestral hit）、「管樂敲擊齊奏」（brass hit）這類短音色的誕生，提供了可以用來點綴樂曲的全新創意。

不過，ZTT唱片的目標是要製作以前衛音樂（Avant-garde music）為基礎的流行音樂。這點應可歸功於崔佛·洪恩（巴格斯樂團〔The Buggles〕前團員）的音樂偏好。正因如此，

ZTT音樂作品的旋律在當時給我一種朗朗上口的印象，有許多歌曲都相當出色。而堪稱ZTT集大成之作的，當屬流行電子音樂團體 The Art of Noise（或稱 Art of Noise）的音樂作品《Who's Afraid of the Art of Noise?》（一九八四年）。The Art of Noise 從取樣音源發展出全新的概念與演奏技巧，不但打造出一種既有樂器絕對無法建立的獨特世界觀，對全世界的音樂創作者及編曲家帶來的影響，更是毋庸置疑的（從細野先生的專輯《S·F·X》便可略知一二）。

此外，ZTT唱片的專輯作品還有另一項特色，即是他們的音樂常常會讓人分不清楚哪一段是樂團團員的演奏，哪個部分是出自製作人的巧手。就這點而言，這個製作團隊的風格，似乎也有菲爾·史佩克特的味道。而

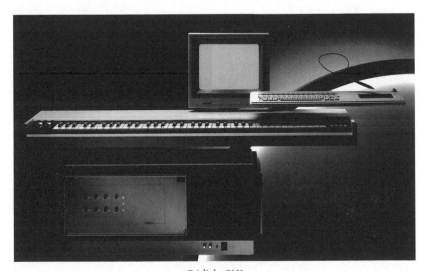

Fairlight CMI

且，即便是「法蘭基到好萊塢樂團」(Frankie Goes To Hollywood) 那張大賣的專輯《Relax》（一九八三年），洪恩和朗根在製作期間，也一樣會等到錄音結束且錄音室大門已關上，然後都確認過樂團團員也已經離開之後，兩人再將所有演奏上不甚滿意的小地方或失誤部分，徹頭徹尾地重新演繹一番。這種在聲音上力求完美的音樂製作理念，日後也由使用 Pro Tools 等 DAW 的錄音型態繼續傳承下去。

然而 ZTT 唱片刁鑽的音樂風格卻在一夕之間失去關注，不過自從史蒂芬・利普森 (Stephen Lipson)，滾石合唱團 [The Rolling Stones] 的前錄音師）這位唱片製作人加入製作團隊之後，讓該廠牌的作品表現出了更為鮮明的音樂律動，再加上原有的合成器流行樂路線，發揮上更有彈性，風格也變得更加多元。尤其是葛麗絲・瓊斯 (Grace Jones) 那張《Slave to the Rhythm》（一九八五年）專輯，讓雷鬼、節奏藍調類型的音樂在一九八○年代進一步蛻變、昇華，是一張可以窺見進化版 ZTT 唱片的傑出作品。

飯尾芳史

Yoshifumi Iio

1960 年生於北九州市門司區。

1979 年進入 Alfa 唱片，旋即參與 YMO 的音樂製作，錄音師出道之作為 1982 年發行的細野晴臣專輯《Philharmony》，在職期間主要透過高橋幸宏、立花角木、戶川純等 Yen 唱片旗下藝人的音樂製作累積經驗。1983 年成為獨立錄音師並前往英國，寄居於大衛‧鮑伊的唱片製作人東尼‧維斯康堤 (Tony Visconti) 的錄音室，學習錄音技能與唱片製作人工作。返日後，先進入高橋幸宏創辦的「Office Intenzio」(株式会社オフィス‧インテンツィオ) 演藝經紀公司工作，後於 1986 年和藤井丈司、永石勝等人成立以音樂創作者為發展主軸的音樂製作公司「Top」(株式会社トップ)。隔年 1987 年，獨自前往英國倫敦參與 Japan 樂團前團員史提夫‧簡森 (Steve Jansen)、理查‧巴別里 (Richard Barbieri) 所組成的樂團「The Dolphin Brothers」的唱片製作。1994 年和赤川新一共同監製「Mouri Artworks Studio」的成立。1999 年創辦「Up Up」(株式会社アップアップ) 音樂製作公司。2010 年重返「Office Intenzio」演藝經紀公司。目前也以「Slug & Salt」樂團 (鼓手屋敷豪太、貝斯手有賀啓雄、鍵盤手松本圭司、薩克斯風手藤井尚之、錄音師飯尾芳史) 成員身分從事音樂活動。

主要作品

作曲‧唱片製作

● YOU《南向き》(南向，1996) 及其他／山弦《Yamagen Archives Vol. 1-Live 2004 Island made Tour》(2005) 及其他／ Slug & Salt《Slug & Salt》(2010) ／ Boogie the Mach Motors (Boogie the マッハモータース)《電波胎動》(2011) ／ Beautiful Hummingbird (ビューティフルハミングバード)《Horizon》(2011) ／電玩音樂《波波羅克洛伊斯物語》(ポポロクロイス物語) 全作品

錄音 & 混音

●細野晴臣《Philharmony》(1982) ● RC Succession〈スローバラード〉(Slow Ballad，單曲，1991) ／ HIS (細野晴臣、忌野清志郎、坂本冬美)《日本の人》(日本人，1991) ● YOU《カシミヤ》(Cachemire，1994) ／ Sketch Show《Audio Sponge》(2002) ／ Smap〈世界に一つだけの花〉(世界中唯一僅有的花，單曲，2003) ／●仲井戶麗市《Present #3》(2004) ●槇原敬之《Explorer》(2004)、〈明けない夜が来ることはない〉(沒有不會天亮的一天，單曲，2005) ／●平原綾香《From To》(2005) ／●松隆子 (松たか子)《因為我們存在》(僕らがいた，2006)、《Cherish You》(2007) ／ Sadistic Mika Band《自戀水仙》(Narkissos，2006)、《Live in Tokyo》(2007) ／●高橋幸宏《Blue Moon Blue》(2006)、《Page By Page》(2009) ／●竹內瑪麗亞 (竹内まりや)《Denim》(2007) ／●藤井郁彌 (藤井フミヤ)《Order Made》(2007)、《F's シネマ》(F's Cinema，2009) ／ HASYMO/Yellow Magic Orchestra《Rescue/Rydeen 79/07》(2007)、《Commmons: schola Vol.5 Drums & Bass》(2010) ／●無限開關 (スキマスイッチ)《スキマスイッチ Arena Tour'07" W-Arena"》(2008) ／ F-Blood《Ants》(2008) ● Pupa《Floating Pupa》(2008)、《Dreaming Pupa》(2010) ／矢澤永吉〈Loser〉(單曲，2009) ／ The Birthday《Watch Your Blindside》(2010)、《Star Blows》(2010) ／●松田聖子〈特別な恋人 / 声だけ聞かせて〉(特別的戀人 / 讓我聽聽你的聲音就好，2011) ／●中島美嘉《為愛痴狂》(Love Is Ecstasy，2011) ／●渡邊美里《Serendipity》(2011) 及其他／●徐若瑄《天生尤物》(Natural Beauty，2011) ／ The Beatniks《Last Train To Exitown》(2011) ／●鈴木雅之《Martini Box》(2011)

我　最初是從接替諾曼・史密斯（Norman Smith）工作、擔任披頭四首席錄音師的傑夫・艾莫瑞克（Geoff Emerick）那裡，體會到聲音經過壓縮之後的美感。當時的音樂人或多或少都曾仿效他的手法。

隨著時光流逝，我已漸漸淡忘那種聲音。然而意外的是，讓我在一九八〇年代再次重溫那種美感的，竟是 Alfa 唱片旗下擅長鐵克諾及新浪潮曲風的音樂廠牌「Yen 唱片」。該廠牌的聲音風格基本上全由飯尾芳史一手打造，所以只要一提到他的名字，Fairchild 那台知名壓縮器立刻就會自動浮現在我的腦海中。飯尾君的錄音作品，就是散發著一種（從披頭四那裡承接而來的）壓縮器的情調。雖然吉野金次先生也能帶給我同樣的感受，不過我很喜歡蘊含在飯尾先生無數作品中的那股溫度。

音樂宅總是說自己都「看廠牌買專輯」，當時我也把 Yen 唱片發行的作品全都買起來了。我喜歡他們在聲音上的獨特品味，那是一種日本人鮮少具備的風格，所以我和朋友就逕自稱飯尾君是「日本的史帝夫・奈伊（Steve Nye）★」。我一心認為，身為音樂同好的我們，想必總有機會在哪裡碰到面；然而機會卻遲遲沒有到來，就這樣經過了三十年的流金歲月。

而本次對談的地點，就是那間承繼傳說的 Mouri Artworks Studio。

★　一九七一年以錄音助手一職進入倫敦的 AIR 錄音室（AIR Studios）工作，隨後成為該錄音室約聘的唱片製作人並自立門戶。本身亦為樂手（如企鵝咖啡館樂團（Penguin Café Orchestra）），對於樂器演奏所製造出的空間感相當敏銳，並將這份特質充分展現在他充滿生命力的音樂製作上，因而創作出不為時代潮流所吞沒的聲音，尤其是日本合唱團（Japan）的相關作品，特別讓人印象深刻。代表作品有日本合唱團《Tin Drum》（一九七九年）、大衛・席維安（David Sylvian）的《Brilliant Trees》（一九八四年）及《Secrets of the Beehive》（一九八七年）等專輯。

飯尾芳史訪談

做鐵克諾就像在刻佛像

——《Philharmony》大約是在《Hosono House》十年後推出的。曲風從鄉村轉變成鐵克諾，變化相當大，不過在精神上是相通的，我認為那張專輯在某種意義上和《Hosono House》是一組的。然後，《Omni Sight Seeing》這張專輯的完成度，在細野先生為數眾多的音樂作品之中，還是非常值得一提。而飯尾君參與了這兩張作品的製作，所以我很早就想找機會和你聊聊了。首先想請教你進入「Alfa 唱片」的經過。請問是幾歲進公司的呢？

飯尾　十九歲。在那之前，我在專門學校讀廣告製作科。

——好意外。因為喜歡廣告配樂嗎？

《地平線的階梯》書封

《唱片製作人的目標是成為超人》書封

飯尾　那時候想做廣告配樂。後來有一天，我在店家翻讀細野先生的著作《唱片製作人的目標是成為超人》（レコード・プロデューサーはスーパーマンをめざす，一九七九年，CBS/Sony 出版，暫譯），而且是在學校的午休時間（笑）。結果，我的內心湧起了一股「我一定要去 Alfa」的慾望。

——說巧不巧，我也跟你差不多（笑）。我讀的是《地平線的階梯》（地平線の階段，一九七九年，八曜社出版，暫譯）那本。

飯尾　然後我就毅然「啪」地一聲闔上書本，直接搭電車前往位於田町的 Alfa 唱片。我在踏進大門之前就被警衛攔了下來，理所當然地，我被拒於門外。不過就在我在大樓外纏鬥了四個小時之後，對方終於問我「到底想做什麼」，於是我便答說：「我想要進錄音室工作，哪怕只有短短的一分鐘都行。」對方聽了就回說：「那就是錄音啊……。」結果他替我打電話給高層，然後帶我進錄音室參觀。

——警衛先生人也太好了吧～（笑）。

飯尾　超感人的，是一位佐佐木先生。面試當天，是吉澤典夫老師親自上場面試，嚇死我（笑）。

——吉澤先生那時已經轉任主管了吧？

飯尾　那時候吉澤先生已經在準備退休了……當時他應該是四十歲。

——Alfa 唱片的創世紀是屬於「吉澤先生的時代」，飯尾君承先啟後，有一種「YMO 第二代」的感覺。

飯尾　後來我就直接被聘為工讀生，早上去學校念書，下午再進錄音室這樣。

——在錄音室有當哪位錄音師的助手嗎？

飯尾　我一直都是跟著小池光夫先生做，一開始就是錄 YMO 的相關作品了。

——說實在的，飯尾君對於流行派的吉澤先生去做 YMO 那種嶄新類型的音樂，當時是怎麼想的？

飯尾　吉澤先生在做《Solid State Survivor》（一九

七九年）那張時還說過：「這什麼，我不懂啦。」（笑）

所以，我想他可能是因為這樣，才會把工作讓給他當時的助理小池先生來做。

——希望我的說法不會造成誤解……我覺得吉澤先生的反應很真實。聽不懂YMO是很正常的事。

因為連當事人自己都不知道自己在幹嘛，他們就是一群人在做實驗而已。所以，飯尾君的時光大多都在Alfa唱片度過的，是在LDK錄音室剛開始興建的時期嗎？

飯尾 是的，正好就是我進公司的時候。當時的工作是公司指派的，有兩條路可以走，看是要去YMO那裡，還是Casiopea那裡（笑）。那時我每天都很緊張，因為我頂著一頭電音頭（Techno cut），打著一條很細的領帶，表現出「我是YMO那一派的」，自我主張很強烈，還因此惹毛吉澤先生，被他念說：「你穿這樣是想當藝術家還是員工？想好了再來工作。」（笑）

——（笑）。我想，不只穿著，那個時期，整個價值觀都面臨劇烈的轉變。音樂型態也是一樣，本來走融合爵士風格的YMO，一到隔年就大變身，開始玩起激進的鐵克諾電音。可是那就是順應潮流而已，流行樂以往的編制都是音樂的樂器編制也是如此，分工「人聲」、「貝斯」、「吉他」、「鼓組」、「鋼琴」，分工清楚，類似建築結構，很好懂。可是鐵克諾的聲音聽起來卻都像同一類（感覺）的合成器聲，歌聲的界線也不分明，音樂感覺是單純用感官做出來的。

飯尾 做鐵克諾就像在刻佛像喔（笑）。我一直都有這種感覺，因為要全心全意投入。細野先生過去有一句名言，他說：「鐵克諾即人品。」佛像的雕刻，是一種超越建築空間的概念。

——細野先生總是說，他的電音時代就像在做針線活一樣（笑）。雕刻佛像或抄寫佛經的過程本身，算是一種慢慢進入「無我狀態的境界」。鐵克諾的音樂製作完全符合那種感覺。

飯尾 沒錯。

——相反地，肩負著重大歷史意義的樂器（像是古董小提琴或古董鋼琴等），反而是交由演奏者的性格來反映那段歷史，並代為發言的感覺。

我是文組混音師

——離個題，像剛剛那種感知方面的話題，連音樂家都很少有人會聊。相較於錄音師，長久以來，我對飯尾君的藝術家形象比較深刻。

飯尾 我是一個對機器超級沒轍的錄音師。

——什麼？

飯尾 我是文組混音師（笑）。所以，與其要我討論「阻抗（impedance）是多少」或「那是幾歐姆（ohm）」之類的，不如和我聊「吉他的延伸和弦是

十一和弦，還是十三和弦」，這種的我比較拿手。

——果然是這樣。

飯尾 我在學生時期曾經當過鼓笛隊的鼓手，可是不知為何，全部的樂器我都會演奏。到現在也是，對於伴奏的初步錄音，至少在三次的錄音當中，哪一段彈得很出色，哪裡彈錯了，所有樂手的演奏狀態我都記得一清二楚。我想這應該算是一種專長吧。

——超強！話說回來，為什麼飯尾君會對廣告配樂有興趣？

飯尾 廣告配樂可以說是最流行的音樂吧。永遠走在時代潮流的尖端。

——我的想法是，早年廣告音樂的世界，就是當今流行音樂的起源，其實也是當年廣告音樂的起源。而且成功地將三木雞郎[1]先生、Akireta Boys（あきれたぼういず）[2]那類說笑音樂（冗談音楽）的

1　參見頁 288 專欄內容。

239

世界，和 ON Associates 音樂出版公司[3]、大瀧詠一先生的「汽水廣告歌曲」的世界銜接起來。

總之，某個年代的民眾都能哼上幾句廣告歌，這也是為什麼我認為廣告配樂是流行音樂的起源。而身處在這股潮流之中的細野先生，體內早就流著流行樂的血液，所以不管他做的是哪一種音樂，我想自然而然都會有流行樂的影子。不論是民謠還是電音、當代音樂，細野先生一定會把它們做成流行樂。

飯尾　這點我想他絕對死守到底。

——永遠帶有一種流行樂的感覺。我很喜歡那種內心充滿糾葛的音樂家。現在我終於理解細野先生在專輯發行當下公開表示「《Philharmony》是流行樂！」的心情了。

飯尾　不過，換句話說，我認為《Philharmony》反而具有一種破壞（流行樂）的企圖，只是最後依舊破壞不了。那個絕妙的平衡感就是這張專輯之所以有趣的原因。

——真的就是如此。從這點來看，「Philharmony」這個古典風格的專輯名稱就相當耐人尋味了。話說回來，飯尾君最初是在哪裡見到細野先生的呢？

飯尾　在 Alfa 唱片的電梯裡。起初是我先搭，細野先生後來才進電梯來，然後立刻就問了一句：「新來的？」(笑) 所以我就回他：「請多多關照。」

——細野先生那天是來錄什麼作品？

飯尾　錄 Sandii 小姐的個人專輯《Eating Pleasure》(一九八〇年)。後來我就直接擔任那張專輯的錄音助手。我的名字第一次出現在工作人員名單中就是做《Eating Pleasure》這張。當時超開心的 (笑)。

——《Eating Pleasure》非常嬌豔欲滴，真是一張好作品。有一段故事很出名，就是細野先生一進到錄音室，都會先走到鋼琴前面（因為樂曲的方向尚未成形）。然後，全員原地待命的感覺。

飯尾　是的，靜靜地等著。而且他有時候不會進錄

音室。要是錄音師是吉澤先生或小池先生，他不可能不來，不過，我猜因為對象是我這種屁孩，所以才會讓他覺得「不去也沒差」吧（笑）。就這點來看，細野先生的心情感覺滿放鬆的。

——所以，飯尾君總是那樣乖乖地在錄音室等細野先生進來嗎？

飯尾　沒有喔，我就在那裡做自己的音樂（笑）。我都會利用剩下的錄音盤帶，把Prophet-5或MC-4的聲音錄進去，狂做音樂（笑）。

——太有趣了吧（笑）。那不就跟史帝夫・奈伊（身兼錄音師、唱片製作人、樂手等多重身分）一樣。

飯尾　我也是走那個路線，很喜歡那種感覺（笑）。總之，我想我是各路人馬當中最有耐心等候細野先生的人。反正錄音師的工作就是等待。

2

一九三五年十一月，吉本興業在淺草六區開設淺草花月劇場。喜劇（revue）「吉本Show」（吉本ショウ）開演，川田義雄（男子歌舞喜劇團體的創始者）為主要成員，在劇場界相當活躍。隨後川田和坊屋三郎、芝利英兄弟、益田喜頓組成歌舞喜劇團體「Akireta Boys」，歌藝表演充滿機智諷刺，廣受歡迎，從百姓到知識階層紛紛表示喜愛。

該團體的音樂表演帶有濃濃的英美輕歌舞劇（vaudeville）風格（類似早期默片的插曲），曲風包含爵士、歌劇、浪曲、香頌（Chanson）、探戈（Tango）、倫巴（Rumba）、童謠、浪曲（譯注：又稱「浪花曲」，一種以三味線伴奏的日本傳統說唱藝術）等，再搭以辯士旁白、叫賣小販的地口（譯注：一種以諧音為主的文字遊戲）、江戶方言、東北方言、佛經經文，甚至是動物的叫聲。其卓越的才能，在日本藝能史中亦堪稱獨一無二。Akireta Boys的表演可令人一窺二戰前摩登文化的高水準，而他們那種「大雜燴式的表演形式」，想必為日後細野先生的「熱帶三部曲」帶來莫大的影響。

3

一九七二年成立，靈魂人物為廣告音樂製作人大森昭男（三木雞郎的弟子），四十七年期間一共製作了一千七百六十首廣告歌曲。公司的主要創作陣容包括大瀧詠一、山下達郎、細野晴臣、坂本龍一、高橋幸宏、矢野顯子、矢澤永吉、宇崎龍童、鈴木慶一、大貫妙子等人，個個都是名聲響亮的音樂家，試圖將過去以歌曲為主的廣告音樂，提升至另一個更有創造性的層次。隨後，ON Associates將旗下製作的廣告音樂作品彙整成CD發行（《ON Associates CM Work Producer's Choice》系列專輯），耙梳這些作品的製作歷程，就能同步探究日本流行音樂草創期的歷史。

——飯尾君當時常駐 LDK 錄音室工作嗎？

飯尾　我在 Yen 唱片的第一份工作是錄 Guernica（グルニカ）樂團和細野先生的《Philharmony》。當時的配置就是「LDK 錄音室＝Yen 唱片＝飯尾」這樣，所以我才會都待在 LDK 錄音室。多少有一點點從 Alfa Studio A「流放」過去的感覺（笑）。

——早知道那時我也去 LDK 錄音室玩（笑）。

當時還不懂細野先生在音樂上的表現

——LDK 錄音室，包含聲響的感覺，會讓人聯想到康尼・普朗克（Conny Plank）[4] 在德國科隆的錄音室。是說，飯尾君當時有參與錄音室的設計嗎？

飯尾　這倒是沒有。錄高橋幸宏先生的個人專輯《音樂殺人》（一九八〇年）時，細野先生就已經和我聊到錄音室的話題，覺得像康尼・普朗克的錄音室、AIR 錄音室[5]和 Sarm 錄音室（Sarm Studios）[6]

那種英式或歐式的錄音室很不錯，所以 LDK 錄音室的空間自然也就走向「非美式風格」了吧。

——從現存的設備清單上可以看到，當時混音器是使用皇冠唱片也有用的英國製「Trident 混音器」，盤帶錄音機則是來自丹麥的「Lyrec」，監聽喇叭是英國廠牌「Tannoy」。只有二十四軌的多軌錄音機是採用品質穩定的日本廠牌「Otari」MTR-90 系列。還有用其他如壓縮器或殘響效果器之類的器材嗎？

飯尾　壓縮器是細野先生個人收藏的 Fairchild 壓縮器，他放了一台在錄音室裡。殘響效果器是 EMT-250，彈簧殘響效果器則是用 AKG BX 系列。噴射效果器的話，我記得好像是 Roland 的產品。不過，真的就只有這樣而已。

——話說回來，《Philharmony》為何最後是由飯尾君負責錄音？

飯尾　那一陣子剛好在錄佐藤博先生的《Awakening》

（一九八二年），當時我是錄音助手，可是吉澤先生突然告訴我：「明天要開始錄細野先生的作品，你來做吧。」（笑）然後，我只回了一句…「我連混音器都沒摸過耶，這樣好嗎？」

——聽到曾經公開表示「我在YMO期間不做個人專輯」的細野先生突然說要製作個人專輯時，飯尾君有什麼感想嗎？

飯尾　因為實在是事出突然，還真的讓我嚇了一大跳。不過，《Philharmony》這張是細野先生在錄音室裡創作之後才開始展開製作的，所以剛好可以順勢交給我錄吧。

——當時LDK錄音室的主控室是什麼狀態？

飯尾　就是呈現一種「細野先生的茶几」狀態（前有混音器，後有MC-4和Prophet-5，全都觸手可及）。細野先生在寫歌時通常會說：「飯尾君可以先回家沒關係。」所以我就想到的東西先簡單錄起來。隔天進錄音室時，會看到細野先生躺在沙發上睡覺，我就會叫醒他，然後再開始錄音，就這樣日復一日。如果是翻唱的曲目（如〈Funiculi Funicula〉），一開始就是由我來錄。

——E-MU Emulator取樣機是什麼時候進錄音室的？

飯尾　E-MU Emulator大概是在錄音作業中段的時候進場的，那時起，參與製作的音樂人士開始頻繁進出錄音室。E-MU Emulator進場的那一天，細野

4　參見頁285專欄內容。

5　譯注　由披頭四的製作人喬治·馬丁（George Martin）和約翰·伯吉斯（John Burgess）成立。

6　譯注　由「小島唱片」（Island Records）創辦人克里斯·布萊克威爾（Chris Blackwell）成立的錄音室。過去亦稱為「Island Studios」。

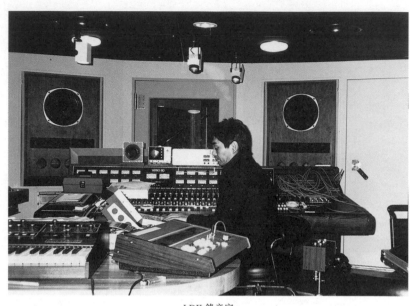

LDK 錄音室

先生在做專輯的第一首歌〈Picnic〉，這樣就可以調降取樣頻率，做出大約四秒長的〈Picnic〉取樣音源。那首歌的主題就是「收錄由不同人發出的各種聲音」。

——幸宏先生呢？

飯尾　幸宏先生在〈Funiculi Funicula〉和細野先生一起唱歌。

——那，梅林茂先生（EX［エックス］樂團團長）呢？

飯尾　和細野先生在〈Living-Dining-Kitchen〉中一起唱了那句「Keep on driving!」。兩個人在麥克風前唱得很起勁喔（笑）。

——印象中，專輯裡只有〈Sports Men〉的風格比較突兀。

飯尾　〈Sports Men〉是最後才錄的。之所以最後才錄，其實我也有同樣感覺，就是因為『《Philharmony》這張專輯也未免太陰沉了吧」，細野先生自己好像

也這麼覺得（笑）。〈Sports Men〉做好時，當下就有一種「哇！終於有一首陽光的歌了！」的感覺。剛好那天另一位製作人篠崎惠子小姐因病缺席，我記得我還打電話向她報告，說：「今天有做出一首陽光的歌喔～」（笑）

——太溫馨了（笑）。整段錄音期間大概多久？

飯尾　錄音期間印象中滿長的。因為細野先生同一期間還要一邊製作 Guernica 樂團的作品。兩邊一起算，大概兩個月吧。

——《Philharmony》的混音，感覺好像滿辛苦的。

飯尾　其實這張的混音，全曲目是在一天之內完成的。正式的混音作業是從午夜十二點開始，做完剛好是隔天中午十二點，然後當天再接著進行母帶後期處理。真的差一點趕不上交期。

——當時的麥可‧尼曼（Michael Nyman）、大衛‧康寧漢（David Cunningham）等當代音樂、極簡主義音樂（Minimalism/Minimal music）、環境電子等

音樂潮流對這張專輯的影響應該頗大。飯尾君本身也有聽那些音樂類型嗎？

飯尾　當時我有去六本木 WAVE 買一堆來聽（笑）。

——這麼說來，飯尾君當時應該知道細野先生想（在音樂上）做的東西吧。

飯尾　沒，完全不知道（笑）。單純只覺得應該和 YMO 的差別不大，因為做音樂的方法是一樣的。只不過，因為放克、曼菲斯藍調那類美式音樂早已深植在細野先生的大腦中，所以當那樣的人在《Philharmony》中做出那些嘗試，就讓我感受到一種「積極進攻」的企圖心。那時便再次體會到細野先生的天分了。

——積極進攻的細野先生，在音樂的表現上，不知道為什麼反而特別樸實啊（笑）。所以，現在的細野先生還是給我一種積極進攻的感覺。然後，我還有一個感想，雖然和大衛‧鮑伊的「柏林三部曲」不太一樣，不過，《BGM》、《Technodelic》和

《Philharmony》這三張的質感，感覺很相近。說得更大膽一點，《BGM》這張專輯的製作，對YMO三人來說是一個重大無比的進展⋯⋯。

飯尾　沒錯。

——後來，非美式音樂（隨後興起的阿拉伯、波希米亞、北歐音樂等）的元素，也開始慢慢進入到偏美式風格的細野先生的身體裡，引發一連串令人驚心動魄的嘗試。我想，那些音樂表現的起點，就來自於這個時期。

成為像史帝夫・奈伊那樣的錄音師

——話說回來，飯尾君還是比較喜歡英國音樂嗎？

飯尾　我超級英國派的。披頭四的作品，我小學就開始買了。最先買的單曲是〈Hello, Goodbye〉，同時還買了Tigers樂團的作品（笑）。專輯的話，我喜歡《The White Album》。以前很喜歡聽平克佛洛伊德（Pink Floyd）的《The Dark Side of the Moon》、Yes合唱團的《Fragile》之類的英式搖滾。

——會注意到史帝夫・奈伊，是因為Japan樂團嗎？

飯尾　有一部分是，不過還是因為當初做幸宏先生的《What, Me Worry?》（一九八二年）時，我在日本錄好的部分是由他疊錄和混音，結果送回來的成品變化之大，讓我相當驚豔。

——說到這個，印象中，飯尾君後來好像有去東尼・維斯康堤[7]的錄音室進修？

飯尾　過程是這樣的。那時我正在煩惱要不要去英國，細野先生就找我去他家，然後不發一語地一連放了好幾個小時的音樂給我聽，像是麥可・尼曼和蓋文・布萊爾（Gavin Bryars）之類的。後來他才慢條斯理地開口問我：「要去多久？」我回答：「最少一年左右。」「之後還是會回日本吧？」他問。「會回日本，我想在日本錄音。」我這樣說。於是他說：

「總之，半年回來一次吧，不然會變成浦島太郎喔。」說是「日本現在正在進步和改變，離開日本一年，就會變成浦島太郎」（笑）。之後，我們就開始聊起應該要以哪位錄音師為目標……。

——很有細野先生待人處事的風格。這表示，細野先生很看重飯尾君。

飯尾　後來，聊到哪個錄音師會根據音樂性來錄音時，「史帝夫·奈伊」這個名字自然而然就跑出來了。「日本沒有那種類型的錄音師，所以不妨以他為目標。」他向我建議。所以，忽然之間我就找到方向了。

——原來如此。

飯尾　我剛進錄音室工作時，連立體聲跟單聲道的分別都不曉得。也不知道從左右喇叭聽到的聲音會不一樣，還天真地以為單聲道只需要一顆喇叭就夠了。我入行的時候就只有那種程度，所以老是沒搞懂錄音師這個行業究竟在做什麼，常常被念「你怎麼連這個都不懂」。所以，那一陣子我變得非常自卑。就在那時，細野先生先前的那一番話，讓我找到下一步該怎麼走。

——這一段話突然讓我想到，我覺得《Hosono House》的錄音師吉野先生，和錄《Philharmony》的飯尾君的感覺很像，都是具有音樂家特質的錄音師，你們兩位在這點上非常相似，內心都有許多掙扎的感覺。細野先生本身也是擁有錄音師特質的音樂家，所以某個程度上算是同類……。總之，我覺得吉野先生和飯尾君在細野先生的眼中應該是有所重疊的。

飯尾　我有一個時期也戴眼鏡，有一次我在霞町巧遇細野先生，結果他對我說：「有那麼一秒鐘還以

7　參見頁286專欄內容。

為你是吉野先生咧。」（笑）雖然我和吉野先生並非師徒關係，不過，一九九〇年的時候他曾經找過我，於是我就去吉野先生的辦公室拜訪他。他以非常懇切的語氣對我說：「我一路披荊斬棘開闢了這麼多條道路，可是回頭一看，身後卻沒有人跟著我。所以，就當我拜託你，到我這裡來吧。」對我而言，這樣來來回回了兩年左右。

——東尼先生的錄音室當時是什麼感覺？

飯尾 我最初的感想是，「這些像伙怎麼都派不上用場」（笑）。不過，他們「從零到一」的能力非常優秀，爆發力十足。他們常常會提出讓人一時無法理解的創意，可是他們非常願意花時間去實現它。所謂「派不上用場」，就是這個意思。在我眼中，本來兩個小時就可以完成的事，他們會花兩、三天去做。雖然說他們「從一到一百」的能力非常驚人，可是如果是「從一到一百」的能力，我們（日本）完勝他們。

——剛剛飯尾君提到自己曾經相當自卑，可是你想要戰勝它的決心讓我非常敬佩。

飯尾 後來，維京唱片（Virgin Records）的老闆理

吉野先生是望塵莫及的人，所以當時我開心得不得了。後來，吉野先生把自己過去負責的 Hound Dog 樂團（ハウンド・ドッグ）交給我錄，所以我在做 Makki（槙原敬之）的時候，換我請吉野先生來做 Makki 演唱會的現場錄音（當時的 PA 是我），以報答他的好意。

——回到先前的話題，飯尾君當時為什麼會選擇去東尼・維斯康堤的錄音室？

飯尾 當時 Alfa 設有國際部門，和東尼・維斯康堤的錄音室有往來，所以我就自己直接打電話說我要過去（笑）。我帶了一堆唱片去，然後跟東尼先生

說：「這是我的作品。」結果他說：「我有聽說了，你就自己隨意吧。」所以我就開始每天進錄音室幫忙或是觀摩。一九八三到一九八四年，我每半年（為了遵守和細野先生的約定）回日本一次……。就

查‧布蘭森（Richard Branson）聽了我做的 The Dolphin Brothers 的《Catch The Fall》後，問我：

「日本人的混音都做得那麼細膩喔？」每個人都是喔。」我當然就這樣回他（笑）。當我可以堂堂正正地向外國人表達自己的想法時，他們原先帶給我的自卑感就消失無蹤了。

——這多少跟他們有扎實的工會背景有關。錄音師在英美的地位相當高吧。

飯尾　外國人非常信任錄音師。連那位安迪‧派特里奇（Andy Partridge，XTC合唱團吉他手），都會主動來問吉他音箱要怎麼設定比較好（笑）。大牌歌手也是一樣，都會主動向錄音師尋求各種意見，像是麥克風的距離、音樂上的表現等等，都會來問該怎麼做。不過最重要的，還是要在面對提問時，

認為自己是有能力回答所有問題的。

什麼是「沙漠的聲音世界」？

——時序來到一九八九年的《Omni Sight Seeing》。這張每一首樂曲的音樂性都大異其趣，混音應該不太好做吧？

飯尾　其實完全沒那回事耶（笑）。因為細野先生在錄音階段就已把這張的混音做到一個程度了。

——是喔，錄音已經加掛效果器8的意思嗎？

飯尾　幾乎都加好了。取樣音源也是一樣，空間效果基本上都做好了，所以就不需要再額外增添其他殘響效果。而且，細野先生在 cue 指令表（cue sheet）上已經詳細寫好混音的聲音定位等資訊，所

8　將已加掛效果器的聲音錄製起來的錄音方式。好處是能減輕數位錄音時電腦CPU的負擔，也能防止或降低破音（clipping，超過峰值）發生的機會。可是，這樣之後就無法再修改效果器的設定，因此通常比較適用於音色已決定好的情況。

以，感覺上，細野先生在錄音的同時也在一面混

音。

—這我還是頭一次聽說。

飯尾 可能對細野先生而言，混音作業在錄音結束時也差不多就做完了，像這樣的感覺吧。

—不過啊……我想是因為飯尾君非常了解細野先生的音樂，所以才有辦法將那種狀態的樂曲處理好。因為重新想想就會知道，要完全理解他的音樂性，對一般人來說並不容易吧。

飯尾 我想我當時應該是有努力想要去理解吧，因為我很尊敬他。那種心境，就是想試圖理解自己所尊敬的人那樣。會去英國也是因為，想試圖理解自己所比日光9更北邊的人，突然被樂手說什麼「布萊恩·費瑞（Bryan Ferry）10怎樣怎樣」，一樣還是一頭霧水啊（笑），所以才會覺得這下不去不行了。我想我之所以會去英國，應該只是單純想要了解他的音樂。

—飯尾君果然是一個感受性很敏銳的工程師。

《Omni Sight Seeing》這張有一個很不可思議的地方，就是那個時期，你反而特地選在 Alfa Studio A 錄音室混音。理由是？

飯尾 那時我雖然大多都在 Onkio Haus 錄音室工作，不過，我不會把細野先生和 Onkio Haus 錄音室聯想在一起。提到 HAPPY END 時代的細野先生，一般都會先想到毛利錄音室或 AOI 錄音室，若按照這點，應當還是要選在 Alfa 做吧。所以我就主動提議要在 Alfa 錄音室混音了。

—當時的 Alfa Studio A 的系統有什麼改變嗎？

飯尾 混音器已經引進 SSL 的混音器，而且有自動化控制（Automation）11了。不過，板式回音或彈簧殘響效果器那類的效果器就維持原樣。然後，果然還是要有 Contec（殘響效果器）。我到現在還會隨身攜帶的外接器材，就是 Fairchild 和 Contec 的產品。Contec 的操作訣竅就是，絕對不要動機器

上的設定。我一向都只用初始設定來做聲音。

——先前，寺田先生也說過一樣的話喔（笑）。Alfa Studio A錄音室的招牌API系統已經都撤除了嗎？

飯尾　API系統幾乎都賣給朝日電視台，已經看不到了……不過API的Lunchbox單顆EQ或許有留下來。反正我原則上是不用EQ的，因為會影響相位。我只有在line-in收錄時才會用到。

——混音作業花了多久時間？

飯尾　《Omni Sight Seeing》因為在不同場所錄音，而且有多位錄音師參與，混音上有些難度，所以慢慢磨了一星期以上。一首曲子我就做了好幾種版本喔。當時細野先生算是相當慎重，常常下不了決

定，就算今天說「OK」，明天可能又會覺得「嗯……」，總是反反覆覆。母帶後期處理的時候也是，一樣還在「嗯……」（笑）。他就是完美主義者。

——飯尾君對《Omni Sight Seeing》的成品有什麼感想？

飯尾　《Omni Sight Seeing》真的是我非常喜歡的一張專輯。細野先生做這張時已經超過四十歲了，年紀上也算是正是時候吧。不過，讓我和《Omni Sight Seeing》產生連結的作品，其實是無印良品（MUJI）的音樂《花に水》（賦花以水，一九八四年。無印良品店面的公播音樂，A面收錄〈Talking〉，B面為〈Growth〉）。

——好懷念。我也很喜歡那張。

9　譯注　位於日本關東地方北部的栃木縣西北部，距離東京約兩小時車程。

10　譯注　英國創作型歌手，英國華麗搖滾樂團「羅西音樂」（Roxy Music）主唱及主要詞曲創作者。

11　譯注　原先為音響設備製造商「Quad Eight」的自動化控制混音系統的產品名稱「CompuMix」（譯注：此處原文為日本用語「コンピュミックス」，泛指混音器的推桿操作記憶功能），此用語現在除了指混音器實機以外，也會用在DAW（軟體內部）的混音操作上。

飯尾　應該說，秋山道男先生幫無印良品監製商品設計時開始接觸環境電子音樂，間接催生出《Omni Sight Seeing》這張專輯，我一直覺得他們之間有這個關連。

——《Omni Sight Seeing》是《花に水》的延伸，若從這個角度來看，專輯的質感就會更加具體了。當時還說到這張專輯是在模仿（？）環境電子的觀光音樂。

飯尾　《花に水》的混音也是在LDK錄音室做的。總之因為曲子很長，所以回放試聽的時候就會不小心睡著，因為聽起來很舒服。而且要是轉頭一看，就會發現細野先生也在睡（笑）。然後，才說要「再聽一次看看」，結果，兩個人又不小心睡著了。「所以，能讓人睡著，算是一件好事吧？」最後細野先生做出這個結論。細野先生常說：「產生睡意，是因為大腦分泌腦內啡。」不吵不鬧，也非樸實無華。環境電子本來就是這種屬性，所以《Omni Sight Seeing》自然就朝這個方向來做了。

——請用一句話來形容《Omni Sight Seeing》的音樂特徵。

飯尾　細野先生的節拍「線條很分明」，旋律則做得很有環境電子的氛圍。而「線條分明」這點對我來說就很不好處理。「線條分明」，表示聲音還是要用EQ處理，也就是屬於麥克風貼近音源所收到的那種聲音。貼近音源收到的聲音比較好用EQ處理。我個人偏好麥克風稍微遠離音源收到的聲音。我的想法是，因為我自己本身當過鼓手，就鼓組而言，說得極端一點，麥克風架在耳朵的位置收到的聲音最自然，只要對離雙耳較遠的大鼓，補上貼近音源所收到的聲音就行了。

——這比較類似爵士的概念吧。

飯尾　就是說啊。不過細野先生的節奏一向線條分明，聲音屬於麥克風貼近音源做出的類型。《Omni Sight Seeing》的節奏並非來自原聲樂器，是運用取

樣音源或鼓機才能打造得出的宇宙中加上原聲樂器（麥克風離音源稍遠所收到的、具有空間感的聲音），比例很難拿捏。

——專輯中最喜歡哪一首歌？

飯尾　第二首，〈Andadura〉。我特別喜歡那首歌的人聲部分（阿拉伯歌手阿米娜 [Amina Ben Mustapha] 的歌聲）。用帶著鼻音的感覺唱四分之一音（quartertone）。然後，美晴（越美晴）在這張專輯的存在也很重要，對吧。

——不只《Omni Sight Seeing》，我覺得美晴在音樂上帶給細野先生的影響真的很大。飯尾君做得最辛苦的是哪一首？

飯尾　還真的沒有（笑）。因為製作期間我常常邊做邊說：「啊～好好玩，啊～太好玩了。」（笑）不過只有一首歌讓我早上起來腰痛到無法動彈，就是剛剛提到的細野先生自己混音的那首〈Andadura〉。我記得這首是在日音錄音室（日音スタジオ，Nichion

Studio）做的。

——細野先生當時有說「要做出沙漠的聲音」。

飯尾　我想那應該是指沒有早期反射音、聲音全部被吸進沙漠中的世界吧。

——這就是棘手的地方。而且和無殘響效果又有一點不太一樣。

飯尾　就是說啊。大聲響的早期反射音可以讓人了解空間的大小，不過我覺得細野先生不喜歡那樣。問題是，他也不喜歡靠殘響效果來混淆效果。我想，他想要的聲音是不靠殘響效果，然後音量放大來聽也聽不出空間大小，同時又獨具情調的聲音。

——也就是說，要和無殘響效果的聲音不一樣。

——那種音色是怎麼做出來的？

飯尾　那個年代在錄音時還不會選擇用混音器上的麥克風前級（pre amp）來調整聲音。而且那時也還沒引進 Focusrite（高階麥克風前級放大器），所以只能靠混音器來設計音色。就算是用那台 SSL，

途中還是會用到壓縮器，過程很繁瑣，如果聲音只用麥克風前級調整，步驟就不會那麼瑣碎的感覺。

——我懂。我宅錄時也曾經只用SSL的麥克風前級來錄音，聲音非常好。不過，剛才提到《Omni Sight Seeing》的宇宙是由聲音全被吸收的「沙漠的聲音」所打造，那個宇宙現在反而讓人更在意了。……最後有什麼話想對細野先生說嗎？

飯尾　我的人生是從細野先生的著作開始展開的，而且細野先生在我人生每個重要階段都給予我中肯的建議，是我的恩人。這份恩情之大，大到我無以回報，不過我還是期許自己能一點一滴慢慢地報答他的恩德。真心希望他永遠健健康康、長命百歲，讓我們聽到更多更多、更棒更棒的音樂！

〈Laugh-Gas〉Vocal Version／樂曲結構表

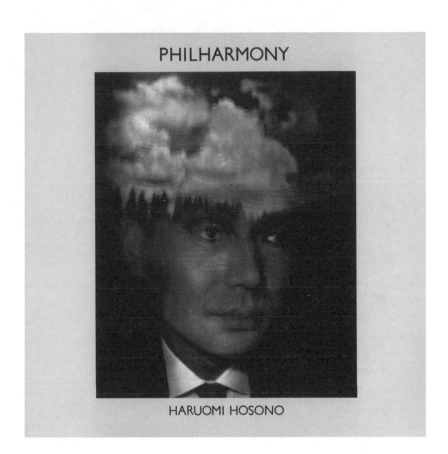

PHILHARMONY

HARUOMI HOSONO

《Philharmony》

發行日期	1982 年 5 月 21 日
錄音期間	1982 年 3 月 10 日〜4 月 12 日
錄音地點	LDK 錄音室
專輯長度	37 分 48 秒
唱片公司	Yen 唱片 /Alfa 唱片
錄音師	飯尾芳史
唱片製作人	細野晴臣

《Philharmony》各曲編制

※ 詳細內容參見頁 264-268 的音軌清單。

細野晴臣：合成器、電腦音樂編程（programming）、主唱、鼓機 Linn Drum

① 〈Picnic〉
（ピクニック）
作詞／作曲：細野晴臣

② 〈Funiculi Funicula〉　　　　高橋幸宏、奧村靫正：人聲
（フニクリ・フニクラ）
作詞：清野協、青木爽
作曲：盧吉・丹佐（Luigi Denza）

③ 〈Luminescent/Hotaru〉
（ホタル）
作詞／作曲：細野晴臣

④ 〈Platonic〉　　　　松武秀樹：電腦音樂編程
（プラトニック）
作詞：細野晴臣、吉爾斯・杜克（Giles
　　　Duke）
作曲：細野晴臣

⑤ 〈In Limbo〉
（リンボ）
作曲：細野晴臣

⑥ 〈Living-Dining-Kitchen〉　　　　坂本龍一：鋼琴
（L.D.K）　　　　梅林茂：和聲
作詞：細野晴臣、吉爾斯・杜克
作曲：細野晴臣

⑦ 〈Birthday Party〉　　　　Films 樂團（フィルムス）、立花角木、篠崎惠子、鋤田正
（お誕生会）　　　　　　義、南無、日笠雅子：各種雜音
作曲：細野晴臣　　　　福澤諸（福沢もろ）：人聲「om ha ha ha vismaye svaha」★

★　**譯注**　地藏王菩薩心咒，梵文。

《Philharmony》各曲編制

⑧ 〈Sports Men〉　　　　　　　　加藤和彥：人聲
作詞：細野晴臣、吉爾斯·杜克
作曲：細野晴臣

⑨ 〈Philharmony〉
作曲：細野晴臣

⑩ 〈Air-Condition〉
（エア·コン）
作曲：細野晴臣

《Philharmony》24 軌錄音母帶盤帶及外盒

DATE 3/16/82	LUMINESCENT / HOTARU			REEL NO. Z-2	
TITLE / ARTIST	M-4 / H. HOSONO			MUSIC NO. 4	
MUSIC BY H. HOSONO			4°15"		
PRODUCER	ENGINEER			DOLBY (IN) OUT	

19	20	21	22	23	24
PRO-5 ルーミニ ↑女	EM (ｴﾝﾃﾞｨﾝｸﾞ) ①VOICE ②虫 (同ﾚﾍﾞﾙ)	ホッ ホッ ホッタルコイ ST. CHORUS + FM		R/B	Sync For MC-4
13	**14**	**15**	**16**	**17**	**18**
EM フラッシュ		PRO-5 フエガ音 CHORUS		PRO-5 4 — ン CHORUS	
7	**8**	**9**	**10**	**11**	**12**
EM HAMMOND ORG	EM HAMMOND ORG	PCM NORMAL. ルーフ°	PCM Pitchを3736ips でREC ルーフ°	VOCAL	
1	**2**	**3**	**4**	**5**	**6**
EM 3/4 ↖	EM 3/4 ↗	EM コード ↑	EM 4/4 ←	EM 5/4 ↑	EM 4/4 →

①～⑥ ch.

LDK studio

(MIX) レベルを大きくしたり小さくしたり することよ！ ×さんと、カセットも参考に。 (9.8.9.10 の ON/OFF)

DATE 3/3 /82 TITLE / ARTIST Limbo (of The Lost) M-2 / H. HOSONO

REEL NO. 1-2
MUSIC NO. 2

MUSIC BY H. HOSONO 7°00″ 530~1230

PRODUCER ENGINEER DOLBY (IN) OUT

19	20	21	22	23	24
Pro-5 オプリ	TOM	CLAP	Pro-5 Linn kick	R/B	Sync SIGNAL For MC-4
13	**14**	**15**	**16**	**17**	**18**
Linn Kick					EM ToMS
7	**8**	**9**	**10**	**11**	**12**
EM GAMRAN GONG	EM PIANO ①	Pro-5 B Strings	Pro-5 GONG (笛)	EM B Piano	Linn SN
1	**2**	**3**	**4**	**5**	**6**
EM Gong	Pro 5 竹笛 ←	Pro 5 竹笛 →	Pro 5 竹笛 ↑	Pro-5 コード	Pro-5 Bass

要・編集・是続

LDK studio

DATE 3/27 .28
TITLE / ARTIST HOSONO Funk (Sub) L.D.K
REEL NO. 4
MUSIC NO. 9
Pm 3.57

MUSIC BY HOSONO

PRODUCER HOSONO. ENGINEER HOSONO

DOLBY IN OUT

19	20	21	22	23	24
VO サビ	VO サビ	↖ FLUTE Echo	HORN ↗ Echo	BASS . P-5 .	EM Piano kyojyu

13	14	15	16	17	18
VO MAIN	CHORUS "Keep on Driving" Mr.Umebayashi Mr.HOSONO	おかず LINN	(L) モヤモヤ ← P-5 (深く長いEcho)	(R) シャーシャー P-5 → (深く長いEcho)	ミーンミー P-5

7	8	9	10	11	12
← TOMBOURINE LINN.	↑ CHORD STRINGS (P-5) NO ECHO	↑ 胡弓 P-5 (NO ECHO !)	PICO PICO P-5/MC-4	(L) PICO Perc. ←	PICO (R) Perc. →

1	2	※ 3	※ 4	5	6
KICK LINN	↑ MELO Rythum VIOLIN (P-5) NO ECHO	SNAKE LINN	TOM LINN	→ HAT LINN	↑ RIMSHOT LINN

LDK studio

L.D.K. (LIVING-DINING-KEEP CLEANING)

15 ~~I'm~~ standing in the kitchen
Can't think what to eat
20 Have to make my mind up
Cup noodles or Big Mac

Guess I'm tossing and turning
Can't help this pacing and roaming

48 My love is a tear-jerker
~~Just~~ like obsolete junk food
52 Lost my love, heart's on fire
There's no cure but drugs.

68 ~~I'm~~ sitting in the parlour (Keep on driving)
Can't think what to view
02 Have to make my mind up
~~XXXXX~~
Monty Python ~~and~~ *or* the news

~~I'm~~ squatting in the diner
Don't know where to clean
Have to make my mind up
Between my rubbish and psychic ~~XXXX~~ . puke.

1.148 Wall to wall comfort at your very feet.
2.249

YEN RECORDS.
DATE 3/2b — お誕生会　BIRTHDAY PARTY
TITLE / ARTIST　H. HOSONO　M-7
MUSIC BY　細野晴臣　　4°16"
PRODUCER　　　　ENGINEER

REEL NO.　3
MUSIC NO.
(5½)
DOLBY　(IN)　OUT

19	20	21	22	23	24
Audience フィルムズ の面々↓	GONG "生"	Pro-5 Seg Low	Pro-5 Seg MC-4 Filter	R/B	Sync For MC-4

13	14	15	16	17	18
Voice モロさん	Audience フィルムズの面々		Audience NG フィルムズの人々		Audience フィルムズの連中

7	8	9	10	11	12
Emulator 猫さん WITH ECHO	Emulator "Birthday" KEIKO	Emulator "Happy" Keiko			

1	2	3	4	5	6
Guide TONE	Pro-5 LOW	Pro-5 (Decay)	Emulator 苦しい スキタさん	Emulator "あーじゃー" マーコさん	Emulator "君の〜" (タイガース) ハジメさん

後半 テープなと　→　ズ

LDK studio

19	20	21	22	23	24
○ PICO	○ PICO	LIVE. HARMO B&B.	E.M ~~DRUMS~~ TOMS	ギブリ Pro-5.	Sync For Me-4
13	14	15	16	17	18
E.M SAX INTRO×2	E.M SAX INTRO×2	Emulator Sey INTRO×2	Pro-5 コーハ゛	Emulator Violin A+B ING INTRO+C	Emulator Violin A+B
7	8	9	10	11	12
2.4 拍 Perc.	Kick	SN	LIVE.	陰 NARN	陽 ハモ
1	2	3	4	5	6
Pro-5 Percussion	Pro-5 Percussion 2拍4白	VOCAL サビ	Pro-5 Bass	PICO	PICO

H. HOSONO

Reel-4

〈夢見る約束〉

2/11

M-1 149 bers

《Philharmony》錄音音軌清單

《Philharmony》錄音音軌清單

④ 〈Platonic〉

音軌 1 人聲「I love」定位在左 (E-MU Emulator)

音軌 2 人聲「I love」定位在右 (E-MU Emulator)

音軌 3 序列器‧雜音 定位在左 (音源不明)

音軌 4 序列器‧雜音 定位在右 (音源不明)

音軌 5 「gu go gya gyo」(Prophet-5)

音軌 6 小鼓 (現場表演的聲音) (音源不明)

音軌 7 木琴 定位在左、殘響深短 (依細野的筆記)

音軌 8 木琴 定位在右、殘響深短 (依細野的筆記)

音軌 9 人聲‧打擊樂「You」(E-MU Emulator)

音軌 10 序列音 (Prophet-5) 定位在左

音軌 11 序列音 (Prophet-5) 定位在右

音軌 12 副歌‧Linn Drum (鼓機 Linn Drum)

音軌 13 和聲 定位在左

音軌 14 和聲 定位在右、「可不要」(依細野的筆記)

音軌 15 空軌

音軌 16 人聲「I love you」(素材)

音軌 17 過移調效果器 (harmonizer) 的和聲 (音軌 13 的和聲) 定位在左

音軌 18 過移調效果器的和聲 (音軌 14 的和聲) 定位在右

音軌 19 大鼓 (音源不明)

音軌 20 小鼓 (音源不明)

音軌 21 通鼓 (音源不明)

音軌 22 大鼓 (原聲) (音源不明)

音軌 23 R/B

音軌 24 同步訊號 (MC-4)

⑤ 〈In Limbo〉

(以下依飯尾的筆記)

〈In Limbo〉7 分鐘版本。需編輯、精簡。

音軌 1 試唱‧細野

音軌 2 歌聲‧細野

音軌 3 歌聲‧細野

音軌 4 拍手聲 (音源不明)

音軌 5 鑼聲 (音源不明)

音軌 6 大鼓 (音源不明)

音軌 7 馬林巴木琴音 (音源不明)

音軌 8 低音部‧鋼琴音 (音源不明)

音軌 9 長笛音 (音源不明) 定位在左、有殘響

音軌 10 和聲 定位略偏右、有殘響

音軌 11 高音部‧鋼琴 (音源不明)

音軌 12 小提琴音 (音源不明) 殘響薄

(以下音軌未使用)

⑥ 〈Living-Dining-Kitchen〉

原曲名「Hosono Funk(Sub)L.D.K」&「Living-Dining-Keep Cleaning」（依細野的筆記）

音軌 1 大鼓（鼓機 Linn Drum）

音軌 2 旋律（Prophet-5） 無殘響

音軌 3 小鼓（鼓機 Linn Drum）

音軌 4 通鼓（鼓機 Linn Drum）

音軌 5 腳踏鈸（鼓機 Linn Drum）

音軌 6 邊擊（rimshot）（鼓機 Linn Drum）

音軌 7 鈴鼓（鼓機 Linn Drum） 定位在左

音軌 8 弦樂・和弦（Prophet-5） 無殘響

音軌 9 胡弓音（Prophet-5） 無殘響

音軌 10 嗶嗶聲（Prophet-5） 序列器（MC-4）

音軌 11 嗶嗶聲（Prophet-5） 定位在左

音軌 12 嗶嗶聲（Prophet-5）

音軌 13 歌聲・細野

音軌 14 和聲「Keep on driving」（細野 & 梅林）

音軌 15 鼓組過門（鼓機 Linn Drum）

音軌 16 迷濛音（Prophet-5） 定位在左、殘響厚且偏長

音軌 17 尖銳音（Prophet-5） 定位在右、殘響厚且偏長

音軌 18 序列音（Prophet-5）

音軌 19 歌聲（副歌）細野

音軌 20 歌聲（副歌）細野

音軌 21 長笛音（Prophet-5） 定位在左、有殘響

音軌 22 法國號音（Prophet-5） 定位在右、有殘響

音軌 23 貝斯音（Prophet-5）

音軌 24 鋼琴音（Prophet-5） 坂本龍一、「請他彈四小節就好！」（依細野的筆記）

《Philharmony》錄音音軌清單

⑦　〈Birthday Party〉

音軌 1 指示音（音源不明）

音軌 2 低音（Prophet-5）

音軌 3 延遲音（Prophet-5）

音軌 4 呼氣聲・鋤田正義（E-MU Emulator）

音軌 5 人聲「a ja」（アジャ）日笠雅子（E-MU Emulator）

音軌 6 人聲「ki mi no ～」（君の～）立花角木（E-MU Emulator）

音軌 7 人聲「南無」（E-MU Emulator）

音軌 8 人聲「birthday」篠崎惠子（E-MU Emulator）

音軌 9 人聲「happy」篠崎惠子（E-MU Emulator）

音軌 10 空軌

音軌 11 空軌

音軌 12 空軌

音軌 13 人聲「om ha ha ha vismaye svaha」福澤諸

音軌 14 眾人聲 Films 團員

音軌 15 眾人聲 Films 團員

音軌 16 （NG）　眾人聲

音軌 17 （NG）　眾人聲

音軌 18 眾人聲

音軌 19 眾人聲

音軌 20 鑼

音軌 21 低音・序列音（Prophet-5）

音軌 22 序列音～過濾通器（filter）（Prophet-5）

音軌 23 R/B

音軌 24 同步訊號（MC-4）

《Philharmony》錄音音軌清單

⑧ 〈Sports Men〉
音軌 1 貝斯音・A 部分 (Prophet-5)
音軌 2 打擊樂音 (鼓機 Linn Drum) 定位在左
音軌 3 打擊樂音 (鼓機 Linn Drum) 定位在右
音軌 4 鋼琴音 (E-MU Emulator) 定位在左
音軌 5 鋼琴音 (E-MU Emulator) 定位在右
音軌 6 和弦音 (Prophet-5) 定位在左
音軌 7 貝斯音・B 部分 (Prophet-5)
音軌 8 鋼琴音 (E-MU Emulator)
音軌 9 銅鑼
音軌 10 鋼琴高音 (音源不明) 定位在左
音軌 11 鋼琴高音 (音源不明) 定位在右
音軌 12 人聲 (E-MU Emulator) 定位在右
音軌 13 小提琴音 (E-MU Emulator) 定位在左
音軌 14 歌聲・細野
音軌 15 人聲
音軌 16 人聲
音軌 17 和聲高音
音軌 18 和聲低音
音軌 19 腳踏鈸＆鐵沙鈴 (cabasa) (音源不明)
音軌 20 小鼓 (鼓機 Linn Drum)
音軌 21 大鼓 (鼓機 Linn Drum)
音軌 22 大鼓 (鼓機 Linn Drum)
音軌 23 小鼓 (原聲) (音源不明)
音軌 24 同步訊號 (MC-4)

⑨ 〈Philharmony〉
音軌 1 人聲 (E-MU Emulator) 定位在左
音軌 2 人聲 女 (E-MU Emulator) 定位在中央
音軌 3 人聲 (E-MU Emulator) 定位在右
音軌 4 法國號音 (E-MU Emulator) 定位在中央
音軌 5 鑼聲 (E-MU Emulator) 定位在中央
(以下音軌未使用)

⑩ 〈Air-Condition〉
(音軌清單不明)

——《Philharmony》這張專輯可以聽出 Emulator I 進場帶給細野先生的喜悅。再加上細野先生的專用錄音室落成,打造出一個讓錄音師飯尾君能安心常駐的(錄音室)環境,才讓這張作品發揮得如此出色。

細野 我現在也時常想起 Emulator 內建的那種俗的音色。美晴那首〈La Canción de Marcelino〉(マルセリーノの歌,收錄於一九八七年發行的《echo de MIHARU》專輯中)用 Emulator 做的弦樂聲也很棒。

——還有《科欽之月》〈Cochin Moon〉那張,不過我認為,包含合成器操作的部分,《Philharmony》這張才是細野先生獨力製作的第一張專輯。

細野 《Philharmony》幾乎是我一個人做的。總之那時非常投入,身體失去感覺,也沒有記憶,彷彿在夢遊一樣。而且還真的撞鬼了。TR-808 鼓機好像會招來好兄弟喔,可能聲音聽起來很像祭祀和太

細野先生談《Philharmony》

——接下來是《Philharmony》。自《Hosono House》發行以來,不過十年左右而已,想想還是覺得驚人(笑)。

細野 那個時代就是這樣啊。《Philharmony》是在 LDK 錄音室做的,混音器還是 Trident。那台藍色的 E-MU Emulator I 的產品編號好像在一百號以內。補充一下,1號應該在史提夫·汪達那裡。

鼓聲吧。那時，我進錄音室的第一件事就是去「TR-808」輸入設定（用來作導唱）……結果出現了一位阿嬤的鬼魂，讓我「哇～」地大叫一聲，立刻打開錄音室大門衝到大馬路上去。後來還發現隔壁在舉行葬禮，嚇死我了。

——我也曾經在LDK錄音室錄到奇怪的聲音，上廁所也曾經被好兄弟「叩、叩、叩」地敲過門。

細野 那間錄音室的裝潢還是我跟奧村靫正一起規劃的，所有家具都是訂做的耶。記得椅子還是用柯比意（Le Corbusier）設計的椅子。

——我特別喜歡《Philharmony》的聲音質感。有一種侘寂（wabi-sabi）的美感，讓人想一聽再聽。現在回顧這張專輯有什麼感想嗎？

細野 在我心目中，這張是繼《泰安洋行》之後的重要作品。

——喔喔！真的喔？

細野 以往我得先作好曲子，藍圖也要規劃到一個

程度，才有辦法在錄音室作業，但做《Philharmony》的時候，錄音室的環境已經進化到能讓我自由發揮電腦和Emulator做即興創作，也學會自己操作MC-4。可以即興現場發揮創意，就讓每一天都像一場挑戰自我的實驗。

其實那位大編劇兼電影導演的倉本聰[1]先生也有來錄音室喔，不過他沒有參與錄音就是了。出乎意料之外的是，倉本先生也會聊超自然現象的話題，後來把他的兒子也一起帶來，連比爾·懷曼（Bill Wyman）[2]都來了呢（笑）。他總是靜靜地聽大家聊天。

——聽說比爾·懷曼是《泰安洋行》的忠實粉絲。

細野 然後，山下達郎也有來。他好像想了解電腦音樂編程是怎麼一回事。

——我覺得《Philharmony》建立起了日後細野先生處理音質的基準。加盟到現在的Victor唱片[3]之後的第三張作品[4]也給我某種類似的印象，雖然製作

手法不太一樣。

細野 是嗎？不過，還真想用當時那組銀箱（Altec
612）來混自己現在的聲音耶。

——真的嗎！其實那款喇叭的解析度很低，聲音
也聽不分明吧。

細野 因為銀箱的聲音很樸素嘛。不過這個型號本
來就是專為混音設計的，所以才好呀。現在好想要
一組銀箱噢（笑）。

1 **譯注** 日本國寶級電視編劇，代表作品有《從北國來》（北の国か
ら）、《料亭小師傅》（拜啓、父上様）等。

2 **譯注** 滾石合唱團的貝斯手。

3 **譯注** 細野晴臣自二○○六年起加盟 JVC 建伍勝利娛樂

4 **譯注** 作者此處雖未明講，不過推測應為細野晴臣第二十張專輯
《Heavenly Music》，二○一三年發行。

（JVCKENWOOD Victor Entertainment Corp.）旗下廠牌〔Speedstar
唱片（Speedstar Records）〕。

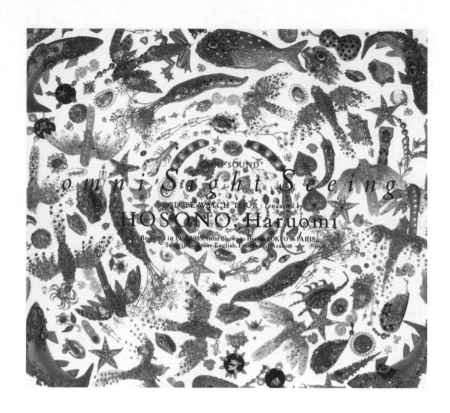

《Omni Sight Seeing》		
	發行日期	**1989 年 7 月 21 日**
	錄音期間	**1988 ～ 1989 年**
	錄音地點	**Magnet 錄音室（Magnet Studio）、**
		DMS 錄音機、Alfa Studio A（東京）、
		Artistic Palace 錄音室（巴黎）
		混音則在 Alfa Studio A 和日音錄音室
	專輯長度	**47 分 59 秒**
	唱片公司	**Epic/Sony 唱片**
	錄音師	**飯尾芳史**
	唱片製作人	**細野晴臣**

《Omni Sight Seeing》各曲編制

細野晴臣：合成器、電腦音樂編程　　木本靖夫：電腦音樂編程

澤田進夫：Synclavier 合成器操作　　越美晴：唱片製作協助

① 〈Esashi〉

北海道民謠

木村香澄：主唱

川崎 Masako（川崎マサ子）：和聲

本條晶也：叫喊聲、和聲

越美晴：和聲

祖哈爾‧谷吉亞（Zouhir Gouja）：手風琴

朱立安‧威斯（Julien Weiss）：卡農琴（qanun/kanun）

本條秀太郎：民俗樂器演奏

② 〈Andadura〉

作詞／作曲：細野晴臣

阿米娜（Amina Ben Mustapha）：阿拉伯語主唱

祖哈爾‧谷吉亞：手風琴

朱立安‧威斯：卡農琴

福澤諸：和聲

川村萬梨阿：和聲

越美晴：和聲

③ 〈Orgone Box〉

作詞／作曲：細野晴臣

細野晴臣：人聲、TR-808

越美晴：和聲

④ 〈Ohenro-San〉

作曲：細野晴臣

細野晴臣：預置鋼琴（prepared piano）、讚岐石（サヌカイト，sanukite）*演奏

⑤ 〈Caravan〉

作詞／作曲：厄文‧米爾斯（Irving Mills）、艾靈頓公爵（Duke Ellington）、璜‧提索（Juan Tizol）

細野晴臣：主唱、TR-808

清水靖晃：薩克斯風‧即興演奏

木本靖夫：合成器 YAMAHA DX-7

越美晴：合成器、樂譜採譜（music transcription）

艾靈頓公爵：鋼琴、銅管演奏

萊斯‧保羅（Les Paul）：電吉他、主樂器編曲

吉恩克魯帕（Gene Krupa）：鼓組‧即興演奏

★　**譯注**　以日本香川縣出產的讚岐石（sanukite）製成的打擊樂器。

《Omni Sight Seeing》各曲編制

⑥ 〈Retort〉
作詞／作曲：細野晴臣
※CD 歌詞內頁中本來有歌詞

細野晴臣：鋼片琴（celesta）
越美晴：Hohner Junior 手風琴演奏＆編曲
上野耕路：管弦樂編曲（original for strings）

⑦ 〈Laugh-Gas〉
作詞／作曲：細野晴臣
歌詞法譯：布井智子

細野晴臣：TR-808、合成器貝斯（EMS Synthi）、
　　取樣音源（未知孩童笑聲）
阿米娜：阿拉伯語主唱
祖哈爾・谷吉亞：手風琴
朱立安・威斯：卡農琴
布井智子：法語人聲
越美晴：合成器

⑧ 〈Korendor〉
作曲：細野晴臣

細野晴臣：鋼琴・即興演奏

⑨ 〈Pleocene〉
作詞／作曲：細野晴臣
歌詞英譯：肥田慶子

細野晴臣：主唱、伽倻琴
福澤諸：主唱
川崎 Masako：和聲
本條晶也：和聲
越美晴：電鋼琴
本條秀太郎：和聲編寫

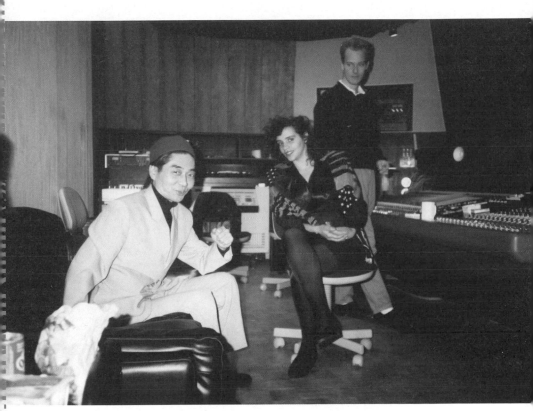

和阿米娜攝於 Artistic Palace（巴黎）錄音室

《Omni Sight Seeing》錄音母帶 / U-Matic★

No.	Title	from	ABS	to	Engineer	Date	Time	Note
	Program 細野晴臣		Client			Reel.No. 1		
	Director		Sampling Rate 44.1 kHz			Emphasis OFF		
1.	ARABIA ROCOCO ARABIC	400	~	1030		'93. 5/6		※ Analog マスター DIRECT COPY
2.	ORGONE BOX	1500	~	2115		"		
3	CARABAN	2400	~	3100		5/7		
						Tail End		

ONKIO HAUS
〒104 23-8 GINZA 1-CHOME CHUO-KU TOKYO
TEL (03) 564-4181
FAX (03) 567-0905

《Omni Sight Seeing》48 軌錄音母帶盤帶外盒

CLIENT :				□ DIGITAL SONY PCM 3348 □ ANALOG							
				EMPHASIS OFF LEVEL							
DIRECTOR :				SAMPLING RATE 44.1kHz N/R							
										SPEED	

13	14	15	16	17	18	19	20	21	22	23	24	REMARKS
kick	SN	CONGA	CLAVES	Tabura	♪J.P ブラス	E J.P ブラス	J.P ブラス	< EFECT Sax	>	B-8 kick kick	SMPTE ※ABS (ダ:00秒)	※ 24ch T.C Analog Tape 6'0 DIGITAL ABS 3'3 ヨリCOPYしました
					Delay Effect	DELAY Effect	オリジナル					
										ぞのch 9ch		
												Tempo= 105 Offset= 5"1F 4ch

37	38	39	40	41	42	43	44	45	46	47	48	ARRANGER
		SE < 水滴 >						< 2Mix	#2 ><	2Mix	#1 >>	
		たたか Break										ENGINEER
								5/11		5/11		
									ALFA		ALFA	ASSISTANT

TAIL OUT | NOTICE →Analogマルチ ヨリ DIRECT COPY. | ONKIO HAUS | TEL. 564-4181 · FAX. 567-0935

13	14	15	16	17	18	19	20	21	22	23	24	REMARKS
kick	SN	シーケンス	SN	ハープ'	Organ	< シーケンス	>	kick	シーケンス	Glocken	SMPTE	※ each T.C. は Analog のヌが
												※ T.C.#7 0ヨリ行る、ってので 2200まで入ってるが とのテクをとりました。
												Tempo= 90 Offset=

37	38	39	40	41	42	43	44	45	46	47	48	ARRANGER
n Voice >	Edit Bass (G)~	シーケンサー シーケンス	シーケンサー シーケンス #2	Woman Voice	Woman Voice	< Effect SE	>			< 2Mix	>	
												ENGINEER
									ALFA	5/9		
												ASSISTANT

《Omni Sight Seeing》48 軌錄音母帶盤帶及錄音音軌清單

Philharmony (1982)、Omni Sight Seeing (1989) ─ 飯尾芳史 Yoshifumi Iio 278

TITLE: ARABIC

ABS COUNT: 400~1030

TRACK	1	2	3	4	5	6	7	8	9	10	11	12
	仮 サンプル Pf	仮 Chord	hi Strings	Low Strings	A Strings	Mid Strings > / オリジナ音源		Pf	Sax	Piz Bass	マラカス	Bass
									民族楽			

TRACK	25	26	27	28	29	30	31	32	33	34	35	36
	Loop Perc	808 kick	808 Hat	Bass	J.P フレーズ	SN OFF Set OIF oobit	鬼の声 ><		TOMS >		OPEN Hat	

TITLE: ORGONE BOX

ABS COUNT: 1500~2115 TEMPO= 90

TRACK	1	2	3	4	5	6	7	8	9	10	11	12
	Cho Mikal	cho	<	Synth PAD >	Pf	オルガン	Synth I	Synth II	Synthe	HOSONO Voice	HOSONO Voice	Bass

TRACK	25	26	27	28	29	30	31	32	33	34	35	36
	909 kick (09)~ LooP	< Low chord >		ミラ69ー フルート <	ミラ69ー Bass >		S-5.. Hat OFF SET OIF 30B (09)~	SE (09)~	<	Ef fert シンセサ >	heart Beat OFF SET OOF 10B	7167

《Omni Sight Seeing》48 軌錄音母帶盤帶及錄音音軌清單

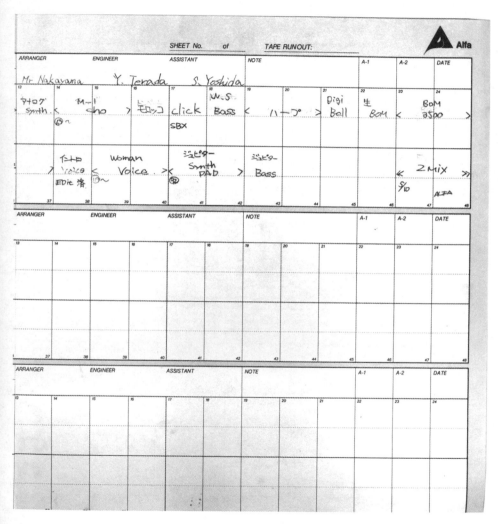

《Omni Sight Seeing》48 軌錄音母帶盤帶及錄音音軌清單

細野晴臣

TITLE (M-)	TIME () FO	TAPE LOCATION (CTL, T/C)	OFFSET

CARAVAN

TAPE LOCATION: 2400 ～ 3100

OFFSET: 00ʰ 28ᴹ 05ˢ 01 · 40 ᵇ
T= 107 ♩=560 ♪♪♪=186

1	2	3	4	5	6	7	8	9	10	11	12
SE 木	SE	S.E ブリリ	Perc S.E	Effects S.E	EDIT Vocal	Voice (Night) 風の音 イントロ頭付.		タイトル		Synth Strings	
(17) OFF OF 408 Set	(15)～(15)			(8)～	(17)～			(13)～			

25	26	27	28	29	30	31	32	33	34	35	36
Bass	909 kick	R-8 SN	909 Hat	Brush SN	R-8 G.Tom	TOM	仮 SN 808にさしかえ?	Robot Voice	METAL Percus	SE	
							(8)～		(5)～		

TITLE (M-)	TIME () FO	TAPE LOCATION (CTL, T/C)	OFFSET H M S F B

T= ♩= ♪♪♪=

1	2	3	4	5	6	7	8	9	10	11	12

25	26	27	28	29	30	31	32	33	34	35	36

TITLE (M-)	TIME () FO	TAPE LOCATION (CTL, T/C)	OFFSET H M S F B

T= ♩= ♪♪♪=

1	2	3	4	5	6	7	8	9	10	11	12

《Omni Sight Seeing》48 軌錄音母帶盤帶及錄音音軌清單

281

細野先生談《Omni Sight Seeing》

——《Omni Sight Seeing》開工的前一晚，細野先生在電視節目《熱砂の響き》（熱砂的聲響，「NHK特集」[NHKスペシャル]，一九八九年首播）中現身，正在前往阿拉伯專訪的途中。話說回來，您是什麼開始對阿拉伯音樂產生興趣的呢……？

細野 我在美髮沙龍[Bijin]聽到店長（本多三記夫先生）[1]放的音樂，全都是令人費解的類型，幾乎都是阿拉伯音樂，讓我十分納悶。所以我就調查一下，結果發現那是一種叫作「雷樂」（Rai）的音樂，而且不是古早的東西，是新型態的阿拉伯音樂。然後，我就去當時的六本木WAVE買了很多唱片回家聽，每一張都非常有意思。其中最有意思的是「菲魯茲」（Fairuz）這位歌手，可是她的作品並不屬於雷樂。不過菲魯茲的編曲，大大小小的細節都很棒。那時，唱片製作人馬丁·梅桑尼葉（Martin Meissonnier）[2]以DJ身分來東京的夜店表演時，我跟他聊了一下那些音樂，因此打開了專輯的視野。我記得阿米娜也有跟著一起來日本。

——還有在青山的Live House，以類似試演的形式現場表演過一次吧。

細野 對。祖哈爾·谷吉亞（手風琴）和朱立安·威斯（卡農琴）就是當時的隨團樂手。他們的演奏真的是讓我大開眼界，想找機會和他們一起做音樂。所

以我就藉著電視節目專訪的機會飛去當地拜會他們，花了一天還是兩天，把阿米娜的歌聲、手風琴和卡農琴聲錄好再帶回來。

——當時細野先生帶了哪一首歌曲的母帶過去？

細野　〈Andadura〉和〈Esashi〉，只有這兩首。我把做好的〈Andadura〉給梅桑尼葉聽，結果他聽了的感想就是「神（Magic）！」和「狂（Crazy）！」之類的。

——細野先生好像很常被國外的音樂家說很「狂」耶（笑）。當然是正面的意思啦。然後，《Omni Sight Seeing》讓我再次覺得，細野先生一路以來直到當時的所有音樂風格全都濃縮在這張專輯裡。某個程度上也算是細野先生的大師級代表作。《泰安洋

行》、《Philharmony》、《S・F・X》、《銀河鐵道之夜》等作品的聲音，在我耳中聽起來都有同樣的感覺。

細野　是喔，我也滿喜歡這張專輯的（笑）。

——而且，我覺得細野先生的錄音（音響效果）基準，也是在《Omni Sight Seeing》建立起來的。也就是說，《Omni Sight Seeing》和《Heavenly Music》放在一起聽，就可以聽見相近的元素。

細野　是嗎？我倒是沒想那麼多耶（笑）。我對《Omni Sight Seeing》製作過程的記憶，就是當時整個人都投入在合成器上編輯人聲的波形（專輯收錄歌曲〈Orgone Box〉中的越美晴的歌聲）上。完全就是在做電音的感覺。不過那些器材現在已經沒有

1　**譯注**　日本知名髮型設計師，曾擔任YMO的造型師，因而在日本引爆「電音頭」風潮。

2　**譯注**　世界音樂浪潮的推手，因帶領金・桑尼・艾德（King Sunny Ade）、帕帕・溫巴（Papa Wemba）、哈立德（Cheb Khaled）等人成功闖進樂壇而著稱。

了，目前的ＤＡＷ也沒有可以重現那種感覺的產品。

——我把電音類的外掛式效果器（plug-in）的電腦版升級之後就全都不能用了。科技真是變幻無常。

細野　就是啊。所以或許也可以這麼說，我不過是一向都使用手邊現有的器材做音樂而已。每次心裡都覺得怎麼什麼都沒有，不知該如何是好，這樣不就什麼都做不了嗎？（笑）

——採訪原口君的時候，有一件事讓我印象深刻。他曾經毫不猶豫地說：「細野先生就是屬於即興創作的類型！」會單憑一股彷彿要撲滅火災的蠻力，「哇」地一聲在一片荒蕪中拚命做音樂的感覺。

細野　呵呵，竟然被原口君一眼看穿了（笑）。總而言之，我沒有所謂日積月累的經驗法則，因為我都會忘光光（笑）。

——我覺得那個才是細野先生的音樂真正的強項。我是說真的。

影響電子樂發展的錄音師——康尼・普朗克

一九四〇年生於德國西南部小鎮許辰豪森（Hütschenhausen）的康尼・普朗克，於一九六〇年代進入史托克豪森（Stockhausen，現代音樂之父，世界首位電子音樂作曲者）的音樂錄音室工作。成為瑪琳・黛德麗（Marlene Dietrich）的音響工程師之後，普朗克承襲了史托克豪森的風格，將奇妙的電子聲逐步引進到流行音樂中。

「大膽地將金屬容器或其他工業器具當作打擊樂器使用」，普朗克的音響理念打破樂器聲響的既有框架，同時加以採用效果器及自然聲響等各種元素，影響日後前衛搖滾、前衛音樂

及新浪潮音樂等風格前衛的音樂類型的發展。現在則大多將此類音樂通稱為「泡菜搖滾」（Krautrock），其創始者普朗克，可說是不可或缺的人物。

代表作品眾多，包含發電廠樂團（Kraftwerk）的《Kraftwerk》（一九七一年）、《Kraftwerk 2》（一九七二年）、《Ralf und Florian》（一九七三年）、《Autobahn》（一九七四年）、以及Neu! 樂團的作品（參與一九七二～一九七五年所有錄音工作），也可在Cluster 樂團、Harmonia 樂團、Ash Ra Tempel 樂團、霍格・克蘇凱（Holger Czukay）、Guru Guru 樂團等

人的主要作品中看見普朗克的名字。

不只如此，普朗克也深深影響歐美主流音樂人及錄音師，其中的知名案例就是大衛・鮑伊和布萊恩・伊諾合作的「柏林三部曲」（Berlin Trilogy）——《Low》（一九七七年）、《Heroes》（一九七七年）、《Lodger》（一九七九年），普朗克跨越錄音工程師的界線，積極從旁輔助唱片製作。他於一九八七年逝世。

東尼・維斯康堤的弦樂編曲世界

東尼・維斯康堤（Tony Visconti）出生於一九四四年，是一名來自紐約的唱片製作人兼編曲家。一九六八年遷居倫敦，製作的音樂作品以英國音樂家為主。音樂風格方面，維斯康堤大器的編曲技巧特色鮮明，讓人一聽就可知道是出自他的巧手，遷居英國不久之後，便因為製作了提雷克斯（Tyrannosaurus Rex，後改稱「T-Rex」）、大衛・鮑伊等人的唱片而聲名遠播。

直至一九七〇年代中期，他和華麗搖滾（Glam Rock）音樂圈的交流始終密切。

正因如此，大眾對他的印象即是華麗搖滾界的喬治・馬丁（Geroge Martin，披頭四的唱片製作人）。維斯康堤和大衛・鮑伊兩人更是合作無間，在鮑伊復出的傑作《明日》（The Next Day，二〇一三年）專輯中，他依舊展現出卓越的音樂製作技巧。由他操刀製作的專輯始終是種品質保證，現在仍有許多搖滾樂迷景仰其名而聆聽他所製作的作品；不過我之所以會注意到他，理由則不太一樣。這一切要從維斯康堤優美動人的弦樂世界開始說起……。

對流行音樂來說，弦樂編曲是十分重要的環節。光是二聲部的小提琴，或是在副歌中放進全音符，就能讓樂曲的溫度一口氣升溫。弦樂的世界便是如此深奧，演奏者一個小小的運弓動作就足以改變聲音的表現。我喜愛的編曲家有很多，不過能立即在腦海中浮現的是高登・詹金斯（Gordon Jenkins）、保羅・韋斯頓（Paul Weston）、小佩里・波特金（Perry Botkin, Jr.）、大衛・坎貝爾（David Campbell，貝克〔Beck〕的父親）等人。雖然大多都是美國的編曲家，不過，還有三位英國民謠搖滾的編曲家絕對不能錯過。

以下分別介紹他們：第一位是羅伯特・柯比（Robert Kirby），他為尼

克・德瑞克（Nick Drake）《剩下五片葉子》（Five Leaves Left，一九六九年）和瓦西娣・班楊（Vashti Bunyan）《Just Another Diamond Day》（一九七〇年）擔綱編曲；第二位是羅恩・吉辛（Ron Geesin），他參與平克佛洛依德（Pink Floyd）《原子心之母》（Atom Heart Mother，一九七〇年）及布莉姬・聖・約翰（Bridget St. John）《Songs for the Gentle Man》（一九七一年）的編曲；最後就是東尼・維斯康堤，他是瑪麗・霍普金（Mary Hopkin）第二張專輯《大地之歌─海洋之聲》（Earth Song, Ocean Song，一九七一年）的編曲人。

尤其是《大地之歌─海洋之聲》，維斯康堤主要利用中提琴和大提琴等近乎呢喃細語的中低音弦樂，溫柔地將瑪麗・霍普金的歌聲包裹在其中，宛如一幅透納（William Turner）的風景畫。而他在保羅・麥卡尼與翅膀樂團（Paul McCartney & Wings）的《Band on the Run》（一九七三年）中編寫出的獨特管弦樂，當然也是不可錯過的一大傑作。

三木雞郎宛如通奏低音般的影響力 [1]

三木雞郎（Miki Toriro）生於一九一四年東京都，身兼作曲家、作詞家、作曲家、電視廣播編劇及導演，才華洋溢，十足是位全方位藝人。三木雞郎本名為繁田裕司，藝名則是取自喜愛的卡通人物「米老鼠」（Mickey Mouse）和三人組的英文「Trio」（當時他和朝川賞郎、秋元喜雄組成三人團體一起從事演藝活動）兩者之音，起先的讀音為「Miki Trio」，自從被播報員誤報成「Miki Toriro」之後，便沿用至今。

然而三木雞郎的名聲開始廣為流傳，則是在日本二戰後宛如焦土狀態的時期。一九四六年，透過 NHK 首由三木雞郎創作的廣告歌曲，如《三木雞郎說笑音樂》在日本社會刮起了一陣旋風，將沉重的陰霾一掃而空。

湊巧的是，細野先生就在隔年一九四七年來到這個世上。想必陪伴細野先生的兒時音樂並非搖籃曲，而是廣播節目所播放的三木雞郎音樂。像是森繁久彌的〈僕は特急の機関士〉（我是特快車的輪機員）、宮城真理子（宮城まり子）的〈毒消しゃいらんかね〉（要不要來一包解毒劑）、神津五月（中村メイコ）的〈田舎のバ

ス〉（鄉間巴士），甚至是三百八十餘首自由三木雞郎創作的廣告歌曲，如〈僕はアマチュアカメラマン〉（我是業餘攝影師）、〈明るいナショナル〉（點亮你家的國際牌）、〈ワ・ワ・ワ輪が3つ〉（輪輪輪、三個輪）、〈くしゃみ3回ルル3錠〉（三個噴嚏 Lulu 三粒）等。

細野先生的「熱帶三部曲」中，有幾首節奏明快又詼諧俏皮的歌曲（北京 Duck）、〈蝶々—San〉、〈Black Peanuts〉等），就有談笑音樂的味道，聽得出來他對搞笑文化近乎瘋狂的堅持。而這些音樂，可謂證明了其

創作元素應是來自於三木雞郎的談笑音樂文化。而且，ＹＭＯ組團當時和 [Snakeman Show]（スネークマンショー）[2] 及 [Super Eccentric Theater]（劇団スーパー・エキセントリック・シアター）[3] 走得很近，從這點就能看出三木雞郎有如通奏低音般帶給ＹＭＯ的影響了。三木先生於一九九四年十月七日逝世。

《三木雞郎 音樂作品集〜 Toriro Songs 〜》（2005）

1

譯注 通奏低音為「basso continuo」之翻譯，原意是指古典音樂巴洛克時期的一種即興伴奏聲部，樂手在演奏時會依作曲加以數字低音寫成的樂譜即興伴奏。在日本另外衍生出「隱藏在表層底下的主流思想、行動或形勢」之意。

2

譯注 廣告創作、電台ＤＪ及搞笑喜劇組合，曾和ＹＭＯ合作製作《增殖》專輯。

3

譯注 簡稱ＳＥＴ，以搞笑藝術中的大江戶新喜劇為主體的劇團，團長是身兼演員及導演身分的日本知名主持人三宅裕司，高橋幸宏曾參與該劇團的演出與專輯製作。三宅裕司即是在台灣也相當受歡迎的日本綜藝節目《料理東西軍》的主持人之一。

♩ 6 《Flying Saucer 1947》
　　　　　　　　　　(2007)

《HoSoNoVa》
　　　(2011)

原口宏

1961 年生於宮崎縣。

先後就讀宮崎大學工學部及 Center Recording School 專門學校。畢業後於 1995 年進入田中信一成立的「Super Studio」錄音室工作，參與鈴木博文、細野晴臣相關的宅錄作品，自此展開錄音師生涯。隨後外派日本飛利浦唱片＊任錄音助理，透過此工作經驗習得廣泛的技術，包含 Studer 及 SSL 的操作與母帶後期處理工程。同時期亦多次參與康乃馨樂團 (Carnation)、青山陽一等 Metrotron 唱片 (Metrotron Records) 旗下藝人的錄音作業，並開始在公司外部的錄音室為 The Collectors 樂團等人錄製專輯。於此同時，也擔任田中信一混音後的樂曲的錄音師，因而結識了 Stardust Revue 樂團、平松愛理等各種類型的音樂藝術家。和忌野清志郎、原田末秋、山川律夫 (山川ノリオ)、梅林茂、為山五朗、三谷泰弘 (esq) 等創作歌手始終維持密切的合作關係，對 Rikuo (リクオ)、源學、杉山洋介、上田禎在樂壇的發展亦有貢獻。

近年，Moonriders 正式將《Tokyo7》、《Ciao!》等專輯的全樂曲錄音及現場表演作品的混音工作交由他處理，團員白井良明、橿渕哲郎的個人專輯亦由他操刀，政風會樂團、康乃馨等樂團的母帶後期處理多數也由他負責。而他在參與鈴木慶一 5.1 聲道環繞規格的音樂製作時，也展現出獨到的效果器運用技巧。2014 年擔任故鄉的電視台 MRT 宮崎放送的新聞節目《MRT News Next》(MRT ニュース Next) 片頭曲全製作及混音工作，積極從事錄音師以外的錄音室工作。

原口宏
（はらぐち　ひろし）

主要作品

● Water Club Band (原田秋末)《Water Club Band》(1991) ／● Stardust Revue《Face to Face (Live)》(1992) ／● Rikuo《Shout Shout Out》(1992) ／●井上貴代美 (上田禎)《すっぴんの私》(素顏的我，1992) ／● esq《自由の人》(自由之人，1995) ／● Kiyoshiro Meets De-ga-show《Hospital》(1997) ／● Norio&Icecreamman (山川津夫)《Let's Rock, It's O.K.》(1998) ／● Watanababy《Watanababy Session》(1999) ／●友部正人《読みかけの本》(未讀完的書，1999) ／● Ruffy Tuffy (忌野清志郎)《夏の十字架》(夏天的十字架，2000)、《秋の十字架》(秋天的十字架，2000) ／●梅林茂《Music for Films & Others》(2001) ／● Sketch Show《Tronika》(2003) ／● Sketch Show《Loophole》(2004) ／●鈴木博文《凹凸》(2008) ／●鈴木慶一《Captain Hate & First Mate Love》(ヘイト船長とラヴ航海士サラウンド mix，多聲道混音，2008) ／● Jimang (じまんぐ)《儚きものたちへ》(致 虛幻無常的事物，2008) ／●康乃馨樂團《Velvet Velvet》(2009) ／●鈴木慶一《アウトレイジ》(《極惡非道》〔The Outrage〕電影原聲帶，導演: 北野武，2010) ／● Sclap《Build & Scrap》(2011) ／●白井良明《Face To Guitars》(2014) ／●鈴木博文《後が無い》(無路可退，2014) ／● Controversial Spark《Section 1》(2014) ／●久石讓《久石讓＆新日本愛樂‧世界夢幻交響樂團 三得利音樂廳公演》WOWOW 首播錄音 (2014) ／●細野晴臣 × 坂本龍一《細野晴臣 坂本龍一 at EX Theater Roppongi 2013.12.21》DVD & WOWOW 首播混音 (2014) ／● Moonriders《Moonriders LIVE 2014 "Ciao! Mr. Kashibuchi" 日本青年館公演》WOWOW 首播混音 (2015)

故　事即將進入高潮，準備往我個人稱為「鄉村歌曲三部曲」的部分前進。作品則是《Flying Saucer 1947》（二〇〇七年）、《HoSoNoVa》（二〇一一年）和《Heavenly Music》（二〇一三年）。個人認為，這三張專輯，即是細野先生「邁向錄音藝術新時代的挑戰」。

一般而言，音樂的記錄史是始於強調現場演奏的年代，中間歷經了「音樂記譜」（sheet music）的時代，然後，刻有細紋溝槽的塑膠材質標準唱片（SP唱片，standard playing record）於一九四八年間世，也正式拉開錄音藝術史的序幕。當時的錄音方式十分原始，歌手和樂手在收音時只圍著一支麥克風演唱或演奏，錄音作業通常一天以內就能完成。後續的作業也是一樣，雖然多少會出現一些對聲音表現講究的音樂家，不過，整體花費的時間比現在要短上很多。

接著，時代躍進，來到以電腦操作的多軌錄音為主的一九八〇年代（鐵克諾年代），攜帶式的家用多軌錄音機問世，錄音時間也就不可避免地愈拉愈長。因為，這種

錄音技術將音樂製作的可能性擴展至無限大。錄音作業似乎看不到終點，試音和正式錄音的界線變得模糊，錄音師這份職業的工作地點也不僅限於錄音室了。隨著在音樂藝術家的個人錄音室錄音的機會增加，錄音師因為和藝術家同在一條船上，常常陷入工作與私生活已無從分辨的處境中。這點想必讓許多錄音師感到迷惘，然而原口宏卻並非如此。他會從個人錄音室的建置階段就開始參與，積極投入打造「能孕育出音樂的場所」。他是最先察覺到時代變化的錄音師之一，甚至能在受訪時大方表示「自己的原點就是一名宅錄小弟」。

原口君給我的印象，就如黑澤明的電影《大鏢客》（用心棒）中的主角。看到別人有難時會突然從某處現身，事情圓滿解決之後又飄然離去。幫你打點好一切，又不故作姿態，若非必要，則還刀入鞘。我想，這就是長久以來（直至今日）細野先生始終需要藉助原口君之手的理由。看來細野先生的身邊，果然還是要有一位「音樂大鏢客」。

★　譯注　一九七九～一九八七年日本飛利浦、日本Victor（現為JVC建伍）、松下電器（現為Panasonics）三社合併，並將日文社

名改為「日本フォノグラム」，但英文商標仍維持「Philips」。

原口宏訪談

直接的起點是灣岸錄音室[1]

—— 要向參與近年細野先生所有錄音工作的原口君請教製作內容，某種意義上是一種令人冷汗直流的行為，細野先生的音樂魔法的奧祕將因此被揭開來，能愈來愈接近他的創作核心。因為現在所有的錄音音源都已經數位化典藏，音樂製作的細節都能看得一清二楚。細野先生也親自處理混音，所以只要進一步查看他在電腦（使用數位音樂編曲軟體Digital Performer）上的編輯內容，像是錄音音軌的樂段編輯畫面，或是外掛式效果器的設定等等，就能看出他在某些部分的製作概念。這點讓我有些猶豫。所以，我決定刻意不去探究技術方面的內容。

本書的撰寫目的，是要讓讀者了解每一位錄音師和

細野先生之間的關係，讓他們的腦海能浮現一幕幕栩栩如生的風景。所以我希望能藉由原口君當時透過雙耳獲得的感想，將這三張專輯的定位建立起來。抱歉，開場白之所以那麼長，是希望你能明白我的用意，還請多多關照了。

原口　收到。雖然錄音是由我負責，不過檔案交給細野先生之後，最後他會怎麼處理（混音），作業內容我也完全不會知道。我通常就只是在聽到成品之後讚嘆一下而已。

—— 原口君的話，應該多少會知道細野先生製作音樂的核心手法。不過，正是因為是喜愛的音樂家，所以會自然產生一種類似聖殿那種神聖不可侵犯的領域。何況原口君今後還會繼續和細野先生一起做音樂，恕我冒昧，我覺得刻意保持距離也是很重要的事。這個概念，是之前我從訪談吉澤典夫先生的對話中學到的。那麼，要先請教原口君的學經歷。在進入業界之前，原口君讀的是主攻錄音技術

的專門學校 Center Recording School[2]，主要學習什麼內容？

原口　在學期間雖然很短暫，不過我在這間學校學到很多很難在實際工作學到的基礎知識。而且也有去 Freedom 錄音室[3]實習，學到的東西都很有幫助。

——Freedom 錄音室應該也是細野先生當時常用的錄音室。是在專門學校附近嗎？

原口　在同一棟建築物的樓上，有機會摸到 SSL 混音器實機的幫助很大，基本上學校是透過實習的方式進行產學合作。我記得。一九八五年的秋天左右，細野先生來 Freedom 錄音室錄 F・O・E（Friends of Earth）[4]。進公司之後，空閒的時候我就會跟著

田中信一先生進錄音室。F・O・E 的錄音我應該是有幫到一點忙。我還記得，進錄音室的第一天，細野先生一直坐在 MC-4 前輸入資料。

——原來是這樣。原口君當時馬上就加入 Super Studio（田中信一的錄音團隊）了吧。

原口　我想最直接的原因，是因為鈴木博文先生（Moonriders）的個人錄音室「灣岸錄音室」剛成立，所以臨時需要人手吧。時間點是在一九八五年春天，Moonriders 剛剛買了 Teac 錄音機的時候。那時正好是合成器電腦音樂編程的草創期，音樂家們已經開始思考，是否有機會改善必須長時間待在錄音室輸入資料的問題。然後，我就是在這個時期遇到惣一朗先生您的。

譯注

1　參見頁 322 專欄內容。

2　位於東京新宿，現已廢校。

3　參見頁 129 專欄內容。

4　參見頁 217 注 2。

——咦？真的嗎？我當時應該還沒開始進出灣岸

原口 我們是在帝蓄唱片所屬的杉並 Greenbird 錄音室5碰到面的。

——是喔？我超愛 Greenbird 錄音室，一直到錄音室收掉之前，我大多都在那裡錄伴奏。所以，我人一直都在那裡耶(笑)。我在 Greenbird 錄音室應該也錄了不少 F‧O‧E 的作品。先回顧一下你的經歷，你和田中先生是怎麼認識的？

原口 透過唱片公司，我想田中先生和 Center Recording School 的校長應該是舊識，所以自然就馬上聊到身邊有沒有可用的宅錄人才吧。

表現一致的聲音

——關於田中先生當時對錄音工程的看法，或說音響效果概念，原口君有什麼想法嗎？

錄音室吧。

原口 田中先生是我的老師，他身上有太多東西可以讓我學習。不過若要重新評論，我認為他是一位非常有條有理的錄音師，早在皇冠時期，他就已經在建立高完成度的自我錄音風格了。尤其是他可以(在類比年代)將一張專輯的聲音表現做得如此一致，這是相當驚人的。

——的確如此，國外的錄音師通常會意識到這點，可是當時會針對聲音表現的一致性來做專輯的日本錄音師就很少見。不過，一進公司馬上就被田中先生指定進灣岸錄音室工作，從某個角度來說，算是很幸運耶。原口君那時應該也已經知道 Moonriders 這個團了吧？

原口 慶一先生的話，是有聽過啦……。我老家宮崎縣的音樂環境非常鄉下啊。

——所以是在誰都不認識的狀態下，突然一口氣遇到許多厲害的音樂家那樣嗎？宮崎當時該不會連 HAPPY END 或 Tin Pan Alley 的唱片都沒賣吧？

原口 還真的沒有！（笑）我們聽到的新歌都落後時代很多啊，最少慢個三年吧。

——三年？（笑）

原口 連NHK的廣播都只能聽到一點點。而且我們是到一九八〇年左右才有唱片出租店，所以那時我才開始有機會一口氣聽到所有音樂。差不多是在我十八、九歲的時候吧。會注意工作人員名單上有沒有田中先生的名字，也是在這個時期，當初是先從大貫妙子小姐的首張專輯《Grey Skies》（一九七六年）中看到的。那時覺得那張專輯實在太棒了。

——冒昧請教一下，身為錄音師，原口君有在關注吉野金次先生嗎？

原口 吉野先生的話，以前在學校的暑修時就見過面了，也向他請教過。

5 參見頁128專欄內容。

——果然如此。這麼聞其實是因為多年來，我一直都能在原口君製作的聲音裡聽到一些吉野先生的風格。

——另外請教一下，原口君會認為灣岸錄音室是自己的原點嗎？

細野先生的客觀性和偶然性

原口 我在灣岸錄音室的第一份錄音工作是在一九八五年五月，錄的是政風會樂團（由康乃馨樂團的直枝政廣和Moonriders的鈴木博文組成的傳奇樂團）。他們在隔年發行的《Animal Index》（一九八六年），電腦編程的部分，從一九八五年的夏天就開始在灣岸錄音室進行了。那是我有生以來第一次體驗到怎麼錄製電腦編程的音樂。那個年代

要一次把大鼓錄好都還要花上一天的時間。當時我只負責播出聲音，其他的輸入作業都是操作員負責。這就是當時錄製電子音樂的情景。

──那個畫面我也看過幾百遍了(笑)。好奇問一下，老實說，你覺得那個錄音作業好玩嗎？

原口 那時候只是拚了命在做。那一年我真的遇見了許多人，所以對我來說是很重要的一年。不過，也是因為實在是太過手忙腳亂，那一年的事情也想不太起來。

──就我的印象而言，原口君是從灣岸錄音室起步，接著就氣勢如虹地一路前往音樂藝術家的個人錄音室開拓自己的道路，有一種音樂冒險家的感覺。

原口 我是一個因為在學生時期用了 Teac 144 錄音機多軌錄音而開竅的宅錄小弟，所以宅錄就是我自身的原點。為了做出最棒的作品，我通常都會從樂手演奏之前就開始做好準備。由於（音樂製作的）

最根本的問題通常就出在試聽帶的製作上，所以最後還是得要從宅錄開始努力。最近則是因為改用電腦軟體（DAW）錄音，可以自己處理的範圍變大了，所以口頭指示的機會也不如從前那麼多了。

──原口君第一次和細野先生密切工作是錄哪一張作品？

原口 和細野先生一起作業的原點，是在細野先生位於足柄[6]的別墅中關了兩週才錄完的「孔雀庵[7]伴奏」《源氏物語》電影原聲帶的初步錄音，一九八七年）。錄音行程完全是集訓模式，第一個星期都在配置器材和打掃庭院。負責電腦編程的木本靖夫先生和我那時真是年輕。我記得惣一朗先生您也在場吧。

──印象中我好像有除草的樣子(笑)。那一次的錄音有一種視死如歸的感覺。幾乎和細野先生一起生活了兩個星期左右吧。

原口 是的。《源氏物語》這部電影的錄音工作充滿

學術氣氛，細野先生好像為了了解「日本音樂的本質」，就把自己關在錄音室隔壁房間深思，連故事的時代背景都調查了。他為了將那種音樂呈現出來，還去研究日本以外的音樂，追根究柢了一番。而且，有時候他為了要放鬆一下，就會到我這裡來，用Prophet-5那台合成器做出暮蟬那種「嗶嗶嗶嗶」的叫聲，然後又一臉高興地回房間去（笑）。這個模式……大概持續了一週有吧。後來，有一天他就突然開始彈起韓國的傳統樂器伽倻琴[8]，錄音作業就這樣正式展開了。

——伽倻琴，細野先生馬上就知道怎麼彈了嗎？

原口　頭一次接觸的樂器，理應要先練過才會彈，不過細野先生完全沒有練習。

——為什麼不是用日本箏？

原口　應該是他推論出了「源氏物語時代的音樂中應該還有中國大陸的古代遺緒」，所以最後才找到伽倻琴這種樂器吧。接著，他就從文獻中抓出這種具中國大陸性格的獨特箏琴的演奏方法。我猜他那一整個星期都在做這件事。

——細野先生所演奏的伽倻琴聲帶有出色的顫音效果，非常特別啊。又再一次，讓人讚嘆不已。

原口　我想他應該熱愛探尋前人未曾發現的東西，然後再和大家分享那些東西的有趣之處（笑）。

——不過，也因為他很快就會玩膩，所以又會立刻動身前去探勘下一條礦脈的位置。我認為那也算是身為創作者的一種才華。

6　譯注　足柄山，位於神奈川縣和靜岡縣交界，也稱「金時山」。

7　譯注　即該別墅的名稱。

8　韓國（朝鮮半島）的傳統撥弦樂器。自奈良時代傳入日本，時稱「新羅琴」，至平安時代初期，常見於日本宮廷樂演奏。構造上屬於弦鳴樂器（chordophone），梧桐木製成的琴身上張有十二條絲弦，琴底則開有圖案的共鳴孔，分別代表「太陽」、「月亮」及「地球」，而琴體本身即是全宇宙之象徵。

原口 我在音樂製作上，沒見過比細野先生更重視客觀性與偶然性的人。一般人往往偏向故技重施、老調重彈。

—— 是啊。《源氏物語》這種類型的電影配樂，如果直接仿效純日本國樂的風格來做，通常會比較省事，可是他一定不會走那條路。

原口 我覺得細野先生就是這樣的人。他不模仿，僅是將觀念提取出來而已，不會按照原有的路線走。他看待自己時也是如此，總是盡量保持客觀。讓天線永遠處於打開的狀態，就是細野先生做事情的態度。總之，他不會用刻板印象來衡量事物。正因為如此，他隔天（相對於今天）常常會變成另一個家。

—— 完全不同的人，興之所至，往往就即興作業。他做事不會事先詳細規劃。

原口 細野先生做專輯做到一半一定會改變心意。總之，他絕對不是抽象思考型的音樂家。

—— 相較於完成一整張專輯，細野先生通常比較

細野先生將貝斯聲錄成音源的那一瞬間是最好玩的時刻

—— 非常同意你的觀點。我持續觀察細野先生也將近三十年了，覺得他真的是個很不可思議的音樂

原口 細野先生會一直去做一些和他想嘗試的東西相互矛盾的事。他不會掉頭重做，可是他一定會想辦法將眼前的東西做好。所以他才能毫不在乎地把昨天原先想嘗試的事情都拋下。他給人一種永遠都

像是專注在每一首樂曲的製作上。儘管他能力很好，可以在最後一刻才將專輯統整起來，不過他做事常常是很雜亂無章的。就是因為他的整合能力很強，所以會讓人以為他是屬於抽象思考的類型，不過他的想法是流動性的，不停地在變動。

在前進的感覺，不給自己留退路。

——所以，這算個性很急嗎？（笑）

原口 舉個例子來說，以前在 Victor 做專輯的時候，他明明說過「整個樂團用一支麥克風一次錄完就好」，結果後來他又會將自己的部分全都抽換掉（笑）。

——看到那樣，老實說，原口君會不會想說：「本來做得好端端的，為什麼都不要了？」

原口 我每次都這樣想（笑）。剛才也提到，細野先生就是屬於想客觀行事的人，所以會先把錄好的東西，都會先放著醞釀一下，要是下次聽的時候不覺得好，就捨棄不用。不過所謂捨棄，並不是把那些音軌都刪掉，而是先把它們收在桌邊放著的感覺。然後，如果什麼時候還有需要，再拿出來（給其他專輯）用就好。這種把東西先放在一旁的作業，他可是樂此不疲。所以說，我在做的，都是一些未來有可能會被丟到哪裡去的東西（笑）。

——東西被捨棄不用的時候，原口君都不會表示

意見嗎？

原口 因為那些東西一定會變成更好的樣子再回到我這裡。所以說，細野先生永遠都能把東西做得很有趣！

——是啊。從原口君口中講出來就更有說服力。

原口 這種做法乍聽之下好像很粗暴，不過聽到最後就不覺得哪裡奇怪了。其實非常有音樂性。

——對貝斯手身分的細野先生有什麼看法嗎？

原口 這幾年，樂器演奏的初步錄音檔送來我這裡時，往往會有許多人要求先給他們細野先生的貝斯錄音。這時我就會和平常一樣去錄音室把東西準備好，之後就只要在那裡待命就好。通常送來的初步錄音檔都已經放了假定的貝斯聲，不過細野先生絕對不會照著彈。他的貝斯音色不靠樂器上的控制鈕來調整，而是利用自己的手指（觸弦的感覺）來設計，光憑這點，他就能做出他要的音色了。然後，對細野先生來說，重點還是樂段的表現。他只靠觸

301

弦的手感和樂段的表現，就能奏出美妙的音樂。我個人認為，細野先生將貝斯聲錄成音源的那一瞬間，一向都是最好玩的時刻（笑）。

找到一九五〇年代的錄音後，
才懂細野先生想要的感覺

——接下來，我想就《Flying Saucer 1947》、《HoSoNoVa》和《Heavenly Music》這三張作品的關係來談談。先從《Flying Saucer 1947》開始。這張在 Onkio Haus 錄音室錄音，兩天內錄了九首，從一開始的作業速度就比平常都還快。針對《Flying Saucer 1947》，原口君當時有從細野先生那裡得到任何錄音方面的具體指示嗎？

原口 就如先前所說的，細野先生在製作專輯時（想法）會一直變來變去，所以做法也會跟著改變，整合方式也會有所不同。不過，在進入音響效果的

調整階段之前，他有先要求用單支麥克風收錄演奏看看。我們用了那間錄音室中幾種不同類型的鋁帶式麥克風（ribbon microphone）嘗試單支收音，可是聲音的感覺（明顯）和以往不太一樣。《Flying Saucer 1947》的特色，就是來自專門用來收錄人聲的麥克風 RCA 44-BX。在演奏的初步錄音錄完、正式進入人聲的收錄之前，細野先生表示他無論如何非常想用鋁帶式麥克風錄人聲，問我們有沒有機會買到 RCA 44-BX，所以我就去問問我的器材二手商朋友，結果，沒想到如此珍貴的麥克風竟然奇

RCA 44-BX

蹟似地有二手庫存。我覺得這也得歸功於細野先生的強運（笑）。不過，其實細野先生早就在用鋁帶式麥克風了，像是廣播專用的Beyer160就很常用到，細野先生的倉庫裡也有Coles 4038，可是偏偏就是沒有RCA 44-BX。只有那支麥克風才能將一九四〇年代的人聲風格原汁原味地表現出來。我記得專輯中的《Body Snatchers》，應該也是買到RCA 44-BX之後才在DW錄音室錄製的。

——下一張專輯《HoSoNoVa》的內容雖然延續相同風格，可是聲音的感覺和《Flying Saucer 1947》明顯不同。

原口 RCA 44-BX的添購造成聲音出現了前後差異，不過細野先生針對《HoSoNoVa》也給了我另一大課題，就是「空間感要有單支麥克風收到的感覺，但聲音也要保有分開收音的表現」。

——嗯～好難懂（笑）。我個人是很喜歡《HoSoNoVa》啦，不過，其實我無法聽出這張專輯的聲音是以哪

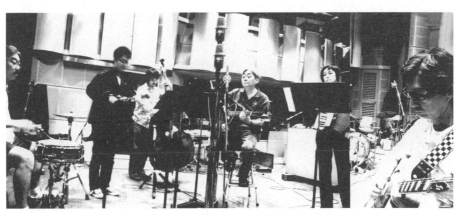

《Flying Saucer 1947》於 Onkio Haus 錄音室錄音的情景 （2007.7.3）

個年代為目標。

原口　當時我有聽細野先生帶來的音源樣本（當作殘響音設計的參考），坦白說，我也沒聽出他想追求的是哪一個部分。細野先生倒是一臉非常清楚的樣子（笑）。

—— 結果他想要的是哪一種感覺？

原口　「聲音雖然全部都在後面，但要有整體感。聽起來像是用單支麥克風錄音，但其實是分開收音。」老實說，起先我並沒有弄懂這個概念。然後，我聽了許多早期的音源，聽到一九四七年過後的一九五〇年代的錄音音源時，那個殘響效果突然就變得非常明顯了。

—— 一九五〇年嗎？

原口　一九五〇年代已經改用磁帶錄音，音質改善很多，所以殘響音也聽得比較清楚了。

—— 意思是，已經有辦法讓錄音師從殘響音來判斷錄音手法了嗎？

原口　是的。不過，一旦到了一九五二年，全部的聲音都會帶有殘響效果，會再次陷入無從分辨的狀態。所以，我好不容易才從一九五〇年代的錄音音源中，找到一些可能會是細野先生想要的聲音，然後再仔細研究一番。

—— 根本就是在考古啊。原口君當時聽了多少音樂？

原口　那個殘響音，大概是兩百首歌裡面才會出現一、兩次而已，是一種罕見現象（笑）。所以，我猜那些音源應該是以前錄失敗的作品。

—— 只是偶然之下的產物？

原口　當時的監聽喇叭和現在的等級有差，播出來的音質也不好，可是製作方應該會想努力讓聲音清楚呈現，錄音時通常就不愛把聲音做得太後面，也不喜歡有殘響聲。所以，我才會認為那些音源單純就是失敗作品。那時我不斷從那些音源中尋找判斷的依據，終於找出那個失敗的錄音音源，才因此明

白細野先生想要的感覺。

從來沒被要求要把聲音做成誰的風格……

原口 不過，聲音的感覺是抓到了，但是接下來卻不曉得該怎麼做。就在這個時候，出現了一個關鍵性的發展。

──我知道。是那次在NHK廣播節目的現場表演吧，我有聽說。

原口 我在廣播節目現場用六支愛華（Aiwa）的鋁帶式麥克風收細野先生的樂團表演，聲音意外地滿中規中矩的，不過聆聽感受很棒。那整段收錄，讓我對鋁帶式麥克風的音響特性感到非常驚豔。NHK錄音室的回音很嚴重，本來很擔心串音的問題，不過聲音（平衡）卻不會像用電容式麥克風那樣那麼難處理。那一次的經驗，讓我暗自下定決心，

──太強了，真的。辛苦你了（笑）。

之後的多軌錄音都要用鋁帶式麥克風來錄。後來，《HoSoNoVa》開錄的那一天，我就請工作人員把錄音室所有的鋁帶式麥克風全都找出來，可是數量還是不夠，所以我就連同DW錄音室的鋁帶式麥克風一起用，加起來一共有十二支。結果，第一天我就錄到想要的聲音了。不過，最先注意到只要換成鋁帶式麥克風就能錄到想要的感覺的人，果然還是細野先生。他的耳朵很好。所以，《HoSoNoVa》幾乎有一半的歌曲完全只用鋁帶式麥克風收音，不過還是有幾首歌不適合那個音色。鋁帶式麥克風可以如實表現高頻，然而它的音響特性本身就不適合用來處理低頻，所以遇到不合適的樂曲，聲音就是怎麼樣都調不好。也就是說，一旦樂曲不合，這個好不容易才找到的麥克風的聲音，反而只會造成麻煩而已。不過，除了鋁帶式麥克風，（保險起見）還是有另外用一般的動圈式麥克風收音，所以有幾首歌曲主要就以這種方式來做。

305

——所以，緊接著就輪到《Heavenly Music》了。

原口　手邊的鋁帶式麥克風和不合適的樂曲或樂器（如吉他）之間的問題，就成為我下一個要解決的課題。首先，我參考一九四○年代電視節目的方式來錄樂團演奏，嘗試將鋁帶式麥克風近距離架在樂器旁，可是那個低頻的音響特性還是讓我失敗了。

那個電視節目同時還用了大量我沒看過的鉛筆型鋁帶式麥克風，聲音當然也就不一樣……。

後來，碰巧有個機緣，因為某個雜誌的企劃，我可以去看看鐵三角（Audio-Technica）當時最新款的鋁帶式麥克風[AT4081]，結果發現它

Audio Technica AT4081

的音響特性完全合乎吉他的需求，所以我就決定用它來錄下一張專輯了。

——也就是「合併使用舊款鋁帶式麥克風和最新型鋁帶式麥克風」的意思。不論玩的音樂有多老派，細野先生最終都能做出高傳真（Hi-Fi）的感覺，他這種獨特的風格，每每都讓我覺得趣味十足，或者說，他不會沉溺在懷舊或模擬技巧的情緒中……。

原口　縮小整體的頻率範圍，舊風格，但是細野先生不會這樣做。就算用同一支麥克風，我想細野先生應該也不會想做成同一種聲音。

——我覺得這個真的就是細野先生獨具的神奇平衡感。原口君自身在做這張專輯時，有參考哪些音樂嗎？像是近期的喬亨利（Joe Henry）、丹尼爾・藍瓦（Daniel Lanois）、提・彭・柏奈特（T Bone Burnett）這類根源搖滾（Roots Rock）的音樂。

原口　我有朋友很喜歡那一類音樂的當代版本，所

以我也聽了不少。尤其是藍瓦和喬亨利，我個人很喜歡，不過要我模仿我也做不出來。其實我在製作音樂時，從來沒有被細野先生建議要去模仿誰的風格。

——這點非常能看出細野先生的個性，其實他根本就是個浪漫派吧（笑）。換個話題，改成現在這種方式錄樂團之前，（鐵克諾、電音年代的）細野先生錄音的時間都很長，不過現在卻換成這種可說是光速等級的錄音手法，關於這點，原口君有什麼感想嗎？

原口　旁觀者或許會有這種感覺，不過，錄音過程實際上卻沒有太大的變化。最初的幾項作業通常很快就能處理好，之後則是因為要以客觀的角度來做，所以製作期間就會拉長。進入獨自反覆測試的階段之後，作業的速度就和之前差不多。

——細野先生獨自錄人聲的時候，原口君通常如何從旁協助？

原口　細野先生自己錄音的時候，我都只要先幫他把麥克風架好就好了。細野先生的耳朵很好，所以他只需靠自己的雙手，就能把樂器聲調成他喜歡的音色。他不會透過其他音響器材設計音色，所以基本上我只要盡量幫他挑對麥克風架好就好。以前，包含合成器那類樂器我都會先幫他架好，不過那時他想要的聲音大多比較特別，並非通常的版本，有時候路線會很極端，我就必須趕快把配置換掉。

——細野先生自己混音的時候呢？

原口　最近我能幫得上忙的，就是檢查錄音的編輯作業有沒有遺漏的地方而已，基本上細野先生都是一手包辦。只不過，《HoSoNoVa》因為鋁帶式麥克風收音用到很多音軌，低頻不好處理，所以需要多加嘗試才能排除問題。

——最後，在細野先生為數眾多的作品當中，原口君最喜歡哪一張作品呢？

原口　《科欽之月》（一九七八年）！（笑）

— 喔喔！有點意外。

原口 當時聽到時，有一種「怎麼有辦法把那種（印度式的）音樂做到那種境界？」的感覺，真的嚇到我了（笑）。還有就是《封存‧細野晴臣珍藏檔案Vol.1》（二○○八年）。那張專輯收錄的新歌用了許多原聲打擊樂器，可以讓人徹底感受細野先生獨一無二的律動感。我認為他也是一位難得的打擊樂手，所以我一直都在偷偷期待有一天會出現那樣的作品。

— 《封存‧細野晴臣珍藏檔案 Vol.1》是嗎？我大意了（笑）。我會重聽一遍的。能和原口君聊聊，讓我又學到許多事情。最後，有什麼話想對細野先生說嗎？

原口 細野先生是一位勇於切換航道的大冒險家，您的每一次出航總是讓我期待萬分。

"FLYING SAUCER 1947"

HARRY HOSONO
& THE WORLD SHYNESS

《Flying Saucer 1947》

發行日期	2007 年 9 月 26 日
錄音期間	2007 年 7 月 2 ～ 3 日（Onkio Haus 錄音室）；
	7 月 12、15、16 日（Quiet Lodge 錄音室）★；
	7 月 18 日（Victor 301 錄音室）
錄音地點	Onkio Haus 錄音室、Quiet Lodge 錄音室、Victor 301 錄音室
專輯長度	40 分 46 秒
唱片公司	Speedstar 唱片
錄音師	原口宏
唱片製作人	細野晴臣

★　**譯注**　細野晴臣個人的「DW 錄音室」別稱。參見頁 128 專欄內容。

《Flying Saucer 1947》各曲編制

① 〈Pistol Packin' Mama〉
作詞／作曲：艾爾‧狄克斯特 (Al Dexter)

細野晴臣：主唱、民謠吉他
德武弘文：電吉他
高田漣：鋼棒吉他
越美晴：手風琴
伊賀航：低音大提琴 (contrabass)
濱口茂外也：鼓組
米奇‧柯提斯 (Mickey Curtis)：人聲

② 〈The Wayward Wind〉
作詞：賀伯‧紐曼 (Herb Newman)
作曲：史丹‧勒堡斯基 (Stan Lebowsky)

細野晴臣：主唱、民謠吉他
德武弘文：民謠吉他
高田漣：平背曼陀林 (flat mandolin)
越美晴：手風琴
伊賀航：低音大提琴
濱口茂外也：鼓組

③ 〈Body Snatchers〉
作詞／作曲：細野晴臣

細野晴臣：主唱、民謠吉他、貝斯
德武弘文：電吉他
高田漣：平背曼陀林
越美晴：手風琴
濱口茂外也：鼓組

④ 〈Flying Saucer Breakdown〉
作詞／作曲：細野晴臣

細野晴臣：主唱、民謠吉他、貝斯
德武弘文：六弦貝斯、和聲
高田漣：共鳴器吉他 (resonator guitar)、和聲
越美晴：手風琴
濱口茂外也：紙板鼓組 (cardboard drums)、和聲
木津茂理：和聲
木津 Kaori (木津かおり)：和聲

⑤ 〈Close Encounters〉
作曲：約翰‧威廉斯 (John Williams) *

細野晴臣：主唱、民謠吉他
德武弘文：電吉他
高田漣：鋼棒吉他
越美晴：手風琴、和聲
伊賀航：低音大提琴
濱口茂外也：鼓組
內橋和久：電吉他
青木泰成（青木タイセイ）：長號 (trombone)
權藤知彥：上低音號 (euphonium)

⑥ 〈Miracle Light〉
作詞：森高千里　　作曲：細野晴臣

細野晴臣：主唱、全樂器演奏

《Flying Saucer 1947》各曲編制

⑦ 〈Morgan Boogie〉
作詞／作曲: 細野晴臣

細野晴臣: 主唱、民謠吉他
德武弘文: 電吉他
高田漣: 鋼棒吉他、和聲
越美晴: 手風琴
伊賀航: 低音大提琴
濱口茂外也: 鼓組、和聲

⑧ 〈Pom Pom Joki〉
（ポンポン蒸気）
作詞／作曲: 細野晴臣

細野晴臣: 主唱、民謠吉他
德武弘文: 電吉他
高田漣: 鋼棒吉他、和聲
越美晴: 手風琴
伊賀航: 低音大提琴
濱口茂外也: 鼓組、和聲

⑨ 〈Sports Men〉
作詞: 細野晴臣、
　　吉爾斯・杜克 (Giles Duke)
作曲: 細野晴臣

細野晴臣: 主唱、民謠吉他
德武弘文: 電吉他
高田漣: 平背曼陀林
越美晴: 手風琴
伊賀航: 低音大提琴
濱口茂外也: 鼓組

⑩ 〈Shiawase Happy〉
（幸せハッピー）
作詞: 忌野清志郎
作曲: 細野晴臣

細野晴臣: 主唱、民謠吉他、貝斯、電腦音樂編程
高田漣: Hilo 夏威夷鋼棒吉他 (Hilo Hawaiian steel guitar)
濱口茂外也: 日本鼓 (Japanese drums)
忌野清志郎: 人聲
木津茂理: 人聲
木津 Kaori: 人聲

⑪ 〈Yume-Miru Yaku-Soku〉
（夢見る約束）
作詞／作曲: 細野晴臣

細野晴臣: 主唱、民謠吉他、貝斯
內橋和久: 達克斯琴 (daxophone)、電腦音樂編程
青木泰成: 長號
權藤知彥: 上低音號
UA: 人聲

⑫ 〈Focal Mind〉
作詞／作曲: 細野晴臣

細野晴臣: 主唱、民謠吉他、貝斯、電腦音樂編程
高田漣: 夏威夷鋼棒吉他
濱口茂外也: 通鼓 (tom-tom)

★ **譯注**　此曲改編自電影《第三類接觸》(*Close Encounters of the Third Kind*) 的配樂。

細野先生談
《Flying Saucer 1947》

——自上一張專輯《Medicine Compilation》（一九九三年）以來，時代已經大幅躍進。細野先生參加了狹山的「海德公園音樂祭」（Hyde Park Music Festival），二〇〇五年於狹山稻荷山公園舉行的搖滾音樂祭），迎來漫長音樂人生的第N個階段。我也受邀一同上台演出，在舞台上目睹了迷人的風

景……在滂沱大雨中依舊留下來觀看演出的觀眾，他們的身影我仍歷歷在目，宛如熱氣一般不可思議的物體，恣意搖曳著身軀。

細野　對，就像《夢幻成真》（Field of Dreams）那部電影一樣（笑）。結果我們一上台，台下觀眾一片安靜……。可是，卻在閃閃發光的感覺。表演當天有現場錄影，當時的情況也有收錄在DVD《Tokyo Shyness》當中，從畫面中也能看得一清二楚，大家身上發出的「氣」還是「以太」（ether），都被拍進去了喔[1]。

——真的是一次非常難得的音樂體驗。自從那次在狹山的表演之後，細野先生就開始頻繁參與現場演出，而且還以過去難得一見的步調，飛快地連續做了三張專輯：《Flying Saucer 1947》、《HoSoNoVa》和《Heavenly Music》。我私自將這三張作品視為三部曲。首先是首部曲《Flying Saucer 1947》。這個時期，細野先生是否還處在一種「心靈復健中」？還

是「摸索中」的感覺?

細野 是啊。因為要嘗試新東西，所以感覺就像那時在做《Ｓ・Ｆ・Ｘ》一樣。距離上一次以全樂團演奏的形式來表現聲音，（幾乎）已經是HAPPY END時候的事了。不過，這次我特別想做做自己熱愛的音樂類型，好像回到當初二十多歲在狹山時期聽到〈Pistol Packin' Mama〉（翻唱曲收錄於《Flying Saucer 1947》）的感覺。當初聽的時候，是把這首歌完全當成另一個等級的音樂在聽，心想：「一九五〇年代的鄉村音樂，真的是這種感覺喔?」、「竟然還有Rap」之類的。跟我想像中的鄉村音樂差太多了，聽起來好現代。所以，「海德公園音樂祭」那次的演出之後，自然也讓我想重返那個時期的自己。那是一種如願以償的喜悅，《Flying Saucer 1947》這張專輯，就只是為了那份喜悅而做

—— 是「摸索中」的感覺?

的（笑）。

—— 赤裸告白耶。

細野 赤裸告白了（笑）。〈The Wayward Wind〉則是從雪比・伍利（Sheb Wooley）的專輯中聽到的，小學時，這首曾經出現在電視影集《曠野奇俠》（*Rawhide*）中。這首專輯在我國一的時候出的，所以我就去買回來聽，而且很常聽喔。結果又從裡頭聽到奇妙的康加鼓（conga）聲。然後，音質在現在聽還超好。〈Body Snatchers〉、〈Sports Men〉這兩首歌，就充滿了我從鐵克諾轉變到鄉村音樂的那份喜悅。結果，到頭來才發現，原來鄉村音樂才是真愛。

—— 對細野先生而言，RCA 44-BX 這支鋁帶式麥克風的出現，在《Flying Saucer 1947》的製作上應該也相當關鍵吧。

1 **編按** 《搖滾師匠：細野晴臣》紀錄片中也收錄此場演出景象。

細野　RCA這支鋁帶式麥克風不是努力找就能找到的東西，可是偶然之下還是來到我的手中，要是沒有這支麥克風，那張專輯就無法完成了。所以說，每一次都是這樣，沒有E-MU Emulator，就沒有《Philharmony》；沒有那台優秀的數位錄音機（PCM-3324），就沒有《S‧F‧X》。《Flying Saucer 1947》則是歸功於找到那支夢幻的鋁帶式麥克風。而且也是因為年紀的增長，才讓我有能力重現舊時的聲音……。這是年輕時不可能辦到的事。

——《Flying Saucer 1947》發行的那一年，也正巧是細野先生六十歲的花甲之年。

細野　覺得自己狀態正好（笑）。因為終於可以玩自己熱愛的音樂了，所以有一種煥然一新的興奮感。

Quiet Lodge 錄音室

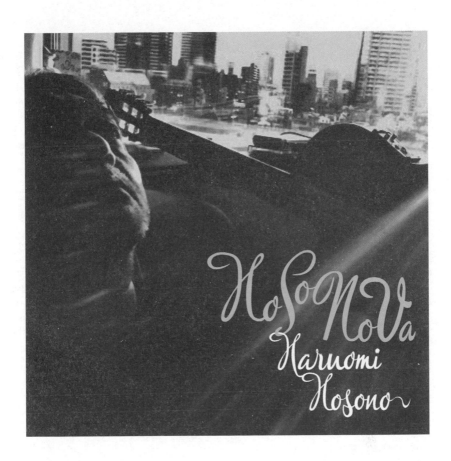

《HoSoNoVa》

發行日期	**2011 年 4 月 20 日**
錄音期間	**2010 年 7 月 27 日～ 2011 年 2 月某日**
錄音地點	**Onkio Haus 錄音室、DW 錄音室**
專輯長度	**44 分 31 秒**
唱片公司	**Daisyworld Discs/Labels UNITED/**
	Speedstar 唱片
錄音師	**原口宏**
唱片製作人	**細野晴臣**

《HoSoNoVa》各曲編制

① 〈Ramona〉
作詞：路易・沃爾夫・吉伯特 (L.Wolfe Gilbert)
作曲：梅寶・韋恩 (Mabel Wayne)
日語歌詞：細野晴臣

細野晴臣：主唱、民謠吉他、曼陀拉琴 (Mandora/ Gallichon)
越美晴：手風琴

② 〈Smile〉
作詞：約翰・透納 (John Turner)、
傑佛瑞・派森斯 (Geoffrey Parsons)
作曲：卓別林 (Charlie Chaplin)

細野晴臣：主唱、電吉他
高田漣：曼陀拉琴
伊賀航：低音大提琴
伊藤大地：鼓組
越美晴：手風琴

③ 〈Kanashimi-no Lucky Star〉
（悲しみのラッキースター）
作詞／作曲：細野晴臣

細野晴臣：主唱、民謠吉他、電吉他、貝斯、打擊樂器
高田漣：曼陀拉琴
越美晴：手風琴

④ 〈Rosemary, Teatree〉
作詞／作曲：細野晴臣

細野晴臣：主唱、全樂器演奏

⑤ 〈Tadaima〉
（ただいま）
作詞：星野源
作曲：細野晴臣

細野晴臣：主唱、民謠吉他、打擊樂器、貝斯、手風琴
高田漣：平背曼陀林

⑥ 〈Lonesome Road Movie〉
作詞／作曲：細野晴臣

細野晴臣：主唱、民謠吉他、風琴 (organ)、打擊樂器
鈴木茂：電吉他
高田漣：夏威夷三線琴
伊賀航：低音大提琴

⑦ 〈Walker's Blues〉
作詞／作曲：細野晴臣

細野晴臣：主唱、民謠吉他
高田漣：踏板鋼棒吉他
伊賀航：低音大提琴
林立夫：鼓組
佐藤博：鋼琴

《HoSoNoVa》各曲編制

⑧	〈Banana Oiwake〉 （バナナ追分） 作詞：星野源 作曲：細野晴臣	細野晴臣：主唱、民謠吉他、夏威夷三線琴、風琴 伊賀航：低音大提琴 林立夫：鼓組 佐藤博：Wurlitzer 電鋼琴 Cocco：人聲
⑨	〈Lazy Bones〉 作詞：強尼・摩瑟（Johnny Mercer） 作曲：霍奇・卡麥可 　　　（Hoagy Carmichael）	細野晴臣：主唱、電吉他 高田漣：共鳴器吉他（Dobro） 伊賀航：低音大提琴 伊藤大地：鼓組 凡・戴克・帕克斯（Van Dyke Parks）：鋼琴 木本靖夫：鋼琴調音（piano tuning）
⑩	〈Desert Blues〉 作詞／作曲：吉米・羅傑斯 　　　　　　（Jimmie Rodgers）	細野晴臣：主唱、電吉他 德武弘文：電吉他 高田漣：共鳴器吉他 伊賀航：低音大提琴 伊藤大地：鼓組 越美晴：風琴 中村 Mari（中村まり）：和聲
⑪	〈Kimona Girl〉 （カモナ・ガール） 作詞／作曲：細野晴臣	細野晴臣：主唱、電吉他 鈴木茂：電吉他、和聲 高田漣：曼陀拉琴、和聲 伊賀航：低音大提琴、和聲 伊藤大地：鼓組、和聲 木津茂理：和聲 中村 Mari：和聲 小野洋子（Yoko Ono）：人聲（特別合作）
⑫	〈Love Me〉 作詞：傑瑞・萊伯（Jerry Leiber） 作曲：麥克・史卓勒（Mike Stroller）	細野晴臣：主唱、電吉他 德武弘文：電吉他 高田漣：共鳴器吉他 伊賀航：低音大提琴 伊藤大地：鼓組

細野先生談《HoSoNoVa》

——《HoSoNoVa》是我個人非常喜歡的專輯。

細野 喜歡這張的人很多耶，走到哪裡都有人會跟我說。我想可能是跟推出的時期有關（發行於二〇一一年日本三一一大地震隔月的四月二十日）。

——下一張專輯《Heavenly Music》整張都是翻唱曲，是一張風格一致的作品。不過，就如同A、B面風格不一的《Tropical Dandy》，《HoSoNoVa》的樂曲有各自的風格，有一種正在蛻變的感覺。

細野 內心層面的蛻變。

——我想，大家聽了之後，可能都會感受到細野先生這個面向（內心層面）的變化。

細野 地震發生以前，我還做了不少歌曲……。

——就是啊。當時唱片公司應該也曾表示，希望

整張專輯都是原創歌曲。

細野 可是都被大地震打亂了，各種計畫。

——我認為就是那一陣子搖晃，才讓這張專輯變得渾然一體。

細野 不過我覺得這張最重要的歌還是〈Ramona〉。我最希望大家聽聽看的其實是第一首歌。然後，地震之後我幾乎只聽探戈，像是卡洛斯‧葛戴爾（Carlos Gardel）[1]之類的……結果愈聽愈失落。大地震剛發生之後，東京有些地方意外地也是一片斷垣殘壁，我記得開車的時候，我總是在聽葛戴爾的歌。

——地震剛發生的那一陣子，我也曾認真和細野先生聊過，《HoSoNoVa》略微陰沉的樂音，在我心中和谷崎潤一郎《陰翳禮讚》的氣息完美重疊。甚至可以說，那種略微陰沉的樂音，帶來一種安心的感覺。

細野 回想起來，那種感覺，就是那個期間限定的。

現在好像又重回當初那個靜不下心的時代去了。

《HoSoNoVa》就是一張在特別的時期推出的專輯。

——所以我覺得，正是因為如此，這張專輯才能在細野先生心中保有純潔無瑕的地位。

細野　《Flying Saucer 1947》[1]是一張還有認真思考音響效果的作品，當時一心只想表現音樂性。

——呈現出來的感覺，某種程度可以用「乾冷」（cool and dry）來形容。

細野　對，不過我在做《HoSoNoVa》時，真的沒去想音響效果這件事。從那時候起，我就不考慮音響效果了。雖然在錄音時，我很認真看待鋁帶式麥克風這道聲音的入口……一定是自己的身體裡，已經有什麼變得不一樣了。

1　**譯注**　阿根廷探戈之王。他的名字可說是探戈的代名詞，對探戈音樂的貢獻之大。一九三五年因飛機失事驟逝於哥倫比亞，享年四十四歲。

Quiet Lodge 錄音室

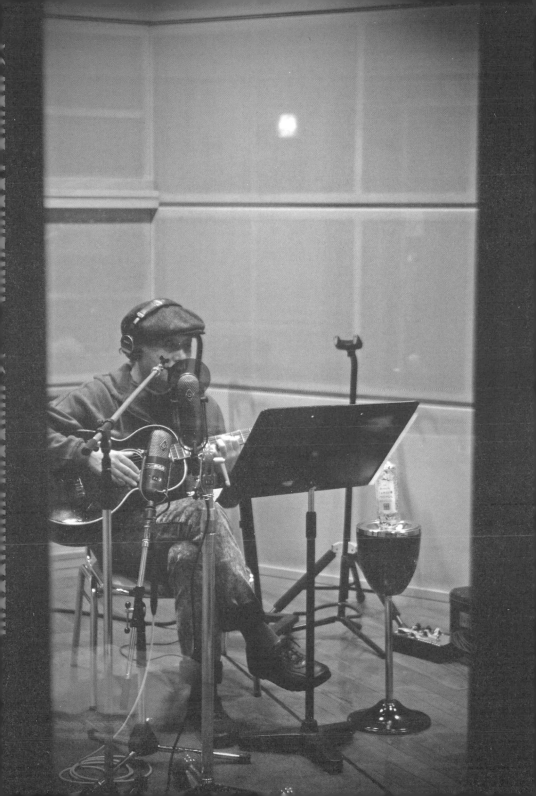

灣岸錄音室、水族館唱片及 Metrotron 唱片

這間傳說中的灣岸錄音室，我也曾去做過聲音錄音兩次左右，印象中，去的時候都要迷路一會兒才能到達。灣岸錄音室的外觀有如一般民宅，不過，由於地點鄰近東京羽田機場，因此屋內均加裝了具隔音效果（阻絕飛機起降的噪音）的雙層窗。這裡原先只是 Moonriders 的鈴木慶一和鈴木博文兩兄弟做音樂的據點，後來才正式改裝為音樂錄音室。不過，不知是否兼具隔音考量，房間擺滿一整牆各式各樣的搖滾唱片，數量多到都快滿出來了。

灣岸錄音室成立於一九八四年。那

時正逢宅錄興起的時期，專為個人錄音設計的 Fostex A-8 [1] 也已經上市。雖然外型看似玩具，不過對宅錄音樂家而言，這台盤帶錄音機可說是夢幻機種，不但可以用來製作試聽母帶，更能讓人在家進行正式錄音。當時灣岸錄音室也進了這台錄音機，Moonriders 也就此正式（且長期）展開他們的聲音實驗……。順帶一提，灣岸錄音室現在已經將錄音系統升級為以電腦為主的 DAW 數位錄音了。

灣岸錄音室成立之前的插曲也在此一併公開，來聊聊以發掘新人為目的而創立的「水族館唱片」（Suizokukan

Label）的故事。除了在命名上獨具創意，包含其音樂製作的風格，這個音樂廠牌都讓我有一種日本版 The Compact Organization 唱片（The Compact Organization Label） [2] 或 Cherry Red 唱片（Cherry Red Records） [3] 的印象。音樂合輯《陽気な若き水族館員たち》（年輕活潑的水族館員們，一九八三年）收錄的全是當時最前衛的新浪潮音樂，可以聽到如 Pizzicato Five 前主唱野宮真貴參與的另一個音樂團體 Portable Rock，以及戶田誠司曾加入的 Real Fish 等人的作品。接續的《陽気な若

METROTRON
RECORDS

水族館

き博物館員たち》（年輕活潑的博物館員們，一九八四年），也收錄了如康乃馨樂團的植枝政廣的個人作品，洋溢著當時新原聲音樂（Neo Acoustic）和獨立流行樂[4]的清新氣息，是一間能讓喜愛小眾曲風的樂迷著迷的音樂廠牌。

先行的「水族館唱片」雖然短命而終，不過隨後便由鈴木博文領銜的「Metrotron唱片」承接其精神。

Metrotron唱片以灣岸錄音室為主體，所有作品皆在此處錄音。而Metrotron唱片所發行的深具紀念價值的首張專輯，即是鈴木博文的《Wan-Gan King》（一九八七年）。

以下是該唱片廠牌簡潔有力的創辦聲明。

「在這裡創作音樂，最重要的不是要讓人讚嘆音樂的特殊性，而是能否

讓音樂的原創性打動人心，讓人容易親近。因此，創作者必須和聽眾站在同一個立場。提供這樣的立足之地——也就是創作場所，即是Metrotron唱片的核心價值。」（鈴木博文）

1 世界首台 1 ／ 4 吋盤帶、八軌且內建杜比C降噪系統（Dolby C）的多軌盤帶錄音機。

2 譯注　英國獨立音樂廠牌，曲風大多輕快、活潑。

3 譯注　以龐克及另類搖滾為主的英國大型獨立音樂廠牌。

4 譯注　Indie Pop。日本則稱為「ギターポップ」（Guitar Pop）。

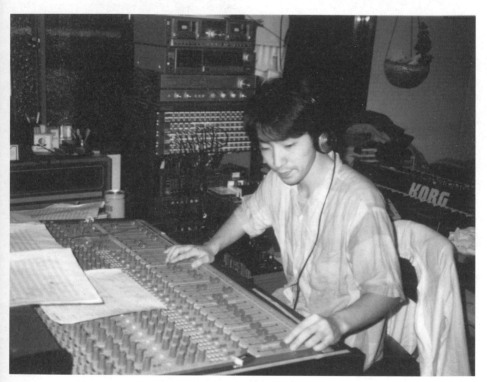

原口宏，攝於灣岸錄音室

♪ 7　《Heavenly Music》

(2013)

原真人

Masato Hara

原真人

（まさと　はら）

1975 年生於福岡縣。

九州藝術工科大學（現為九州大學）音響設計學系畢業。

在學期間於 FANA 舞台音響公司（ファナ株式会社）任職舞台音響技術工讀生，2000 年進入 Superb 音樂公司。

先後於 Consipio 錄音室、皇冠錄音室擔任錄音助手，2006年轉任自由接案的獨立錄音師。

主要作品

●團團轉樂團（Quruli/ くるり）《ジョゼと虎と魚たち》（《喬瑟與虎與魚群》電影原聲帶，2003）、《リアリズムの宿》（《賴皮之宿》電影原聲帶，2003）／● Sketch Show《Wild Sketch Show Live 2002》（DVD，2003）／●小野真弓《Smile》（2005）／●湯川潮音《紫陽花の庭》（紫陽花之庭，2006）／● Beautiful Hummingbird《空へ》（飛向天空，2006）／●原田知世《Music And Me》（2007）／●中納良惠《ソレイユ》（Soleil/ 太陽，2007）／●小野麗莎《向芭莎之父裘賓致敬之歌「伊帕內瑪」》（The Music of Antonio Carlos Jobim "Ipanema" 2007）／● 笹倉慎介《Rocking Chair Girl》（2008）／●宮川彈《Newromancer》（ニューロマンサー，2009）／●安宅浩司《ココニアル》（在這裡，2009）／●高木正勝《或る音楽》（某種音樂，紀錄片 DVD，2010）／●羊毛與千葉花（羊毛とおはな）〈空が白くてさ〉（天空一片白，單曲，2010）／● World Standard《みんなおやすみ》（大家晚安，2011）／● Milk《Greeting for the Sleeping Seeds》（2012）／●星野源《Stranger》（2013）／●越美晴（コシミハル）《Madame Crooner》（2013）／●細野晴臣《Heavenly Music》（2013）／● Kataomoi（片想い）《片想インダハウス》（Kataomoindahaous，2013）／●大森靖子《絶対少女》（絕對少女，2013）／●紅靴二人組（赤い靴）《南風》（《南風》電影原聲帶，2014）／●古川麥《Far/Close》（2014）／●三浦一馬《'S Wonderful-Kazuma Plays Gershwin-》（2015）

最　後要介紹第七位細野先生身邊的錄音師，即是這當中年紀最輕的原真人。《Heavenly Music》中的〈Cow Cow Boogie〉、〈All La Glory〉、〈When I Paint My Masterpiece〉和〈I Love How You Love Me〉這四首歌便是由他來錄音，而非前文提及的原口君。原真人本來就是田中信一先生的門生，因此我個人這十年來監製的作品，也順勢全都交給他錄製。一如訪談內容中提到的，我和原君的錄音過程，就像在名為錄音室的「沙坑」中盡情地玩耍一般。我想不管是誰，都有小時候在公園忘我地玩到天色昏暗的經驗，我們錄音時的感覺就像那樣。

細野先生一定也很喜歡原君錄音時的感覺。因為，細野先生總是說：「不能帶著野心做音樂。重點是要有一顆玩樂的心。」話雖如此，要在錄音室這種容易讓人神經繃緊的地方保有玩樂的意識，難度比想像中還高。不過，如果對象是原君，我就能找回那種嬉戲的感覺。然後，終至遇見自己的「全新的聲音」。雖然我們的意見時而相左，不過我再次體認到，對於太執著擔負搖滾樂的因果業報（karma）的我來說，像他這種具備中庸之道的錄音師，是不可或缺的人物。

平常相處時都在嬉鬧，這次的訪談還是我們頭一次一本正經地聊天。不過，像他這樣的錄音師，放在本書最終章來介紹，是再適合不過了。

原真人訪談

家人買給我的第一張專輯，
是由細野先生和田中先生共同製作的
Imo-Kin Trio

——我記得原君是福岡出身的吧。

原　一個叫作早良區的住宅區。騎腳踏車十五分鐘會到西新這個鬧區，離海邊和山上都只要十五分鐘的感覺，可遊山又能玩水（笑）。

——原君那個世代，應該都是透過電視節目接觸音樂的吧？

原　雖然記憶有點模糊，我好像有在幼稚園的畢業典禮上表演了阿拉丁樂團（アラジン，Aladdin）的〈完全無欠のロックンローラー〉（完美零缺點的搖滾歌手），所以我想我應該是喜歡音樂的吧。不過，

我的音樂大多都是從阿欽（欽ちゃん）[1] 和 The Drifters 樂團（ザ・ドリフターズ）[2] 那裡聽來的（笑）。然後，家人買給我的第一張專輯，就是 Imo-Kin Trio（イモ欽トリオ）的《Potato Boys No.1》（ポテトボーイズ No.1，一九八一年）。

——喔喔！有〈High School Lullaby〉（作詞：松本隆，作曲／編曲：有〈失恋レッスン〉（失戀課）（作詞者是松本隆先生。

原　沒錯。那張專輯有兩首歌我很喜歡，一首是〈失恋レッスン〉（失戀課），作詞者是松本隆先生，細野先生作曲，編曲則是慶一先生，聽起來簡直就像流行尖端樂團（Depeche Mode）[3]。另一首是〈雨のライダー・ブルース〉（雨天的騎士藍調，作詞：松本隆，作曲：細野晴臣，編曲：鈴木慶一）。

——感覺很像在聽後來的 The Beatniks（高橋幸宏和鈴木慶一的團）對吧。

原　這兩首歌我聽了很多次……然後，我是在高中才知道，原來 Imo-Kin Trio 的錄音師是田中信

——先生。

——那個時候就知道 Imo-Kin Trio 的音樂是細野先生做的嗎？

原　不可能知道啦，我當時才六歲而已(笑)。

——好吧……(笑)。開始認真聽音樂的原因是？

原　我在小學三年級的時候得了腎臟病，所以開始過著住院的生活，在那之前我本來是電視兒童，不過有一天，我在廣播節目中聽到大衛・鮑伊的〈Ashes to Ashes〉，這首歌的風格讓我覺得非常不可思議，整首歌在毫無高潮起伏的狀態下平淡地結束，「原來國外還有這種音樂啊」。自從有了這個新發現，我就開始聽廣播了。星期六、日的早上會從〈西洋音樂 Top 20〉聽起，接著就是〈日本音樂 Top 20〉的感覺(笑)。

——從早到晚聽不停，也會聽自己錄的錄音帶。

——什麼時候開始接觸音響器材？

原　小學五年級的時候請爸媽讓我買 Sony 的組合音響。讓我對音樂開始覺醒的樂團則是 TM Network（TM ネットワーク）4。

——也就是從樂團潮開始覺醒的嗎？

原　沒有，那時候覺得玩搖滾樂的人看起來都很野蠻，所以很不喜歡(笑)。TM Network 的舞台上不但有電腦，還有多台合成器主導表演，那種感覺實在是太帥了。

——結果啟蒙竟然不是 YMO，竟然是 TM Network (笑)。

原　不過，我自己買的第一張專輯是《子貓物語》

1　譯注　本名萩本欽一，日本重量級搞笑藝人及節目主持人，其主持的綜藝節目《超級變變變》亦深受台灣觀眾歡迎。

2　譯注　由搞笑藝人組成的樂團，團員包含志村健、加藤茶等人，早期以音樂表演為主，後來專注於搞笑表演。

3　譯注　英國知名電子樂團，二〇二〇年入選搖滾名人堂（Rock & Roll Hall of Fame）。

4　譯注　由小室哲哉領銜的電子流行樂團，代表作是動畫《城市獵人》的主題曲〈Get Wild〉。

（The Adventures of Chatran，小貓的故事，一九八六年，坂本龍一）的原聲帶喔。

——《子貓物語》當時我也很喜歡。剛才有提到大衛·鮑伊的〈Ashes to Ashes〉……這首歌會讓人改變聽音樂的方式。副歌在過去的新音樂（New music）或 J-POP 中是最重要的部分。可是，西洋音樂不一定會有副歌，而且就算不刻意製造起伏也可以。是說，這樣究竟是好還是不好，我也不清楚就是了（笑）。

原　真的就是這樣。那時我還想找有沒有其他類似的歌，不過沒找到。小學生嘛，沒辦法（笑）。

原來音樂不用只是音樂

——既然那麼喜歡 TM Network，所以是什麼時候開始接觸電子樂器的？

原　類比合成器太貴了，買不起，所以我買了 Yamaha EOS B200（代言人為小室哲哉。適合初學者使用的合成器），不過會買這台還真的是因為 TM Network（笑）。是國二左右的時候。

——Yamaha EOS 系列我只有一點點印象，好像和 Yamaha DX-7 一樣都是 FM（Frequency Modulation，頻率調變）合成器……

原　時間上正好是 Korg M1 推出沒多久的時候，可是 M1 是 PCM（Pulse Code Modulation，脈衝編碼調變）合成器，實在不太想要，少說也要弄到一台 FM 合成器吧（笑）。

——FM 合成器雖然比較廉價，不過那就是合成器音色的代表，對吧。結果，有做什麼音樂嗎？

原　那時一心一意只想做酸浩室（Acid House）5。而且 B200 有內建序列器（sequencer），所以想說自己應該也做得出來。那時正好是 M/A/R/R/S〈Pump Up the Volume〉（一九八七年）和 Phuture《Acid Tracks》（一九八七年）大紅的時候。後來，

我在《Omni Sight Seeing》（一九八九年）聽到〈Laugh-Gas〉這首酸浩室風格的歌，所以才開始覺得，看來，細野晴臣這個人好像滿有趣的（笑）。

——從來沒想過要當樂手嗎？

原 當時樂壇流行十二吋黑膠的重新混音版，瑪丹娜（Madonna）的製作人謝普·派提波恩（Shep Pettibone）[6] 也利用原曲的素材做出聽起來完全不同的歌曲，我覺得這種做法很有意思，所以才開始想試著玩玩機器，不過從來沒想過要當樂手喔。

——那個時候是不是還沒注意到，〈Laugh-Gas〉這首酸浩室樂曲和 Imo-Kin Trio 的音樂是同一個人做的（笑）？

原 還沒喔。後來我開始認真聽細野先生的專輯，《S‧F‧X》中有一首歌叫作〈Alternative 3〉，這首歌讓我一頭栽進噪音電子（Noise music）的世界。

——好特別耶你（笑）。〈Alternative 3〉這首，我想，連細野先生都認為是有一點討論的空間。

原 那時有一種「這已經不是音樂了！」的感覺。「原來音樂不用只是音樂了」，所以我才轉而去聽噪音電子。

——這類音樂在當時會被稱為「工業電子」（Industrial music）或「另類音樂」（Alternative music）。就像後來所謂的音響系（Onkyokei）音樂[7] 那樣吧。那時我也很常聽噪音，不過覺得這個曲風

5　譯注　或稱「迷幻浩室」。

6　譯注　混音師、唱片製作人、夜店 DJ。將一九八〇年代仍屬於地下音樂的浩室音樂融入大眾流行歌曲的先驅。尤以和瑪丹娜合作聞名，〈宛如祈禱者〉（Like a Prayer）、〈Express Yourself〉、〈Keep it Together〉等歌曲的十二吋重新混音版便是由他操刀，並以唱片製

7　譯注　作人身分擔任收錄於專輯《屏息》（I'm Breathless，一九九〇年）中的歌曲〈時尚〉（Vogue）的混音工作。

發源自日本的電子音樂類型，以「聲響（sound）、噪音（noise）、回聲（echo）」為基調自由即興創作，代表的音樂藝術家有中村延和、Sachiko M（松原幸子）等人。

實在有夠陰沉，是一般人會敬而遠之的類型。

原　高中準備考大學的時候，我都用大音量來聽噪音電子，結果我媽就敲門來關心，問我：「真人，你還好嗎？」（笑）。

——（笑）。那真的會讓人擔心啊。

原　不過，聽噪音音樂可以讓我專心念書。這種音樂本來就沒有特殊含意，也無法隨著節拍擺動，就只是能讓我情緒亢奮而已。會有一種「拚了」的感覺（笑）。

自己買的第一張專輯也是田中先生的作品

——也就是說，你的音樂啟蒙並非來自披頭四那類的流行樂。

原　搖滾作品的空間感太強勢，那種「啪！」的響音，會讓我聽不清楚聲音。可是合成器的聲音（因為是 line-in 錄音）聽起來幾乎就像黏在磁帶上一樣，緊緊貼在視線前方，我很喜歡那種感覺。可是，後來漸漸發覺到，TM Network 的樂器旋律都來自合成器，鼓組和貝斯的線條就不是那麼清楚。

之後聽了坂本龍一先生做的《子貓物語》原聲帶，發現這張專輯的鼓聲做得乾淨分明又有力道，雖然名稱中有小貓（笑）。

——《子貓物語》原聲帶的錄音師，該不會是？

原　正是田中信一先生（笑）。太神奇了，家人買給我的第一張專輯，和自己買的第一張專輯，都是田中先生操刀的作品。

——有一種命中注定的感覺。實際上，第一次見到田中先生是在什麼時候？

原　大三的時候，上野耕路先生竟然來福岡表演。上野先生有一段時間在 Superb（田中信一的公司）旗下，可是沒有經紀人隨行，所以，福岡的場次就由田中先生親自陪同的樣子。

——那時應該就知道田中先生是誰了吧。

原 我知道他就是那個錄《泰安洋行》的人！時間是在一九九八年左右，Consipio 錄音室剛落成沒多久的時候。然後，初次見面時我就跟他說：「您好，下一次請讓我參觀錄音室～」結果後來還真的讓我進去參觀了(笑)。那次見面之後，過了一年半到兩年左右，我就來東京了。

── 來東京找工作嗎？

原 那時候是有想過，希望有錄音室可以收我，不過事實上是因為快畢業的時候，我去東京池袋參加一個「樂器展」，結果竟然在那裡巧遇田中先生。

── 果然很有緣啊。

原 田中先生還記得我是誰，他問我是不是來找工作，我說我希望能在這裡就職。結果他告訴我：「雖然 Superb 無法雇用你，不過皇冠錄音室正在找錄音師，如果你兩邊都能跑，我可以幫你說一聲。」後來，我就正式到田中先生旗下工作了。

── 是先從田中先生的助手做起嗎？

原 就是普通的錄音室的錄音助手。當時高橋幸宏先生、山本耀司先生、Be The Voice、Onoroff（オノロフ）等人都在「Consipio 唱片」旗下，我就逐漸以皇冠唱片那裡的工作為主。

── 就是 benzo 和 Inotomo（イノトモ）還在皇冠唱片旗下的時期吧。

原 工作人員有告訴我，說惣一朗先生有進錄音室(笑)。

── 原來如此，我們一直擦身而過耶(笑)。成為第一錄音師之後的第一張作品是錄哪一張專輯？

原 應該是偶像藝人小野真弓小姐的《Smile》（二〇〇五年）。在那之前，因為 ACO 小姐的現場表演我一直都有幫忙做，然後她受邀去團團轉樂團（Quruli）二〇〇三年的演唱會上表演，所以讓我有機會錄製團團轉樂團製作的電影配樂（《喬瑟與虎與魚群》和《賴皮之宿》）。不過，真正所謂的第一張錄音作品，應該算是惣一朗先生監製的作品吧。

——我記得，是Beautiful Hummingbird 的《空へ》（飛向天空，二〇〇六年）吧。第一次接觸細野先生是在什麼時候？

原　是Tin Pan 8 在錄音的時候，當時只是單純站在後面看他們錄音而已，那一次他們在Consipio錄音室錄初步錄音。

真是太帥了，拜託一定要錄起來

——這張《Tin Pan》（二〇〇〇年）的內容也很不可思議，一個樂團怎麼有辦法做出那種音樂。這到現在都還是個謎，連我都不懂。

原　本來是預定下午一點要在 Consipio 錄音室錄音，不過，再怎麼等，都等不到 Tin Pan 的諸位團員現身（笑）。

——果然！

原　鈴木茂先生口中邊念著：「怎麼會這樣～」然後就在錄音室裡拆起吉他音箱來了。細野先生則是下午三點左右才到，結果他打開筆電之後說的第一句話是：「肚子好餓喔。」（笑）到了晚上七點左右終於開始錄音了，不過只是單純的即興演奏而已。演奏過程都有錄下來，細野先生會將所有樂器演奏的錄音帶走，最後再編輯成曲，流程大概是這樣。所以，後來聽到完工的專輯時，真的覺得很驚人。

——那麼，細野先生為何會找原君來錄《Heavenly Music》？

原　就只是剛好而已（笑）。二〇一二年八月二十四日那天，Victor 錄音室本來是安排越美晴小姐錄音，可是美晴小姐當天因故取消了。然後，我記得細野先生跟我說：「錄音室空著不用可惜，我想來錄音，原君會不會覺得很討厭？」（笑）我沒想太多就回了一句「不討厭」。早知道就回他：「我可以！」我到現在還在後悔（笑）。

——不過，我不覺得真的只是剛好而已耶。

原　聽您這麼一說，讓我想起，有一次細野先生在表演時用日語翻唱〈All La Glory〉9，我聽到之後就馬上告訴他：「真是太帥了，拜託一定要錄起來。」後來，實際上在錄音室錄這首歌的時候，細野先生對我說：「原君有說過要錄這首吧。」那時聽到就覺得「天啊～他還記得耶」(笑)。所以，有可能是因為這樣才會找我做吧。

──細野先生在錄音前的器材配置（麥克風之類的配置清單），上一任錄音師原口宏君有主動提供嗎？

原　有拿到配置清單，不過他有說：「麥克風那些，可以按照自己的想法來擺就好。」

──原君在和我錄音的時候感覺比較像在玩社團？(笑)可是，細野先生在錄音時應該超級冷靜的吧。原君本身怎麼應對？

原　默默工作(笑)。所謂的資深前輩，在音樂製作上會分成兩種類型：「強勢主張自我想法的類型」以及「不發表任何意見的類型」。然後，「不發表任何意見的類型」又分為兩類人，分別是「對音樂製作毫無興趣的人」，和「明顯對音樂製作有興趣的人」。細野先生當然是屬於後者。可是，他完全不會主動要求要怎麼做，讓我很困擾，後來只好自我安慰，「也許是他對我有信心吧」(笑)。不過，也因為他什麼都不說，所以讓我從頭到尾都很緊張。

──即便是細野先生，也會不好意思麻煩錄音師啦(笑)。他聽了覺得沒問題，就不會開口說什麼了。

8　譯注　Tin Pan Alley 於二〇〇〇年復出時的團名。

9　譯注　原曲為「樂隊合唱團」（The Band）的歌曲，收錄在《Stage Fright》專輯中。

熱愛大眾音樂的大叔

——錄音的具體流程為何？

原　演奏的部分，頂多錄兩到三個版本。正式走一次的OK版會錄一次，不過，離開的時候，細野先生會將不要的版本的音檔全都帶走（笑）。

——果然（笑）。就我的印象而言，細野先生是那種對實際原聲的餘音（雜音或背景雜訊因聲音的衰減而變得鮮明）十分嚴格的類型。尤其又因為鋁帶式麥克風容易收到雜音，所以，我記得他好像會將實際聲音以外的音訊區段（region）都剪掉。可以再請你說明一下鋁帶式麥克風的音響特性嗎？

原　和現代的麥克風相比，鋁帶式麥克風的高音和低音不明顯，所以通常得透過EQ或壓縮器加以調整，才能讓聲音聽起來很帥。可是，我自己的想法是，鋁帶式麥克風早在EQ或壓縮器還不發達的年代（一九五〇年代以前）就已經有了，當時唱片

的聲音是僅僅透過各種線路的傳送，最後就能形成那種音色。所以，我就是單純想認真對待那個只靠鋁帶式麥克風錄音的年代的音色而已。然後，可以從細野先生的錄音中聽到那種聲音，對我來說影響很大。

——是怎麼做的？

原　把鋁帶式麥克風收到的聲音一口氣全丟到數位錄音機來聽的話，聲音的感覺會變得很新奇。打個比方，那時我才發現，原來以前聲音在錄進盤帶錄音機之前是那種感覺。而且，錄音師應該幾乎沒有透過專業技巧出手介入。所以我才會決定，我也什麼都不要做了。本來調整的EQ或壓縮器設定，也都被我重新歸零了。

——吉澤先生也和我聊過，他的結論是，「原聲樂器的聲音不需要透過EQ調整，就能表現出聲音的空間感」。兩位的概念應該是相通的。

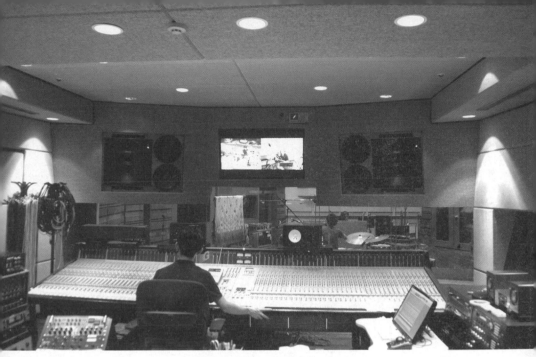

原真人，攝於 Victor 錄音室

原 麥克風單純架在那裡收音，錄到的聲音聽起來一點都不有趣。聽起來很帥的樂器聲，通常都是錄音師用ＥＱ和壓縮器特意表現出來的。未經過ＥＱ調整的聲音，就等於單純收到的聲音，所以麥克風周邊的空間感才得以顯現，我想吉澤先生可能是這個意思吧。

—— 我很喜歡 Demo 那種聲音，我想原君應該早就知道了。比如說，保羅·麥卡尼那張同名專輯《McCartney》（一九七〇年。保羅在家中錄製）的聲音。保羅本身沒有受過錄音技術的訓練，所以，他所有的樂器幾乎都以未經過ＥＱ調整的方式來錄音。正因如此，這張作品能夠感受到豐富的空間感，聽得到保羅自身的溫度。就像樂隊合唱團和巴布·狄倫合作的《The Basement Tapes》（由樂團自己在地下室空間錄製）那樣，我一聽到就覺得，只靠麥克風收音做出來的聲音真的很帥。那個時期我也剛好在煩惱，身為專業音樂人，自己的這項品味

337

式麥克風啊（笑）。

是否過於小眾，可是，一旦聽到聲音中還保有一些未經雕琢的質樸感，我還是馬上就產生好感……原君怎麼想？

原　我也覺得只靠麥克風收音做的聲音很帥（笑）。不過，這可能是因為我對搖滾或流行樂沒有愛吧。缺少「想要把吉他的聲音做得很帥」的動力。

——鐵三角的鋁帶式麥克風 AT4081 在《Heavenly Music》中也派上用場了。原君自己也有這支麥克風，也經常讓我使用，能否再介紹一次 AT4081 的特性？我覺得這是一支很棒的麥克風，我個人也因為 AT4081 的運用，減緩了錄音的壓力。

原　鐵三角還有另一支 AT4080，這支風格就比較經典，音色和一般的鋁帶式麥克風差不多。鋁帶式麥克風的 gain 幅度很小，高音和低音的延展性也不高；而 AT4081 的聲音相對平實，低音的感覺不會太飽滿，高音的線條也是 AT4081 比較分明。所以在鋁帶式麥克風的世界裡，算是不太典型的鋁帶

——鐵三角是為什麼要做那麼多鋁帶式麥克風啦（笑）。另一個有意思的地方在於，細野先生最後選用了這支麥克風。我認為這點就是《Heavenly Music》的平衡感之所以如此絕妙的原因，老派風格的音樂，聽起來卻能如此現代。話說回來，原君喜歡哪張細野先生的專輯？

原　嗯～應該還是《Omni Sight Seeing》吧。

——喔？是因為裡面有收錄〈Laugh-Gas〉這首歌嗎？

原　是因為〈Pleocene〉這首。這首太棒了，我好喜歡。每次在聽這首歌的時候，自己彷彿就在電腦動畫中，聲音的世界乾淨明亮，空間中還有孔隙的感覺。基本上，我聽音樂就是想要沉浸在那種奇幻的氣氛裡，可是卻很少遇到能製造那種氛圍的歌曲。〈Pleocene〉的音樂很特別，讓人彷彿置身於另一個世界。

——原君聽過細野先生絕大多數的作品吧。有聽

出什麼共通的概念嗎？

原　一位「熱愛大眾音樂的大叔」的感覺？（笑）

——流行樂樂迷的意思？

原　是的。他會從好玩的音樂中擷取材料再加以運用，就像在音樂中玩耍的感覺。走電音路線的Sketch Show（高橋幸宏和細野晴臣組成的電音組合）也是如此，我覺得他們不會刻意標新立異，而是只將電子音樂歡樂的精華提取出來，然後巧妙地運用在自己的作品當中。因此才能讓電音聽起來就像流行樂一樣。

——這就是細野先生的魅力，強烈的流行樂風格！

吵雜的音樂即使調小聲還是很吵

——平時有愛用的器材嗎？

原　Millennia 的麥克風前級（Millennia HV-3C），我還滿愛的。

——聲音很乾淨吧，我也很愛。

原　聲音完全不會因為電路的額外干擾而染色。

——這點或許和田中先生的看法（偏好未經電路染色的聲音）很相近。

原　應該是喔。所以，這剛好可以解釋，為什麼Millennia 或 Grace Design 11 常被拿來錄古典樂這種音樂類型了。

——尤其是因為管弦樂團演奏的交響曲，動態範圍很大，所以必須平實地錄起來。

10　譯注　為美國知名專業錄音設備廠牌。

11　譯注　是以麥克風前級放大器聞名的美國音響器材製造商。

原　是的。我聽過在二手界中相當熱門的經典麥克風 Neumann TLM 49 的庫存新品，也就是它全新狀態的音色，其實超級高傳真的。後來幾乎都是因為器材經年累月劣化成舊品，聲音自然就有所染色，結果音色反而聽起來恰到好處。不過，其實當初那個年代是用盤帶錄音，高音和低音一定會被削弱，所以 Neumann 才會為此研發高低音在錄音過後一樣維持明亮的高傳真麥克風。現在則是因為盤帶錄音的年代已終結，進入數位錄音的時代之後，如果沒有再刻意用壓縮器調音，基本上就不會出現頻率範圍較窄的聲音，反而讓我的耳朵不太舒服。現在這個時代的聲音，反而讓我的耳朵不太舒服。現在這個時代的懷舊音色。所以，對我個人而言，多餘的聲響錄得太多了。換句話說，頻率範圍較窄的鋁帶式麥克風，正是因為少了多餘的聲響部分，所以對數位錄音來說，效果才會這麼剛好。

——不過，時代已經演變成聲音一定要像高解析音樂那樣純淨，影像也不斷往 4K、8K 電視等高畫質的方向發展……對吧。

原　是啊，因為能從中得到一種快感。

——和不清晰的事物相比，清晰的事物還是比較受到一般人青睞。可是，從美學的觀點來看不清晰這件事，用我自己的講法，就有點接近藍調的感覺……。我想，不清晰的、抽象的、不具體的感覺，其實沒有那麼不好。

原　我覺得近來的樂器聲都太強勢了。

——這點在樂手身上也能看到。聲音演奏得愈來愈大聲，或者說，過度追求準確度。

原　每一項樂器都強力表現的話，頻率的 3～7 kHz 這段會變得很明顯，整體演奏的聲音，線條就會變細。也就是說，要是這段頻率在其他頻率的音量加大之前，本身就已經很大聲的話，就會很難提高整體的音量。細野先生的樂團，每一位樂手奏出的樂音音量都偏小，聲音的整體結構都能錄得很一

——年輕音樂家的樂音，3～7 kHz這一段總是特別讓人頭痛。以前還不熟悉錄音的時候，我在維持3～7 kHz的強勢狀態下提高低音的音量，目的是為了讓整體聲音的線條粗厚一點，結果只讓整體音量變大，聲音聽起來並沒有因此變厚。後來在一次偶然的情況下，我把3～5 kHz左右拉掉一點，也就是縮小頻率範圍，結果，低音就算不用特別調整，聲音整體聽起來反而變厚了。那一刻，我感覺到自己開始有一點錄音方面的頭腦了。而且，我同時還察覺到另一個現象，就是有嘶嘶聲（hiss）[12]的話，會讓整體演奏的聲音聽起來變厚。

——細野先生也常說：「吵雜的音樂就算調得再得再小，也不會改變大吼大叫這個事實（笑）。」

原 因為用大吼大叫的方式唱的歌聲，就算音量調

12 錄音磁帶表面的磁性塗料不均所造成的高頻雜訊。而「hiss」原為英語中用來表現「咻」這類雜音的狀聲詞。

小聲，聽起來還是一樣吵。」反過來說，「好音樂就算放得再大聲，聽起來還是不覺得吵」啊（笑）。

期許自己成為默默認真操作機器的人

原 首先，這跟人類有一對耳朵這個優勢有關。

——原君的頭，仔細一看的話……也有一對耳朵耶（笑）。

原 因為用雙耳這個立體聲模式來聽取音源，和只用單邊耳朵的單聲道模式來聆聽聲音，音質聽起來會不一樣。

——原君在錄音室中常常會用手蓋住單邊耳朵來找出遮蔽效應（masking effect）[13]發生的地方吧。

原 只用單支麥克風收音時，聽到的感覺會和用雙

13 **譯注** 是指在一個場所當中，（能量）小的聲音會被（能量）大的聲音蓋過的物理現象。

耳聆聽時不同，所以，我才會蓋住一邊耳朵來聽。

立體聲錄音的話，就會用兩隻耳朵來確認聲音了。

如果是一般的立體聲錄音，透過麥克風收錄的聲音，高音聽起來會很明亮，可是，單聲道錄音的高音聽起來會很薄弱。人類的耳朵也是如此，不管是誰，高音聽起來時一樣會變弱。

—— 樂手或歌手通常都會希望自己雙耳聽到的聲音（自己感受到的聲音），錄音師都能夠如實地收錄起來，可是現實生活中卻很難辦到。因為，就算麥克風架在雙耳的位置上，聲音還是不會跟耳中聽到的感覺相同。

原　這點真的很難解釋。因為人類耳中聽到的聲音，本身還包含傳導至身體（骨頭）上的振動。我也曾被在錄音棚演奏的樂手抱怨，要求我把他們耳中聽到的聲音照實錄進去。可是，錄音師的立場，基本上就跟觀賞現場演出的觀眾一樣。

—— 怎麼說？

原　因為，即使在表演現場送給觀眾聽的聲音調得再好，我在表演結束後和樂手說：「今天的表演超棒的！」他們也不會相信我。而且，他們回到休息室之後，還會一臉喪氣地說：「今天聲音好爛。」（笑）我想，這就是肇因於一種技術人員和聆聽者彼此難以感同身受的鴻溝。

—— 進錄音室時，有特別留意的部分嗎？

原　我一直都是帶著去玩耍的心情進錄音室，到現在還是如此。大概就像去玩社團的感覺吧。其實我不太懂什麼叫作「好聲音」、「不好的聲音」。我想，針對這一點，應該有不少熱愛流行樂的錄音師，早已在心中明確建立了好壞的標準，可是我個人覺得，（對於聲音的價值觀）隨著每一次狀況來臨場應變會比較有趣。

—— 即便是在同一間錄音室，成員也是同一批，然而不論是季節、溫度、溼度、情緒……以及錄音的方向也都各自有別，就像變形蟲那樣，所以，我

覺得隨機應變比較合理。因為，沒有完全相同的歌曲，也沒有唯一的錄音方式。

原 所以，我覺得我並沒有所謂的「個人的聲音」。錄音時也是如此，要是有人要求我把聲音做出某張唱片的感覺，這樣不但一點意思都沒有，自己也會先玩膩。

——我在當唱片製作人的時候也是這樣，盡量讓個人色彩接近透明無色的狀態。因為沒有個人色彩，就能在各種事物添上顏色。即便抱持著這種心態，我還是會主動向找我製作唱片的音樂藝術家提議：「讓我們盡情玩耍吧。」玩得夠好，不管是哪一種顏色，理論上都能做出好音樂。所以，我始終認為，原君這個人，一定會陪我玩到最後（笑）。

我認為錄音是有優先順序的。首先要有好的樂曲，然後有好的歌手和樂手，還要有好的錄音場所。最後如果還能有好的器材，那就更好了。再來才輪到錄音師的感覺。要是曲子本身就很弱，錄音

師再怎麼搶救，也是救不回來的。內容無趣這件事，不是單憑錄音師一人就能翻轉的。所以，我才會避免多餘的介入。覺得有趣的東西，我也不喜歡它的風格因個人色彩的介入而改變，因為本身就有趣的東西，只要原封不動地展現給聽眾欣賞就好。

我期許自己成為一個「默默認真操作機器的人」。

——這個想法真的很有原君的風格。錄音室對我來說比較像是遊樂場的沙坑。我們在沙坑玩的時候，通常是「先堆個沙堆，挖出隧道，再把沙堆推倒，然後又堆出另一個沙堆」，對吧。唱片製作就像是在給予指示，要大家「去那個沙坑的右邊玩」的感覺。最後，請向正巧在準備做新專輯的細野先生說一句話吧。

原 為了能永遠一起抽菸，請您一定要保持健康（笑）。

——原君也不要抽太凶欸。今天非常謝謝你。到時候錄音室再見！

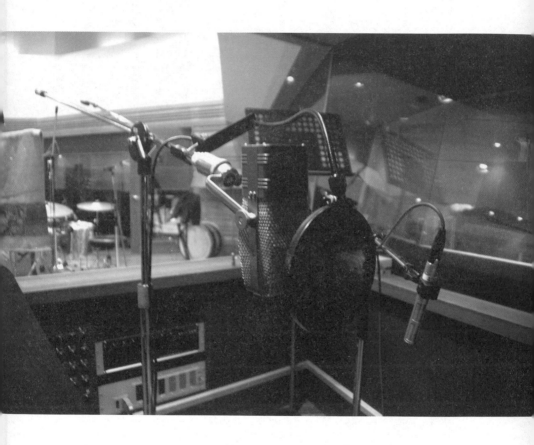

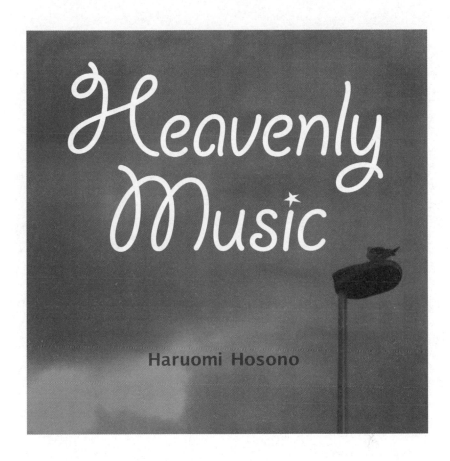

《Heavenly Music》

發行日期	2013 年 5 月 22 日
錄音期間	2010 年 7 月 27 日、11 月 8 日； 2012 年 1 月 17 日、8 月 24 日、10 月 25 日、11 月 17 日； 2013 年 2 月 27 日
錄音地點	Onkio Haus 錄音室、Victor 錄音室、DW 錄音室
專輯長度	39 分 45 秒
唱片公司	Daisyworld Discs/Speedstar 唱片
錄音師	原口宏、原真人
唱片製作人	細野晴臣

《Heavenly Music》各曲編制

① 〈Close to You〉

作詞：哈爾・大衛 (Hal David)

作曲：伯特・巴克瑞克 (Burt Bacharach)

細野晴臣：主唱、電吉他、馬林巴木琴

高田漣：踏板鋼棒吉他

伊賀航：低音大提琴 (double bass)

伊藤大地：鼓組

② 〈Something Stupid〉

作詞／作曲：卡森・帕克斯 (C. Carson Parks)

細野晴臣：主唱、古典吉他 (classical guitar)＊、全樂器演奏 (數位)

安佐里 (Ann Sally)：女聲

③ 〈Tip Toe Thru The Tulips with Me〉

作詞：艾爾・達賓 (Al Dubin)

作曲：約瑟夫・柏克 (Joseph Burke)

日語歌詞：細野晴臣

細野晴臣：主唱、Gibson Nick Lucas 民謠吉他

越美晴：手風琴

高田漣：民謠吉他

伊賀航：大提琴

伊藤大地：和太鼓

④ 〈My Bank Account Is Gone〉

作詞／作曲：傑西・艾希洛克 (Jesse Ashlock)

細野晴臣：主唱、電吉他、鋼琴

高田漣：共鳴器吉他、鋼棒吉他

伊賀航：低音大提琴

伊藤大地：鼓組

⑤ 〈Cow Cow Boogie〉

作詞：班尼・卡特 (Benny Carter)、

基恩・保羅 (Gene Paul)

作曲：唐・雷伊 (Don Raye)

細野晴臣：主唱、Gibson Nick Lucas 民謠吉他、鋼琴

越美晴：手風琴

高田漣：鋼棒吉他

伊賀航：低音大提琴

伊藤大地：鼓組

⑥ 〈All La Glory〉

作詞／作曲：羅比・羅伯森 (Robbie Robertson)

日語歌詞：細野晴臣

細野晴臣：主唱、古典吉他、電吉他

越美晴：手風琴

高田漣：平背曼陀林、電吉他

伊賀航：低音大提琴

伊藤大地：和太鼓

★ **譯注** 又名尼龍弦吉他 (nylon-string guitar)、西班牙吉他 (Spanish guitar)，琴弦使用尼龍弦，而非電吉他或民謠吉他的鋼絲弦。

《Heavenly Music》各曲編制

⑦ 〈The Song Is Ended〉
作詞／作曲：厄文·柏林 (Irving Berlin)
日語歌詞：細野晴臣

細野晴臣：主唱、古典吉他
越美晴：手風琴
高田漣：平背曼陀林
伊賀航：大提琴
伊藤大地：和太鼓

⑧ 〈When I Paint My Masterpiece〉
作詞／作曲：巴布·狄倫 (Bob Dylan)
日語歌詞：細野晴臣

細野晴臣：主唱、古典吉他、打擊樂器
越美晴：手風琴
高田漣：平背曼陀林
伊賀航：低音大提琴
伊藤大地：和太鼓
岸田繁：和聲

⑨ 〈The House of Blue Lights〉
作詞：唐·雷伊 (Don Raye)
作曲：弗雷迪·斯萊克
　　　(Freddie Slack)

細野晴臣：主唱、Gibson Nick Lucas 民謠吉他
越美晴：手風琴、和聲
高田漣：鋼棒吉他、和聲
伊賀航：低音大提琴
伊藤大地：鼓組

⑩ 〈Rum Wa Osuki? part 2〉
（ラムはお好き？part 2）
作詞：吉田美奈子
補作詞／作曲：細野晴臣

細野晴臣：主唱、古典吉他、全樂器演奏（數位）
吉田美奈子：和聲、主唱

⑪ 〈I Love How You Love Me〉
作詞：賴瑞·寇伯 (Larry Kolber)
作曲：貝瑞·曼恩 (Barry Mann)

細野晴臣：主唱、電吉他、電貝斯
越美晴：手風琴、omnichord 合成器
高田漣：鋼棒吉他
伊賀航：低音大提琴
伊藤大地：鼓組
Salyu：和聲、人聲

⑫ 〈Radio Activity〉
作詞：勞夫·胡特 (Ralf Hutter)、
　　　弗洛里安·施耐德 (Florian
　　　Schneider)、埃米爾·舒爾特
　　　(Emil Schult)
作曲：勞夫·胡特、弗洛里安·施耐德

細野晴臣：主唱、古典吉他、風琴
高田漣：鋼棒吉他、電吉他
伊賀航：低音大提琴
伊藤大地：鼓組
坂本龍一：鋼琴

細野先生談
《Heavenly Music》

——這是細野先生首張全翻唱專輯。聽到時，第一時間我就感覺到……「這些歌曲應該都是細野先生的愛歌吧」。因為，整張專輯幾乎沒有收錄任何原創歌曲（除了自己翻唱之前寫給吉田美奈子的〈Rum Wa Osuki?〉〔ラムはお好き？〕以外）。

細野 是啊。這當中就只有〈Rum Wa Osuki?〉做得比較辛苦（笑）。

——《Heavenly Music》的錄音型態，是採用RCA鋁帶式麥克風的二手新品和鐵三角最新型鋁帶式麥克風混用的獨特手法，正因如此，我認為這張專輯的音質表現，是三部曲中平衡性最好的一張。

細野 的確是。

——而且，歌聲的音量也做得最大，從這點就可以看出細野先生對這張專輯的喜愛了。過去您從未把自己的歌聲做得這麼明顯吧。

細野 歌聲是不是很明顯～（笑）。常聽四〇、五〇年代的音樂的話，自然就會跟著這麼做了。

——伴奏也是如此，會在間奏時一口氣衝到前面，之後又迅速地退回後面，就像古典樂的伴奏形式一樣。

細野 之前也提到，這個時候已經沒有打算讓大家聽〈Rum Wa Osuki?〉做音響效果的東西了，我本來都認為自己是屬於音響

效果派，不過從這次開始就不是這樣了。現在想讓大家聽的不是聲音，而是音樂。所以，這次我感覺自己向外跨出了一步。

——意思是，錄音的目的……是想讓大家聽音樂，而非聲音。我稍微總結一下……坦白說，細野先生現在最喜歡聽哪一種音樂？

細野　早就等你問這題了。是〈カラスの赤ちゃん〉（烏鴉寶寶，作詞／作曲：海沼實）。（細野先生唱了起來）

♪「烏鴉寶寶　為何哭泣呀～母雞阿姨呀　紅色的帽子我想要　紅色的鞋子　我也想要　嘎嘎一聲　在哭泣～」

（からすの赤ちゃん　なぜなくの～　こけこっこの　おばさんに　あかいお帽子　ほしいよ　あかいお靴も　ほしいよと　かあかあ　なくのね～）

♪……歌詞和旋律，我全都很喜歡，能感受到歌詞中蘊含的靈魂。這才是真正的靈魂樂啊。

——我小時候也很常聽〈カラスの赤ちゃん〉。不過，為何現在聽起這首了？

細野　原本只是隨口唱好玩而已，後來有一天，我突然想知道原曲是什麼感覺，找來聽之後，立刻就被打動……。

——不過，以前細野先生就說過，您自己寫的曲子幾乎都是可以跟著唱的歌曲。

細野　我覺得現在的音樂完全沒有靈魂，所以才會回過頭去大量聽這類音樂。還有另一首〈ないしょ話〉（悄悄話，作詞：結城芳夫，作曲：山口保治）。

——♪「悄悄話就是～那個呀那個～」（ないしょの話は～あのねのね）♪，是這首吧。

細野　我的感覺是，最喜歡的音樂會轉變成這類音樂，就代表自己正在思考下一步。雖然我是真的在思考自己到底怎麼了（笑）。這些歌，才是真真切切所謂的「聖樂」（heavenly music）啊！

——嗯～是要回歸原點的意思嗎？

細野　或者是說我覺醒了，我真的覺得現在的音樂

不ＯＫ。因為，iTunes 上連這類童謠或歌曲都聽不到。而且，重新錄製的版本也失去了原曲最重要的靈魂。正因為自己已經注意到這件事了，所以覺得我必須要做點什麼，沒辦法，我的個性就是這樣。小時候我聽童謠，也聽布吉伍吉，所以，我整個走回頭路了啊(笑)。

──覺得自己好像不小心聽到什麼不得了的聲明。

期待細野先生版的〈カラスの赤ちゃん〉(笑)。

特別收錄—〈驟雨の街〉

此曲收錄於《風街であひませう》（讓我們在風街相見，二〇一五年）中，是向作詞家松本隆致敬的經典名曲重新演繹四十五週年紀念專輯。

錄音師—原口宏（Onkio Haus 錄音室）
混音師—細野晴臣、原口宏（DW 錄音室）
細野晴臣—唱片製作、人聲、貝斯、民謠吉他、鍵盤等
鈴木茂—電吉他
松本隆—鼓組

――撰寫此番外篇的當下，正逢（二〇一五年夏天）細野先生推出最新錄音作品〈驟雨の街〉（驟雨的街）之際。這首我也聽了好多遍，有一刻，還以為自己聽到了〈夏なんです〉中民謠吉他的打板演奏與哈蒙德電風琴（hammond organ）的滑奏（glissando），以及會在高頻中出現的謎樣和聲和雜訊聲等等。當你以為你在音樂中聽到了這些聲音，下一刻卻又如幻影般消失無蹤……彷彿電影中列車穿越而去的蒙太奇場景。

――想請教一下錄音的流程。

細野　〈驟雨の街〉可是前前後後修改了很多次喔。好在原口君料事如神，所以事先幫我做了一些處理，真是幫了我一個大忙（笑）。

――按照時間的先後順序來講的話，首先，我做了試聽帶給阿茂和松本聽，結果松本在聽過之後告訴我，說這首聽起來很像〈夏なんです〉，要我把前奏的部分改掉，我心想「好吧……」（笑）。所以我就

<div style="text-align:center">351</div>

做了另一段前奏，把節奏稍微加快了一些。可是，要用新前奏錄製初步錄音時，我才剛踏進錄音室，結果這次就換阿茂有意見。他說他已經根據先前的版本重編了吉他樂段，說前奏不用改了，所以我們又回去一開始的版本（笑）。這就是為什麼會在初步錄音中加進民謠吉他的原因。然後，我們本來想要把阿茂在〈12月の雨の日〉（十二月的雨天）哼唱般的電吉他也放進去，可是錄音時沒錄到，後來我們還做了電車宛如在身後疾行的效果聲。

——整體一貫輕描淡寫的感覺也很讚。

細野　整個伴奏都沒有一個人彈得太強勢，其實我覺得表現得再多一點也無妨。連阿茂的獨奏都沒有強勢的感覺。不過，歌詞的難度真的太高，好難唱。

——是喔？我覺得細野先生帶著鼻音的歌聲超棒。

細野　（笑）。不管怎麼唱，都會唱成那樣耶。

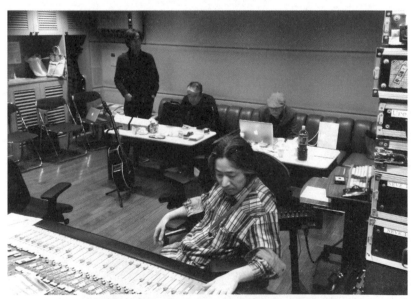

〈驟雨の街〉於 Onkio Haus 錄音室中錄音的情形（2015.4.14）

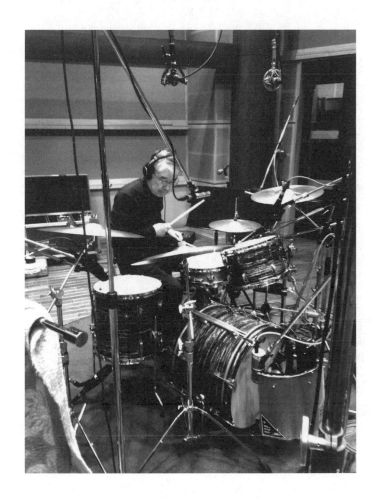

後記

我去拜訪於本書開頭出場的吉野先生的那一天，天氣非常非常炎熱。簡直就像 HAPPY END 在〈夏なんです〉（夏天了）中所描寫的那樣晴空萬里，久違的蟬鳴聲聲入耳，熱得讓人懷念，從腳邊都能看到熱氣從吉野先生家門前的柏油路面冉冉升起。望著那股熱氣，我一度失語。然後，門內傳來一聲吉野晴臣與他的七位錄音師》這本書，就是以這種方式展開的。

而此時此刻，就在本書內容統整完畢之際，我要回溯曾被自己遺忘的記憶……那是一段遠在我二十

世代最後一年季末發生的往事。

我曾有過自己拚了命製作的專輯差一點被打入冷宮的經驗。製作那張專輯的錄音室，即是也在本書中登場的、位於溜池的皇冠第一錄音室。那張專輯《Posh》（Everything Play，一九八八年完成，一九九一年發行）意在回應細野先生的《泰安洋行》，由約二十位音樂家、花了四百小時的時間製作而成。錄音師是時任皇冠唱片錄音助手的櫻井學，混音則是由 Alfa 唱片的土井章肆負責。那時我還不夠熟悉錄音，想法不切實際，他們卻總是耐心以對。倘若這本書有機會送到他們手中，我要在此鄭重地向野晴臣與他的七位錄音師》這本書兩位說聲「謝謝」。

唱片製作人打電話來告知專輯將不會發行的那一天的事，我記憶猶深。我以為此生會永遠迷失在遙遠的國度裡。就在我心情沮喪之際，細野先生主動詢問我：「要不要來我的事務所工作……。」細野先生當時的事務所「Medium」位於代官山的一棟老公寓中。我每天通勤往返，協助細野先生處理工作。在事務所的頭兩年，我並沒有做自己的音樂。因為當時我覺得，如果沒本事做出（自己心目中）最好的傑作，那麼身為音樂家的自己，「就跟死了沒兩樣」。我甚至認為，音樂之神若是真的存在，那麼，錄製最棒的專輯這個經驗本身，不就是我成為音樂家的目的嗎？

誠如佐藤春夫在他的短篇小說名作〈美しき町〉（美麗街市）中所言，一位充滿夢想的建築師，並非要將現實生活中的市鎮改造成模型般的街市，因為建造過程本身才是他的目的。詩人寫詩，畫家作畫，理應也是如此。

個人十分尊敬的音樂家凡·戴克·帕克斯（Van Dyke Parks）寄了一張明信片來勉勵我，我把它裝進一個美麗的相框中，那張明信片就成為我的精神支柱。在那些日子裡，我有如一位音樂重考生。不過，在同一期間，我也不斷反覆想著自己要怎麼做出最棒的專輯，想要找回透過多軌錄音排列組合，讓聲音逐漸成形的感覺，以及將麥克風一一定位的整個過程。

那個時候，也是我對於錄製音樂這個行為的高貴、以及對音樂中的魔法最有感觸的時期。後來，一次神奇的因緣際會，我受到未曾謀面的Pacific音樂出版公司（パシフィック音楽出版）[1]董事長朝妻一郎先生傾力相助，專輯因而得以發行。我彷彿

1 **譯注** 簡稱「PMP」，原為日本放送電視台子公司，後來併入富士電視台，現名「Fujipacific Music」（株式会社フジパシフィックミュージック）。

重獲新生，也重啟了自己的音樂家人生。自此之後，超過四分之一個世紀的流行樂時光在我生命中流淌而過……。

本書是在多方協助之下才得以完成。最後，首先要感謝近乎每天細心協助我的責任編輯稻葉將樹君。同時也要向採訪時同行的水上徹君，以及不但採訪時同行、還為本書做出精美設計的設計師岡田崇君說聲謝謝，感謝兩位的諸多建言。

本書獻給對細野先生的音樂始終熱愛的各界人士，以及今後打算聽聽細野晴臣音樂的讀者。

雖然我將個人感想以後記的形式發表，不過我相信，和沒讀過這本書之前相比，讀者在閱讀之後，一定能從細野先生的音樂中得到更多倍的樂趣。由衷希望各位在聽細野先生的音樂時，能一面拿著細野先生的專輯，連同美術設計，將整張專輯從頭到腳仔細端詳一番。

最後，是要給細野先生的話。自從初次見面以來，已過了一段漫長的歲月。可是對我而言，感覺彷彿只有一眨眼而已。希望您能夠永遠健康。然後，期盼您那歡樂的音樂製作能夠長長久久。

本書獻給細野晴臣。

鈴木惣一朗

CREDITS & PERMISSIONS
ACKNOWLEDGEMENTS

資料提供：

King Records（キングレコード株式会社）
Sony Music Labels Inc.（株式会社ソニー・ミュージックレーベルズ）
Teichiku Entertainment, Inc.（株式会社テイチクエンタテインメント）
Alfa Music, Inc.（アルファミュージック）
Nippon Crown Co., Ltd.（日本クラウン株式会社）
JVCKENWOOD Victor Entertainment Corp.（ビクターエンタテインメント）
Medium, Inc.
鈴木博文
長門芳郎
吉澤典夫

主要參考文獻：

吉野金次《ミキサーはアーティストだ！》（混音器是音樂藝術家！，CBS/
　Sony，1979）
細野晴臣《レコード・プロデューサーはスーパーマンをめざす》（唱片製作
　人的目標是成為超人，CBS/Sony，1979）
細野晴臣《地平線の階段》（地平線的階梯，八曜社，1979）
OMNI SOUND 編集委員會（オムニ・サウンド編集委員）《細野晴臣 OMNI
　SOUND》（Rittor Music，1990）
細野晴臣、北中正和《細野晴臣インタビュー THE ENDLESS TALKING》
　（平凡社，2005）
Web site「hosono archaeology」http://www7.plala.or.jp/keeplistening/

本書關於下列專輯的文字內容，亦參考了以下《Sound&Recording Magazine》
　　(Rittor Music) 各期內文：

《Philharmony》（1982 年 6 月號）

《S‧F‧X》（1985 年 2 月號）

《Omni Sight Seeing》（1989 年 9 月號）

《Medicine Compilation》（1993 年 4 月號）

《Flying Saucer 1947》（2007 年 10 月號）

《HoSoNoVa》（2011 年 5 月號）

《Heavenly Music》（2013 年 6 月號）

封面照片攝影：

「日文原版」　　野上真宏
「繁體中文版」　　大熊一実

內頁照片攝影：

野上眞宏（P46, 52, 62, 126）

中尾たかし（P56, 170, 171）

大熊一実（P194）

東榮一（P303, 314, 320）

東森俊二（P321）

石田功次郎（P337, 344）

谷本智美（P350）

稲葉将樹（P10-11, 15, 63, 75, 121, 131, 159, 179, 214, 226, 233, 269, 282, 291, 312,
　　318, 325, 348）

岡田崇（P176, 352, 353）

《Sound & Recording Magazine》（サウンド & レコーディング・マガジン）
　　(Rittor Music)（p.69, 244）

Special Thanks（依 50 音順序排列）：

浅野幸治（キングレコード株式会社）

石田功次郎（ビクターエンタテインメント）

久保隆（日本クラウン株式会社）

杉田久美子（株式会社ソニー・ミュージックレーベルズ）

杉本博士（ディスクユニオン昭和歌謡館）

谷本智美

福岡大輔（株式会社テイチクエンタテインメント）

中栄健（株式会社 MS エンタテインメント）

中城敏

長門芳郎

西山修

牧村憲一

水上徹

MEDIUM, INC.

矢島和義（ココナッツディスク吉祥寺店）杉本博士（Disk Union 昭和歌謡館）

※ 此外，本書經由授權使用的由野上真宏所拍攝的照片，皆可於以下 iPad
　限定 App 觀賞。
　收錄照片超過 4,000 張。可看、可讀、可聽，空前絕後的攝影集 App。
　「野上眞宏の SNAPSHOT DIARY」http://nogamisnapshot.com

細野晴臣 錄音術

細野晴臣與他的七位錄音師

樂現代

作　　者	鈴木惣一朗（Soichiro Suzuki）
譯　　者	王意婷
社　　長	陳蕙慧
總 編 輯	戴偉傑
主　　編	李佩璇
特約編輯	李偉涵
美術設計	蔡尚儒 SRT
內頁排版	李偉涵
行銷企劃	陳雅雯、張詠晶
出　　版	木馬文化事業股份有限公司
發　　行	遠足文化事業股份有限公司（讀書共和國出版集團）
地　　址	231 新北市新店區民權路 108-4 號 8 樓
電　　話	(02)2218-1417
傳　　真	(02)2218-0727
E m a i l	service@bookrep.com.tw
郵撥帳號	19588272 木馬文化事業股份有限公司
客服專線	0800-221-029
法律顧問	華洋法律事務所　蘇文生律師
印　　製	呈靖彩藝有限公司
初　　版	2023 年 8 月 9 日
定　　價	580 元
I S B N	978-626-314-486-6（ 平裝 ）

**特別聲明：有關本書中的言論內容，不代表本公司／出版集團之立場與意見，
文責由作者自行承擔。**

HOSONO HARUOMI ROKUONJUTSU BOKURAWA KOSHITE OTO O
TSUKUTTEKITA © SOICHIRO SUZUKI
Copyright © Soichiro Suzuki / disk union 2015
Traditional Chinese translation copyright © 2023 by Ecus Publishing House
Originally published in Japan in 2015 by Disk Union Co., Ltd.
Traditional Chinese translation rights arranged through AMANN CO., LTD.

國家圖書館出版品預行編目 (CIP) 資料

細野晴臣與他的七位錄音師 / 鈴木惣一朗作；王意婷譯 . -- 初版 . -- 新北市：
木馬文化事業股份有限公司出版：遠足文化事業股份有限公司發行 , 2023.08
368 面；14.8×21 公分 . -- (樂現代)
譯自：細野晴臣錄音術：ぼくらはこうして音をつくってきた
ISBN 978-626-314-486-6(平裝)

1.CST: 細野晴臣 2.CST: 音樂 3.CST: 錄音工程 4.CST: 人物志

987.44　　　　　　　　　　　　　　　　　　　　　112011077